KB151536

해양문화 산업의 이해 ❷

김성민 · 윤홍주 · 송성수 · 김은철 · 표중규 · 정한석 지음

도서출판 WisdomPL

Prologue

산업은 이제 더 이상 공장과 기계가 연상되는 제조업이 아니다.
부가가치와 비물질, 서비스 아니 문화자체가 산업인 것이다.

잘 알려져 있듯이 르네상스(Renaissance)는 프랑스어로 재생, 부흥이라는 의미이다. 14세기에 이탈리아에서 고대문화가 되살아남으로써 근대를 향한 근본적인 변화가 시작되었다는 것이다. 이런 의미에서 유럽인들은 르네상스를 중세에서 근대로 넘어가는 역사의 전환점으로 받아들인다. 15~16세기 유럽의 대항해시대의 경제적 기반을 통해 18세기의 계몽사상은 유럽의 정신문화 발전과 더불어 경제, 사회, 문화에 혁명적 발전의 계기를 마련했다. 서양과 유럽의 해양문화의 방향도 또한 그러하다. 1890년 마한(Alfred T. Mahan)은 그의 저서를 통해서 "해양력이 역사의 진로와 국가의 번영에 훌륭한 영향을 미쳤으며 해양력의 역사는 해양에서 또는 해양에 의해서 국민을 위대해지게 하는 모든 것을 광범위하게 포함한다."라고 주장함으로써 해양력의 중요성을 강조하였다. 해양력은 해양문화의식을 바탕으로 생각하는 패러다임에서 나온다.

해양문화의식은 인류가 "해양을 어떻게 바라보는가?"에 대한 행위와 사상을 결정짓는다. 이를 통해 해양문화의식은 해양경제발전의 방향을 제시하여 인간과 해양의 나아가야 할 동반자의 의미의 문화 패러다임을 제시한다. 이런 해양의식이 "문화화"되면 경제활동에서 합리적인 규범을 만들어낼 뿐만 아니라, 해양경제 생산품에 대해 상표, 기호, 유행 등의 부가가치를 창출한다. 해양문화와 해양경제의 가장 직접적인 결합은 해양문화산업이다. 일반적인 '문화산업' 정의에

따르면 해양문화산업은 주요하게 해양문학, 해양영화와 영상매체, 해양예술, 해양문화 네트워크, 해양자원. 해양 과학기술산업 등을 가리킨다. 경제생산 측면에서 해양문화산업은 해양문화자원을 이용하고, 문화상품 생산을 통해 소비자의 경제사회문화적인 요구를 만족시키는 산업이라고 볼 수 있다.

책은 전체적으로 14장으로 구성되어 있다. 이를 두 권으로 나누어 저술하였다. 해양문화산업 Ⅰ권은 총 6장으로 구성되어 있다. 1장은 해양문화와 문화산업 그리고 해양문화콘텐츠를 정의와 적용범위를 이해하는데 목적을 둔다. 2장은 문화를 이해하는 가장 기본적인 학문중 하나인 인류학을 통해 해양 인류학에 모습과 해양 고고학을 이해한다. 3장에서는 해양 문화산업 중 해양 미술에 대해 이해한다. 암각화, 산수화, 근현대 해양 미술, 서양 해양 회화, 대지 미술, 해양생물공예 등의 이해와 작가들을 알아본다. 4장에서는 설화와 민요를 바탕으로 한국해양음악과 노래, 동서양의 오페라 및 클래식 그리고 대중음악 등을 통해 해양음악의 이해를 높이고 5장에서는 해양 영화의 정의와 한국 영화와 외국영화 그리고 애니메이션 등을 통해 그 해양영화의 의미를 알아본다. 6장에서는 주제별로 동서양의 해양시와 해양 소설 등의 해양문학을 이해하기 위해 작품 별로 분석해 본다.

해양문화산업 Ⅰ권에 이어 해양문화산업 Ⅱ는 총 8장으로 구성되어 있다. 7장은 해양레저스포츠의 정의와 여러 해양스포츠의 특징 및 문화산업적 의미를 이해하는데 목적을 둔다. 8장은 해양수산자원산업과 해양바이오산업을 통해 수산자원의 의미와 어업과 양식업 및 여러 수산자원의 특성을 알아보며 해양바이오 산업의 의미와 현황을 이해한다. 9장에서는 해양교육의 정의와 우리나라의 해양교육 및 해외 해양교육 이해와 특징을 알아본다. 10장에서는 해양문화콘텐츠 시설인 해양박물관의 국내외 현황을 이해하며 11장에서는 해양생태관광, 해양문화관광, 크루즈 관광의 정의와 특징을 파악한다. 12장에서는 해양 정책과

해양력을 통해 해양 헤게모니(Hegemonie)를 이해하며 13장에서는 해양문화공간으로 등대, 섬, 해변과 해수욕장의 역사문화, 산업적 특징을 분석해 본다. 마지막으로 14장 해양문화산업의 미래부분에서는 향후 해양문화산업의 발전방향을 모색해 본다. 또한 추가적으로 전문가들의 보론을 통해 한국 조선 산업의 성장과 기술발전, 니체가 바라보는 바다, 부산 북항 재개발을 통해 바라 본 대한민국 해양문화 전환의 기대에 대해 알아본다,

아직 미흡한 점도 많고 부족한 점도 많다. 방대한 양으로 인해 「해양문화산업의 이해」를 두 권으로 제작함을 이해하기 바라며 모쪼록 해양문화산업을 통해 한층 더 해양을 이해하고 21세기가 요구하는 해양문화강국을 모습을 갖추는데 조금이나마 힘이 되기를 바란다. 이 책은 이전에 출판된 「해양인문학의 이해」를 바탕으로 내용들이 추가된 연속출판이라 할 수 있어 선행독서 후 본 도서를 탐독한다면 더욱더 이해하는데 도움이 될 것이라고 믿는다. 또한 K-MOOC 의 「해양인문학의 이해」, 「해양문화산업의 이해」 강의와 병행한다면 해양인문학과 해양문화산업 모두를 이해하는데 큰 도움이 될 것임을 밝혀둔다. 책을 출판하는 데 힘써 주신 송기수 위즈덤플 사장님께 감사의 말씀을 전한다.

잊지 말자!!

바다의 힘으로 미래를 열수 있다는 것을.......

2024년 1월 저자 일동

해양문화 산업의 이해 II

Prologue

차례

7장 해양레저스포츠 / 1

8장 해양수산자원과 해양바이오산업 / 53

9장 해양교육 / 133

10장 해양문화콘텐츠 시설-해양박물관 / 145

11장 해양 관광 / 185

해양레저스포츠

7

해양레저스포츠라는 용어는 'leisure + Marine Sports'의 합성어로 해양과 바다를 무대로 하는 레저스포츠이다. 레저(leisure)라는 말은 "여가" 또는 "여가를 이용한 놀이나 오락"으로 번역되며 직업상의 일이나 필수적인 가사 활동 외에 소비하는 시간이다. 또한 의무적인 활동 전후에 남는 자유로운 시간이다. 올바른 여가를 체험하려면, 다음의 세 가지 기준을 만족해야 한다.

- ◆ 체험을 내가 즐길 수 있어야 한다.
- ◆ 자발적으로 참여해야 한다.
- ◆ 본질적으로 자기만의 장점으로 동기 부여가 되어야 한다.

레저(leisure)는 또 다르게 "경험의 질" 또는 "자유 시간"으로 정의되기도 한다.

여가의 영어 낱말 레저(leisure)는 14세기 초 중세에 처음 나타난 옛 프랑스어 leisir인데 이는 "허가된, 여유가 있는"의 뜻을 가진 라틴어 licere에서 나온 것이다. 레저란 노동이나 직무로부터 일시적으로 면제되어 갖게 되는 자유 시간을 말하는 영어를 그대로 옮겨 쓰는 외래어이다. 이 말은 노동과 직무뿐만 아니라 일체의 용무(用務)나 책임으로부터 해방되어 개인이 자기 뜻대로 이용할 수 있는 시간을 의미하기도 하는데 자유 시간 또는 자유 시간을 갖게 된 데서 오는 자유로움이나 좋은 기회를 의미하기도 한다. 오늘날 현대인의 레저 의식에 커다란 배후 동력이 된 것은 서양의 기독교적인 'Holiday'(휴일) 사상과 관련이 있는데 'Holiday'는 원래 'Hollyday'(성스러운 날)에서 나온 말로 신이 베푼 날이며, 평일의 노동으로부터 해방되어 신에게 감사드리는 날을 뜻한다.

자유 시간은 사업, 일, 구직, 가사일, 교육뿐만 아니라 식사와 수면과 같은 필요한 활동에서 벗어나 보내는 시간이다. 경험으로서의 여가는 일반적으로 인식된 자유와 선택의 차원을 강조한다. 그것은 경험과 참여의 질을 위해 "그 자체로" 행해진다. 다른 고전적인 정의로는 베블런 효과(Veblen Effect 물건 가격이 오르는데도 불구하고 오히려 수요가 높아지는 현상)로 유명한 소스타인 베블런(Thorstein Veblen, 1957~1929)의 "비생산적인 시간 소비"가 있다. 그는 노르웨이계 미국인 경제학자이자 사회학자로 평생 동안 자본주의에 대한 비평가로 유명하다. 그의 가

장 잘 알려진 책 "여가 계급의 이론" (1899)에서 베블런은 눈에 띄는 소비와 눈에 띄는 여가의 개념을 만들었다. 경제학 역사가들은 베블런을 제도적 경제학 학교의 창시자로 간주하기도 한다. 눈에 띄는 소비에 대한 그의 강조는 파시즘, 자본주의 및 기술 결정론에 대한 비 마르크스주의적 비판에 참여한 경제학자들에게 큰 영향을 미쳤다.

레저(leisure)의 본질을 결정하는 데 있어 사용되는 접근 방식의 다양성으로 인해 그것을 정의하기가 쉽지 않다. 하지만 다른 분야에서 공통된 문제를 반영하는 정의가 있다. 예를 들어, 사회적 힘과 맥락에 대한 사회학과 정신적이고 정서적 상태와 조건으로서의 심리학 연구의 관점에서 이러한 접근 방식은 시간과 장소에 따라 정량화되고 비교할 수 있다는 장점이 있다. 레저(leisure) 연구 및 레저(leisure) 사회학은 여가 연구 및 분석과 관련된 학문 분야이다. 레크리에이션은 활동 맥락에서 레저(leisure) 경험을 포함하는 목적이 있는 활동이라는 점에서 여가와 다르다. 레크리에이션(recreation)은 한 사람의 몸과 마음의 기분을 상쾌하게 하는 방식으로 시간을 사용하는 것을 말한다. 여가가 엔터테인먼트나 휴식의 형식일 경우가 많은 반면, 레크리에이션은 참여자에게 적극적이면서도 기분을 푸는 방식이다. 기분 전환, 휴양, 보양, 장기자랑등이 여기에 포함된다. 하지만 일반적인 사회적 맥락에서는 같은 의미로 사용되기도 한다.

경제학자들은 여가 시간이 활동에 소비하는 것과 같은 시간 동안 벌 수 있는 임금과 같은 가치가 있다고 판단한다. 그렇지 않다면 사람들은 여가를 즐기는 대신 일했을 것이다. 그러나 여가와 피할 수 없는 활동의 구분은 엄격하게 정의된 것이 아니며, 예를 들어 사람들은 때때로 즐거움과 장기적인 유용성을 위해 지향적인 작업을 수행한다. 이러한 개념은 스포츠, 클럽과 같은 과외 활동과 사회적 환경에서 여가 활동을 포함하는 사회적 여가이다. 또 다른 개념은 가족 여가의 개념이다.

다른 사람들과의 관계는 일반적으로 만족과 선택의 개념에서 주요한 요소가 된다. 인권으로서의 레저(leisure)의 개념은 세계 인권 선언 제 24 조에 실려 있다. 여가라는 개념은 기본적으로 산업사회(産業社會) 이후의 개념으로 기술의 발전과 인

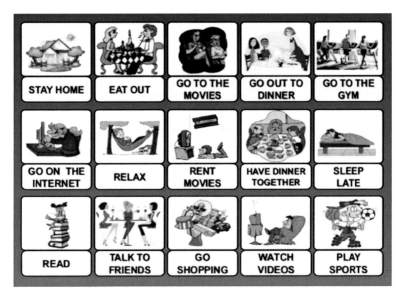

다양한 레저 활동

권 강화에 의해 노동자의 자유시간이 증가한 이후 주목을 받아 온 현상이라고 할 수 있다. 레저(leisure)는 역사적으로 상류층의 특권이었다. 여가의 기회는 경제적 여유가 있는 조직 및 더 적은 노동 시간을 가진 집단과 함께 해 왔으며, 진정한 레저(leisure)의 의미로 본다면 19세기 중후반에 영국에서 시작하여 유럽의 다른 부유한 국가로 확산되었다고 볼 수 있다. 이것은 미국에도 퍼졌지만, 풍족한 부에도 불구하고 훨씬 적은 여가를 제공했다. 이는 미국으로 이주한 이민자들은 유럽에서보다 더 열심히 일해야 한다는 것으로 이해할 수 있다. 경제학자들은 미국인들이 더 오랜 시간 일하는 이유를 지금까지도 계속 연구하고 있다. 하지만 레저(leisure)가 19세기에 만들어진 것이 아니라 역사가 시작된 이래로 존재해 왔다는 주장도 있다.

여가에는 적극적인 여가 활동과 수동적인 여가 활동으로 나눌 수 있는 데 전자는 육체적, 정신적인 힘을 이용한다. 걷기, 요가와 같은 힘이 덜 드는 활동이 있는가 하면, 킥복싱, 축구와 같은 힘이 많이 필요한 활동도 있다. 후자에는 사람이 중대한 물리적, 정신적인 힘을 발휘하지 않는다. 영화 보기, 텔레비전 보기, 슬롯 머신에서

도박하기 등을 예로 들 수 있다. 해양레저에서는 적극적인 신체활동과 더불어 수동적인 여가활동의 의미도 모두 포함될 수 있다. 예를 들어 레저(leisure) 활동으로써의 바다와 해양을 매개로 한 마음치유와 힐링(healing)의 명상수행과 같은 정신문화활동도 포함 할 수 있다.

레저산업(leisure industry)은 여가를 즐기는 사람들을 대상으로 하는 유흥·오락·관광 사업 등을 말한다. 이것은 경제가 성장하여 국민 생활이 풍요로워지면 자연히 레저 붐(boom)이 일어나는 데 착안한 산업이며 스위스, 이탈리아, 모나코, 프랑스 등지에서 발달돼 있다. 레저 산업은 REST, 즉 레크리에이션(Recreation), 오락(Entertainment), 스포츠(Sports), 관광(Tourism)에 초점을 맞춘 산업의 분과이다. 이후 논의할 해양관광, 해양축제등도 레저산업(leisure industry)의 한 부분으로 설명할 것이다.

한국의 레저 산업은 1970년대 후반 고도의 경제성장과 함께 발전하기 시작하여 각 레저 산업을 합계한 시장금액이 국민총생산의 약 10%를 차지할 정도로 높아지게 되었다. 특히 1988년 서울 올림픽을 계기로 각종 공공시설과 도로 등에 대한 사회 간접자본이 충실하게 투입되면서 레저의 실외(室外)화, 고액화가 가속화되었다. 특히 레저 활동이 여행·스포츠 등의 고액 레크리에이션 활동에 집중되면서부터는 레저 산업의 규모도 대형화되었다. 레저 활동의 종류를 보면 시장 규모가 가장 큰 활동은 관광이며 그 외에 외식, 연극·영화·음악 등의 감상, 경마와 프로 스포츠 등의 관람을 들 수 있는데 이들이 1970년대 후반 이래 레저 시장의 80% 이상을 차지하고 있다. 그러나 취미나 학습 등의 자기 계발적인 레저도 조금씩 증가하고 있다. 게다가 '매니아'라고 일컬어지는 개성적·적극적 레저 활동을 하는 사람들도 증가하고 있어 특정 레저 산업에 집중하는 경향은 사라지는 추세이다.

스포츠(sports)는 제도화한 경쟁적 신체활동으로 체력이나 기술을 필요로 하는 활동으로서, 오락으로 즐기거나 승부를 겨루기 위한 신체 운동이다. 스포츠(sports)는 영어에서 온 외래어로 본래 여가를 뜻하는 옛 프랑스어 '유쾌하게 돌아다니다' 혹은 '기분전환을 위하여 하는 행위' 인 desport에서 유래한 단어이다. 대한민국에서는

운동경기(運動競技)라고 불리기도 한다. 1300년경부터 영어로 된 가장 오래된 정의는 "인간이 재미있거나 재미있다고 생각하는 모든 것" 이다.

스포츠는 고대 그리스 종교에서 중요한 예배 형태였다. 고대 올림픽 경기는 주신인 제우스를 기리기 위해 열렸으며, 그와 다른 신들에 대한 다양한 형태의 종교적 헌신을 주목적으로 했다. 많은 그리스인들이 경기를 보기 위해 여행하는 것은 종교와 스포츠의 결합을 통해 그들을 하나로 묶는 좋은 방법으로 작용했다. 일부 기독교 사상가들은 운동 경기를 "인간이 자신을 칭찬하고, 숭배하고, 희생하고, 보상하는" 우상 숭배의 한 형태로 비판해 왔다. 이러한 비평가들은 스포츠를 신성한 숭배를 희생시키면서 인간 권력의 위업을 우상화하는 "집단적 자부심"과 "국가적 자기 신격화"의 표현으로 보기도 했다.

현대의 Sports는 더 나아가서 아주 넓은 의미를 갖기도 한다. 현대사회에서 "esports"가 생긴 것처럼 점차 확대 발전되어가는 의미가 될 것이다. 우선 학문으로 보면 스포츠철학, 스포츠미디어, 스포츠심리학, 스포츠사회학 및 성폭력, 스포츠역사, 스포츠의학, 스포츠생화학, 스포츠운동역학 및 재활 스포츠, 스포츠운동처방, 스포츠생리학, 스포츠경제 및 경영학, 스포츠행정학, 스포츠법학, 스포츠댄스 및 율동, 스포츠정책학, 스포츠정치학, 스포츠외교학, 스포츠건축학, 생활(여가)스포츠 레져스포츠, 엘리트스포츠, 트래이닝론, 스포츠교수법, 스포츠교육과정, 스포츠통계, 학교스포츠, 야외스포츠와 환경연구 등이 있다.

국제 스포츠 연맹 (GAISF) 다음 기준을 사용하여 스포츠를 정의 한다.

- ◆ 경쟁 요소가 있다.
- ◆ 어떤 생물에게도 해를 끼치지 않는다.
- ◆ 장비에만 의존하지 않음
- ◆ 스포츠에 특별히 설계된 "운"요소에 의존하지 않는다.

여기에 마음 (예 : 체스 또는 바둑), 동력 (예 : 포뮬러 1 또는 파워 보트), 동물 지원 (예 : 승마 스포츠)등도 범위가 확대되어 스포츠에 포함 된다.

스포츠의 경쟁

마인드 스포츠와 동력스포츠의 예

레저스포츠(leisure sports)는 레저(여가)와 스포츠의 합성어이다. 즉, 레저스포츠는 여가시간에 이루어지는 스포츠를 의미한다. 전통적인 스포츠나 운동경기와는 달리 비경쟁적이고 개인 위주의 활동이며 높은 운동기능 수준이 요구되지 않는 자연친화적 형태의 스포츠 활동을 일컫는 용어이다.

해양스포츠에 있어 '해양'의 공간적 범위는 연안해를 의미한다. 물론 해양스포츠 공간안에 강과 호수도 넓은 의미의 해양 범주에 포함시키고 있다. 이는 '해양스포츠'의 용어가 갖는 해양의 의미를 포괄적으로 해석하여 물과 관계되는 모든 스포츠를 규정하고 있다는 뜻도 된다. 다만 실내수영장에서 이뤄지는 다이빙, 수영은 제외된다. 여기에다 '스포츠'란 '해양에서 개인의 동기부여에 의한 상대적으로 복잡한 여러

가지 육체적 기능 또는 활동적인 육체적 운동을 이용한 조직화된 경쟁 활동(엘리트 체육형 해양스포츠)을 비롯하여 비 조직화된 체육활동(생활체육형 해양스포츠)까지도 포함하는 가운데 물에서 이뤄지는 총체적 활동이라고 볼 수 있는 해양스포츠와 연결 지어진다. '해양'이란 물이 있는 어딘가를 의미하는 것이고, '조직화된'이란 말은 유형적인 것만을 의미하지는 않는다. 또한 '경쟁적'이란 낱말 역시 인간과 인간 간에 발생하는 대인적 긴장관계를 비롯하여 인간과 모든 자연속에서 자연 극복 과정에서도 양자 간에는 긴장이 형성된다는 의미도 갖고 있다. 즉 레저와 스포츠의 영역 중에서 해양공간에서 진행되는 활동을 해양레저스포츠로 분류 할 수 있다. 이 때 운동 선수들이 참여하는 전문체육의 영역은 해양레저스포츠의 범주에 포함되지 않는 것이 타당할 것으로 판단된다. 또한 바다, 강, 호수 등 자연의 물에서 동력, 무동력, 피견인 등의 각종 장비(보트 등)를 이용하여 이뤄지는 엘리트 체육형 해양스포츠(문화체육관광부 소관 업무)와 생활체육형 해양스포츠(해양수산부 소관 업무)를 비롯하여 학교체육 교육형 해양스포츠, 그리고 해양레크리에이션(놀이)형 해양스포츠 등 4개 영역을 모두 포괄 함의하는 포괄적 개념으로써 '해양스포츠'라고 정의하기도 한다.

이는 생계유지의 목적이 아닌 여가시간에 행해지는 스포츠 활동이며 의무적이거나 강제적이 아닌 자발적이고 신체활동을 통해 건강을 유지, 증진하는 활동이다.

여기서 체육(Physical Education)이란 신체운동을 통한 교육으로 지육, 덕육과 더불어 교육의 한 영역으로서 신체활동을 매개 또는 수단으로 하는 교육이다. 이러한 해양레저스포츠는 다양한 측면의 효과가 나타난다.

교육적 측면에서 해양레저스포츠는 스포츠 활동을 통하여 건강한 신체를 유지시켜줄 뿐만 아니라 참여사로 하여금 건강에 대한 관심을 유발시켜 그에 대한 지식과 정보를 제공 받게 하며, 건전한 레저문화를 창출하여 바다와 해양을 통해 인간의 삶을 풍요롭게 영위할 수 있는 능력을 향상시켜 주는 역할을 한다. 생리적 측면에서는 지속적인 근(muscle) 활동에 의한 근력의 탄력유지와 향상에 기여하고 에너지 소비량을 크게 하여 줌으로써 비만을 예방할 수 있으며 혈관확장 및 혈압감소로 인한 성인병을 예방하고 치료한다.

심리적 측면에서는 해양과 바다를 통해 자신의 한계에 도전하여 이를 극복함으로써 즐거움과 자신감을 획득하고 남으로부터 인정받을 수 있는 기회를 갖게 되도록 노력함으로써 자아만족감을 얻을 수 있다. 또한 집단에서 활동함으로 인하여 자기중심에서 사고하는 것보다 상대방과 공통된 입장에서 생각하고 행동하는 태도가 형성되고 복잡한 사회조직에서 생활하는 현대인들이 긴장을 해소하고 건강한 정서를 유지토록 하며 자기역할에 충실하게 하는 집중력을 향상시키며 개인이 갖는 공격성을 합리적으로 정화시키는 기회를 갖게 함으로써 바다를 통해 이와 관련된 긴장 및 스트레스를 해소해 준다.

사회적 측면에서는 자연과의 도전을 통해 자연에 대한 경이로움을 심화시켜 주면서 자연환경보존이라는 시민의식을 고취시키며 동료집단과의 사회적 상호작용을 통하여 우정과 성실한 성격 형성의 발달기회를 제공하고 개인 및 조직에게 역할을 요구하여 허용된 한계에서 목표를 향한 인내력을 증폭시킨다. 공동 활동을 통하여 사회에 적합한 인간성 형성을 유도하고 협동성 비언어적 전달성은 사회조직에서 추구하는 생산능률 향상에 기여하며, 동시에 협동심과 예의범절로 타인에 대한 인격을 존중할 줄 알고 관용성을 함양하며 사회생활에 도움이 될 수 있는 사회적 정보교환의 통로를 제공해 주며 건전한 활동에서 얻어지는 스릴과 만족감으로 생활에 재충전의 기회를 제공한다.

여가선용 측면에서는 여가시간을 이용하여 기분을 전환하는 역할을 하고, 더욱더 열심히 일할 수 있는 활기를 북돋우며, 생업에 시달리는 직업인들의 운동부족을 메워 주며 단순한 작업을 반복적으로 하는 사람들은 작업에서 오는 편중적 장애를 교정하여 주는 효과도 있으며, 청소년들은 성장발달에 도움이 되며, 성인들은 질병을 사전에 예방할 수 있으므로 건강에 도움이 된다. 또한 개성의 발휘, 명랑성, 적극성 등을 향상시켜 사회생활이나 인간관계를 원활하게 하고 청소년들의 탈선을 예방할 수 있는 방법이 되기도 한다.

경제적 측면에서 향후 해양스포츠산업은 관광 및 영화예술과 함께 문화산업으로서 정보통신산업과 더불어 획기적으로 발전할 것으로 전망된다. 국토의 삼면이 바

해양레저장비 시장 규모

우리나라는 1만5천㎞에 가까운 해안선, 3천300개가 넘는 섬, 270여개에 이르는 해수욕장 등 해양 레저를 즐기기에 좋은 자연환경을 갖추고 있다. 국민소득 3만 달러 시대에 해양 레저는 향후 가장 빨리 발전할 문화레저산업으로 여겨지고 있다.

우리나라 해양레저스포츠인구는 2018년 173만여명, 2019년 321만여명으로 90% 정도 증가하였고 2020년 코로나 19사태로 잠시 주춤하여 147만여명으로 나타났다.(출처: 해양수산부) 하지만 코로나 이후 해양레저스포츠인구는 약 500만 명 정도로 추산한다. 이에 따라 해양레저 장비 시장 규모도 빠르게 증가하고 있다.

해양레저스포츠는 크게 수면위의 수상레저와 수면아래에서 이루어지는 수중분야로 나눌 수 있다. 또한 세부적으로 보드스포츠, 보트와 견인수상, 잠수스포츠 등으로 나눌 수 있다.

수상 레저 안전법 1조 2항에서는 수상레저를 다음과 같이 정의 한다.

1. "수상 레저 활동"이란 수상(水上)에서 수상레저기구를 이용하여 취미·오락·체육·교육 등을 목적으로 이루어지는 활동을 말한다.
2. "래프팅"이란 무동력수상레저기구를 이용하여 계곡이나 하천에서 노를 저으며 급류 또는 물의 흐름 등을 타는 수상 레저 활동을 말한다.
3. "수상레저기구"란 수상 레저 활동에 이용되는 선박이나 기구로서 대통령령으로 정하는 것을 말한다.

4. "동력수상레저기구"란 추진기관이 부착되어 있거나 추진기관을 부착하거나 분리하는 것이 수시로 가능한 수상레저기구로서 대통령령으로 정하는 것을 말한다.
5. "수상"이란 해수면과 내수면을 말한다.
6. "해수면"이란 바다의 수류나 수면을 말한다.
7. "내수면"이란 하천, 댐, 호수, 늪, 저수지, 그 밖에 인공으로 조성된 담수나 기수(汽水)의 수류 또는 수면을 말한다.

또한 수중 레저 활동의 안전 및 활성화 등에 관한 법률 1장 2조에는 수중 "레저 활동"이란 수중에서 수중레저기구 또는 수중레저장비를 이용하여 취미·오락·체육·교육 등을 목적으로 이루어지는 스킨다이빙, 스쿠버다이빙 등 대통령령으로 정하는 활동을 말한다. 여기서 "수중레저장비"란 수중레저기구 외에 수중 레저 활동을 위하여 필요한 수경, 숨대롱, 공기통, 호흡기, 부력조절기 등의 장치나 설비로서 대통령령으로 정하는 것을 말한다. 해양을 포함한 수상레저스포츠는 크게 물 위에서하는 레포츠와 물속에서 하는 레포츠로 나눌 수 있다.

수상레저 스포츠에는 보트 경주, 보트 타기, 개인 레크리에이션을 위한 보트, 웨이크 보드, 카누 폴로, 카누, 드래곤 보트 경주, 낚시, 플라이보드(Flyboard 수압장

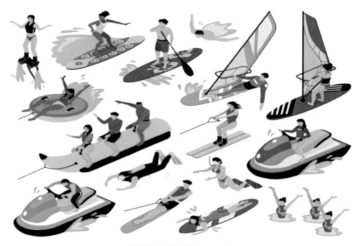

다양한 해양레저스포츠

치로 이용해 수중이동 스포츠), 제트 스키, 카약, 카이트보트(연을 동력원으로 사용하여 보트), 무릎 보딩, 패러세일링(낙하산에 부착된 상태에서 사람이 차량이나 보트에 견인), 래프팅, 강 트레킹(트레킹과 등반의 조합, 때로는 강을 따라 수영), 조정, 항해, 스킴보딩(사람들이 나무 판을 사용하여 물 위에서 빠르게 미끄러지는 스포츠), 서핑(surfing), 웨이크 보딩((Wakeboarding 수상스키를 타며 공중묘기를 보여주는 스포츠), 웨이크 스케이팅(라이더가 보드에 서서 스케이트 보드에서 볼 수 있는 것과 유사한 기동을 수행하여 물을 가로 질러 견인되는 스포츠), 웨이크 서핑(개인이 손잡이를 잡지 않고 보트에 의해 생성 된 웨이크(배가 지나간 흔적)에 따라 서핑하는 스포츠), 수상 스키, 급류 래프팅, 요트, 윈드서핑 등이 있다.

　수중레저 스포츠에는 아쿠아 조깅, 다이빙, 싱크로나이즈드 스위밍(synchronized swimming 수중 발레), 핀수영(Finswim 지느러미, 모노 핀, 스노클 및 기타 특정 장치를 사용하는 수영), 수중 에어로빅, 수구, 아쿠아슬론 (수중 레슬링), 프리다이빙, 스노클링은 마스크, 지느러미 및 스노클(수중에서 체내의 산소를 배출할 수 있는 도구와 오리발과 같은 간단한 장비만 사용하는 수영), 수중 표적 사격, 스쿠버 다이빙 등이 있다.

7.1 윈드서핑(Windsurfing)

　윈드서핑을 흔히 해양스포츠의 꽃이라고 말한다. 보드(board)로 파도를 타는 서핑과 돛을 달아 자연의 바람을 이용하여 물살을 헤치는 보드 세일링의 장점들만 담아내고 있기 때문이다. 빨강, 파랑의 화려한 명쾌한 돛뿐만 아니라 360도 회전이

가능한 돛대(mast foot), 그리고 마스트(돛)를 자유자재로 움직일 수 있는 활 모양의 붐(boom)까지 추가시켜 서퍼로 하여금 현란한 기교를 맘껏 부릴 수 있는 다양한 기능을 갖추고 있다. "세일보드" 및 "보드 세일링"이라고도 하며 1960년대 후반 캘리포니아의 항공우주 및 서핑 문화에서 등장했다.

스탠포드 대학 출신 항공 엔지니어인 짐 드레이크(Jim Drake)가 최초로 1967년 캘리포니아에서 윈드서핑을 발명하고 공동 특허를 받았다. 그는 어린 시절을 서핑, 항해, 스키로 보냈다. 스키의 단순함과 항해의 즐거움을 결합하기 위해 윈드서핑을 고안했다. 드레이크는 역사적으로 "윈드서핑의 아버지"로 알려져 있다.

드레이크의 특허 발명품은 그가 호일 슈바이처와 공동 설립한 윈드서핑 인터내셔널(Windsurfing International)이라는 회사에서 20년 이상 "윈드 서퍼"라는 브랜드 이름으로 제작 및 판매되었다.

윈드서핑의 아버지 짐
드레이크(Jim Drake)

드레이크의 윈드 서퍼, 1967년

최초의 윈드 서퍼 3 대, 1968년

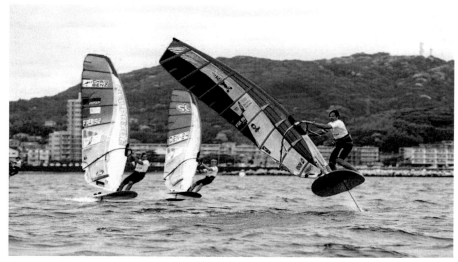

윈드 포일링 wind foiling

윈드서핑은 1970년대 후반까지 유럽과 북미 전역에서 인기를 얻었고 1980년대 세계적으로 상당한 인기를 얻어서 1984년에 올림픽 스포츠가 되었다. 새로운 변형에는 윈드 포일링(windfoiling - 포일링은 수중익선을 타고 수역을 통과하는 행위), 카이트 보드 및 윙 포일이 포함된다. 보드 아래의 수중익선 핀을 사용하면 보드가 물에서 안전하게 들어져 가벼운 바람에서도 표면위로 조용하고 부드럽게 날아갈 수 있다.

윈드서핑은 가족 친화적인 스포츠로, 초보자 및 중급 참가자에게 안전과 접근성을 제공하는 전 세계의 수상 스포츠 중 가장 인기가 있다. 기술과 장비는 수년에 걸쳐 발전해 왔다. 주요 경쟁 종목에는 회전, 웨이브 및 자유형이 있다. 합성수지로 만들어진 길이 3.65 m, 폭 0.66 m, 무게 18 kg로 돛대 4.20 m, 돛 면적 5.4 ㎡ 중량 28 kg, 활대는 2.70 m이다.

윈드서핑의 올림픽 코스는 바다 위에 3각 지점을 선정하여 부표를 띄워 놓고 차례로 그 지점을 돌아오는 경기 방식이다. 일곱 차례 주행을 하여 잘한 여섯 차례

주파 기록만을 가린다. 남자는 라이트급, 미디엄급, 라이트헤비급, 헤비급 등 4개 체급으로 나뉘며, 여자는 체급이 없다. 자유형은 규정 종목과 3분 동안 세 가지 이상의 기술을 자유로이 발휘하는데, 기술의 난이도, 창의성, 완숙도 등을 가린다. 회전분야는 바다에 부표 2개를 띄워 놓고 2명씩 달려 먼저 골인하는 선수가 이기는데, 토너먼트 방식으로 진행된다.

7.2 세일링 요트(Sailing Yacht)

　세일링 요트(Sailing Yacht)보트 위에 돛을 달아 바람을 이용하여 물살을 해쳐나가는 무동력 보트이다.

　요트라는 말은 옛날 독일어 야트(Jacht: Jachtschiff의 준말)에서 유래되었다. 현재는 네덜란드어의 '사냥한다', '쫓는다'라는 뜻의 야겐(yagen)으로부터 "전쟁, 상업 또는 즐거움의 신속한 가벼운 선박"이라는 뜻의 'Yaght'가 영어 관용어가 되어 요트(Yacht)가 되었다. 이를 보면 요트의 역사는 인간이 배에 돛을 달고 군사나 교역을 목적으로 항해를 시작한 고대사회까지 거슬러 올라갈 수 있다. 기원전 3400년경에 그려진 것으로 추정되는 이집트의 벽화에는 당시의 요트 모습이 있다. 또한 요트(Yacht)는 추적선이라는 뜻의 작고 가벼운 슬루프(sloop 하나의 마스트를 지니고 삼각돛을 달고 있는 소형 범선)식 쾌속범선으로 14세기경 해적들에 의해 해적선으로 사용되었다. 네덜란드에서는 출몰하는 해적선을 나포하기 위해 이용되었다. 후에 이 쾌속선은 암스테르담 선주들이 동인도 무역선의 통선으로, 또는 유람선으로 사용하여, 16~17세기에는 운하, 호수, 포구 그리고 강 하구 등에서 많이 이용하였다. 그러

나 현대적 의미의 요트는 1660년 영국의 찰스 2세 즉위 때 네덜란드에서 2척의 포획선을 선물한 것이 시초이며, 요트경기는 1661년 9월 영국의 찰스 2세가 그의 동생 요크공과 더불어 템즈강의 그리니치에서 그레이브센트까지 37 ㎞코스에서 '100 파운드 상금레이스'를 행한 것이 시초이다. 그 뒤 유럽의 상류층에 요트가 전파되었고, 1720년경에는 워터클럽오브하버(Water Club of Harbour)와 로열코크요트클럽(Royal Coke Yacht Club) 등이 창립되었다. 본격적인 경주용 요트가 건조되기 시작한 것은 19세기 후반이며, 1875년에는 영국요트협회(Royal Yachting Association)가 창립되었고, 이어 1907년에는 국제요트경기연맹(International Yacht Racing Union)이 조직되었다. 국제경기로는 아메리카컵레이스를 비롯하여 세계선수권대회, 골든레이스, 국제요트선수권대회, 애드미럴컵 대회 등이 해마다 열리고 있다. 근해, 연안, 해양 및 전 세계일주 분야가 있다.

요트는 강, 호소, 또는 연안에서 사용되는 아주 작은 세일링 딩기요트에서부터 넓은 바다에서의 쾌속이나 또는 대양을 건너는 오션 레이스에 사용되는 수백 톤에 이르는 세일크루저요트까지 다양한 종류가 있다. 그러나 요트는 범장(배의 바닥에 세워 돛을 다는 기둥) 양식에 따라 분류하는 것이 일반적이다.

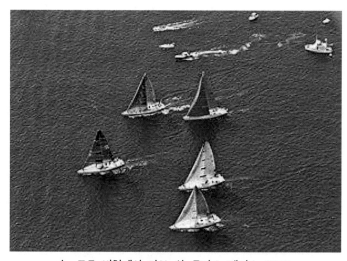

뉴 포트 비치에서 카보 산 루카스 레이스 2013

가장 보편적인 양식은 캐트리그(catrig), 슬루프(sloop), 커터(cutter), 욜(yawl), 케치(ketch), 스쿠너(schooner)등이 있다. 욜 이상의 것은 비교적 대형보트이다.

크기에 따라 나누기도 한다.

6미터(20피트) 미만의 작은 요트는 보통 딩기라고 부른다. 딩기는 대형 선박에 달고 다니는 소형 보트를 가리키는 말이다. 큰 배가 연안에 닻을 내리고 정박할 때 배의 밑면이 바닥에 닿아 좌초되는 것을 막으려면 일정 수심 이하로는 들어올 수 없기 때문에, 작은 딩기가 모선과 연안 사이를 왕복하며 사람과 물자를 나르는 역할을 한다. 아니면 작은 배의 편의성을 살려 강이나 호수에서 타고 놀기 위한 일일 레크리에이션용 요트로도 널리 애용된다.

9미터(30피트) 미만 체급의 요트는 딩기보다는 크지만 2~3일을 넘기는 항해는 어려우므로 위크엔더(주말용) 요트로 분류된다. 자동차 뒤에 트레일러로 끌고 다니면서 물에 띄우는 식으로 운용하는 트레일러 세일러(Trailer sailer) 타입이나 포켓 크루저(Pocket cruiser)도 많다. 포켓 크루저는 1970년대 섬유강화 플라스틱이 요트 생산에 도입되면서 등장한 자동차로 끌 수 있는 경량 요트를 말하고 트레일러 세일러는 원래 1950년대 등장한 나무합판 소형 요트를 일컫는 말이었다. 현재는 두 단어가 사실상 같은 의미로 쓰이긴 하는데, 트레일러 세일러가 더 작은 요트를 지칭하는 경우가 많다. 대개 간단한 취사와 휴식을 취할 수 있는 캐빈(객실) 하나 정도는 갖추었으며, 2~4명 정도를 태우고 취침 공간도 나온다. 이쯤부터 본격적인 마스트(돛대) 하나 달린 버뮤다 슬루프형 범장을 갖춘다.

7미터(23피트)에서 15미터(50피트) 사이의, 비교적 장시간 항행을 상정하는 체급을 크루저 요트라고 부른다. 보통 세일링 요트라고 하면 떠올리는 체급이 바로 이것이다. 바다에 띄우고 노는 본격적인 개인용 요트는 대개 이 체급으로, 가족 단위로 타고 근해나 원양을 항해한다.

구조 자체는 본격적인 범선의 시작급으로 꽤 복잡한 면도 있으나, 기본적으로 4인 정도 소인원으로 항해하는 생각보다 다루기 쉬운 구조이다. 이 체급에 다는 범

버뮤다 범장을 갖추고 있는 현대식 슬루프 요트

장 자체가 단순하고 직관적이며 손이 덜 가는 편이라, 약간의 장치를 달면 1인으로도 운용할 수 있다. 배의 크기가 적절해 가벼운 바람도 잘 타고 반응이 빠르며, 캐빈도 여러 개를 제대로 갖추어 6인 이상이 생활 가능한 침실과 취사와 화장실이나 샤워실, 세탁기, 상당량의 보급을 실을 수 있는 공간을 갖춘다. 이 체급 선박부터 원양에 나가는 블루 워터 크루즈라고 할 수 있다.

요트는 바람의 힘을 이용하여 달리는 세일링 요트(sailing yacht)와 기계의 힘으로 달리는 모터 요트(motor yacht)의 두 종류가 있으나, 경기에서는 세일링 요트만 인정된다. 바람이 부는 방향에 따라 정한 출발선을 떠나 목표물을 돌아서 골인하는 경기로, 한 줄로 대기하였다가 출발할 수 없기 때문에 세일링 요트마다 바람이 불어오는 방향과 수직이 되게 스타트 라인을 미리 정해 놓는다. 출발 시간 전에 스타트 라인을 앞에 두고 미리 자유롭게 다니면서 신호를 기다리다가, 신호 소리와 더불어 스타트한다. 요트 경기에서는 바람, 조수의 흐름, 파도 등의 자연현상을 면

밀히 분석하는 일이 매우 중요하다. 규칙을 위반한 경기자는 실격이 되며, 그렇지 않은 배는 결승선에 골인한 순서에 따라 점수를 인정받는다. 요트 경기는 자연현상에 좌우되는 경우가 많으므로 세계 선수권 대회나 올림픽 대회 등에서는 7일간 1일 1레이스씩 7레이스를 하여 상위 6회 성적을 종합하여 순위를 결정한다.

현행 올림픽의 채점법은 1위 0점, 2위 3점, 3위 5.7점, 4위 8점, 5위 10점, 6위 11.7점이고 7위 이하는 순위수+6점을 주는 실점법을 채택하며 실점이 적을수록 등수는 높아진다.

7.3 수상 모터사이클(Personal Water Craft)

워터 스쿠터 또는 제트 스키라고도하는 개인용 선박 (PWC)은 라이더가 보트에서와 같이 내부에 탑승하지 않고 그 본체 위에 그대로 앉거나 서있는 레크리에이션 선박이다. PWC에는 앉거나 서서 운행하는 두 가지 스타일 범주가 있는데 서서 운행하는 스탠드 업 스타일은 한 명의 라이더를 위해 만들어졌으며 트릭, 레이싱 및 대회에서 많이 사용된다. 두 스타일 모두 추진 및 조향을 위한 추력을 생성하기 위해 나사 모양의 임펠러가 있는 펌프 제트를 구동하는 인보드 엔진이 있다. 대부분은 2인 또는 3인용으로 설계되었지만 4인승 모델도 있다. 오늘날의 많은 모델은 경우에 따라 100마일(161 km)을 초과하는 긴 항해에 할 수 있는 연료 용량을 갖추고 있다.

기능적인 측면에서는 수심 30㎝ 이상이면 바다, 강, 호수 등 어디에서나 활동이 가능하다. 그러나 안전성 확보라는 측면에서는 수초에 감기는 것을 비롯하여 물밑

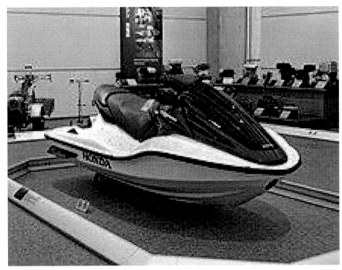

일본 박물관에 있는 혼다의 PWC 아쿠아 트랙스

각종 장애물에 부딪힐 가능성도 크기 때문에 수심 60 ㎝이상이 좋을 것이다. 활용 면에서는 레이스용, 생활체육용, 낚시용, 연인들의 데이트용, 수영미숙자 구조용 등 다양하게 활용되고 있다. 미국 해안 경비대는 다른 기준 중에서도 개인 선박을 길이가 4 m(13피트) 미만인 제트 구동 보트로 정의한다. PWC로 분류되지 않은 더 큰 "제트보트"가 많이 있으며 일부는 길이가 12 m(40피트)가 넘는다.

원래 불렸던 워터 스쿠터는 1950년대 중반 영국과 유럽에서 영국의 200cc 프로펠러 구동 Vincent Amanda(빈센트 아만다) 및 독일 Wave Roller(웨이브 롤러)와 같은 모델로 처음 개발되었다. 2,000대의 Vincent Amanda(빈센트 아만다)가 호주, 아시아, 유럽 및 미국으로 수출되었다.

Sea Shimmer(시 심머)는 1961년에 추진 서핑 보드의 기동성이 뛰어난 버전으로 탄생되었다. 길이는 5피트 6인치였으며 선내,선외 모터로 구동되며 최대 시속 40Km의 속도가 가능했다. 라이더(rider)는 보트에 누워 핸드 스로틀로 속도를 제어하고 발로 방향타를 조절했다. Sea Shimmer(시 심머)는 사업장을 캔자스 시티

Sea Skimmer(Aqua Skimmer)

에서 1962년 플로리다 주 보인턴으로 이전하고 이름을 Aqua-Skimmer로 변경했다. Aqua-Skimmer는 1962년에 생산을 중단하고 아쿠아 다트사 (Aqua Dart INC)로 회사명을 바꾸어 군사 요구 사항에 맞게 수정되어 1962년 베트남에서 강 정찰 임무와 1970년대까지 다른 군사 임무에 사용되었다.

최초의 스탠드업(stand up) 스타일은 1972년 일본 회사 가와사키(제트 스키 브랜드)에 의해 처음 생산되었으며 1973년 미국 시장에 등장했다. 한 명의 라이더 만 사용할 수 있는 대량 생산된 보트였고 디자인은 다양하다. 이때부터 가와사키(제트스키), 범버디어(씨두), 야마하(웨이브러너), 혼다(아쿠아트랙스), 폴라리스(바다사이온), 북극고양이(타이거샤크)등의 다양한 제품이 제작되었다. 2010년대 이후 PWC의 주요 제조업체는 가와사키, 범버디어 및 야마하이고. Yamaha와 Kawasaki는 스탠드 업 모델을 계속 판매하지만 전체 시장에서 낮은 비율을 차지한다. 국제시장 점유율은 다국적 기업의 범버디어 55~60%, 웨이브런너 30%, 제트스키 6%, 미국의 폴라리스, 타이거샤크사 범버디어는 각각 3% 내외이다. 미국 폴라리스와 타이거샤크 제품을 제외하고는 국내에 많이 보급되어 있는 가운데 1~5인용 제품이 다양하게 생산되고 있다.

국내에서는 모든 제품을 통틀어 제트스키라고 불리고 있으며 이는 잘못된 표기법이다. 수상오토바이라는 포괄 명칭을 사용하는 가운데 국제적 명칭은 "personal water craft" 가 공식적이다.

최초의 스탠드업(stand up) 스타일

PWC 레이싱 대회는 전 세계에서 열린다. 이 스포츠는 IOC가 인정한 세계 파워 보트 연맹(U.I.M.)이 관리하며 1996년에 설립된 공식 월드 시리즈인 아쿠아 바이크 월드 챔피언십이다. 아쿠아바이크 월드 챔피언십은 2018년 이탈리아에서 32개국 140명 참가했다.

스탠드 업 PWC 레이싱

베니스에서 이탈리아 경찰이 사용하는 PWC

PWC는 작고 빠르며 다루기 쉽고 저렴하며 추진 시스템에는 외부 프로펠러가 없으므로 소형 모터보트보다 안전하다. 이러한 이유로 PWC 산업에서 가장 빠르게 성장하는 부문 중 하나는 낚시산업이다. 인명 구조원은 구조 플랫폼이 장착된 PWC를 사용하여 생존자를 구조하고 안전한 곳으로 옮길 때도 사용되며 해안 경찰 등이 연안 해역, 호수 및 강에서의 순찰용으로 이용된다.

또한 PWC는 미 해군에서 GPS, 전자 나침반, 레이더 반사경 및 무선 모뎀을 장착하여 양방향 연결로 군사용으로 사용한다.

그러나 유의해야 할 점도 많다. 체력소모가 많기 때문에 준비운동을 충분히 하여 무리가 없도록 해야 할 것이다. 여기에다 무서운 속도에 따른 충격도 크기 때문에 허리디스크 환자는 특별할 주의를 요한다. 특히 엔진에 관한 응급 대처능력도 소홀히 할 수 없는 가운데 슈트나 구명복은 반드시 착용해야 할 것이다. 그렇지만 무엇보다 염두에 두어야 할 것은 어떠한 경우라도 타인에게 피해를 끼치지 않아야 하고, 또 각종 유류를 비롯하여 해상에서 발생한 쓰레기를 버리는 등 환경을 오염시키는 행위를 삼가야 한다. 뿐만 아니라 해상 계류장 내에서, 혹은 해변 가까운 곳에서의 유류주입, 그리고 난폭 조종, 해수욕장 수영안전구역 침범, 아파트단지 주변에

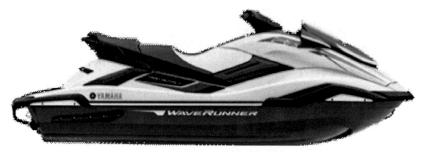

야마하(yamaha)사의 wave runner

서의 꿍음으로 인한 집단 민원 야기, 각종 수산양식장과 잠수지역 침범, 철새도래지 쾌속 질주 등 조종자가 지켜야 할 준수 사항은 많다. 운전하려면 동력수상레저기구 조종면허가 따로 있어야 한다. 면허가 없으면 뒷좌석 동승만 가능하다.

7.4 모터요트(Motor Yacht)

요즘엔 세일링 요트라고 해도 돛과 함께 마리나(해양 레크레이션 관련 시설이 모여있는 항구)를 벗어날 때와 정박할 때 사용하는 50마력 내외의 작은 엔진을 달고 있다. 즉 엔진을 주된 추진력으로 사용하는 것을 모두 모터 요트라고 한다.

모터 요트의 길이는 보통 10~40 m이며 40 m이상인 것은 슈퍼 요트 또는 메가 요트로 간주된다. 또한 용도, 스타일 및 선체 유형에 따라 다양하다.

익스프레스, 익스프레스 크루져, 크루져, 스포츠 크루져 타입은 스포츠카를 연상하게 하는 날렵한 디자인을 가진 싱글데크 타입의 모터요트이다. 데크 아래로는 뒤쪽의 엔진룸을 제외한 공간이 주거공간으로 이루어져있다.

스포츠 크루저 모터 타입 요트

플라이브릿지, 세단, 세단 브릿지, 스포츠 브릿지 타입은 더블데크로 이루어진 구조물위에 요트의 사방을 볼 수 있는 2층의 구조물이 있는 타입이다. 구조물에는 2층 조타석, 라운지, 썬배드 등이 있다. 조타석이 2층에 있기 때문에 시야확보가 좋아 조종이 편하다. 12미터 정도의 배는 2층에만, 더 큰 배는 1층과 2층에 모두 조타석이 있기도 한다. 또한 오픈된 공간에서 조타를 하기 때문에 바람을 느끼기에도 그만이다. 2층에서 조타가 가능한 것은 프라이버시 확보에도 좋다.

스포츠피쉬, 익스프레스 스포츠피쉬, 플라이 브릿지 스포츠 피쉬, 컨버터블 타입은 플라이 브릿지 요트에 낚시용 장비가 장착된 요트의 형태이다. 참치등 대형 어종의 낚시에 유리하도록 브릿지 위에도 타워가 설치되어 높이 올라 갈 수 있도록

플라이 브릿지 타입 요트

스포츠피쉬 타입 요트

되어 있고 트롤링용 인양장비가 장착된 형태이다. 아주 큰 어종을 잡는 낚시요트이기 때문에 국내보다는 대서양이나 남태평양 등에 더 어울리는 형태이다. 국내에서 극히 찾아보기 힘들다.

트롤러 타입 요트는 미국에서 생겨난 "트롤링 어선"을 모티브로 만들어진 모터요트이다. 1층 데크는 대부분 선실 공간으로 이루어져있고 플라이 브릿지도 넓게 자리하고 있다. 대부분 10~15노(1노트=1.68km) 정도의 저속으로 운항하도록 설계되어 있으며 대표적인 모델로는 그랜드뱅크스가 있다. 1970~1990년대까지는 인기가 많이 있는 형태였지만 지금은 선호도가 조금은 약한 모델이다.

슈퍼 요트의 크기가 커짐에 따라 요트와 선박의 개념의 구별이 불분명해졌다. 이제 요트라고 부르는 것에 대한 정의는 세일링 요트를 제외하고 개인 용도로만 제작되어 승무원을 포함하여 총 수용 인원이 100명 미만인 경우라 말할 수 있다.

슈퍼 요트 또는 메가 요트는 크고 고급스러운 유람선이다. 슈퍼요트는 종종 높은 수준의 편안함으로 손님을 수용하는 직원과 함께 렌트가 가능하다. 편안함, 속도 또는 탐험 능력을 강조하도록 설계 되었는데 지중해 또는 카리브해에서 가장 자주 발

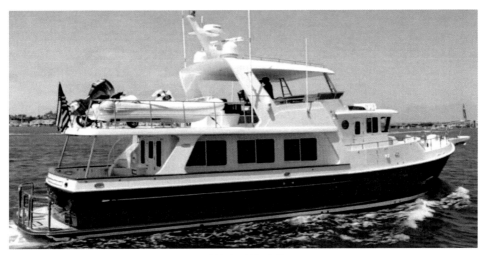

트롤러 타입 요트

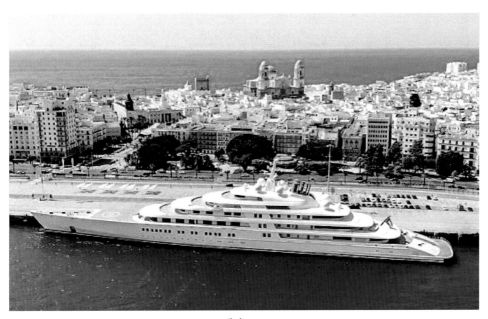

180 m 메가 요트 Azzam

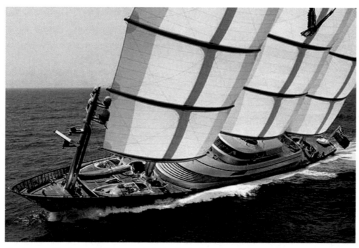

슈퍼요트 몰티즈 팰컨 호. 거대한 돛들이 모두 컴퓨터로 조종된다. 물론 무풍일 때를 감안하여 엔진과 스크류 프로펠러도 2정씩 구비되어 있다. 80미터에 달하는 길이이지만 타 슈퍼 요트들에 비교하면 중간 크기다.

견 된다. 하나 이상의 수영장, 예비보트 및 일부는 헬리콥터착륙장도 있다. 호화 요트의 명가는 단연코 네덜란드로, Feadship, Amels, Heesen Yachts, Oceanco 등 유명 메이커들이 있다. 그 다음 주자는 독일로 Blohm+Voss, Lurssen 같은 메이커들이 있다. 이탈리아의 경우 핀칸티에리 요트(Fincantieri Yachts)가 유명한데 고객의 요구에 따른 옵션 폭이 굉장히 크고 인테리어 장식 등이 매우 호화로운데다 배하나하나가 예술품 같다는 특징이 있다. 미국의 경우 실용성과 예술성의 균형을 추구하는 크리스텐슨이 유명한데, 미국제 요트는 선내 바(bar)의 수가 유난히 많은 것이 특징이다. 또한 대부분 요트는 살롱과 주방이 일체화되어 있는 반면 미국제 요트는 살롱은 요트 뒤쪽에, 주방 겸 식당 공간을 요트 앞쪽에 분리해 두는 특징이 있다. 영국은 선시커가 유명하다. 영국제 요트는 유난히 일광욕용 야외침대(Sunbed)가많은 것이 특징으로 조금이라도 비어있는 천장 공간이 있으면 야외침대로 만든다.

일부 요트는 개인 소유주가 독점적으로 사용하고, 어떤 요트는 일 년 내내 렌트사업으로 운영되며, 대부분 요트는 개인 소유이지만 일정기간 빌릴 수 있다. 예를

들어 건조(建造) 비용이 2억5000만 달러(약2985억원)인 슈퍼 요트의 1달 렌트 비용은 120만 달러(약14억3000만원)다. 호화 요트 렌트 산업은 개인 요트 소유자가 렌트 수입으로 운영비용을 완화하고 요트와 승무원을 최상의 상태로 유지하기 때문에 효과적으로 기능한다. 반대로, 개인 탑승자는 일반적으로 요트를 소유하는 것보다 저렴하고 번거로움이 적고 요트 유형, 위치 및 승무원과 관련된 추가 선택권을 제공하기 때문에 요트를 소유하는 대신 요트를 렌트하는 것이 유리하다. 슈퍼 요트의 승무원은 각각 자체 직원이 있는 5가지 요소로 구성된다. 요트에 대한 전반적인 책임이 있는 선장, 요리사, 호텔과 같은 환경을 조성하는 인테리어 직원, 선박을 운영하고 유지하는 갑판 승무원, 선박의 많은 시스템의 적절한 기능을 보장하는 엔지니어 등이 있다. 소유자가 탑승하지 않고 렌트가 예약되지 않은 기간 동안 규모를 줄여 운영할 수도 있다. 승무원이 매주 일하는 정해진 시간은 없다. 시간은 소유자가 얼마나 자주 탑승하는지, 얼마나 자주 렌트를 내는지와 선장이 정한 시간에 따라 크게 달라진다.

7.5 수상 스키(Water Ski)

　수상스키는 모터보트 등에 손잡이가 달린 밧줄을 설치하여 그것을 배 뒤에서 잡은 사람이 판 모양의 활주 기구를 타고 끌면서 수면을 타는 수상 스포츠이다. 견인 방향으로 발끝이 정면을 향한 것을 수상스키, 옆으로 향하게 기운 것을 웨이크 보드로 구분할 수 있다. 이용하기 위해서는 강이나 바다에 충분한 공간과 하나 또는 두 개의 스키, 견인 로프가 달린 견인 보트, 2명 또는 3명(현지 보트 법에 따라 다름)의 관리인 및 개인 부양 장치가 필요하다. 또한 탑승자는 적절한 상체 및 하체

근력, 근지구력 및 좋은 균형을 가져야 한다. 전 세계에 애호가들이 있고 미국에서만 매년 약 1,100만 명의 수상 스키 선수와 900개 이상의 승인된 수상 스키 대회가 있다. 호주는 130만 명의 수상 스키어(skier)가 있다.

　수상 스키는 1922년 랄프 사무엘슨(Ralph Samuelson)이 최초로 미네소타 주 레이크 시티의 페핀 호수에서 두 장의 소나무판으로 스키를 대신하여, 빨랫줄을 견인차로 사용하면서 22km/h로 달리는 모터보트를 타고서 수상스키를 했다는 것이 정설로 되어 있다. 하지만 정확한 기원에 대해서는 수상스키를 포착하는 방법에 따라 여러 가지 설이 있다. 이 스포츠는 여러 해 동안 잘 알려지지 않은 채로 남아 있다가, 사무엘슨이 길 위에서 판자를 타는 스턴트를 보이면서, 주목을 받게 되었다. 동시에 누가 최초의 수상스키어인지에 대한 논란이 수면위로 부상하였다. 그러나 1966년 미국 수상스키 협회는 사무엘슨이 최초의 기록자라고 인증하였다. 사무엘슨은 또한 최초의 스키 경기자이면서, 최초의 점프를 했던 사람이며, 최초의 슬래롬 스키어이자, 최초의 수상스키 쇼를 연 사람이라고 인정받고 있다. 이후 유럽에 보급되며 발전하였고 1949년부터 세계 선수권대회가 지속적으로 열리고 있으며, 1946년부터 '세계수상스키연맹'이 세계적인 수상스키대회를 관장하면서 세계기록을 승인한다.

　한국에는 6·25전쟁 후 미군들이 한강에서 시범경기를 가짐으로써 소개되었고, 1963년 문교부(지금의 교육부)가 수상스키를 대학생 특수체육 종목으로 채택 실시함으로써 급격히 붐을 이루었다. 1979년에는 '대한수상스키협회'가 설립되었다. 최근에는 한강을 비롯한 청평·남이섬·춘천 등지와 진주의 진양호 및 해운대 앞바다 등에서 많이 볼 수 있다.

1920년의 잡지에 실린 초기 수상스키

수상스키의 종류는 다목적용 스키로 대회전에 주로 사용하는 슬랠롬 싱글스키 (slalom single ski), 초보자를 위한 저속도 스키(low speed ski), 어린이를 위한 짧은 스키(short ski), 물 위에서 쉽게 방향을 바꾸어 가며 묘기를 부리는 회전용 스키(turnaround ski, trick ski), 어린이들이 손쉽게 즐길 수 있는 수상 썰매(disk toboggan) 등이 있다. 양 발에 스키를 신는 것을 투(two)스키라 하고, 한 발은 원 (one)스키라 한다. 수상스키는 원스키, 투스키, 트릭스키, 점프스키, 슬라롬스키 등 5종류가 있다. 초보자는 투스키를 통해 익히고, 중급자는 원스키로 즐기는 것이 일반적이다.

슬라롬(slalom) 스키는 보트의 속도를 정해진 룰에 따라 증속시켜 최대속도에 이르면 로프의 길이를 줄이면서 지그재그로 부표를 통과하는 경기이다. 경기코스는 수면 상에 좌우 3개씩 6개의 선수용 부표와 배가 진입하게 되는 4개의 진입로로 되어 있다. 총 6개의 부표를 통과해야 하는데 하나라도 못 넘길 경우와 넘어질 경우 실격처리가 된다. 부표간의 대각선 거리는 47 m이고 총 길이는 369 m이다. 점수는 통과한 부표의 개수만큼을 총점으로 친다.

점프 스키는 가장 먼 거리를 점프하기 위해 두 개의 긴 스키를 사용하여 수상 스키 점프대를 타고 날아간다. 세 번의 시도를 주어지며 안정된 착지를 해야 한다. 스타일 점수는 없고 단순히 거리로 1위를 다툰다. 스키 점프대의 높이를 조정할 수

슬라롬(slalom) 스키

2017년 오스트리아에서 열린 트릭 스키

있고 스키어는 보트 속도와 경사로 높이를 선택할 수 있지만 스키어의 성별과 연령에 따라 최댓값이 있다.

트릭 스키(trick ski)는 작고 타원형 또는 직사각형의 수상 스키를 사용한다. 초보자는 일반적으로 두 개의 스키를 사용하고 고급 스키어는 하나를 사용한다. 일반인들은 별로 사용하지 않고 주로 대회용으로 쓰이는 것으로서 길이가 짧고 폭이 넓으며 끝이 뭉툭하고 지느러미가 없는 트릭스키는 방향전환과 미끄러지는 것이 자유로워 많은 연기 동작들을 충분히 소화 할 수 있게 만든 것이다.

쇼(show) 스키는 스키어가 보트에 끌리는 동안 체조 선수와 유사한 가술을 수행하는 수상 스키의 한 유형이다. 전통적인 스키 쇼 공연에는 피라미드, 프리스타일 점프, 회전 스키가 포함된다. 쇼 스키는 일반적으로 정교한 의상, 안무, 음악 및 아나운서와 진행과 함께 수행된다. 최초의 조직 된 쇼는 1928년에 열렸다.

수상 스키 피라미드

7.6 스포츠 잠수(Skin Diving, Scuba Diving)

　　스쿠버 다이빙은 다이버가 수면 공기 공급과 완전히 독립적인 호흡 장비를 사용하는 수중 다이빙이다. 일종의 Scuba장비인 아쿠아 렁(aqua lung)이라고 하는 장치는 에밀 가냥(Emile Gagnan,1900~1979)과 프랑스 해군 장교였던 자크 쿠스토(Jacques-Yves Cousteau,1910~1997)에 의해 1943년에 발명하여 1947년 특허를 냈다. "독립형 수중 호흡 장치"의 영어 약자인 "scuba"라는 이름은 1952년에 제출된 특허에서 크리스티안 램버트센(Christian J. Lambertsen 미 해군 장교로 2차대전 동안 미국 프로그맨(잠수부)들이 사용한 호흡 장비를 개발)에 의해 이름이 붙여져 만들어졌다. 다시 말해 실제로 요즘 사람들이 스쿠버라고 부르는 장비는 쿠스토-가냥의 아쿠아 렁이며 1947년 특허이고 영어 약자 스쿠버란 이름 자체는 크리스티안 램버트센(Christian J. Lambertsen)이 특허로 명명한 것이 된다. 아쿠아 렁이 이전까지의 개방회로 시스템이나 산소 폐쇄회로 시스템과의 가장 큰 차이가 나는 것은 수심에 따라 자동으로 압축공기의 압력을 조절해 주는 레귤레이터 1단계와 그걸 빨아 마실 수 있도록 분리된 2단계이다. 그 이전까지는 비조절 산소공급장치를 쓰거나 아니면 수심에 따라 다이버가 직접 손잡이를 돌려서 압력을 조절하는 식이었는데, 가냥이 개선한 레귤레이터는 수심에 따른 압력의 변화에 따라서 다이버에게 공급되는 공기 압력이 자동으로 조절된다.

　　정확한 명칭은 Self Contained Underwater Breathing Apparatus Diving 이다. 즉 도움 없이 혼자(Self Contained) 수중(Underwater)에서 숨을 쉴 수 있게(Breathing) 해주는 장비(Apparatus)를 착용하고 다이빙(Diving)하는 것이다. 과거에는 발음에 맞게 '스쿠바'라는 표기를 하였으나 국립국어원이 '스쿠버'를 표준어로 지정한 뒤로는 스쿠버로 굳어버렸다.

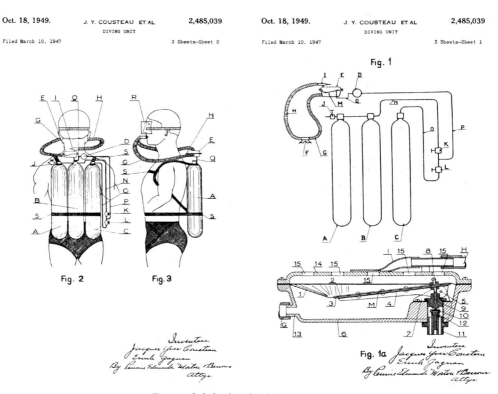

쿠스토-가냥의 아쿠아 렁 1947년 특허

스킨 다이빙(Skin Diving)은 휴대용 호흡 장치 없이 상당한 수심에서 수면 아래에서 수영하는 활동 또는 스포츠인 프리 다이빙을 뜻한다. 보통 이 둘을 합쳐 보통 스킨 스쿠버 다이빙(Skin Scuba Diving)이라 한다.

이는 다이빙을 위한 자율 호흡 장비의 일반적인 단어가 되었고 이후 수중에서 산소통을 매고 하는 다이빙의 대한 일반적인 단어도 되었다. 스쿠버 다이버들은 그들 자신의 호흡 가스원인 압축 공기를 가지고 다니며, 이것은 수면 공급 다이버들보다 더 큰 독립성과 움직임을 제공하며, 프리 다이버들보다 수중에서 더 많은 시간을 보낼 수 있다.

스쿠버 다이버는 주로 발에 부착 된 핀을 사용하여 수중으로 이동하지만 다이버 추진 차량 또는 표면에서 당겨지는 썰매와 같은 장치에 의해 외부 추진력을 제공받을 수 있다. 스쿠버 다이빙에 필요한 기타 장비로는 수중 시력을 향상시키는 마스크와 잠수복, 과도한 부력을 극복하기 위한 밸러스트 웨이트, 부력을 제어하는 장비, 얽힘을 관리하기 위한 절삭 공구, 조명, 감압 상태를 모니터링하는 다이브 컴퓨터 및 신호 장치 등이 있다.

스쿠버 다이버들은 다이버 인증기관에 소속된 다이빙 강사에 의해 인증 수준에 적합한 절차와 기술에 대해 교육을 받아야 한다. 일반적인 인식과는 달리 사고율이 높지 않고, 레저에 대한 관심이 늘어남에 따라 한국에서도 이를 즐기는 인구가 늘어나는 추세이다. 비용은 더 높지만, 수영 또는 프리 다이빙으로 도달하기 어려운 물속까지 탐험할 수 있고, 지속기간도 더 길다는 것을 매력으로 꼽을 수 있다. 흥미가 있다면 해양 생태계에 대한 지식도 쌓을 수 있다. 스쿠버다이빙 자격증은 오픈 워터, 어드밴스, 레스큐, 마스터로 총 4가지로 이루어져 있다. 현재 대한민국에는 28개의 스쿠버다이빙 단체가 있으며 어느 단체든 오픈워터, 어드밴스, 레스큐, 마스터 자격증을 발급한다.

오픈 워터는 장비를 스스로 체결할 수 있고, 18미터 수심까지 내려갈 수 있으며 스스로 유영이 가능한 수준이다. 어드밴스 자격증은 오픈워터 자격증을 소지한 상태에서 특별한 다이빙을 추가로 수행하면 발급받을 수 있는 자격증이다. 이 때 수행하게 되는 다이빙에는 다이버의 부력을 체크해서 집중적으로 훈련하는 스페셜티, 30미터까지 내려가는 딥 다이빙 스페셜티, 나침반을 이용한 수중 길 찾기 스페셜티, 다이브 컴퓨터를 이용한 다이빙 스페셜티가 포함되어 있다. 레스큐 다이버는 다이빙 중 일어날 수 있는 사고에서 자신과 남을 구할 수 있는 자격증이다. 레스큐 다이버는 응급 구조 처치 과정을 함께 이수해야 한다. 마스터 자격증은 레크레이션 다이버로서의 최고 자격증이다. 만약 남을 가르칠 수 있는 프로 다이버의 길을 가려면 필수로 이수해야하는 자격증이다. 각 단체마다 요구하는 필수 스페셜티와 다이브 횟수를 채우면 발급된다.

현대의 스쿠버 장비

현대에 와서는 군사적인 이용은 물론 구조, 인양, 해저공사, 수렵, 해양생물 연구, 레크레이션 등 여러 목적으로 사용 중이다. 레저 다이버의 경우, 잠수 가능 깊이는 최대 40미터 정도이다. 잠수 가능한 최대 시간은 3시간 반 정도이다. 단, 잠수를 깊게 할수록 시간은 짧아진다.

한국 스쿠버 다이빙은 1953년 해군 해상공작대 (現 해군 SSU 해난구조대) 창설로 시작되었으며 1955년 해군에서 UDT 창설 및 B-6교육과 대한민국 최초의 스킨 스쿠버 교육을 했다고 한다. 이후 1967년 육군 특전사 스쿠버침투교육 실시하였고 1969년 해병 수색대 수색교육과 1971년 해군 첩보부대 UDU 교육대 창설 및 밀봉교육이 진행되었다.

레저용 민간 스쿠버 다이빙은 해군 특수부대(UDT, SSU) 출신의 스쿠버 다이버들에 의해 민간인들에게 전파되면서 시작되었으며, 주로 대학의 의해 보급이 일어났다. 1968년 3월 6일에 대학생들에 의해 한국 최초의 잠수단체인 "한국스킨·스쿠버다이빙클럽" 이 만들어졌다. 이 단체가 현재의 "대한수중협회"(KUA)의 전신이다. 이어서 고려대, 연세대, 한양대, 동국대, 중앙대 등의 대학교 다이빙 동아리를 주축으로 대학 스쿠버 연맹이 창설되었다. 이 시기의 서울의 스쿠버 다이버라고 해야 고작 100~200명이었는데 그중에서도 실제 활동하는 다이버는 고작 30명 내외였다고 한다. 1979년 창설된 "KUDA(한국잠수협회)"가 등록되었고 KUDA와 KUA는 상호견제와 선의의 경쟁으로 현재까지 우리나라 다이빙계를 이끌어 오고 있다. 1992년에 잠수와 관련된 의학자, 생물학자, 공학자, 학술계, 수중영상전문가, 잠수 관련 특수부대 책임자들이 모여 "한국수중 과학회(KOSUST)"를 창립했다.

전 세계 스쿠버다이빙 활동인구는 약 6,000만 명(출처: 2021 DEMA 미국 다이빙 장비마케팅 협회)에 이르며, 스킨다이빙의 경우 약 1억 명이 체험하는 것으로 추정(출처: 2021 SFIA 스포츠 피트니스 산업협회)한다. 매년 200만 명씩 증가하고 있는 것으로 조사되고 있다.

수중레저 활동인구의 80% 이상은 미국, 호주 등 해양레저 선진국에 분포하며 최근 중국의 수중레저 인구가 급격하게 증가하는 추세다. 미국의 스쿠버다이빙 활동인구는 약 3,000만 명(전 세계 활동인구 중 약 58%)으로 추정하며 2006~2016년 사이에 미국 스쿠버다이빙 자격증 취득자는 약 163만 명이나 된다. 연 평균 15만 명의 신규 수중레저 활동자가 유입되고 있으며, 전 세계 수중레저장비 생산량(81만 기)의 49.5%(40만 기)를 점유하고 있다. 참고로 유럽은 26.92%(22만 기), 아시아-태평양 18.39%(15만 기)이다. 호주 수중레저 활동인구는 약 160만 명(전 세계 활동인구 중 약 27%)로 추정되며 호주 국민의 수중레저 소비 지출액은 약 4억 달러 정도이다. 중국은 국민소득 증대와 해양 여가문화 확산으로 체험형 레저수요가 증가하고 있으며, 수중 레저 활동 인구 또한 매년 2배 이상 증가하고 있다. 수중레저 활동자는 약 200만 명, 산업 규모 약 8,000만 달러수준으로 알려져 있고 광동과 하이난을 중심으로 급속으로 확대되어 가고 있다. 우리나라의 수중레저 인구는 2015년 70만 명, 2016년 100만을 넘어 2022년 약 200만 명 정도로 추산한다. 해양수산부는 2022년까지 수중레저 신규 일자리 1,000개 확충하고 수중레저활동 지원 인프라 구축을 2018년 45개에서 2022년 55개로 확대해 나갈 계획이다.

여기서 인프라는 다이빙교육시설, 수중레저장비 대여 등 수중레저 기초 시설을 제공하는 수중레저 거점지구(가칭: 해중공원) 육성하고 인공어초 및 해조류 식재, 방류사업 연계 및 수중레저 시설물(수중 우체통, 조각 박물관, 폐선 등)을 배치하여 다이빙 명소를 확충하며 다이빙 선박 이용을 위한 육상·해상 접안시설 설치 지원을 포함하고 있다.

7.7 해양 래프팅(Sea Rafting)

래프팅은 뗏목을 타는 것을 뜻한다. 수상 레저 안전법 제2조 제2호에 의하면 무동력수상레저기구를 이용하여 계곡이나 하천에서 노를 저으며 급류 또는 물의 흐름 등을 타는 수상 레저 활동이라고 정의 할 수 있다. 래프팅은 원시시대에 통나무 뗏목을 타고 강을 건너던 것을 탐험레포츠로 변형, 발전시킨 것이라고 볼 수 있다. 그러나 오늘날에는 고무보트를 이용, 물살이 센 계곡에서 급류타기를 즐기는 것으로 변했다. 최초의 급류 래프팅은 미국 와이오밍에서 스네이크 강을 항해하려는 계획된 래프팅으로 1811년쯤으로 알려져 있으며 1940년에 클라이드 스미스(Clyde Smith)가 스네이크 리버 캐년에서 처음으로 형식을 갖춘 레저를 위한 래프팅을 보여주었다. 모험 스포츠로서의 이 활동은 1950년대부터 인기를 얻었으며, 이후 1960년대 말부터 1970년대 초쯤에 미국 그랜드 캐년의 여행사들이 상업목적으로 더 많은 여행객을 수송하기 위해 처음 나무로 만들어졌던 래프팅 보트를 2차 대전 이후 대량으로 남아도는 군용보트인 고무보트를 활용하면서 래프팅은 세계적으로 보급되어 오늘에 이르고 있다. 강의 특정 구간에서 래프팅하는 것은 익스트림 스포츠로 간주되어 치명적일 수 있지만 다른 구간은 그렇게 극단적이거나 어렵지 않다. 세계 래프팅 챔피언십은 전 세계에서 실행되는 경쟁 스포츠로 인기를 얻고 있고 국제 래프팅 연맹(IRF)에서 관리감독하고 있다. 우리나라에는 1970년도에 도입되었다.

래프팅은 1990년대에 와서야 장비의 국산화가 이루어졌고 래프팅 코스가 각각 개발되어 대중적인 생활 스포츠로 자리 잡았다. 현재 국내 동호인은 약 2만 명 정도로 추산된다. 해양 래프팅은 해수욕장 사장에 운집해 있는 관중들도 바다에서 펼치는 선수들의 박진감 넘치는 열기를 함께 느낄 수 있다.

래프팅 사용 장비로는 일단 래프팅보트가 필요한데 재질은 PVC나 고무이며, 바위나 급류를 쉽게 제치고 나갈 수 있도록 제작된다. 여기에다 참가자 전원이 구명

전국해양스포츠대회

복을 필수적으로 착용하기 때문에 안전성도 완벽하게 보장된다. 헬멧도 반드시 써야 하며, 바닥의 나뭇가지나 쇳조각에 다치지 않게 하려면 단단히 묶을 수 있어 잘 벗겨지지 않고 가볍고 바닥이 두터우며 질긴 신발을 신어야 한다.

노(패들)는 알루미늄과 합성수지로 제작되어 거친 물살을 헤치며 배를 저어서 나아가게 한다. 래프팅 활동시 안전모 및 구명동의 미착용시 과태료 처벌 대상이다. '참여스포츠' 뿐만 아니라 '관람스포츠' 로서도 부족함이 없다. 특히 심폐기능과 근지구력 강화 등이 중심이 된 높은 체육적 효과를 비롯하여 협동 단결하는 사회 교육적 효과까지 기대할 수 있다. 더욱이 삼면이 바다인 우리나라에 있어서 즐비한 바다를 스포츠의 공간으로 가꾸어 나가는 가운데 청소년의 심신단련과 시민생활체육 종목의 다양화, 그리고 국민 바다교육의 자연스런 기회 제공 등 그 장점이 많다. 급류 래프팅은 국내에서는 강원도 인제군 내린 천, 경기도 연천군, 강원도 철원군 한탄강, 강원도 영월군 동강, 경상남도 산청군 경호강을 두고 래프팅 4대 강이라 일컫는다. 낙동강, 영산강, 섬진강의 상류~중상류 구간에서도 래프팅을 할 수 있지만 물살의 한계가 있다. 미국의 콜로라도 강은 래프팅의 성지로 알려져 있다. 해양 래프팅은 국내각지에서 대회가 부산, 마산, 목포, 여수, 강원도 고성등지에서 다양

하게 개최되는데 그중 부산 다대포 해양 래프팅 대회는 시민들에게 다양한 체험 기회를 제공함으로써 해양 레포츠의 저변을 확대하고 해양 레포츠 허브 도시로 부산의 위상을 높이려는 부산 마린 스포츠 2012(Busan Marine Sports 2012) 개최 계획의 일환으로 2011년부터 개최되었다.

해양레저스포츠의 절대 강자 fishing

낚시라고도 하는 활동은 일반적으로 낚싯대, 낚싯줄 및 갈고리를 사용하여 물고기(민물고기 또는 바닷고기)를 잡는 레저스포츠이다. 오늘날 인구 증가로 인해 강과 호수에 대한 레저수요가 많아졌음에도 불구하고 스포츠 낚시는 여전히 세계에서 가장 인기 있는 야외 레크리에이션 형태 중 하나이다.

낚시는 '낫(바늘)'과 '실'을 의미한다. 이론상 초기에 바늘의 형태로 보면 낫과 창이나 바늘이나 모두 차이가 없었다. 바늘을 여러 개로 사용하든 이런저런 여러 소품들을 붙여서 사용하든지 미끼를 쓰지 않고 '빈 바늘'로 잡더라도 모두 '낚시질'이라고 부른다.

좁은 뜻으로는 낚싯바늘, 각진, 모서리, 낚시도구이며 넓은 뜻으로는 물고기를 잡는 낚시질의 통칭하는 의미로 Angle도 통용된다. 낚시는 갈고리(hook)와 고기 낚기(fishing)의 두 가지 뜻으로 쓰인다. 영어에서 낚시 바늘을 hook로 표현하며 각진 낚시 바늘을 Angle이라 한다. 보통 낚시는 fishing, 낚시꾼은 Angler라 한다.

사냥과 마찬가지로 낚시는 생존을 위한 식량을 제공하는 수단으로 시작되었다. 낚시는 적어도 40,000년 전으로 거슬러 올라가는 선사 시대 관습이다. 낚시라는 용어는 조개류, 두족류, 갑각류 및 극피동물과 같은 다른 수생 동물을 잡는 데 적용될 수 있다. 이 용어는 일반적으로 포경이라는 용어가 더 적절한 고래와 같은 수생 포유류를 잡거나 양식물고기를 잡는데는 적용

서 발견되었다. 1960년대에 전라남도 영암지역에서 출토된 활석(滑石)으로 만든 13점의 거푸집 (鎔范) 가운데에는 낚싯바늘을 만드는 거푸집도 있는데, 이 낚싯바늘거푸집은 기원전 500~300년경에 만들어진 것으로 추정되고 있다. 문헌상의 낚시에 관한 기록은 삼국사기와 삼국유사에 전하는 신라 제4대왕 석탈해가 '낚시로 고기를 잡아 어머니를 공양하였다.'라는 글에 처음 나타나 있다. 중국 주(周)나라 때 위수(渭水)에서 낚싯대를 드리우고 때를 기다렸던 강여상(姜呂尙)은 낚시인의 대명사인 '강태공(姜太公)'으로 불릴 만큼 인구에 회자되고 있다. 고려 말기 이제현(李齊賢)의 '어기만조(魚磯晩釣)'를 비롯하여, '악장가사'에 수록된 작자 미상의 '어부가(漁父歌)'와 이를 개작한 조선시대 이현보(李賢輔)의 '어부가', 그 외에 이황(李滉), 이이(李珥), 박인로(朴仁老) 등이 남긴 시와 시조 중에 낚시를 소재로 한 작품들이 많다. 어업형태로서의 낚시와는 달리, 예로부터 많은 시인묵객(詩人墨客)들은 자연을 벗 삼아 풍류를 즐기면서 낚시에 관한 많은 시화(詩畫)를 남겼다. 조선 전기의 화가인 이숭효(李崇孝)의 '귀조도(歸釣圖)', 이경윤(李慶胤)의 '조도(釣圖)', 이명욱(李明郁)의 '어초문답도(漁樵問答圖)' 등이 있다. 1670년(현종 11년)에 지은 남구만(南九萬)의 문집 『약천집(藥泉集)』 권28 조설(釣說)은 낚시이론서에 가까운 책으로 낚싯대, 낚싯바늘, 찌, 미끼 등과 함께 낚시 기법에 관한 이야기를 수필 형식으로 소개하였는데, 당시에도 찌를 이용한 낚시 방법이 있었음을 엿볼 수 있다. 이렇게 낚시는 우리 먼 조상들과 오랜 역사를 같이하였다.

서구 스포츠 낚시의 역사는 영국의 출판사인 윈킨 데 워드(Wynkyn de Worde)가 원래 사냥만 다루었던 〈세인트 올번스의 책〉 제2판을 간행하면서 그 책의 일부로 〈낚싯대를 사용한 낚시에 관하여(Treatyse of Fysshynge With an Angle)〉(1496)를 출판하면서부터 시작되었다. 이 일부의 에세이는 베네딕토 수녀회의 소프웰(Sopwell) 수녀원의 수녀인 뎀 줄리아나 베르너스(Dame Juliana Berners)에 의해 처음으로 기록된 것을 인용한 것이다. 이 책은 16세기까지 널리 읽혔고 여러 번 재인쇄되었다. 어업, 낚싯대와 줄의 제조, 천연 미끼와 인공 미끼의 사용에 대한 자세한 정보가 포함되어 있다. 또한 자연보존 및 낚시꾼의 에티켓에 대한 현대적인 관점도 포함되어 있다. 이 책은 14세기에 유럽에서 이미 발표된 전문 서적에 바탕을 두고 있었다. 여기서 다룬 인조미끼는 놀랄 만큼 근대적인데, 이 책에서 언급한 12가지 인조미끼 가운데 6가지는 지금도 사용되고 있다. 이 당시의 낚싯대는 길이가 5.5~6.5m 정도이고, 한쪽 끝에 말총을 꼬아서 만든 낚싯줄을 매달았다. 낚시에 관한 최초의 논문은 1613년 영국에서 출판된 존 데니스(John Dennys 셰익스피어의 낚시 동반자였다고 함)의 〈낚시의 비밀〉이다.

고대 이집트의 낚시

되지 않는다. 식량을 제공하는 직접적인 목적 외의 활동으로 현대 낚시는 레크리에이션 스포츠라 말할 수 있다. FAO(United Nations Food and Agriculture Organization 유엔식량농업기구 2020기준) 통계에 따르면 어부와 양식업자의 총 수는 3,800 만 명으로 추산된다. 어업과 양식업은 5억 명이 넘는 사람들에게 직간접적인 고용을 제공한다. 레저로서의 낚시의 시초는 명확하지 않지만. 기원전 2000년경의 이집트의 낚시 그림은 낚싯대와 줄과 그물로 낚시하는 인물을 보여준다.

기원전 4세기경의 중국 기록은 실크 줄, 바늘로 만든 갈고리, 대나무 막대에 미끼로 밥을 사용하여 낚시를 했다. 고기잡이에 대한 언급은 고대 그리스, 아시리아, 로마, 유대교 문헌에서도 찾아볼 수 있다. 우리나라에서는 1982년에 양양군(襄陽郡) 선양면(選陽面) 오산리에 있는 호숫가에서 발굴된 돌로 만든 낚싯바늘이 있는데 이는 신석기인들이 사용하던 4500여 년 전의 것으로 추정된다. 이것으로 한국에서도 이미 신석기시대부터 낚시를 이용한 어로행위가 이루어졌음을 알 수 있다. 신석기시대부터 더욱 발전된 형태의 낚싯바늘은 청동기시대의 유물 가운데에

17세기 중엽 낚시는 처음으로 비약적인 발전을 이룩했다. 서구의 전통적인 낚시이론서로서 대표적인 것은 영국의 월턴(Walton,I.)이 1653년에 지은 『완벽한 낚시꾼 The Complete Angler, or Contemplative man's Recreation)』으로, 각종 대상어에 따른 미끼와 채비·기법 등에 관한 내용은 오늘날에 이르러 '낚시인의 바이블'로 칭송될 만큼 깊이 있는 내용을 담고 있다. 또한 로버트 베너블스 대령과 토머스 바커는 새로운 낚시도구와 방법에 대해 기술했다. 이 무렵 어떤 낚시꾼은 낚싯대 끝에 철사 고리를 매달아 긴 낚싯줄을 풀거나 감을 수 있게 했는데, 이것은 낚싯줄을 던지거나 낚싯바늘에 걸린 물고기를 지칠 때까지 이리저리 끌고 다니는 데 효과가 있었다. 바커는 1667년 23.5 m 길이의 연어 낚싯줄에 대해 언급했는데, 그렇게 긴 낚싯줄을 사용하려면 그것을 감아서 가지고 다닐 수 있는 장치가 필요했을 것은 당연하며, 그 필요성이 릴

존 데니스(John Dennys의 〈낚시의 비밀〉

을 발명하는 계기가 되었다. 좋은 낚싯줄을 만들기 위해 여러 가지 재료를 실험해본 결과, 1667년 작가 새뮤얼 페피스가 언급했던 야잠사와 1676년에 로버트 베너블스가 말했던 윤이 나는 견직물이 사용되기에 이르렀다. 커다란 물고기가 낚싯바늘에 걸렸을 때 그 물고기를 끌어올리기 위해 작살이라고 하는 갈고리를 사용한 사실은 1667년 바커가 쓴 책에 기록되어 있다. 1650년대 찰스 커비는 낚싯바늘을 만드는 방법을 개량해서 끝이 갈라진 독특한 커비벤드를 발명했는데, 미늘(낚시바늘이나 작살의 끝에 있는 물고기가 물면 빠지지 않도록 가시처럼 만든 작은 갈고리)이 있는 이 낚싯바늘은 지금도 세계적으로 널리 쓰이고 있다. 커비는 그의 동료와 함께 영국 올드런던 다리 근처의 가게에서 낚싯바늘과 바늘을 만들어 팔았는데, 페스트가 퍼지고 1666년에 런던 대화재가 일어나자 뿔뿔이 흩어졌다가 1730년경 마침내 레드디치에 공장을 세워 대량생산했다.

초보적인 형태의 릴은 낚시꾼의 엄지손가락에 끼우도록 되어 있는 금속고리와 나무실패로 되어 있었다. 1770년까지는 낚싯줄 유도장치와 릴이 달린 낚싯대가 널리 사용되었다. 최초의 릴은 낚싯대 밑에 부착한 톱니 달린 릴이었다. 이 릴의 손잡이를 한 바퀴 돌리면 실패가 여러 번 회전하도록 되어 있었다. 초기 영국에서는 인기를 얻지 못했지만, 1800년대 초 미국 켄터키 주에 사는 2명의 시계 제조공이 고안한 베이트 캐스팅 릴의 원형이 되었다. 영국에서 가장 널리 쓰인 릴은 노팅엄 릴이라고 불렸는데, 이것은 옛날부터 레이스(실을 코바늘 등의 기구를 사용하여 뜬 편물) 제조로 유명한 도시인 노팅엄에서 레이스를 감기 위해 고안된, 나무로 만든 레이스 실패(실을 감아두는 작은 나무쪽)에 바탕을 두고 있었다. 이 릴은 몸통이 넓고 톱니가 없으며 자유롭게 움직일 수 있어서, 낚싯줄과 미끼가 물결을 따라 자연스럽게 흘러가도록 하는 데 이상적이었고, 다양한 육식성 바닷물고기에게 미끼를 던지는 데에도 적격이었다. 이 릴은 제물낚시용 릴의 설계에 많은 영향을 미쳤다. 노팅엄 릴에는 나무 대신 단단한 고무인 에보나이트나 금속이 사용되어, 더 쉽게 낚싯줄을 풀거나 감을 수 있었다. 그런데 낚싯줄이 풀리는 것보다 릴이 더 빨리 회전했기 때문에 실이 자주 엉키곤 했다. 이것을 영국에서는 '오버런'이라고 부르고, 미국에서는 '백래시'라고 불렸는데, 이런 현상을 막기 위해 속도조절기가 고안되었다.

무거운 보통 나무 대신 남아메리카와 서인도제도에서 들여온 녹심목(綠心木)처럼 나뭇결이 곧고 단단하며 탄력 있는 나무나 대나무가 쓰이기 시작하자, 낚싯대도 많이 개량되었다. 18세기말에 이르자, 여러 조각의 대나무를 아교로 붙여 대나무의 강도와 유연성을 유지하면서 굵기를 크게 줄이는 기술이 개발되었다.

1865~1870년 사이에 3각형으로 길쭉하게 자른 대나무 6조각을 붙여 만든 정6각형의 낚싯대가 미국과 유럽에서 생산되었다. 1880년부터 낚시도구의 설계가 급속도로 발전했다. 말총 대신 산성 아마인유를 바른 비단실이 낚싯줄로 쓰이게 되었다. 이런 낚싯줄은 쉽게 던질 수 있었으며, 윤활유를 바르지 않으면 물 속 깊이 가라앉고 윤활유를 바르면 수면을 떠다녔다. 보통 낚시꾼이 이 낚싯줄을 사용하면 3배나 멀리 던질 수 있었고, 드라이플라이 낚시(물 위에 띄우는 털바늘낚시)와 웨트플라이 낚시(낚싯바늘을 물속에 가라앉혀 낚는 제물낚시)도 할 수 있게 되었다. 1898년 미국 미시간 주 캘러머주에 사는 윌리엄 셰익스피어는 낚싯줄을 릴에 감을 때 자동으로 줄을 고르게 펴주는 "레벨 와인드"라는 장치를 고안했다.

1880년 영국 스코틀랜드의 맬로크사에서 실패 한쪽이 열려 있는 최초의 회전 릴을 제작했다.

레벨 와인드 릴 장치

낚싯줄을 던질 때는 릴이 90° 각도로 회전하여 낚싯대 유도장치와 일직선이 되기 때문에, 낚싯줄이 실패 끝에서 쉽게 빠져나갈 수 있었다. 낚싯줄을 되감을 때는 실패가 다시 90° 각도로 되돌아왔다. 이 릴은 주로 연어를 잡을 때나 무거운 미끼를 던지는 데 사용되었으며 영국의 홀든 일링워스가 발명한 릴에 영향을 주었다. 그가 발명한 릴을 영국에서는 고정실패 릴이라고 불렀고, 미국에서는 스피닝 릴이라고 했는데, 이런 종류의 릴에서는 실패가 항상 낚싯대 위쪽을 향해 있으며 낚싯줄을 던질 때는 맬로크 릴처럼 쉽게 풀려나간다. 20세기에 접어들자, 낚싯대는 더 짧아지고 가벼워졌지만 강도는 조금도 줄어들지 않았다. 낚싯대를 만드는 재료는 대나무에서 유리섬유로 바뀌었다가 다시 탄소섬유로 바뀌었다. 1930년대부터 유럽에서 고정실패 릴이 쓰이기 시작했고, 제2차 세계대전 뒤에는 북아메리카를 비롯한 세계 전역에서 이 릴을 받아들여 던지는 낚시가 크게 인기를 끌었다.

1930년대 말에 개발된 나일론 낚싯줄은 제2차 세계대전이 끝난 뒤 합성섬유를 꼬아서 만든 낚싯줄과 함께 널리 보급되었다. 제물낚시용 낚싯줄에 플라스틱을 입히자 윤활유를 바르지 않고도 물에 띄우거나 가라앉게 할 수 있었다. 플라스틱은 또한 던지는 낚시의 가짜 미끼로도 가장 많이 쓰이게 되었다.

스포츠 낚시 또는 게임 낚시라고도하는 레크리에이션 낚시는 레저, 운동 또는 경쟁을 위한 낚시라고 정의할 수 있다. 이것은 상업적 이익을 위한 전문 낚시나 생존과 생계를 위한 어업인 생계 어업이 아니다. 레크리에이션 낚시의 가장 일반적인 형태는 낚싯대, 릴, 줄, 갈고리, 찌, 봉

돌(추), 도래, 목줄 및 다양한 미끼와 기타 보완 장치로 수행된다. 새우, 지렁이, 웜(worm)과 같이 낚싯바늘에 꿰어 다는 것을 미끼라고 하며 고기 떼를 유도하기 위해 주변에 흩뿌리는 것을 밑밥이라고 부르기도 한다. 낚시를 하러 가는 장소 또는 대상 어종에 따라서 준비물은 천차만별로 나뉠 수 있다. 일부 애호가들은 플라스틱 미끼와 인공 미끼를 포함하여 맞춤형 미끼(tackle)를 직접 만든다. 낚시를 하는 경우 물속으로 빠질 수가 있으므로 구명조끼를 착용한다. 낚싯대와 낚싯줄·도래·바늘·봉돌·찌를 합쳐 '채비'라 하는데, 보통 좁은 의미로는 낚싯줄과 찌·바늘·봉돌을 합친 것을 말한다.

낚시는 대상지역인 장소에 따라 민물낚시와 바다낚시로 나뉘며, 도구와 방법에 따라서는 대낚시, 릴낚시, 견지낚시 등으로 나뉜다. 민물낚시는 호수나 강·저수지 등에서 붕어·잉어 또는 은어 등의 민물고기를 잡는 것이며, 바다낚시는 배를 타고 가까운 바다 또는 먼 바다로 나가 고기를 낚거나 갯바위에서 우럭·도미·농어·도다리 등을 잡는 낚시를 말한다. 대낚시는 낚싯대에 낚싯줄을 매달고 그 끝에 낚싯바늘을 달아 물속에 드리워 물고기를 잡는 것이고, 릴낚시는 낚싯줄을 감고 풀 수 있도록 만든 장치인 릴(reel)을 낚싯대 밑에 달고 바늘을 바다 멀리 던져 고기를 잡는 낚시이다. 견지낚시는 얼레와 같은 기구를 이용하여 낚싯줄을 감았다 늦추었다 하면서 고기를 잡는 낚시이다. 루어낚시는 루어(lure)라는 가짜 미끼를 이용하여 낚시를 한다. 강계나 저수지, 댐, 방파제, 보트, 바다의 갯바위 등에서 어식어류를 낚는다. 플라이낚시는 루어낚시의 일종으로 플라이(Fly)라는 털바늘을 이용하여 낚시를 한다. 작은 벌레를 잡아먹고 사는 어류를 주로 낚는다. 원투낚시는 낚싯줄에 미끼와 10 g 이상의 무거운 봉돌을 달아 멀리 던져서 바닥에 가라앉힌 다음 바닥에 있는 물고기를 낚는 낚시방법이다.

우리나라 낚시 인구는 해양수산부의 제2차 낚시진흥기본계획 자료에 따르면 주 52시간 근무제 시행에 따른 여가 시간 확대 및 해양레저 활동에 대한 수요 증가 등으로 지속적으로 증가하고 있는 추세로 2000년도 500만 명을 시작으로 2010년 652만 명, 2015년 677만 명, 2016년 767만 명, 2018년 850만 명, 2019년 887만 명, 2020년 921만 명, 2021년 949만 명, 2022년 973만 명으로 꾸준히 증가해 2023년 994만 명, 2024년 낚시 인구는 약 1,012만 명으로 전망된다. 이는 2017년 시작된 낚시 예능 프로그램의 인기와 각 낚시 채널 및 개인방송의 영향이 큰 상승세의 원인이 되었다. 여성과 어린이의 낚시 활동 참여가 늘어나면서 가족이 함께 즐길 수 있는 레저 활동 중심으로 변화함에 따라 낚시 수요도 다양화되고 있다. 우리나라의 경우 3면이 모두 바다로 된 지형적 요인도 있다.

대상 지역	사용 도구	낚시 수단
바다낚시	민장대낚시, 릴낚시, 원투낚시	배(선상)낚시, 갯바위낚시, 방파제낚시
민물낚시	대낚시, 릴낚시, 루어낚시, 플라이낚시, 견지낚시	저수지낚시, 하천낚시, 얼음낚시, 보트낚시

선상 낚시와 갯바위낚시

　낚시 인구의 증가로 인해 낚시 산업의 규모도 확대되고 있는 추세이다. 해양수산 특수 분류 산업통계와 물가상승률 등을 고려하였을 때 2018년 기준 국내 낚시 산업 시장 규모는 약 2조 4,538억 원으로 향후 성장세가 두드러지게 성장할 것으로 본다. 세계 낚시 기자재 시장도 2016년 기준 22억 달러로 2012년(18억9300만 달러) 이후 연평균 3.8% 증가했다. 이는 세계 적으로 낚시에 대한 인기가 상승하면서 낚시 기자재에 대한 수요가 증가했기 때문으로 풀이된 다. 세계 낚시 기자재 시장은 2017년 22억9000만 달러에서 2022년 28억4000만 달러로 연 평균 4.4%의 성장세를 보였다. 모든 국가, 권역, 품목의 시장이 성장할 것으로 전망되는 가운 데 국가·권역에서는 아시아·태평양이, 품목별에서는 낚싯대의 성장세가 상대적으로 높게 나타났 다. 이런 추세로 간다면 국내 낚시산업은 2023년 기준 약 4조 억 원의 시장규모로 추정한다.

구분		업체수(개)	매출액(백만원)	비중(%)
합계		8,849	2,435,802	100,0
낚시 서비스업	소계	5,486	375,209	15.4
	낚시터 운영업	935	79,042	3.4
	낚시어선업	4,543	278,513	11.4
	낚시정보 서비스업	8	17,354	0.7
낚시 연관 산업	소계	3,363	2,060,594	84.6
	낚시선 건조 수리업	,2	2,258	0.1
	낚시용구 제조업	362	920,712	37.8
	낚시선 부품 제조업	9	6,293	0.3
	낚시용 기자재 도소매업	2,958	1,107,032	45.4
	기타	29	24,299	1.0

2018년 국내 낚시 산업 시장규모

낚시는 인간에게 많은 영향을 미치고 있다. 지역인간관계학적으로 어촌과 같은 지역 사회에서 어업은 식량과 일의 원천 일분만 아니라 지역 사회와 문화적 정체성을 제공한다. 경제적인 요인으로 일부 낚시 포인트에 방문객이 주는 경제적 영향은 그 지역의 관광 수입의 큰 영향을 미칠 수 있고 낚시는 기독교, 힌두교, 디양한 뉴에이지종교를 포함힌 주요 종교에 엉향울 미쳤디. 예로 예수의 낚시여정과 성경에 보고된 많은 기적과 비유 그리고 에피소드들은 물고기나 낚시와 관련이 있다. 사도 베드로가 어부였기 때문에 가톨릭교회는 교황의 전통적인 예복에 어부반지를 사용하는 것을 채택했다. 낚시와 관련된 영화도 많은데 대표적으로 아름다운 자연 풍경을 배경으로 예술적인 경지에 도달한 플라이 낚시의 환상적인 장면을 묘사한 브래드 피트 주연의 "흐르는 강물처럼 (A River Runs Through l 1992)"과 예멘의 사막에 플라이 피싱을 도입하려는 내용의 "사막에서 연어낚시(Salmon Fishing in the Yemen 2011)"가 있다. 그 외 "더 리버 와이(The River Why 2010)"와 만화로 출간 되어 애니메이션까지 나온 "소년 낚시왕(2009)" 등이 있다.

 더 생각해 보기

1. 해양레저스포츠의 산업적, 경제적 현황과 향후 지속가능한 발전을 위한 방안을 제시해 보자.

2. 본문 외의 해양레저스포츠의 종류와 그 특징 및 발전과정을 이해해 보자.

해양수산자원과 해양바이오산업

8

8.1 해양수산자원

해양수산 자원은 해양에 서식하는 수산동식물로서 국민경제 및 국민생활에 유용한 자원을 말한다. 해양수서생물(水棲生物) 중에서 산업적으로 수집 또는 포획 대상이 되는 유용생물(有用生物)이라고 줄여 말할 수도 있다. 해양수산자원생물이라고도 한다. 자원생물은 개개의 생물 종류로 이루어져 있기 때문에 각각의 종류 이름을 따서 부르고 있는데, 예를 들면 고래자원, 멸치자원, 오징어자원 등이 그것이다. 그리고 사육 또는 양식의 대상이 되는 김·굴 같은 수산생물은 양식생물이라고 하여 구별한다. 해안에서 수심 200 m 되는 곳까지는 경사가 완만한 대륙붕을 이루고 있다. 이곳에는 육지로부터 유입하는 하천수에 의해서 영양염이 공급되고, 식물의 광합성에 필요한 광선은 대체로 100~200 m까지 투입되어 자원생물의 먹이 근원이 되는 식물성 플랑크톤이 많이 서식하고 있다. 또한 새로운 어업 장비의 개발과 어획기술의 향상으로 심해에서도 수산자원을 많이 잡을 수 있게 되었다. 수산자원은 성장과 산란 등을 통해 자원량을 늘려나가고, 어획과 사망 등에 의해 자원량이 줄어들게 된다. 따라서 지속가능한 어업을 위해서는 일정 수준의 어획량을 유지하는 것이 중요하다. 즉 성장, 산란, 다른 어군의 가입 등으로 늘어나는 자원량에서 사망과 다른 어군으로 이동을 제외한 잉여 생산부분만 어획해야한다. 그러므로 합리적이며 지속가능한 어업을 위해서는 환경에 어느 정도의 자원이 존재하며, 환경이 수용할 수 있는 총량은 얼마인지, 또한 이러한 자원량이 어떻게 변동하는지 현황을 파악하는 것이 중요하다.

수산자원은 동일종이라도 형태적·생태적·유전적으로 다른 지역 개체군으로 나누어 존재하는데 이것을 계군(系群)이라고 한다. 이 계군은 어획과 관리의 단위가 되기 때문에 계군의 성질을 파악하는 것이 어업관리상 중요하다. 계군의 성질로서는 암

수·성적(性的) 성숙도·연령·체장·체중·성장·사망 등이 조사된다.

각 계군의 구별법에는 형태학적 방법, 생태학적 방법, 어황학적(漁況學的) 방법·유전학적 방법 등이 있다. 형태학적 방법에는 해부학적 방법과 생물측정학적 방법이 있으며, 생물측정학적 방법은 어체의 각 부위를 측정한 수치를 통계처리하는 추계학(推計學)이 응용된다. 생태학적 방법으로는 어류에 표지를 달아서 방류하여 어류의 이동범위·경로·회유속도·성장속도·재포율(再捕率) 등을 알기 위한 표지방류법(標識放流法)이 많이 쓰인다.

자원량의 조사에 의하여 현재의 서식량과 그 증가량 및 감소량을 알아내어 적정한 어획량을 추정한다. 그러기 위해서 다음과 같은 방법 중의 하나, 또는 2개 이상을 병용하여 자원량을 추정한다.

① 어군이 1년간 얼마나 증가하는가, 알이 부화하여 몇 년 뒤에 어미가 되어 산란을 하게 되는가, 한 마리의 산란 수 중 몇 마리가 어미로 되는가를 조사한다.

② 1년간 어획된 어류의 연령 조성을 조사하여 매년 비교한다. 각각 연령별 조성을 조사하여 비교함으로써 고기가 나이를 먹음에 따라 얼마나 살아남는지 그리고 그 비율을 얼마인지 알아야 한다.

③ 어획통계에 의해 어획노력당 어획량을 산출한다. 어선 1척당, 출어 1회당의 어획량을 해마다 비교함으로써 자원량의 감소를 추정할 수 있다.

④ 표지 방류의 재포율을 조사한다. 현재 자원량을 A, 방류수를 B, 재포수를 C, 그해의 어획량을 D라 하면, A:D = B:C에 의해서 자원량을 추정할 수 있다.

어법의 개량·장비의 개선 등으로 어획이 능률화되었고, 또한 남획 등에 의해서 자원량은 감소 추세에 있다. 이 때문에 자원의 번식·보호가 절실하게 되었다. 직접적인 방법 중에서 인공부화방류(전복·송어·대구)·인공채묘(김·굴·피조개) 등 적극적인 방법과 어장의 청소, 산란장의 정비, 인공어초의 투입 등의 소극적인 방법이 있다.

간접적으로는 금어구(禁漁區)·금어기의 설정, 수질오염의 방지, 산란장에서의 어업금지, 어획물의 크기 제한, 어구·어선 숫자 제한, 연간 어획량의 제한 등이 있다. 이러한 자원관리 방법이 효과적으로 이루어지기 위해서는 국내는 물론, 국제적인 협력이 이루어져야 한다.

하지만 현재의 해양수산자원이란 단순히 과거의 수산자원(특히 식량자원)만이 범주에 속하는 것이 아니라 환경과 오염 및 해양수산자원에 영향을 주는 범위까지 확대되어 사용된다. 그 범주는 다음의 10가지 정도로 나눌 수 있다.

1. 어업 : 물고기 및 기타 수생 종의 상업적, 레크리에이션 또는 생계 사냥.

2. 양식업: 어류, 조개류, 해초와 같은 수생 생물의 양식.

3. 해초 양식: 식품, 화장품 및 의약 목적을 위한 해조류 재배.

4. 해양 보호 구역: 해양 종과 그 서식지의 보존 및 보호를 위해 지정된 해양 지역.

5. 해양 생물 다양성 : 해양 종의 다양성과 바다에서의 분포 및 풍부함.

6. 해안 생태계 : 해안 지역에서 발생하는 생물체, 물리적 및 화학적 요소의 복잡하고 상호 연결된 시스템.

7. 해양 오염: 화학적, 생물학적, 물리적 오염 물질을 포함한 유해 물질이 바다로 유입.

8. 해양 산성화 : 대기에서 이산화탄소를 흡수하여 발생하는 해수 pH의 점진적인 감소.

9. 남획: 어류 개체군의 과잉 착취로 인해 고갈, 풍부도 감소 및 생태계에 대한 기타 부정적인 영향을 초래.

10. 해양 쓰레기: 플라스틱, 어구 및 기타 물질을 포함한 폐기물이 바다와 해안을 따라 축적.

먼저 이중 가장 일반적인 식량자원으로써의 해양 생물에 대해 알아보자.

해양 생물이란 해양에서 서식하는 생물의 종으로서 크게 3가로 범주로 나눌 수 있는데 첫째는 물을 가르며 헤엄쳐 다닐 수 없는 종류의 생물로, 플랑크톤이다. 물의 흐름에 따라 움직이는 이 생물들은 물 위에 떠서 생활하며, 보통 일정 깊이의 수심에서 살고 있다. 해파리처럼 지름이나 길이가 수 m에 이르는 것도 있지만 플랑크톤은 대부분 매우 작아서 현미경을 통해서만 볼 수 있다. 플랑크톤은 광합성을 하는 식물성 플랑크톤과 이들을 잡아먹고 사는 동물성 플랑크톤으로 구분된다. 플랑크톤은 번식력이 뛰어나 큰 물고기들에게 잡아먹혀도 금방 그 집단의 크기를 회복한다. 특히 식물성 플랑크톤은 광합성을 하여 양분을 생산하는 생산자로, 바닷속 생물들의 기본적인 먹이가 되는 아주 중요한 역할을 하고 있다.

둘째는 물속을 제 힘으로 헤엄치며 살아가는 생물이다. 상어·참치·가오리·날치 등과 같은 어류와 오징어·거북·고래처럼 물의 흐름에 관계없이 이동할 수 있는 자유 유영 생물들이 여기에 속한다. 물 속 생물 중에서 주요 소비자에 속하는 이들은 몸의 구조나 헤엄치는 방식 등은 서로 다르지만 물속에서 자유롭게 헤엄치며 이동할 수 있다는 것이 공통점이다.

다양한 프랑크톤

　　셋째는 바다의 바닥에 사는 생물이다. 바위에 달라붙어 있으면서 끊임없이 촉수를 움직이는 말미잘을 비롯하여 따개비, 굴, 홍합과 같은 조개류 등이 여기에 해당한다. 해초나 바닷가재처럼 바닥에서 사는 종류와, 갯지렁이와 게처럼 구멍을 파고 그 속에 사는 종류가 있다.

　　이를 바탕으로 하여 해양수산자원산업은 해양학·수산학·생물학·유전체학·단백질체학·생물정보학 등을 이용하여 해양 생물의 보전·이용, 식량과 에너지원 획득, 유용 물질의 생산 등에 대하여 탐구하여 실용화하는 산업이다. 즉 해양 생물에 대한 기본적인 조사와 더불어 그 구성 성분·시스템·프로세스·기능 등을 연구하여 궁극적으로 인간복지를 위한 상품과 서비스를 제공하는 산업을 말한다.

해양수산자원산업은 고도의 기술 주도형 미래지향적 산업으로 잠재력이 매우 큰 산업 분야의 하나이다. 한국의 경우 선진국과의 기술 격차가 비교적 적어 집중적 육성 시 세계적 수준에 도달할 가능성이 많으며 우리나라는 삼면에 바다를 끼고 있어 해양수산자원산업 육성의 좋은 입지 조건을 가지고 있는 지역 중에 하나이다.

그럼 대표적인 해양 수산식량자원들의 영양학적, 의학적, 한방적, 문화적, 산업적 특징과 효능에 대해 구체적으로 알아보자.

미역

갈조강 미역

영어로는 sea mustard(바다 겨자, seaweed, wakame), 라틴어는 Algosus(알고수스), 일본어로는 わかめ(와카메, 若布、和布、稚海藻、裙帶菜). 중국어는 쿤다이카이(裙带菜、海菜、大藿)로 불린다. 유색피하낭계 갈조강 다시마목 미역과의 한해살이 바닷말로 김은 식물이지만 미역은 식물이 아니다.

당나라 때 서견(徐堅 : 659~729)과 그의 동료들이 지은 백과사전 《초학기》(初學記)에 "고래가 새끼를 낳은 뒤 미역을 뜯어 먹어 산후의 상처를 낫게 하는 것을 보고 고려(=고구려) 사람들이 산모에게 미역을 먹인다"라고 했다는 기록이 있다고 한

다. 송나라 때 서긍이 지은 《고려도경》에서는 "미역은 (고려에서) 귀천이 없이 널리 즐겨 먹고 있다. 그 맛이 짜고 비린내가 나지만 오랫동안 먹으면 그저 먹을 만하다."라고 나와 있다. 조선 헌종 때 실학자 이규경의 《오주연문장전산고》(五洲衍文長箋散稿) 〈산부계곽변증설〉(産婦鷄藿辨證說)에는 구전 전승을 다음과 같이 기록하고 있다.

어떤 사람이 바다에서 헤엄치다가 막 새끼를 낳은 고래에게 먹혀 배 속에 들어갔더니 그 안에 미역이 가득 붙어 있었으며 장부(臟腑)의 악혈이 모두 물로 변해 있었다. 고래 배 속에서 겨우 빠져나와 미역이 산후 조리하는 데 효험이 있다는 것을 세상에 알렸다.

고려시대에 이미 몽골에 수출했다는 기록도 있다. 《고려사》에는 "고려 11대 문종 12년(1058년)에 곽전(藿田 : 바닷가의 미역을 따는 곳)을 하사하였다"라는 기록과 "고려 26대 충선왕 재위 중(1301년)에 미역을 원나라 황태후에게 바쳤다"라는 기록도 있다. 민간에서는 산후선약(産後仙藥)이라 하여 산모가 출산한 후에 바로 미역국을 먹이는데, 이를 '첫국밥'이라 하며, 이때 사용하는 미역은 '해산미역'이라 하여 넓고 긴 것을 고르며 값을 깎지 않고 사오는 풍습이 있다. 《동의보감》에선 해채(미역)는 성질이 차고 맛이 짜며 독이 없다. 효능은 "열이 나면서 답답한 것을 없애고 기(氣)가 뭉친 것을 치료하며 오줌을 잘 나가게 한다"라는 기록이 있다.

서양 문서에서 가장 먼저 등장한 것은 닛포 지쇼(일본어-포루투갈사전 Nippo Jisho, 1603)이며 1867년에 미역이라는 단어는 제임스 C. 헵번이 쓴 영어 출판물인 일본어 영어 사전에 실렸다. 1960년대부터 미역이라는 단어가 미국에서 널리 사용되기 시작했으며, 마크로 바이오 틱 운동(동양에서는 장수식(長壽食) 또는 자연식 식이요법이라는 의미로 쓰이지만 서양인들에게는 '신비한 동양적 식사법'을 지칭, 자연친화적 식이요법)의 영향으로 자연 식품점과 아시아계 식료품 점에서 제품(일본에서 건조 형태로 수입)이 널리 보급되었으며 1970년대에는 일식 레스토랑과 스시 바의 증가로 대중화 되었다.

20세기 이후 양식기술의 발달로 가공품으로 많이 이용·수출되고 있으며, 국이나 냉국 혹은 무침·볶음·쌈 등 다양한 방법으로 식용한다. 다이어트 식품으로도 각광받고 있다. 미역에는 칼슘의 함량이 많을 뿐 아니라 흡수율이 높아서 칼슘이 많이 요구되는 산모에게 좋고, 갑상선호르몬의 주성분인 아이오딘의 함량도 높다. 또한, 혈압강하작용을 하는 라미닌(laminine)이라는 아미노산이 함유되어 있으며, 핏속의 콜레스테롤의 양을 감소시키는 효과도 있다. 한국에서는 오래전부터 미역국을 산후조리용 음식으로 이용했다. 섬유질의 함량이 많아서 장의 운동을 촉진시킴으로써 임산부에 생기기 쉬운 변비 예방에도 효과가 있다. 그리고 자극성이 적어 자극성 음식물을 기피하는 산모에게 매우 적합하다고 하겠다. 저열량, 저지방 식품으로 다이어트에 좋고 뼈를 튼튼하게 한다. 아일랜드나 사할린 같은 소수의 지역 외 한국과 일본, 스페인에서만 먹는 음식이다.

파래

영어로는 녹색 김(green laver)으로 일본어로는 아오노리(アオノリ; 青海苔, 바다양배추 海白菜) 또는 중국에서는 후타이(滸苔)로 불리며 식용 녹초의 일종으로 모노스트로마속과 울바(Ulva prolifera, Ulva pertusa, Ulva intestinalis)로 분류된다.

파래는 통속적으로 청해태(青海苔)라고 한다. 예로부터 파래는 날로, 또 산간벽지에서는 건조된 것을 갖은 양념을 하여 반찬으로 먹었다. 또, 어촌에서는 파래로 김치를 담가 먹기도 한다. 파래는 체내의 콜레스테롤 수치를 저하시키는 작용이 다른 해조류에 비해서 뛰어나다.

파래는 녹조식물문-홑파래속, 갈파래속, 파래속의 세 부류가 있고 종 9종(구멍갈

파래, 모란갈파래, 초록갈파래, 갈파래, 가시파래(감태), 납작파래, 창자파래, 격자파래, 잎파래) 등이 있다. 한국에는 6종(種)이 자라는 것으로 알려져 있으며 비타민 A, B, C와 단백질, 아이오딘, 철분 등이 들어 있어 먹기도 하지만 주로 사료나 비료로 쓴다.

잎파래류는 잎파래속에 속하는 조류로 갈파래류처럼 쟁반 모양의 헛뿌리가 나와 바위에 붙어 자란다. 몸은 선녹색으로 매우 연하고 납작한 잎 모양이지만, 환경에 따라 생김새가 달라져 댓잎·콩팥·실 모양 등 다양하다. 어린 식물체는 아래쪽이 속 빈 대롱처럼 생겼지만 자라면서 납작하게 변하고 키가 10~20 ㎝까지 자란다. 열량이 낮고 식물성 섬유소질이 풍부하여 변통 효과를 높여 다이어트에 효과적이다. 다른 식품에 비해 무기질이 풍부한 파래는 칼슘이 많은 해조류로 무엇보다도 골다공증에 좋으며 조혈작용에도 효과적이다.

항산화 효과를 가진 폴리페놀 성분이 8.97 mg/g 정도 들어있어, 각종 세균을 제거하고, 치주염을 예방해 잇몸 건강에 좋다. 파래에는 비타민 A, C가 풍부하여 철분의 체내흡수율이 높아 빈혈환자에 좋고 메칠메치오닌과 비타민A는 흡연자, 폐질환, 간에 좋은 성분 함유하고 있다. 칼슘, 칼륨 등의 미네랄이 김보다 5배 정도 많다. 파래류가 갖는 독특한 향기는 다이메틸설파이드에 의한 것이다.

산호

산호(珊瑚)는 Cnidaria(자포동물)문의 Anthozoa(산호충)강 내의 해양 무척추 동물로서 특히 돌 같은 산호의 골격에도 적용된다. 돌산호목(Scleractinia)은 약 1,000종, 뿔산호목(Antipatharia)은 약 100종, 해양목(Gorgonacea)은 약 1,200종이 있으며, 공협목(共莢目, Coenothecalia)은 1종이 있다. 군체가 모여 산호초를 형성한다.

몸은 폴립(촉수)으로 되어 있으며, 원통형의 구조로 아래쪽은 바닥 위에 부착되어 있고 위쪽은 중앙에 입이 있으며, 입은 촉수(觸手)에 둘러싸여 있다.

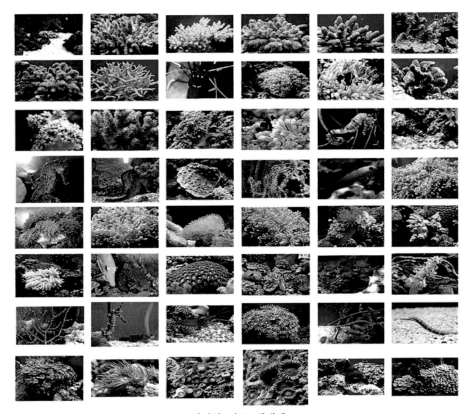

다양한 산호 생태계

산호의 기원은 그리스 신화의 페르세우스의 이야기에서 시작된다. 안드로메다를 위협하는 바다 괴물 세투스(Cetus)를 돌로 만든 페르세우스는 손을 씻는 동안 메두사의 머리를 강둑에 놓았다. 그때 그는 그녀의 피가 해초(일부 변종에서는 갈대)를 붉은 산호로 바꾸는 것을 보았다. 그로인해 산호에 대한 그리스어 단어는 lithodendron(돌식물)이다.

산호의 분류는 식물과 동물 모두와 유사하기 때문에 수천 년 동안 논의되어 왔다. 아리스토텔레스의 제자인 테오프라스투스(Theophrastus)는 돌에 관한 그의 책에서 붉은 산호인 코랄리온을 묘사하여 그것이 광물임을 암시했지만 식물에 대한

탐구에서는 심해 식물로 묘사했다. 로마의 작가이자 박물학자인 플리니우스(Pliny the Elder)는 산호를 "동물도 식물도 아니지만 제3의 본성(tertia natura)을 가지고 있다"고 정의 했다. 바빌로니아 탈무드는 나무 종류 목록 중 산호를 언급하며, 11세기 프랑스 주석가 라시는 산호를 프랑스어로 "coral"로 "수중에서 자라는 나무의 일종"으로 설명했다.

페르시아의 수학자인 Al Biruni(알 비루니, 973~1050)는 1048년에 해면과 산호를 동물로 분류하여 접촉에 반응한다고 주장했다. 그럼에도 불구하고 사람들은 윌리엄 허셸(William Herschel, 1738~1822)이 현미경을 사용하여 산호가 동물의 특징적인 얇은 세포막을 가지고 있음을 확인한 18세기까지 산호를 식물로 믿었다.

포세이돈은 산호와 보석으로 만든 궁전에 살았고 헤파이스토스는 처음으로 산호로 작품을 만들었다. 로마인들은 산호 가지를 아이들의 목에 걸어 외부의 위험과 해로운 것들로부터 보호하고 뱀과 전갈로 인한 상처를 치료하고 색을 변화시켜 질병을 진단 할 수 있다고 믿었다. 힌두교 점성술에서 붉은 산호는 화성(Mars)에 대한 숭배로 사용된다. 약지에 반지로 착용한다. 이슬람에서 산호는 낙원의 보석 중 하나로 언급된다. 서 아프리카의 요루바 족과 비니족 사이에서 붉은 귀중한 산호 장신구(특히 목걸이, 팔찌 및 발찌)는 높은 사회적 지위의 상징이며 왕과 족장이라는 칭호로 불리어 진다. 전통적인 네덜란드 문화, 특히 어촌 공동체에서 붉은 산호 목걸이는 전통 의상의 필수 불가결한 부분으로 여성에 의해 착용되었다.

1세기 초, 지중해와 인도 사이에는 산호에 상당한 무역이 있었으며, 신비하고 신성한 재산을 부여받은 것으로 여겨지는 물질로 높이 평가되었다. 갈리아인들이 무기와 헬멧을 장식하는 데 사용했고 동양의 수요가 너무 커서 거의 100% 수출 했다고 한다. 중세부터 아프리카 연안의 산호 어업에 대한 권리를 확보하는 것은 유럽의 지중해 공동체 사이에서 상당한 경쟁의 대상이었다. 산호의 효능에 대한 믿음은 중세 내내 계속되었고 20세기 초 이탈리아에서는 눈을 보호하는 목적과 불임 치료제로 여성이 착용했다.

**이집트의 여왕 파리다의 붉은 산호
"파루레"**

검은 산호라는 이름에도 불구하고 검은 산호는 거의 검지 않으며, 종에 따라 흰색, 빨간색, 녹색, 노란색 또는 갈색이 될 수 있다. 검은 산호는 단백질과 키틴으로 구성된 검은 골격에서 이름을 따왔다. 또한 검은 산호는 다른 이름으로도 불린다. 자주 쓰이는 이름 중 하나는 가시 산호로, 골격을 따라 가는 미세한 가시 때문에 그렇게 불린다. 각산호류라는 이름은 고대 그리스어 "질병에 대항하는 것"에서 유래했다. 또한 하와이 언어로 검은 산호는 "바다에서 자라는 단단한 수풀" 이라고 불린다. 그것은 하와이의 공식 보석이다. 말레이어에서는 산호를 "바다의 뿌리" 라고 부르는데, 이는 조도가 낮은 곳에서 자라는 경향이 있기 때문에 붙여진 이름일 것이라고 추정된다.

붉은 산호 가지는 단단한 골격을 가졌으며 옅은 분홍색에서 진한 빨간색까지 다양하다. 색상에 따라 다양하게 이름이 정해진다. 강렬하고 영구적인 착색과 광택으로 인해 귀중한 산호 골격은 고대부터 장식용으로 고대 이집트와 선사 시대 유럽의 매장지에서 발견되었으며, 오늘날까지 계속 만들어지고 있다. 빅토리아 시대에 특히 인기가 있었다고 한다.

1805년부터 이탈리아 토레 델 그레코 (Paul Bartholomew Martin)에 산호 제조를 위한 첫 번째 공장을 설립되었고 프랑스 제노바에서 산호 제조의 황금시대가 시작되었다. 1878년에 산호 제조 학교가 이 도시에 세워졌으며 (1885년에 문을 닫아 1887년에 재개장) 1933년에 산호 박물관을 설립되었다.

동양에서는 ≪오주연문장전산고≫의 <오주서종>에 산호류 항목이 있어, 산호에 홍색인 것, 청색인 것, 선홍색인 것이 있는데, 담홍색에 가는 세로무늬가 있는 것이 상품이라 하였고, 진짜와 가짜를 가리는 법 [辨具贋法] , 가짜 산호를 만드는 법

[制假珊瑚法] 을 기록하였으며, 우리 나라의 동해와 호남의 제주에 산호가 난다고도 하였다.

≪규합총서 閨閤叢書≫의 <동국팔도소산>란에서는 제주에서 산호지(珊瑚枝)가 생산된다고 하였다. 오늘날 제주도해역에서는 뿔산호목에 속하는 해송이 나는데, 그 검은 골축으로 목걸이·귀걸이·브로치·단추·넥타이핀·머리핀·담배물부리·반지·도장·지팡이 등 여러 가지의 세공토산품을 만들고 있다.

고대에 위궤양 치료제로 사용된 비엔나디오스코리데스 산호

말려서 가루를 통해 섭취할 수 있으며 눈의 각막염을 치료하고 시력을 아주 좋게 하며 정신을 안정시키고 경계(驚悸) 진정시키는 효능이 있는 약재이며 『본초강목(本草綱目)』에서 산호에 지혈 효능이 있다고 기술하여, 약으로도 쓸 수 있다고 전한다. 산호의 화합물은 잠재적으로 암, AIDS, 통증 및 기타 치료 용도로 사용될 수 있다. 산호 골격은 인간의 뼈 이식에도 사용된다. 산스크리트어로 Praval Bhasma로 알려진 산호 칼슘은 칼슘 결핍과 관련된 다양한 뼈 대사 장애의 치료 보충제로 인도 의학의 전통 시스템에서 널리 사용된다. 고대에는 주로 약한 염기성 탄산칼슘으로 구성된 분쇄된 산호의 섭취가 위궤양 진정의 치료제로 권장되었다.

동 아프리카 해안과 같은 곳의 산호초는 건축 자재로 사용되었다. 특히 옥스퍼드(영국) 주변 언덕의 산호 넝마 형성을 포함한 고대 산호 석회암은 중세 성벽이나 건축 석재로 사용되었다. 또한 산호초는 파도 에너지의 97%를 흡수하여 해류, 파도 및 폭풍으로부터 해안선에 완충 작용을 하여 인명 손실과 재산 피해를 방지하는 데 도움이 되었다. 산호초로 보호되는 해안선은 그렇지 않은 해안선보다 침식 측면에서 더 안정적이다. 또한 산호초 근처의 해안 지역 사회는 산호초에 크게 의존한다. 전 세계적으로 5억 명이 넘는 사람들이 어업, 관광 및 해안 보호를 포함하여 의존하고 있으며 미국에서 산호초 서비스의 총 경제적 가치는 연간 34억 달러 이상이다.

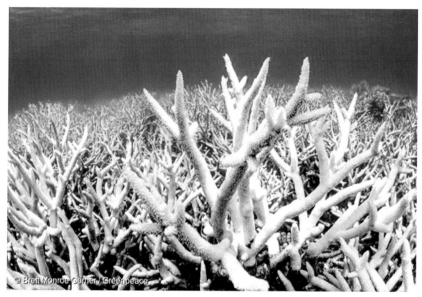

산호백화현상

　열대지방 청정 해역에 주로 서식하는 산호들의 가치가 연간 1790억 달러(한화 약 230조원)에 달하는 것으로 알려졌다. 또한 전 세계적인 산호초의 손실로 우리가 치러야할 대가는 연간 2~5조 달러(한화 약 2500~7500조원)에 달한다.

　현재 산호초는 전 세계적으로 위협을 받고 있다. 특히 산호의 채굴, 도시의 유출, 오염(유기적, 무기적), 남획, 폭파 낚시, 질병, 운하의 굴착, 섬이나 만으로의 인간접근과 지역 개발은 산호의 생태계에 있어서 국지적인 위협이다. 광범위한 위협은 해수 온도 상승, 해수면 상승, 해양 산성화에 따른 pH 변화이며, 모두 온실가스 배출과 관련이 있다. 전 세계 암초의 약 60%가 인간 관련 활동으로 인해 위험에 처해 있다. 이러한 위험은 특히 산호초의 80%가 멸종 위기에 처해 있는 동남아시아에서 심하다. 세계 산호초의 50% 이상이 2030년까지 멸종될 것으로 예측한다. 이 때문에 대부분의 국가들은 환경법을 통해 산호초를 보호한다.

조개

영어로는 Clam, Shellfish, 일본어로는 카이(かい), 한자로 貝(조개 패)라 불려진다. 일반적으로 연체동물문 이매패강(Bivalvia)의 동물을 지칭하며, 두 장의 탄산칼슘 패각으로 몸을 감싸고 있다. 대부분 바다에서 살고 해양과 담수 모두에 서식하는 종은 2만 종 이상이다. 실생활에서는 흔히 소라나 고둥이라는 이름으로 널리 알려진 복족류(Gastropoda)를 포함하기도 한다. 『본초강목』에 "방과 합은

〈다양한 조개류〉

같은 부류이면서 모양이 다르다. 긴 것을 모두 방이라 하고, 둥근 것을 모두 합이라 한다"라고 하였는데, 『물명고』·『재물보』·『자산어보』에도 이와 같은 해설이 들어 있다. 우리말로는 예전에 흔히 '죠개'라 하였다. 오늘날 방언에 자갭 · 조가지 · 조개비 · 조게 · 쪼갑지 따위가 있다. 우리나라에서는 약 190종이 알려져 있다. 바다에 주로 있지만 담수에서 사는 종들도 있다. 『동의보감』에는 조개류에 관련된 11가지의 약재가 설명되어 있다. 『규합총서』에는 조개와 식초를 같이 먹지 말고, 약을 먹을 때 창출(蒼朮)과 백출(白朮)은 조개를 꺼린다는 이야기가 있다. 『지봉유설』과 『규합총서』에서는 조개에는 피가 없다고 하였고, 『우해이어보 牛海異魚譜』에는 "조개는 알을 낳지 않고, 모두 새들이 변화하여 된 것이며, 그 이름과 모양이 서로 다름이 마치 여러 가지 새들이 같지 않음과 같다"고 하였다. 오늘날에도 조개류는 종류에 따라 다르기는 하지만 사람의 식량으로서 매우 중요하여 여러 가지 요리의 재료가 된다. 굴·담치·피조개·고막·대합·바지락 등은 양식되고 있다. 속담으로는 '조개껍질은 녹슬지 않는다', '조개부전 이 맞듯', '조개젓 단지에 괭이 발 드나들 듯' 따위가 있

다. 저지방, 저칼로리 식품으로 다이어트에 효과적인 식품이다. 조개의 타우린은 혈중 콜레스테롤 수치를 감소시키고 고지혈증을 예방 데 도움이 된다.

오징어

오징어(Squid "먹물을 분출하다"라는 squirt에서 유래)는 Caribbean Reef Squid라는 학명을 가졌으며 초형아강에 속하는 상목인 십완상목(十腕上目)의 해양 연체동물의 총칭이다. 북한에서는 낙지라고 부른다. 열 개의 다리가 있는데, 이는 여덟 개의 팔과 두 개의 촉수로 나눌 수 있다. 갑오징어, 남극하트지느러미오징어, 대왕오징어. 빨강오징어. 살오징어, 한치꼴뚜기, 훔볼트오징어, 주머니귀오징어, 무늬오징어, 귀오징어, 꼴뚜기, 큰지느러미오징어, 흡혈오징어 등이 있고 가장 작은 오징어는 꼬마오징어로 몸길이 겨우 2.5 cm이고, 가장 큰 오징어는 대왕오징어의 일종인 대양대왕오징어(Architeutis harveyi)로 대서양에 살며 촉완을 포함하여 15.2 m에 이르는 것이 있다.

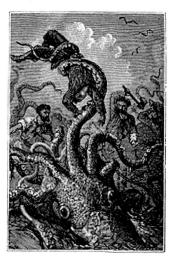

쥘 베른(Jules Verne)의 해저 2만 리의 크라켄

사성통해(四聲通解. 조선 중종 12년인 1517년에 최세진이 저술한 한국의 운서(韻書)에는 '오즁어'라고 되어 있다. 옛말에서 '어(魚)'는 초성에 'ㅇ[ŋ]'가 있는 '어'였으므로, '오즉(烏鰂)'과 '어(魚)'가 합쳐졌을 때 '즉'의 파열음 종성 [ㄱ]가 '어'의 비음 초성 [ㅇ]을 만나 우선 비음화되어 'ㅇ[ŋ]'가 두 번 들어간 [오즁어]가 되었을 것이라고 생각된다. 이것이 'ㅈ' 뒤 후설모음의 전설모음화 등의 음운 변동을 몇 차례 거쳐 '오징어'가 된 것이라고 본다.

『동의보감』, 『물명고』, 『물보』, 『전어지』, 『규합총서』 등의 옛 문헌에 따르면 우리

말로 오중어 · 오증어 · 오적어 · 오적이 · 오직어 등으로 불렸으며, 한자어로는 오적어(烏賊魚)가 표준어였으며, 오즉(烏鰂) · 남어(纜魚) · 묵어(墨魚) · 흑어(黑魚) 라고도 하였다. 『자산어보』에는 "남월지(南越志)에서 이르기를 그 성질이 까마귀를 즐겨 먹어서, 매일 물 위에 떠 있다가 날아가던 까마귀가 이것을 보고 죽은 줄 알고 쪼면 곧 그 까마귀를 감아 잡아가지고 물속에 들어가 먹으므로 오적(烏賊)이라 이름 지었는데, 까마귀를 해치는 도적이라는 뜻이다라고 하였다"라는 글이 있고, 오즉이라는 명칭의 유래도 상세하게 논하였다. 하지만 오징어가 까마귀를 잡아먹는 일은 일반적인 사실은 아니다. 『전어지』에도 위와 같은 내용의 오적어라는 명칭의 유래가 소개되어 있고, 흑어·남어의 유래도 소개하였다. 즉, "뱃속의 피와 쓸개가 새까맣기가 먹과 같으며 사람이나 큰 고기를 보면 먹을 갑자기 사방 여러 자까지 내뿜어서 스스로 몸을 흐리게 하므로 일명 흑어라고 한다. ……풍파를 만나면 수염 (더듬다리를 말함)으로 닻줄처럼 닻돌을 내리기 때문에 남어라고도 한다."라고 하였다. 『지봉유설』에도 "오징어의 먹물로 글씨를 쓰면 해를 지나서 먹이 없어지고 빈 종이가 된다. 사람을 간사하게 속이는 자는 이것을 써서 속인다"고 하였다. 『재물 보』와 『물명고』에는 오징어의 뼈를 해표초(海鰾鮹), 오징어를 소금에 절여 말린 것을 명상(明鯗), 소금을 치지 않고 말린 것을 포상(脯鯗)이라 하였다.

오징어는 일본, 지중해, 남서 대서양, 캐나다, 동 태평양 및 기타 지역의 상업 어업으로 전 세계 요리에 사용된다. 오징어는 고전 시대부터 문학, 특히 대왕오징어와 바다 괴물 이야기에 등장했다. 대왕오징어는 고전 시대부터 심해의 괴물로 등장했는데 아리스토텔레스(기원전 4세기)가 『동물의 역사』에서, 플리니우스(Pliny the Elder CE 1세기)가 기록으로 남겼다. 그리스 신화에서 메두사의 잘린 머리로 촉수는 뱀을 나타내기도 한다. 오디세이의 머리가 여섯 개 달린 바다 괴물인 실라 (Scylla)도 비슷한 기원을 가지고 있다. 크라켄(대왕오징어 또는 문어)의 북유럽 전설은 큰 오징어나 두족류의 목격에서 파생되었을 수 있다.

문학에서 허버트 조지 웰스(H. G. Wells)의 단편 소설 "The Sea Raiders" (1896)는 식인 오징어 종인 헤플로테우티스 패록스(Haploteuthis ferox)가 등장한

다. 공상 과학 작가 쥘 베른(Jules Verne)은 1870년 소설 "해저 2만 리"에서 크라켄 같은 괴물 이야기를 들려주었다.

한국과 일본, 중국, 이탈리아, 미국, 캐나다, 스페인, 이집트, 그리스, 필리핀, 베트남, 튀르키예, 튀니지, 포르투갈 등 여러 나라에서 식용한다. 오징어는 주요 식량 자원을 형성하며 전 세계 요리, 특히 일본이나 한국에서 회나 튀김으로 주로 소비되고 초밥, 찜, 무침, 볶음, 순대, 오삼불고기, 오징어덮밥, 버터구이, 말린 오징어 등으로도 활용된다.

뼈오징어의 먹물은 서양에서 근대까지 잉크 대용으로도 사용되었으며, 물감으로도 많이 쓰였다. 먹물색을 세피아(sepia)라고 하며 이는 갈색 계통이다. 고대 그리스, 로마시대부터 물감으로 이용하였고 현대에는 마스카라나 그 외 화장품 원료로 사용된다. 오징어 한 마리가 가진 먹물의 양은 문어보다 10배 정도로 훨씬 많다.

저지방, 저칼로리, 고단백질로 다이어트에 좋다. 오징어의 리조팀(lysoteam)이란 성분은 방부효과가 강한 물질이 있어서 항바이러스 효과가 있다고 한다. 또한 뮤코 다당류 등 세포를 활성화시키는 물질 함량이 높고 타우린이 풍부하다. 아연과 망간의 좋은 식품 공급원이며 구리, 셀레늄, 비타민 B12 및 리보플라빈이 풍부하다. 다만 콜레스테롤이 높다는 단점이 있다.

문어

문어(文魚)의 학명은 Enteroctopus dofleini 로 문어과에 속하는 연체동물이다. 둥근 머리 모양의 몸체에 두 눈이 있고 빨판이 달린 8개의 다리가 입 주변에 달려 있다. 약 300종이 있으며, 문어목(Octopoda)은 오징어, 갑오징어, 앵무조개목 (nautiloids)이 속한 두족강으로 분류된다. 문어는 다리길이 4.3미터 몸무게 15 Kg 까지 자라며 수명은 대략 3~5년이다. 봄에서 여름에 걸쳐 수심 40~60 미터 해저에 10만개 이상의 알을 낳으며 산란을 마친 암컷은 6개월여 알을 지키다 죽는다. 살아나는 알은 불과 몇 개 밖에 되지 않는다. 오징어와 마찬가지로 짝짓기를 한 후

에 수명을 다한다. 중국 동해안, 한국, 일본, 캐나다와 미국의 서해안 등 북태평양 연안에서 서식한다.

문어는 '믄어'를 한자로 빌려 적은 취음이고, 한문으로는 팔초어(八梢魚), 장어(章魚), 망조(望潮), 팔대어(八帶魚)로 불렸다. 이규경의 〈오주연문장전산고(五洲衍文長箋散稿)〉에서는 "동방(조선)에서는 문어를 사람의 머리와 닮았다"고 해서 문어라고 부른다고 어원을 풀이하였다. 여덟 개의 다리라는 뜻으로 영어의 Octopus의 어원은 그리스어 ὀκτώπους, ὀκτώ (옥토, "여덟") 및 πούς (pous, "발")이다. 독일어로 크라케(Krake)라 하는데 전설의 해저괴물 크라켄의 게르만어 명칭이다.

한국, 일본을 비롯해 문어를 즐겨먹는 몇몇 나라들과는 달리 서양 문화권에서 문어는 악마의 물고기라고 해서 먹기를 꺼렸다는 이야기도 있다. 대표적으로 북유럽 쪽에서는 문어를 식자재로 취급하지 않는다. 소설 "로빈슨 크루소"에서 섬에 폭풍이 와 식량을 구할 수 없던 로빈슨이 결국 해변에 떠밀러 온 문어를 잡아먹는 장면이 그 시대 독자들에게는 큰 충격을 주었다는 이야기가 있다. 미국에서도 아시아계나 남유럽계를 제외하고 해산물을 그렇게 즐기지 않는 대다수의 미국인들은 문어를 식재료로 취급하지 않았지만 지금은 지중해계 음식이라고 해서 뉴욕을 포함한 각지에서 다양한 문어 요리 판매점을 볼 수 있다.

문어과에 속하는 다른 종들에는 참문어, 주꾸미, 낙지 등이 있다. 한반도의 연안에는 약 50여 종의 문어과 생물이 서식하고 있다. 가장 큰 문어 종은 자이언트 퍼시픽 옥토퍼스(Giant Pacific Octopus)이며 다리 폭이 보통 3~6 m이고 기네스에 오른 최대 길이는 거의 10 m에 무게는 272 kg이나 되었다. 똑똑하고 지능이 높은 동물이기도 하다. '성격'을 가지고 있다고도 연구되어졌고 미로와 문제 해결 실험을 통해 단기 및 장기 기억을 모두 저장할 수 있는 기억 시스템의 증거를 보여 주었다.

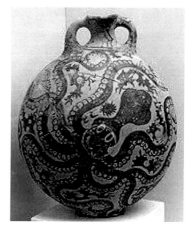

문어 장식이 있는 미노아 점토 꽃병

고대 항해자들은 예술 작품과 생활 디자인을 통해 문어에 대해 친근감을 보이고 있었다. 예를 들어, 청동기 시대 미노아의 크레타 섬에서 발견된 화병은 문어를 운반하는 어부를 묘사했다.

크라켄은 노르웨이와 그린란드 해안에 서식하는 거대한 전설적인 바다 괴물로, 일반적으로 예술에서 배를 공격하는 거대한 문어로 묘사됐다. 분류학자 르네(Linnaeus)는 1735년 "자연의 체계(Systema Naturae)"에서 처음 문어의 분류학명을 포함 시켰다. 하와이 창조 신화의 번역서로 알려진 "쿠물리포(Kumulipo)"에서 문어는 인간이전 시대의 유일한 생존자라고 기록되어 있다. "아코로카무이"는 아이누 민속에 나오는 거대한 문어인데 괴물이지만 숭배된다.

문학작품에서는 빅토르 위고의 1866년 책 "바다의 일꾼들 (Travailleurs de la mer)" 에서 문어와의 전투가 기술되어 있고 이안 플레밍의 1966년 단편 소설집 "옥토퍼시"와 "살아있는 일광"에서 표현되었고 일본 에로틱 예술의 한 유형으로 목판 인쇄 형식으로 표현되는 슌가(shunga 남녀간의 성희장면을 나타낸 그림)로 카츠시카 호쿠사이(Katsushika Hokusai)의 1814년 판화 "어부의 아내의 꿈 (Tako to ama)"과 같은 우키요에(17세기부터 19세기까지 번성했던 일본 미술의 한 장르)

목판화가 있다. 문어는 수많은 팔을 가지고 있기 때문에 종종 강력하고 교활한 조직, 회사 또는 견고한 국가의 상징으로 사용된다.

『동국여지승람(東國輿地勝覽)』에 따르면 문어는 경상도·전라도·강원도·함경도의 37고을의 토산물로 되어 있어, 예전부터 동해와 남해에서 분포하였음을 기록해 놓았다. 『전어지(佃漁志)』에는 단지(bowl)를 던져 문어를 잡는 법이 소개되어 있는데, 이에 의하면 "보통 문어를 잡는 데는 노끈으로 단지를 옭아매어 물속에 던지면 얼마 뒤에 문어가 스스로 단지 속에 들어가는데 단지가 크고 작음에 관계없이 단지 한 개에 한 마리가 들어간다."고 하였다. 문어의 조리법과 약효를 『규합총서(閨閤叢書)』에서는 "돈같이 썰어 볶으면 그 맛이 깨끗하고 담담하며, 그 알은 머리·배·보혈에 귀한 약이므로 토하고 설사하는 데 유익하다. 쇠고기 먹고 체한 데는 문어대가리를 고아 먹으면 낫는다."고 하였다. 『동의보감(東醫寶鑑)』에서는 "성이 평(平)하고 맛이 달고 독이 없으며 먹어도 특별한 공(功)이 없다."고 하였다. 오늘날 문어는 요리의 재료로 많이 이용되는데, 주로 삶아서 먹는다. 또, 말린 문어는 봉황이나 용 등 여러 가지 모양으로 오려서 잔치에 장식품으로 이용한다. 지질과 당질의 양은 적고 단백질은 풍부해 다이어트에 좋다. 타우린이 풍부해 혈액중의 중성지질과 콜레스테롤을 효과적으로 억제한다. 타우린이 간의 해독작용을 도와 피로회복에 효과적이다. 세계 어획량은 2007년 380,000톤으로 정점을 찍었고 그이후로 10%씩 감소하고 있다.

새우

우리말로는 새비·사이·사요·새오에서 유래하였고 새우류는 한자로는 보통 하(鰕)가 쓰였고 하(蝦)라고도 하였다. 영어로 Prawn, shrimp로 불린다. 오늘날은 새우가 표준어이고, 방언에 새비·새오·새우지·쇄비 등이 있다. 새우류는 전 세계적으로 약 2,900종이 알려져 있고, 우리나라에서는 약 90종이 알려져 있다. 이 중 약 20종만이 상업적으로 이용된다. 담수에서 서식중인 가재·새뱅이·징거미새우와 해산물인 도화새

우·보리새우·대하·중하·꽃새우·젓새우 등은 우리나라에서 잘 알려져 있는 종류이다.

shrimp와 Prawn라는 용어는 학명이 아닌 일반적인 구어체의 편의상의 이름이다. shrimp는 14세기 경 중세 때 생겨났고, 중세 독일어 슈렘펜과 유사하며 수축 또는 주름을 의미한다. 그리고 '쪼그라들다'라는 뜻의 고대 노르웨이어인 skorpna 또는 마른 사람을 의미하는 skreppa에 왔다고 전해진다.

역사적으로 멕시코 치아파스 해안 근처의 고대 마야문명시대에 햇볕에 새우를 말리는 데 사용되었던 거치대가 고고학자들에 의해 발견되었고 폼페이 유적에서 새우 장식이 있는 점토 그릇이 발견되었다. CE 64년에 그리스 작가 아테나이우스는 그의 문학 작품인 "데이프노소피스타에(Deipnosophistae)"에서 "... 모든 물고기 중에서 가장 맛있는 것은 무화과 잎에 있는 어린 새우입니다." 라고 썼다.

북아메리카에서는 아메리카 원주민들이 새우와 다른 갑각류를 포획하거나 식물 섬유로 짠 그물을 사용했고. 동시기에 초기 유럽 정착민들은 단백질공급원으로 흰 새우를 잡아 햇볕에 말리기 시작했다. 1800년대 캘리포니아 골드 러시시대의 중국 이민자들은 작은 새우를 그물로 잡는 것을 전파했고. 이 어획물은 햇볕에 말려서 중국으로 수출되거나 미국에 판매되었다. 이러한 일련의 일들은 미국 새우 산업의 시작이었다. 새우 잡이는 그물을 끌어서 잡는데 영국에서는 1376년 새우남획을 일으킨 그물을 끄는 트롤낚시를 에드워드 3세가 금지시켰다는 내용이 처음 기록되기도 하며 1583년 네덜란드도 강어귀에서 새우 트롤링을 금지한 기록이 존재한다. 새우 어업 방식이 산업화됨에 따라 새우 가공 방식에도 변화가 일어났다. 19세기에는 햇볕에 말린 새우가 통조림 공장으로 대체되었다. 20세기에는 통조림 공장이 냉동고로 대체되었다.

상업적 새우 양식은 1970년대에 시작되었으며, 특히 미국, 일본 및 서유럽의 시장 수요에 맞게 생산량이 급격히 증가했다. 그 당시 양식 새우의 전 세계 총 생산량은 1년에 6만 톤 이상에 이르렀으며 이는 거의 2003억 달러의 가치를 있었다. 해양 새우 양식의 초기 몇 년 동안 선호되는 종은 우리도 현재 즐겨먹는 큰 블랙

타이거 새우(P. monodon)였다. 이 종은 원형 저장 탱크에서 사육되며 탱크 둘레를 따라 유영한다. 블랙 타이거 새우의 2000년의 전 세계 생산량은 630,984톤이고 반면에 우리가 일반적으로 '대하'(우리나라 인근을 비롯해서 동북아시아 해역에만 서식하는 새우로, 과거 우리 조상들이 볼 수 있던 커다란 새우가 이것 하나뿐이다 보니 그냥 '큰 새우'라는 뜻의 대하로 명명)라고 부르는 흰 다리새우(Litopenaeus vannamei)의 경우는 146,362톤에 불과했다. 그 후, 이러한 위치는 역전되어 2010년까지 블랙 타이거 새우의 생산량은 781,581톤으로 완만하게 증가한 반면 흰 다리 새우는 2,720,929톤으로 거의 19 배 증가했다. 흰 다리새우는 현재 새우 양식에서 지배적인 종이다. 잘 번식하고, 작은 크기로 사육할 수 있고, 빠르고 균일한 속도로 자라며, 단백질 요구량이 비교적 낮기 때문에 특히 양식에 적합하다. 흰 다리새우는 서양권 국가들에서 주로 양식되는 종이다. 멕시코에서 페루에 이르는 태평양 해안에 서식하며, 23 ㎝까지 성장할 수 있다. 라틴아메리카에서 95%를 생산한다. 기르기 쉽지만 타우라바이러스에 취약하다. 블랙타이거 새우는 인도양과 일본에서 호주에 이르는 영역에 서식한다. 양식되는 새우 중 제일 크며 36 ㎝까지 자랄 수 있고 아시아에서 양식된다. 백점병(흰점 피부병)에 취약하며 기르기 까다로워서 2001년부터 흰 다리새우로 조금씩 대체되고 있다. 참고로 우리나라는 2022년 블랙타이거 새우 양식에 성공했다.

중국에서는 새우가 해삼 및 일부 어종과 함께 통합 다중 영양 시스템에서 양식된다. 양식 새우의 주요 생산국은 중국이며 다른 중요한 생산국은 태국, 인도네시아, 인도, 베트남, 브라질, 에콰도르 및 방글라데시다. 대부분의 양식 새우는 미국, 유럽연합 및 일본으로 수출되며 한국, 홍콩, 대만 및 싱가포르를 포함한 다른 아시아 시장에도 수출된다.

전통적으로 몽골인들은 벌레로 인식해서 혐오식품으로 본다. 또한 유대인들도 종교적인 이유로 새우를 먹지 않는다. 마찬가지로 튀르키예에서도 이슬람 문화권과 유목 문화권 기반이라 잘 먹지 않는다. 그러나 그리스 사람들은 즐겨 먹는데, 에게 해에 새우가 무척 많아서 다양한 요리가 있으며 심지어 회로도 즐겨 먹는다. 아테

블랙타이거 새우와 흰 다리 새우

네의 외항인 피레우스에서는 새우회를 올리브유와 홍후추, 녹후추와 버무린 카르파치오와 유사한 스타일의 새우 요리를 흔하게 먹는다. 중국과 일본에서는 해산물 요리가 발달한 탓인지 소비량도 많고 다양한 요리법으로 새우를 조리한다. 잘 알려진 새우 요리들 중에서도 중국과 일본에서 건너온 새우 요리가 많은 편이다. 동남아 지역에서도 새우를 즐겨 먹는다. 대표적으로 태국은 새우 양식이 국가적인 사업으로 상당한 생산량을 자랑한다. 태국의 유명한 요리인 똠얌꿍은 새우로 만든 요리다. 베트남에서는 숯불에 올려 구워 먹거나 양념과 함께 볶아서 내주기도 한다. 필리핀에서는 노점상에서 새우튀김을 넣은 과자를 판다. 서양에서도 빠에야(스페인 쌀밥요리)에 새우를 넣기도 하고 새우를 여러 소스에 볶아먹기도 한다. 대표적인 서양의 새우 요리로 새우, 마늘, 올리브유를 활용한 스페인식 새우 요리인 감바스 알 아히요(gambas al ajillo)가 있다

필수아미노산이 풍부한 새우는 칼로리가 낮아 비만인 사람에게 적합하다. 특히 닭새우는 단백질과 칼슘, 각종 비타민이 풍부하게 들어 있으며 각종 성인병에 효과가 있다. 저혈압, 쉽게 피로해지는 사람, 체력이 약한 사람에게 좋다.

『본초강목 本草綱目』에는 미하·강하·백하·이하(泥鰕)·해하 제종이, 『화한삼재도회 和漢三才圖會』에 진하(眞鰕)·차하(車鰕)·수장하(手長鰕)·백협하(白挾鰕)·천하(川鰕)·하강하(夏糠鰕)· 추강하(秋糠鰕) 등의 여러 이름이 있음을 인용한 다음, 우리나라의 강하(糠鰕)·백하·홍하(紅鰕) 등을 소개하고 있다. "우리나라 동해에는 새우와 그것을 소금에 담근 것이 없고, 소금에 담가 우리나라 전역에 흘러 넘치게 하는 것은 서해의

젓새우이며, 속어로 세하라 하고, 슴슴하게 말린 것을 미하(米鰕)라 한다."고 기록하였다. 또한, 젓새우 잡는 법[取細鰕法]이 기록되어 있는데, "매년 5~8월에 서남해의 어민들은 배를 타고 그물을 바다에 설치하여 새우를 잡아 소금에 담근다."라 하고, 그물을 설치하는 법을 상세하게 설명하였다. 『규합총서 閨閤叢書』에는 광명하적(생 새우로 한 적), 새우를 말려서 붉은 빛이 변하지 않게 하는 법, 어육장(魚肉醬)의 재료에 크고 작은 새우가 들어감을 기록하였으며, 또한 대하는 열구자탕(悅口子湯)을 만드는 재료로 쓰인다고 하였다. 『동의보감』의 탕액편에 따르면 새우는 성이 평(平)하고 맛이 달콤하며 약간의 독이 있다고 하였다. 주로 오치(五痔)를 다스리는데, 또한 오래 먹으면 풍을 일으킨다. 강이나 바다에서 나며 큰 것은 달이면 색이 희게 된다. 도랑에서 나며 작은 것은 주로 어린아이의 적백유종(赤白遊腫)을 다스리는데, 이것을 달이면 붉게 된다. 새우류는 거의 모두 먹을 수 있고, 많이 나는 종류들이 있어 수산자원으로서 중요한 것이 많다고 기록되어 있다.

우리나라에서 현재 경제적이고 산업적가치가 있는 새우는 동해의 가시배새우·도화새우·북쪽분홍새우·진흙새우와 남해·서해의 보리새우 대하·중하·꽃새우·젓새우·중국젓 새우(우리나라 서해에서만 생산됨)·돗대기새우·붉은줄참새우·밀새우·자주새우·가시발새우(제주근해) 등이다. 남해(특히 제주도)에서 나는 닭새우와 펄닭새우는 몸이 매우 크고 살맛이 좋으나 생산량이 매우 적다. 우리나라에서는 15여 년 전부터 보리새우·대하·닭새우 등의 양식에 관한 연구가 활발하게 진행되어, 보리새우의 양식은 이미 수지타산이 맞은 지 오래이다. 새우류는 생으로 여러 가지 요리의 재료로 쓰이며, 소금으로 젓을 담그거나 삶아 말려서 식용으로 하기도 하고, 여러 가지 가공식품과 닭사료의 원료로 쓰이기도 한다. 민물새우류인 중생이·줄 새우·새뱅이 따위는 낚시미끼로 쓰이기도 한다. 새우에 관한 속담으로는 '새우로 잉어를 잡는다(적은 밑천으로 큰 이득을 얻음을 말함).', '새우 벼락 맞던 이야기를 한다(다 잊어버린 지난 일들을 들추어내면서 쓸데없는 이야기를 한다).', '새우 싸움에 고래 등 터진다(아랫사람이 저지른 일로 윗사람에게 해가 미침을 말함).', '고래 싸움에 새우 등 터진다(강한 사람들끼리 서로 싸우는 통에 공연히 약한 사람들이 해를 입는다는 말).' 등이 있다.

　　새우는 가정이나 수족관에서 레저생활이나 관상용으로 키우는 경우도 많다. 일부는 순전히 장식용이며 다른 일부는 수족관에 조류(이끼류)를 제거하는 데 유용하게 쓰인다. 수족관에 일반적으로 사용할 수 있는 민물 새우에는 대나무 새우, 일본 습지 새우("아마노 새우"라고도 함, 수족관에서의 사용은 아마노 타카시에 의해 개척되었기 때문에), 체리 새우, 유령 또는 유리 새우, 인기 있는 바닷물 새우에는 클리너 새우, 불새우 및 할리퀸 새우, 백설 공주 새우, 크리스털 레드 꿀벌 새우, 진주 새우등이 있다.

백설 공주 새우. 체리 새우

크리스털 레드 꿀벌 새우, 진주 새우

해삼

극피동물 해삼 강에 속하는 해삼류의 총칭으로 순우리말로 '미'라고 한다. 영어로는 오이 식물의 열매와 닮았기 때문에 sea cucumber라고 불리며 바다 깊이 약 20m의 곳에 살며 길이는 40cm가량, 몸은 밤색·갈색으로 배에 세로로 세 줄의 관족(管足)이 있고 온몸에 오톨도톨한 돌기가 나 있고 맛이 좋다. 대부분 암수딴몸이고 체외수정을 한다. 세계적으로 약 900종이 알려져 있으며 우리나라에는 4과 14종이 알려져 있다.

포르투갈어 bicho do mar (문자 그대로 "바다 동물"), 인도네시아어로 trepang (또는 trīpang), 일본어로 いりこ(이리코), 타갈로그어로 balatan(피부)다, 하와이어로 loli, 터키어로 deniz patlıcanı (바다 가지), 말레이어에서는 가마트(gamat), 프랑스어로 bêche-de-mer로 불린다.

전 세계에서 가장 먼저 해삼을 식품으로서 섭취하기 시작한 곳은 현재의 함경남도 지역으로 퉁구스계 인종, 즉 숙신에 의해서라고 한다. 또한 함경도와 인접한 연해주 지역 역시 해삼 산지로 유명했는데 블라디보스토크의 옛 이름이 '해삼위' 였고 해삼이 본격직으로 세계 시장에서 나타난 시기가 16세기 이후이며, 특히 18세기 이후 일본에서 중국으로 팔려 나갔던 해삼은 일본의 은 유출을 막았던 중요한 수출품으로 꼽힌다. 일본 쪽 환동해의 해삼은 전량 나가사키를 통해 중국으로 건너가고 있었다. 도쿠가와 막부의 후반기인 1695년부터 말린 해삼은 막부의 통화정책, 물가정책의 중요 수단이 되었다. 도쿠가와 막부 초기에 일본은 금과 은을 수출하고 중국에서 생사·견직물을 구입했다. 그런데 금과 은이 모자라게 되어 구리로 바꾸었지만 이 역시 부족했다. 금·은·동은 수출상품인 동시에 통화였다. 부족한 구리 대신 새롭게 개발된 교환 상품이 '다와라모노'라 부르는 표물(俵物)이었다. 해산물을 모두 가나미(철망 俵)에 넣었기에 표물이라 부른 것이다. 표물은 건해삼·상어지느러미·말린 오징어·조각난 전복·말린 새우·우무·말린 가다랑어·쪄서 말린 정어리 등이고 그 가운데 가장 큰 비중을 차지한 것이 이리코(いりこ), 즉 해삼이다. 에도 막부가 새로운 수출상품으로 해삼 생산을 독려하기 시작했던 1744년, 나가사키에서 수출된

해삼 총량은 31만7000근(약 190톤)이었다. 막부의 요청에 가장 잘 부응한 곳은 다섯 군데 해역이었다. 기타큐슈, 세노 내해, 노토를 중심으로 한 동해, 이세시마, 홋카이도였다. 생산량을 살펴보면 환동해 권역이 50% 이상을 차지한다. 이리코는 고대부터 조공, 진상물, 신의 음식이었다. 그것이 이리코를 귀인에게 주는 물건으로 여겨지게 했다. 이러한 고대 관습은 중세부터 막부 말기까지 이어졌다. 해삼 창자로 담근 젓갈을 필두로 이리코 진상이 문헌에 자주 등장한다.

18세기 이후 다소 무역이 쇠진했던 조선도 일본과 중국에 건해삼을 수출하였고 해삼의 무역망은 조선 북부 및 홋카이도부터 오스트레일리아 북부까지 걸쳐 있었다. 일본의 인류학자 츠루미 요시유키(鶴見良行, 1926~1994)가 해삼의 유통을 연구한 『해삼의 눈(ナマコの眼)』이라는 책도 있다.

역사적으로 중국 남부와 호주 대륙 거주자의 해삼무역은 서양의 호주대륙발견보다 이전에 성립되었고 이는 호주원주민들이 아시아 쪽과 먼저 교역이 있었다는 최초의 기록의 사례이다. 중국은 전 세계로 해삼을 구하러 다녔고 이러한 노력의 결과가 화교집단의 이동을 가져왔다는 연구결과도 있다. 이처럼 "인삼, 산삼 위에 해

삼"은 약재로서, 음식재료로서 중요한 물품이었다.

해삼의 주요 생산국은 중국, 러시아, 캐나다 등으로 2019년 기준 3개국이 전체 생산량의 80% 이상을 차지한다. 특히 중국이 전체 생산량의 73%를 차지해 가장 많으며 그다음은 러시아 5%, 캐나다 5%, 니카라과 3% 등의 순이다.

우리나라는 세계 제8위 해삼 생산국으로 약 1%의 생산을 차지하고 있다. 해삼 생산의 78.4%는 양식 생산, 21.6%는 어업 생산으로, 생산의 대부분을 양식이 차지한다. 이 중 중국을 제외한 모든 국가에서는 주로 어업 생산으로 해삼을 생산하고 있으며, 중국은 100% 양식 생산에 의존하고 있다. 2011년 한국의 해삼 수출액은 3000만 달러 이상을 기록했으며, 2017년 이후 연평균 25%의 성장세를 보이면서 수출이 증가하고 있다.

일반적으로 해삼은 중국 요리에 사용된다. 900종의 해삼 중 10종만이 상업적 가치가 있다. 2013년 중국 정부는 비싼 가격표가 부유함의 표시로 보일 수 있다는 이유로 공무원의 해삼 구매를 단속한 사례가 있을 정도도 예나 지금이나 고가로 거래된다. 일본에서는 해삼을 생선회나 "스노모노"라는 요리로 생으로 먹고, 내장은 소금에 절인 발효식품(시오카라)인 "고노와타(このわた)"로도 먹는다. 해삼의 말린 난소도 먹는데, 이를 코노코(このこ) 또는 쿠치코(くちこ)라고 한다.

중국 청나라 요리법 매뉴얼인 수원식단 (隨園食單 Suiyuan shidan)에는 *"성분으로 해삼은 맛이 거의 없거나 전혀 없으며 모래로 가득 차 있으며 냄새가 난다. 이러한 이유로 잘 준비하기 가장 어려운 재료이기도 하다."* (海參 , 無味之物 , 沙多氣腥 , 最難討好。) 라고 기록되어 있어 해삼 준비의 대부분은 세척하고 끓인 다음 고기 국물과 추출물에 끓여 각 해삼에 풍미를 불어 넣는 작업이다. 중국 민속 신앙은 해삼이 남성의 성 건강과 최음제의 특성을 보여주는데 이는 해삼이 육체적으로 남근과 닮았고 자신의 내장을 뻣뻣하게 하고 분출 할 때 사정과 유사한 방어 메커니즘을 사용하기 때문이다. 또한 건염과 관절염에 대한 치료제로도 간주된다. 그러므로 문화적 맥락에서 해삼은 약용 가치가 있다고 여긴다.

해삼젓갈 고노와타(このわた)

미국 암 학회 (American Cancer Society)에 따르면 해삼이 만든 일부 화합물이 암에 도움이 될 수 있는지에 대해 가능성을 열어 놓고 연구 중에 있다. 추출물을 통해 오일, 크림 또는 화장품으로 만들고 해삼에서 발견되는 콘드로이틴 황산염 및 관련 화합물은 관절통 치료에 도움이 될 수 있으며 말린 해삼은 어느 정도 관절통 억제에 약용으로 효과적이라는 연구결과가 있다.

무기질이 풍부한 해삼을 레몬과 함께 먹으면 비타민C가 철분의 흡수를 도우며 살균효과도 있다. 단백질이 풍부하고 칼슘, 철, 인등의 무기질이 많으며 소화가 잘 되고 칼로리가 적어 비만인 사람에게 좋은 식품이다. 또한 수산식품 중 유일하게 칼슘과 인의 비율이 이상적으로 되어 있어 치아와 골격 형성, 비만 예방, 혈액응고 작용에 효과가 있다고 알려져 있다.

동남아시아의 대부분의 문화권에서는 해삼을 진미로 여기지만 많은 해삼 종은 멸종 위기에 처해 있으며 소비로 인해 남획의 위험에 처해 있다. 해삼은 식용 말고 수조에서 관상용, 혹은 청소부 용도로 길러지기도 한다. 특히 열대 해삼은 색이 화려해서 관상용으로 기르는 사람들이 있다. 2020년 인도 정부는 해삼 종을 보호하기 위해 세계 최초의 해삼 보존 지역인 면적 239 ㎢의 닥터 KK 모하메드 코야 해

삼 보존 보호구역(Dr. KK Mohammed Koya)을 만들었다. 이 지역에서는 해삼의 상업적 수확 및 밀수, 운송이 금지되어 있다.

우리나라에서 잘 알려져 있는 종으로서의 해삼은 순수목 해삼과의 해삼으로 식용으로 쓰이고 우리나라 전 해역에서 난다. 외양성의 암초에 사는 것은 갈색이고 내만의 암초에서 사는 것은 검은 청록색이나 흑색이다. 몸에 큰 혹이 6줄 정도 나 있고 배 쪽에 3줄의 관족이 있다. 몸길이는 약 30㎝에 달한다. 『물보 物譜』에는 수족(水族)에 해삼이 들어 있는데, 이것을 해남자(海南子)라고도 하고 우리말로는 "뮈"라 하였다. 『재물보 才物譜』에서는 토육(土肉)이라 하고, 속명을 해삼, 우리말로는 뮈 또는 미라고 하면서 바다 속에서 살며 색은 검고 길이가 5치, 배가 있고 입과 귀는 없으며 발이 많다고 하였다. 『물명고 物名考』에서는 토육이라 하고, "바다 속에서 살며 빛이 검고 길이가 4~5치, 배가 있고 입과 귀는 없다. 온몸에 혹 같은 것이 퍼져 있고 오이와 비슷하다."라고 설명하였으며, 우리말로 뮈, 동의어로는 해삼·해남자·흑충(黑蟲)이라 하였다. 또, 『지봉유설 芝峯類說』에는 "우리나라에서는 예전에 해삼을 이(泥)라고 하였는데 중국인이 이것을 보고 아니라고 하였다."라는 기록도 보인다.

『자산어보 玆山魚譜』의 해삼조에는 "큰 것은 2자 정도이고, 몸의 크기가 누런 오이와 같고, 전신에 작은 젖꼭지가 널려 있다. 또한, 누런 오이와 같이 양머리는 모가 조금 죽었고, 한쪽 머리에 입이 있고 다른 한쪽 머리에 항문이 있다. 배 속에 어떤 물체가 있는데 그 모양이 밤송이 같다. 창자는 닭의 것과 같고 가죽은 매우 연하여 잡아 들어 올리면 끊어진다. 배 밑에 많은 발이 있어 걸을 수 있으나 헤엄칠 수 없고 그 행동이 매우 둔하다. 빛이 새까맣고 살은 푸르다. 생각건대, 우리나라의 바다는 모두 해삼을 생산하며, 잡아서 말려 사방으로 가져다 판다. 해삼은 전복과 홍합과 함께 삼화(三貨)라 한다. 그런데 고금의 본초(本草)에는 기록되어 있지 않다. 근세에 와서 엽계(葉桂)의 『임증지남약방 臨證指南藥方』에서 해삼을 많이 사용하였다. 아마도 우리나라에서 해삼을 사용함으로써 이것을 쓰기 시작한 것이리라."라고 기록되어 있다. 『전어지 佃漁志』 해삼조에 "해삼은 성이 온(溫)하고 몸을 보비(補脾)하는 바 그 효력이 인삼에 맞먹기 때문에 이러한 이름이 생겼다. 『문선 文選』

의 토육, 『식경 食經』의 해서(海鼠), 『오잡조 五雜組』의 해남자, 『영파부지 寧波府志』
의 사손(沙噀)은 모두 이 해삼이다.”라 하고, 여러 가지 다른 설명도 한 가운데 바
다에 있는 동물 중에서 가장 많이 몸을 보익하고, 동해에서 나는 것이 살이 두껍고
좋으며, 서남에서 사는 것은 살이 얇아 품질이 떨어진다고도 하였으며, 해삼을 잡는
법도 소개하였다. 『규합총서 閨閤叢書』에서는 열구자탕과 어채의 재료로 해삼을 사
용하였고, 문천·소산 해삼을 들었다. 『오주연문장전산고』에는 해삼변증설이 있어 해
삼을 여러 가지 문헌에 의거하여 설명하였다. 그 중에 “척차(戚車)는 남양(男易)에
비슷한데……오늘날의 해삼과 비슷하다.”와 “해삼은 더덕이 스스로 바다 속에 뛰어
들어 변하여 된 것”이라는 대목이 있다.

　해삼의 육체는 매우 신기하다. 죽어 말라 비틀어져도 물만 부으면 원상태로 돌아
간다. 덕분에 말린 채로 유통이 쉽다. 또한 신체 구조가 좀 특이해서 어떠한 형태의
용기에도 들어간다. 해삼의 몸은 3차원 트러스 구조인 골편과 캐치 콜라겐이라는
물질로 이루어져 있어서 자기 마음대로 단단하게 변했다가 부드럽게 변했다가 할
수 있다. 머리와 꼬리를 자르면 복구는 물론이고 머리와 꼬리는 또 다른 해삼이 된
다. 해삼은 기름과 만나면 녹아버리기 때문에 기름을 많이 사용하는 중국음식의 조
리사들은 항상 주의해야 한다. 해삼은 생존하기 불리한 환경에 처하면 몸을 분해하
는 효소를 분비해 자신의 몸을 녹이는 화피현상을 일으킨다고 한다. 그래서 햇빛
아래, 고온의 환경 등에서 해삼이 장시간 노출되면 해삼은 스스로 녹아내린다. 짚에
해삼을 두면 녹아내리는 것도 같은 이유다.

　해삼을 쫄깃한 식감으로 생으로 먹는 외에 내장이나 생식선을 염장한 것, 건조하
여 중화요리의 재료로 사용하는 것 등이 있으며 졸여서 말린 것은 고대부터 강장제
로 귀하게 여겨졌다.

상어

연골어류 악상어목에 속하는 어류의 총칭으로 약 250여종이 있으며 날카로운 이빨이 난 초승달 모양의 입 위쪽에 앞으로 뻗어 있는 뾰족한 주둥이와 측면에 난 아가미구멍, 윤곽이 뚜렷한 눈, 뾰족한 지느러미, 위로 향한 꼬리, 이빨 같은 비늘이 특징이며 부레가 없다. 서양에서는 일반적으로 16세기까지 선원들에게 "바다 개" (dogfish 또는 porbeagle 악상어)로 불리어 졌다. 상어라는 단어의 어원은 불확실하며, 가장 가능성이 높은 어원은 단어의 원래 의미가 '악당'을 의미하는 네덜란드어 schurk에서 나왔고 이는 "포식자, 다른 사람을 잡아먹는 사람"의 의미였다고 한다. 나중에 약탈적인 행동으로 인해 이 이름은 고착화되기도 했다.

가장 오래된 오늘날의 상어의 등장은 초기 쥐라기로 알려져 있다. 길이가 17센티미터(6.7인치)에 불과한 심해 종인 작은 난쟁이 랜턴샤크(Etmopterus perryi)부터 길이가 약 12미터(40피트)에 달하는 세계에서 가장 큰 물고기인 고래상어(Rhincodon typus)까지 크기가 다양하다. 상어는 모든 바다에서 발견되며 최대 2,000미터(6,600피트) 깊이에서 흔히 볼 수 있다. 일반적으로 담수에 살지 않지만 해수와 담수 모두에서 볼 수 있는 황수 상어와 강 상어와 같은 몇 가지 알려진 예외가 있다. 상어는 기생충으로부터 피부를 보호하는 교체가 가능한 피부 치아를 가지고 있다. 몇몇 종은 먹이 사슬의 최상위 포식자이자만 고기와 상어 지느러미의 음식재료로 사용되기 위해 인간에 의해 어획된다. 현재 많은 상어 개체군이 인간 활동에 의해 위협 받고 있고. 1970년 이래로 상어 개체 수는 대부분 남획으로 인해 71% 감소했다.

우리나라 옛 문헌에 따르면 상어류는 한자어로는 보통 사어(鯊魚) 또는 사(鯊, 鮻)가 쓰였고, 사어(沙魚)나 교어(鮫魚)도 쓰였다. 작어(鯌魚) · 복어(鰒魚) · 치어(淄魚) · 정액(挺額) · 하백(河伯) · 건아(健兒) 등의 별명도 있었다. 상어의 순우리말이자 옛말은 "두루치"였다. 오늘날 상어가 표준어이고, 방언에 사애 · 사어 · 상에 등이 있다. 우리나라 해역에는 괭이상어·칠성상어 · 수염상어 · 고래상어 · 강남상어 · 악상어 · 환도상어 · 두톱상어 · 까치상어 · 흉상어 · 귀상어 · 돔발상어 · 톱상

어 · 전자리상어 등 13과 36종이 알려져 있다. ≪동의보감≫에는 물고기를 먹고 중독되었을 때 상어 껍질을 태워서 얻은 재를 물에 타서 먹는다고 ≪본초강목 本草綱目≫에서 인용하였고, ≪규합총서 閨閤叢書≫의 청낭결에도 같은 내용이 실려 있다. 옛날에는 상어를 오늘날과 같이 식용으로 하였을 뿐만 아니라, 교피(鮫皮)라 하여 가죽 말린 것은 칼자루에 감기도 하고, 물건을 닦는 데도 사용하였다.

상어는 과거부터 두려움의 대상인 동시에 요긴한 식재료이기도 했다. 해외에서 잘 알려진 고급 요리로 샥스핀이 있고, 한국에서 잘 알려진 요리로는 경상도 제사상에 올라가는 돔배기(염지한 상어고기)가 있다. 음식으로 단점은 최상위포식자이다 보니 참치처럼 중금속 문제가 매우 심각하다. 아이슬란드에서는 상어를 숙성시킨 우리나라의 돔배기와 비슷하게 만드는 저장음식인 하우카르틀(Hákarl)이 유명하다. 암모니아의 강한 냄새가 삭힌 홍어보다 심해 호불호가 갈린다. 그 외에도 호주에서는 플레이크(flake 돔발상어의 고기)로 만든 "피시 앤 칩스"가 저렴하여 많이 소비된다.

하우카르틀(Hákarl)

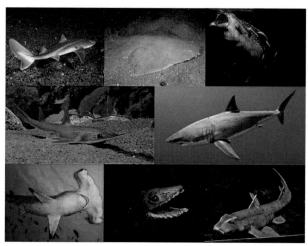

왼쪽 위부터 시계 방향으로 가시 도그피쉬, 호주 엔젤샤크,
고래상어, 백상아리, 뿔상어, 주름상어, 가리비 귀상어, 일본 톱상어

　　상어는 암에 걸리는 않는 것으로 알려져 있다. 하지만 아직 정확한 연구결과는
없다. 그래서 상어의 추출물들은 항암 효과가 있다고 맹목적으로 믿어질 때가 있다.
하지만 상어의 간에서 추출한 스쿠알렌은 어느 정도 연구결과에 의해 약효를 인정
받았다. 스쿠알렌은 탁월한 지용성을 갖고 표면장력이 대단히 약하기 때문에 세포
나 조직 속으로 잘 침투하며, 그 안에 축적되어 있는 지용성 농약이나 발암 물질,
환경오염 물질, 중금속 등을 용해하여 조직 밖으로 배출시키는 해독 작용을 한다.
또한 세균, 암세포 등 외적을 제거하는 망상 내피조직 기능을 촉진하고 면역 기능
을 강화하여 암세포 성장을 억제하고, 특히 T세포 기능과 탐식세포 활동력을 증가
시켜 항암 작용을 활발하게 한다고 알려져 있다. 노폐물을 배설시키고 신진대사를
활발히 함으로써 산소를 세포 내에 공급하여 새로운 세포가 생성되게 하고 탄력과
윤기가 있는 피부로 만들어준다. 스쿠알렌 제품의 유용성을 살펴보면 부족한 산소
를 공급하여 세포를 활성화하며, 신체의 전반적인 기능을 도와 신진대사를 촉진시
키고, 조직을 부활하며, 체액 정화 작용, 강력한 살균 작용, 피하조직의 기능 항진,
성인병 예방 등으로 다양하다.

대구

대구과에 속하는 한류성 어종으로, 식용으로도 유명하다. 입이 커서 대구(大口)라고 한다. 大와 口를 합쳐 놓은 즘(대구 화)라는 한자가 존재한다. 이 한자는 한국에서 만들어진 한자라 중국과 일본에선 쓰이지 않는다. 가장 흔한 두 종의 대구는 북대서양 전역의 차가운 물과 깊은 바다 지역에 서식하는 대서양 대구(Gadus morhua)와 북태평양의 동부 및 서부 지역에서 발견되는 태평양 대구(Gadus macrocephalus) 이다.

대구는 바이킹 시대(CE 800년경)부터 국제 시장에서 중요한 경제 상품이었다. 노르웨이 사람들은 말린 대구를 가지고 항해했고 곧 남부 유럽에서 말린 대구 시장이 일어났다. 이 시장은 흑사병, 전쟁 및 기타 위기를 견디며 1,000년 이상 지속되었으며 여전히 중요한 노르웨이 어업 거래시장이다. 포르투갈인들은 15세기에 대구 조업을 시작했다. 바스크인(스페인 이베리아반도인)들은 대구 무역에서 중요한 역할을 했으며 콜럼버스가 아메리카를 발견하기 전부터 캐나다 지역에서 어업을 했다. 북미 동부 해안은 부분적으로 광대한 대구 서식지이며 뉴잉글랜드 지역의 많은 도시는 대구 어장 근처에 있다. 17~18 세기에 신대륙, 특히 매사추세츠와 뉴 펀들랜드(캐나다 북동부)에서 대구는 주요 상품이 되어 무역 네트워크와 문화 간 교류를 창출했다. 20세기에 아이슬란드와 영국 사이에 대구가 많이 나는 지역을 두고 "대구 전쟁"이라는 군사적 충돌까지 일어났다. 20세기 후반과 21세기 초반에 유럽과

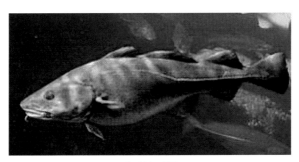

대서양 대구

미국 해안에서 남획으로 인해 심각하게 고갈되었고 주요 정치적 문제가 되기도 했다. 대구 남획에 대한 우려는 19세기 후반이었는데, 이때만 해도 생선은 바다에서 영원히 나오는 화수분처럼 여겼다. 심지어 1883년에는 진화론자로 유명한 영국 왕립학회장이었던 토마스 헉슬리(Thomas H. Huxley)가 어업계를 대변해서 '이 어종(대구)의 수는 상상할 수 없이 많기 때문에 앞으로 그 어느 어장이라도 굳이 제약할 필요가 없다. 인간이 잡는 건 진화론적으로 늙거나 약해진 개체가 도태되는 자연스러운 과정이고, 강하고 재빠른 개체는 살아남아서 진화할 것이니 아무리 잡아도 자연은 그에 맞춰 강화될 것이다' 라고 호언장담했다. 물론 이 이야기는 두고두고 역사에 남아서 환경파괴를 이끄는 단적인 인식으로 회자되고 있다.

우리나라에서는 탕이나 찜으로 많이 먹고 경상남도 진해에는 알이 든 채로 말려서 약대구라는 통대구가 있다. 몸이 허약하신 어르신들, 또는 산모에게 주로 권했다고 한다.

『신증동국여지승람』 등에 의하면 경상도·강원도·함경도에서 어획되는 것으로 되어 있다. 조선시대는 명태가 동해안을, 조기가 서해안을 대표하는 어류라면, 대구는 남해안을 대표하는 어류라고 할 수 있었다. 1776년(정조 즉위년)에 간행된 『공선정례(供膳定例)』에 의하면 진상품 중에 건대구어(乾大口魚)·반건대구어(半乾大口魚)·대구어란해(大口魚卵醢)·대구고지해(大口古之醢) 등이 보인다. 또한 대구 건제품과 알이나 내장으로 담근 젓갈이 고급식품으로 취급받았음을 알 수 있다.

대구가 흔했던 시절, 서·북유럽에서는 "바다의 빵"이라는 말까지 나올 정도로 말린 대구는 거의 일상적으로 먹는 음식이었다. 싸고 보존하기 쉽고 흔했기 때문이다. 곡식을 기를 수 없었던 과거 아이슬란드에서는 정말 빵처럼 먹은 역사가 있다. 노르웨이에서는 말린 대구를 양잿물에 절여 젤리처럼 만든 크리스마스 요리 루테피스크(Lutefisk)가 유명하다.

지중해 권에서도 대구는 맛있는 물고기로 손꼽히며 문학작품인 『그리스인 조르바』(배경이 크레타)에는 소금에 절인 대구를 먹고 싶어 하는 미친 수도승이 나온다.

루테피스크(Lutefisk)와 '바칼랴우'(bacalhau)

특히 포르투갈 사람들이 대구를 좋아하며, 매일 먹어도 질리지 않도록 대략 수백에서 천가지의 요리법이 있다고 한다. 포르투갈 사람들은 주로 말리고 절인 대구를 먹는데 이를 '바칼랴우'(bacalhau 염장 대구)라고 부르며 하도 대중적이라서 "포르투갈 사람들은 꿈을 먹고 살고, 바칼랴우를 먹고 생존한다."라는 말이 있을 지경이다. 이 바칼랴우는 우리나라의 북어처럼 바짝 말린 상태인데, 요리를 위해서 하루에서 이틀 전에 물에 담가 불려서 쓴다고 한다. 어떻게 보면 서구권에서 선호하는 육고기인 닭가슴살과 비슷하게 여긴다. 이유는 둘 다 기름기 적은 담백한 고기라는 점 때문일 것이다.

대구는 부드러운 맛과 밀도가 높고 벗겨지기 쉬운 흰색 살을 가진 음식이다. 대구 간은 비타민 A, 비타민 D, 비타민 E 및 오메가-3 지방산(EPA 및 DHA)의 함량이 뛰어나다고 한다.

멸치

청어목 멸칫과의 바닷물고기로 한국, 일본, 필리핀, 인도네시아, 사할린섬 남부 등지에 분포하며, 멸치속의 어류는 전 세계적으로 144속 17종이 존재하는데 대부분 연안에 서식한다. 영어로 엔초비(anchovy)라 부른다. 정어리의 일종으로, 사람

들의 이용뿐만 아니라 먹이 사슬에서도 중요한 물고기이다. 학명은 *Engraulis japonius TEMMINCK et SCHLEGEL*이다. 우리가 먹는 일반 멸치 (Engraulis japonicus) 종이다.

멸치의 화석상의 기록은 현재 알려진 바로는 파키스탄지역에서 5,000만 년 전 ~ 4,500만 년 전 형성된 해성층에서 발견된 것이 최초이다. 원래 현재보다 크기가 컸으며 육식성에 날카로운 이빨을 가진 어류이었다가 점차 기후변화와 포식자의 등장으로 현재 상태로 된 것으로 추측하고 있다.

몸길이가 보통 3~15 m가량이며 몸은 긴 원통형이고 위턱은 돌출되어 있다. 등쪽은 검은 빛이 도는 파란색을 띠고 배는 은백색이다. 연안 회유성 어종으로 무리를 지어 서식하며 주로 동물성 플랑크톤을 먹고 산다. 봄과 가을에 각각 한 차례씩 산란한다. 서해, 제주도를 포함한 남해, 동해 남부에 출현한다. 일본, 중국, 동중국해, 필리핀 인도네시아 등에도 분포한다. 어획시기는 일반적으로 봄부터 가을까지이며 여름부터 늦가을에 걸쳐 낭장망 조업을 통해 포획된다. 한국인의 식생활과 가장 밀접한 어류이다. 치어나 미성어는 그냥 삶고 말려서 볶음 등으로 이용하며, 성어는 국거리용으로, 생체는 소금에 절여 젓갈로 이용한다. 멜, 메루치, 며루치, 멸, 지리멜(치어), 말자어, 멸어라고도 부른다. 19세기에는 멸치가 다획성 물고기의 위치를

초기 이빨형 멸치와 현재 낚시 중에 잡힌 멸치

굳히고 있어서 1803년에 김려(金鑢)가 지은 ≪우해이어보 牛海異魚譜≫에도 기록되어 있다. 여기서는 멸치를 멸아(鱴兒)라고 하고, 이 멸아는 진해지방에도 나는데 본토박이는 그 이름을 기(幾 : 몇 기)라고 하며, 그 방언은 멸이라고 한다고 하였다. 남해안 지역에서는 생멸치로 멸치찌개를 만들어 먹기도 한다. 좋은 종류의 멸치는 생선회 등으로 날로 먹을 수도 있지만, 상처를 입기가 쉬워 들여오는 수는 한정된다. 식용 이외에도 가다랑어와 같은 육식어의 낚시 먹이, 비료 등에 이용된다. 페루와 같은 지역에서는 사료와 비료를 만들기 위해 지나치게 어획하여 해양 생태계에 큰 위험이 되고 있다. 부산광역시 기장군에 있는 대변항은 대한민국의 멸치 어획고의 60%를 차지해 "멸치의 항구"라 불린다.

그 외 지역에서의 멸치음식의 전통적인 방법은 소금으로 절인 다음 숙성시켜 기름이나 소스를 얻는 것이다. 그 결과 특유의 강한 풍미와 살이 짙은 회색으로 변한다. 스페인 보케론(Boquerones 식초 또는 식초와 올리브 오일의 혼합물에 절여 마늘과 파슬리로 맛을 내고 일반적으로 맥주 또는 청량음료와 함께 제공되며 드물게 와인과 함께 제공)과 같은 식초에 절인 멸치는 더 부드럽고 살은 흰색을 유지한다. 로마 시대에 멸치는 발효 생선 소스인 "가룸(Garum 발효 생선 조미료)"의 원재료였다. 가룸은 장거리 상거래를 위해 충분히 긴 유통 기한을 가졌다. 고대 로마시대에 멸치는 최음제로 날것으로 먹기도 했다.

스페인 멸치요리 보케론(Boquerones)

오늘날, 멸치(anchovy)요리들은 음식자체로서 또는 소량의 소스로도 사용된다. 강한 맛 때문에 우스터셔 소스, 시저 샐러드 드레싱, 양념, 생선 소스 및 여러 소스와 조미료의 재료이기도 하다. 사람들이 멸치와 연관시키는 강한 맛은 경화 과정 때문인데. 이탈리아에서 알리시(alici)로 알려진 신선한 멸치는 훨씬 더 부드러운 맛을 가지고 있다. 이탈리아 바르콜라 지역의 멸치(현지 방언 "Sardoni barcolani 사르도니 바르콜라니")가 특히 인기가 있다.

스웨덴과 핀란드에서도 전통적인 조미료와 멸치 양념으로 사용하고 모로코는 멸치 통조림의 최대 공급국가이다. 인도네시아, 싱가포르, 말레이시아, 필리핀과 같은 동남아시아 국가에서는 튀겨서 간식이나 반찬으로 먹는다. 멸치는 말레이어로 Ikan Bilis, 인도네시아어로 Ikan Teri, 필리핀어로 Dilis로 불리어진다.

멸치는 열량과 지방이 적고 칼슘(Ca)이 풍부해 다이어트 시, 칼슘(Ca) 및 무기질 보충으로 좋은 식품이다. 단백질과 칼슘(Ca) 등 무기질이 풍부해서 어린이들의 성장 발육과 갱년기 여성들의 골다공증 예방, 태아의 뼈 형성과 산모의 뼈 성분 보충에 탁월한 식품이다. "칼슘의 왕"이라고도 불리는 먹거리이다. 칼슘의 왕이라 불리는 이유는 멸치를 먹는 방법과 관련이 깊다. 생선뼈는 비타민D가 있어야 소화흡수가 잘 되는 인산칼슘으로 되어 있는데, 크기가 한입보다도 작아 통째로 먹는 조리법이 많은 멸치는 비타민D가 풍부한 생선 내장들과 같이 먹기가 좋기 때문이다.

Sambal teri kacang 땅콩과 칠리를 곁들인 멸치 튀김 (인도네시아), Scotch woodcock 멸치와 함께 토스트 스프레드에 스크램블 에그 (영국), Anchoa en salazón 기름과 소금에 담긴 멸치 필레

이탈리아 alici 통조림, Tapenade 잘게 썬 블랙 올리브와 케이 퍼를 곁들인 올리브 오일의 멸치 (프랑스), Ginataang dilis 날개 달린 콩을 곁들인 멸치와 향신료를 곁들인 코코넛 밀크로 끓인 돼지 고기 (필리핀)

내장을 빼버리면 그만큼 칼슘 흡수율이 낮아진다. 또한 멸치에는 EPA, DHA, CoQ10, DMAE(디메틸에탄올아민 동물의 뇌에서 합성되어 1차 대사에 이용되는 신경물질로, 주로 아세틸콜린 생성에 관여)가 풍부하며, 이 또한 내장까지 통째로 먹는 것이 영양성분 흡수에 크게 유리하다. 그러나 퓨린을 다량으로 포함하기 때문에, 통풍 환자나, 고요산혈증의 우려가 있는 사람에게는 좋지 않다. 때문에 칼슘 흡수율을 높일 수 있는 다른 식품들과 같이 먹어주는 것이 바람직하다. 먹이사슬의 최하위에 있는 생선이기 때문에 수은, 카드뮴 등의 중금속이나 유해물질 축적범위에서 매우 안전하다.

고래

고래(鯨, Whale)는 고래하목(학명: Cetacea)에 속하는 포유류의 총칭으로 고래 종류는 크게 돌고래처럼 이빨이 있어 물고기나 오징어 등을 잡아먹는 이빨고래소목과, 대왕고래 같이 이빨이 퇴화하고 잇몸이 변형된 수염(baleen)으로 먹이가 포함된 물을 한꺼번에 들이마신 다음 수염 사이로 물을 배출하며 마치 체(mesh)로 걸러서 먹듯이 작은 먹이를 걸러서 먹는 수염고래 류가 있다. 유선형 몸체에 수평 꼬리지느러미 및 머리 꼭대기에 분수공이 있는 매우 큰 해양 포유동물이다. 앞다리는 지느러미로 진화하였다. 뒷다리는 퇴화하였는데, 척추에 연결되어 있지 않고 몸속에

작은 흔적이 남아있다. 꼬리지느러미는 수평방향이다. 몸에 털이 거의 없으며 두꺼운 피하지방이 체온을 보호한다. 폐호흡을 하고 자궁 내에서 태아가 자라며 배꼽이 있는 것 등 포유동물의 특징을 지니고 있다. 그리고 고래는 혀를 통해 먹이를 먹는데 혀에 가시돌기가 없어 먹이를 더 잘 먹을 수 있다. 암컷은 하복부에 한 쌍의 젖꼭지가 있다. 고래류는 전 세계에 약 100여 종이 분포되어 있는데, 우리나라 근해에는 긴수염고래·쇠정어리고래·흰긴수염고래·쇠고래를 비롯하여 약 36종이 있다. 우리나라의 토종 돌고래인 "상괭이"는 웃는 듯한 얼굴로 잘 알려진 고래다. 동해는 예부터 고래들이 많이 서식해 '경해(鯨海·고래바다)'라고도 불렸다.

고래의 크기는 2.6미터, 135킬로그램 난쟁이 향유고래에서 29.9미터, 200톤의 흰긴수염고래까지 다양하며, 이는 지금까지 살았던 것으로 알려진 동물 중 가장 큰 동물이다. 몸 전체가 회백색인데 여기저기에 흰 무늬가 있다. 서식하는 장소는 수온이 5~20℃인 곳이다. 주로 작은 새우를 먹는다. 교미시기는 겨울이고 임신기간은 365일이다. 새끼는 한 마리를 낳는데 크기는 6 m 내외이다. 향유 고래는 지구상에서 가장 큰 이빨 포식자이다. 수염고래류는 생태 지위가 육지로 치면 초식동물에 가깝기 때문에 대부분 수염고래가 이빨고래보다 덩치가 훨씬 크다.

정확한 어원을 알기는 매우 힘들지만, "골짜기(谷)에서 물을 뿜는 입구"에서 고래라는 이름이 생겼다는 설이 그나마 유력하다. 또 하나의 설은 중국에서 수입된 도교 설화와 연관이 있다. 용왕의 아홉 아들중 셋째인 포뢰(蒲牢)는 바닷가에서 사는데, 유독 "바다에서 사는 어마어마하게 큰 어떤 생물"을 무서워해서 그 생물만 보이면 놀라 큰 소리로 울어댔다고 한다. 그 생물의 이름을 "두드릴 고(叩)"에 포뢰의 이름에서 딴 "뢰"를 붙여 지으니 곧 고뢰요, 이것이 후에 고래로 변하였다는 것이다. 다만 이것은 순우리말에 한자를 갖다 붙인 민간어원에 해당할 가능성이 높다. Whale 이라는 단어는 고대 영어 hwæl과 원시 게르만어 hwalaz 그리고 원시 인도 유럽어 kwal-o-에서 유래한 것으로 보며 "큰 바다 물고기"를 의미한다.

2010년 고래가 "고래 펌프"라고 불리는 해양 어업의 생산성에 막대한 영향을 미친다는 연구결과가 나왔다. 고래는 질소와 같은 영양분을 깊은 곳에서 바다표면으

로 운반한다. 이것이 생태계에너지 순환에 긍정적인 결과를 가져온다는 것이다. 또한 고래는 바다 표면에서 배설을 하는데 그 배설물은 철과 질소가 풍부하기 때문에 어업생태계에 중요한 영양분이 된다. 고래 배설물은 액체이며 가라앉는 대신 식물성 플랑크톤이 먹이를 먹는 표면에 머물러 있을 수 있다.

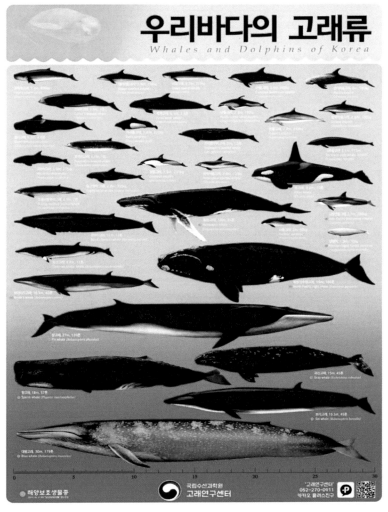

우리나라 바다의 고래류

Whale pump 모식도

인간에 의한 포경(고래잡이)은 석기 시대부터 존재했다. 고대 포경선은 작살을 사용하여 배에서 창으로 던져 고래를 잡았다. 노르웨이와 일본 사람들은 기원전 2000년경에 고래를 사냥하기 시작했다. 고래는 일반적으로 원주민들 사이에서 고기와 지방질을 위해 사냥되고 고기외에 바구니나 지붕을 만들기 위해 고래수염(baleen 일반적으로 고래뼈라 불림)을 사용하기도 했다. 이누이트(캐나다 에스키모족)는 북극해에서 고래를 사냥하고 바스크인들은 일찍이 11세기에 포경을 시작하여 16세기에 고래를 찾아 뉴펀들랜드(캐나다 동해안에 위치한 섬)까지 항해했다. 18세기와 19세기 포경선은 주로 램프 연료와 윤활유, 향수, 수염장식품 또는 코르셋, 스커트 뼈대와 같은 것을 위해 기름과 고래뼈를 이용했다.

고래 수엽 baleen

이 시기에 가장 활발한 포경 국가는 네덜란드, 일본, 미국이었다. 상업 포경은 17세기, 18세기 및 19세기에 걸친 산업으로써 역사적으로 아주 중요한 산업이었다. 그 당시 포경은 영국, 프랑스, 스페인, 덴마크, 네덜란드, 독일 등과 같은 대규모 선박을 보유한 유럽 산업국가들이었으며 때로는 북극에서 고래를 사냥하기 위해 협력자로 때로는 고래를 차지하기 위한 전쟁으로 이어지는 경쟁을 했다. 1790년대 초까지 포경은 미국, 호주의 주도로 남태평양에서 주로 향유고래와 긴수염고래를 사냥했으며 미국은 최대 39,000마리의 고래를 잡았다. 1853년까지 미국의 수익은 천백만 달러에 달했으며, 이후 3억4천만 달러까지 사업을 키웠다. 고래 포획 규모는 1946년 이후 국제포경위원회(IWC)가 원주민 그룹을 제외한 각 국가의 어획량 한도를 설정하는 일시적 중지를 시행한 이후 크게 감소했다. 국제포경위원회(IWC)는 2022년 현재 88개국이 회원국으로 활동하고 있다. 대한민국은 1978년 12월 29일 가입하였다. 1982년 캐나다를 필두로 필리핀, 이집트, 베네수엘라, 그리스 등의 국가가 IWC를 탈퇴했으나 미국과 중국 등 주요 국가들은 여전히 회원으로 남아 있다. IWC 창립회원국인 캐나다는 1982년 탈퇴했는데, 원주민의 생존을 위한 포경을 허용하고 있다. 2019년 6월 30일, 일본이 탈퇴하고 2019년 7월 1일부터 상업포경을 재개했다. 고래 고기를 즐겨 먹는 일본의 고래 소비량은 1960년대에는 연간 23만톤 이상이었다. 이후 고래 고기 식용에 대한 국제적인 비판 여론의 영향

으로 줄긴 했지만 여전히 연간 5천톤 가량이 소비되는 것으로 알려졌다. 여전히 고래잡이에 대한 일본의 국제적 인식이 좋지 않은 실정이다. 특히나 일본은 연구의 목적으로 포경을 주장하고 있지만 잔인하고 폭력적인 포경행위로 지탄을 받고 있다. 하지만 일부 시베리아, 알래스카 및 캐나다 북부의 원주민들에게는 허용하고 있다. 전통적으로 고래 고기를 먹고 살아온 원주민들이기에 생존을 위한 포경을 허용하는 것인데 이들이 잡는 고래는 주로 북극고래, 귀신고래, 참고래, 혹등고래, 밍크고래 등이다. 2016년에 원주민 생존 포경은 350여 마리에 이르는 것으로 조사됐다. 하지만 포경이 허용된 일부 지역의 개인적 포경업자들의 잔인하고 파괴적인 포경에 대해서 우려의 목소리와 함께 IWC에서도 규제의 바람이 불고 있다.

우리나라의 근대적 의미의 포경업은 구한말에 일본과 서구 열강들에 의하여 시도되다가, 광복 이후 우리의 손으로 하게 되었다. 한때는 포경업자들이 근해포경어업 수산업협동조합을 조직하여 근해 포경업에 종사했다. 우리 포경업은 아직 원양에 진출한 일은 없다. 현재 포획되고 있는 고래는 주로 그물에 걸려 사망한 밍크 고래로 1980년는 포획된 932마리의 고래 중 925마리가 밍크였다. 1978년 가입한 IWC로부터 고래의 포획대상 종류 및 조업시기 등에 제한을 받고 있다.

국제포경위원회의 회원국 (청색)

 예로부터 고래가 우리 민족의 생활과 깊은 관련을 맺고 있었다는 것은 울주 반구대(盤龜臺)의 신석기시대 바위조각에서 볼 수 있다. 절벽 아랫부분의 편편한 암면에는 동물·물고기를 비롯하여 사냥·고기잡이 등 많은 장면들이 가득 조각되어 있는데, 그 중 고래와 관련된 장면들이 다수를 차지하고 있다. 즉, 배를 탄 사람들이 뒤집어진 고래를 끌고 있는 광경이라든가, 힘차게 요동치는 고래의 모습 등이 사실적이면서도 동적으로 묘사되어 있다. 원시시대의 미술이 식량을 얻기 위한 중요한 방법이었다는 점을 생각해 볼 때, 반구대가 고래잡이로 유명한 장생포에서 멀지 않은 태화강변에 있다는 사실은 이미 선사시대부터 고래가 우리 민족의 식량원으로 이용되고 있음을 보여주는 좋은 예라고 하겠다. 우리 생활에서 고래는 몸체가 크고 강한 동물의 대표로서 인식되었다. 강한 자들의 싸움에 끼여 약자가 피해를 볼 때 '고래 싸움에 새우등 터진다.'고 하고, 기대하였던 바와는 달리 성과가 별로 없을 때 '고래 그물에 새우가 걸렸다.'는 속담을 쓴다. 설화에서도 고래는 큰 동물, 또는 은혜를 베푸는 동물로 나타난다. 고래 뱃속에 들어가서 고래의 내장을 베어 먹고 나왔다는 이야기나, 고래 등에 붙은 전복을 따온 해녀가 고래 등인 줄 모르고 다시 전복을 따러 물속으로 들어갔다가, 물속의 지형이 바뀐 것을 알고 비로소 고래 등 위의 전복을 딴 사실을 알았다는 제주도의 이야기 등이 모두 고래의 큰 몸체를 과장한 데서 나온 것들이다. 또한, 풍파에 조난을 당한 어부의 배를 고래가 밀어주어 구출하였다 하여, 그 어부의 자손들은 대를 이어 고래 고기를 먹지 않는다는 이야기도 호남 해안지방에서 전승된다.

 옛날부터 고래 기름[鯨油]은 고래의 부산물 가운데 가장 중요하게 이용되어 왔다. 긴수염고래의 고래 기름은 마가린 등의 식료품과 화장품·화약·비누 등을 제조하는 데 이용되며, 향유고래의 고래 기름은 세제나 윤활유·기계유·양초·약품 등을 제조하는 데 이용된다. 고래수염이나 향유고래의 아래턱뼈 등은 공예품의 재료로 쓰이고, 뼈는 고래 기름을 채취한 후 골분(骨粉)으로 함으로써 비료나 가축의 사료에 이용되었다. 만약 고래 기름이 없었다면 산업혁명과 해양시대는 가속화 되지 못했을 것이다.

굴(석화(石花) oyster)

이매패강 굴목 굴과에 속하는 연체동물로 영양이 풍부하고 풍미가 강해 동서양을 막론하고 여러 지역에서 소비되고 있는 조개의 일종이다.

일부 유형의 굴은 일반적으로 소비되며 (조리 또는 날것) 일부 지역에서는 진미로 간주된다. 일부 유형의 진주 굴은 진주를 위해 수확되고 창틀 굴은 다양한 종류의 장식용 물건을 만드는 데 사용되는 반투명 껍질을 위해 수확된다.

oyster라는 단어는 고대 프랑스어 oistre에서 유래했으며 14세기에 영어로 처음 등장했다. 프랑스어 oistre는 고대 그리스어 ὄστρεον(ostreon)인 '굴'의 라틴어화인 ostreum의 여성형인 라틴어 ostrea에서 파생되었다. 식용에 이용되는 굴의 종류에는 참굴·아메리카굴·포르투갈굴·호주굴·봄베이굴·갓굴·토굴·유럽굴·올림피아굴 등이다. 순 우리말인 "굴"이라는 말은 조개껍질 안에 살이 굴(cave)처럼 구불구불하게 되어 있는 모습을 보고 불려 졌다고 여겨진다.

우리나라에서는 보통 굴조개(구조개)라고도 하며, 한자로는 모려(牡蠣)·석화(石花)·여합(蠣蛤)·모합(牡蛤)·여(蠣)·호려(蠔蠣) 등으로 표기한다. 석화(石花)는 바위에 붙어서 키워진 굴을 특별히 말한다. 굴이 식용으로 이용된 역사는 매우 오래되어서, 우리나라와 그 외에 지역의 선사시대 패총에서 가장 많이 출토된다. 굴과에는 많은 종류가 있으나, 우리나라에서 나는 주요 종류는 참굴·바윗굴·벗굴 등이다. 참굴은 둥근 형에서부터 가늘고 긴 형에 이르기까지 형태가 일정하지 않으며, 전 연안에 분포한다. 『전어지』에서는 조석이 드나드는 곳에서 돌에 붙어살며 울퉁불퉁하게 서로 맞붙어서 방과 같다고 하고, 『자산어보』에서는 "길이가 한 자 남짓하고 두 쪽을 합하면 조개와 같다. 생김새는 일정하지 않고 껍데기는 두꺼워 종이를 겹겹이 발라 놓은 것 같다. 바깥쪽은 거칠고 안쪽은 미끄럽다."라고 하였다.

"바다의 우유"라 불리며, 영양이 높고 풍부한 맛을 지닌 진미이자 고급 해산물 중 하나로 꼽힌다. 굴에는 아연이 풍부한데, 아연 성분이 남성 호르몬인 테스토스테론 분비를 촉진하고, 정자의 생성과 활동을 돕기 때문에 정력에도 상관이 있는 것

으로 알려져 있다. 굴에는 비타민과 미네랄이 풍부하다. 비타민A, B1, B2, B12, 철분, 동, 망간, 요오드, 인, 칼슘 등이 많다. 참굴의 경우 먹을 수 있는 부분 기준 100 g 당 인이 115 mg, 철분이 75 mg이다. 굴의 당질의 대부분은 글리코겐인데, 이 성분은 소화 흡수가 잘 되어서 어린이나 노약자, 환자 등에게 부담을 주지 않는 식품으로 권장된다. 옛날부터 빈혈과 간장병 후의 체력회복에 좋은 강장식품으로 여겨져 왔다. 한방에서는 땀을 흘리지 않게 하고 신경쇠약에 효과가 있는 것으로 여기며, 뇌일혈과 불면증에 좋다고 한다. 굴 껍질은 간장 및 장질환과 두통에 가루 내어 달여 먹으면 특효가 있다고 한다.

날로 먹는 음식, 특히나 가열처리 하지 않은 해산물이 생소한 서양에서도 날로 잘 먹는 몇 안 되는 해산물이다. 서양 문화권에서 날 생선을 먹는 경우는 일부 지역을 제외하면 극히 드물었지만 신선한 굴만큼은 생으로 먹는 것이 보편적이었고 서양의 이름을 떨치던 유명한 역사인물들도 굴을 좋아했다.

굴양식은 역사는 동양에서 송나라 시대인 서기 420년에 대나무를 이용해 굴을 키웠다. 일본에서는 1670년에 히로시마에서 굴을 양식한 것으로 전해진다. 기원전 1세기에 나폴리에서 양식되었다는 기록이 남아 있다. 조선시대 기록에는 1454년 단종 2년 중국황제에 바치는 공물에 굴이 포함돼 있으며, 함북(황어포), 함남(영흥만), 경남(낙동강 하구), 전남(광양만, 영산강) 등이 주산지라고 기록돼 있다. 우리나라에서 굴양식이 언제부터 시작되었는지를 알 수 있는 정확한 자료는 없다. 1908년경의 조사에 의하면, 광양만 내의 섬진강 하구에서 일부 양식하고 있었다고 한다. 이때의 양식방법이 어떠했는지 밝혀지지 않았으나, 돌이나 패각 같은 것을 바다에 던져 넣는 방법인 바닥식을 사용했을 것으로 추측된다. 1908년 이후부터는 일본인에 의해 영산강 하구와 송전만 등에서 양식업이 시작되었다. 양식방법은 주로 소나무·대나무 등을 세우는 홍립식(簇立式)이었고, 1930년대에 이르러는 수직으로 매달아 양식하는 수하식(垂下式)이 개발되었다. 수하식은 수면을 입체적으로 이용하므로 생산성이 높고 굴의 질도 좋다. 그러나 이때까지도 굴 양식업은 크게 발달하지 못했고 1950년대에 이르러 본격화되기 시작하였다.

브르타뉴의 프랑스 해변 휴양지 캉칼 (Cancale)은 로마 시대부터 시작된 굴 어획지로 유명하다. 로마 공화국의 세르지오 오라타(Sergius Orata)는 최초의 굴 상인이자 경작자로 간주 된다. 그는 수력학에 대한 상당한 지식을 사용하여 조수를 제어하기 위해 수로와 자물쇠를 포함한 정교한 굴 재배 시스템을 구축해 로마인들은 집 지붕에서 굴을 키울 수 있다고 주장하곤 했다.

굴이 있는 정물화 알렉산더 아드리아엔센

서양에서는 19세기 초, 굴은 가격이 싸 주로 노동 계급이 먹었다. 19세기 내내 뉴욕 항구는 전 세계적으로 가장 큰 굴 공급지였고 해안가를 따라 묶인 바지선에서 37만 개의 굴을 찾을 수 있을 정도였다. 자연스럽게 뉴욕시는 굴 레스토랑이 시작하는 데 시발점이 되었다. 뉴욕의 굴 양식업자들은 생산량을 늘리기 위해 결과적으로 굴 질병을 가져온 외래종을 도입했다. 굴에 대한 수요가 계속 증가하였고 이러한 희소성은 가격을 인상으로 이어져 노동계급 식품으로서의 원래 역할에서 값비싼 진미로서의 현재 상태로 전환됐다.

현재 굴은 굴이 생산되는 모든 해안 지역에서 중요한 식량 공급원이며 산업화가 되어있다. 남획과 질병 및 오염으로 인해 공급이 급격히 감소했지만 많은 도시와 굴 축제에서 인기 있는 식품으로 남아 있다.

한때 굴은 영어와 프랑스어 이름에 문자 'r'이 있는 몇 달 동안만 먹어야 안전하다고 여겼다. 이러한 신화는 북반구에서 왔는데 May(5월), June(6월), July(7월), August(8월) 외 나머지 8개 달에는 다 철자에 R(r)이 들어간다. 즉, January(1월), February(2월), March(3월), April(4월), September(9월), October(10월), November(11월), December(12월) 등에는 굴을 먹을 수 있는 시기라는 뜻이다.

　서양에서 가장 일반적이고 흔한 섭식 방법은 선도를 유지하기 위해 얼음을 커다란 쟁반 등에 가득히 깔아두고 그 위에 접시 겸 장식으로 올려놓은 굴 껍질위에 생굴을 담는다. 그리고 생굴에 라임 또는 레몬을 즙내어 뿌리고, 와인 식초를 바탕으로 만드는 미뇨네트(Mignonette) 소스를 뿌려 먹는다. 이때 굴 껍질을 술잔처럼 들고 마시듯이 한입에 넘기는 것이 특징이다. 매체에서 파티의 연회장처럼 상류층의 사치스런 이미지를 보여줄 때, 특히 약간 문란한 이미지를 보여줄 때 이 생굴이 만찬으로 자주 나타난다. 한국에서는 쪄서 먹거나 날것으로 초장에 찍어먹고 국이나 밥에 넣어 먹기도 한다.

　현대에 들어서도 진미인 것은 마찬가지지만 조개류 특성상 쉽게 산패하고 변질되면 탈이 나는 생굴은 식품의 장기 보관 및 선도 유지 수단이 미흡했던 옛날엔 더욱 귀한 음식이었다. 고대 로마에서는 파티 등의 자리에 항상 올라오는 식품으로 세네카(고대 로마의 철학자, 연설가, 정치인, 사상가, 문학자. 네로의 스승)의 경우에는 매주 1,200개나 굴을 먹었으며, 카이사르의 갈리아 정복의 원인 중 하나로도 작용했을 만큼 로마인은 굴을 선호했다. 자코모 카사노바는 자신의 정력 비결은 굴이라고 말했으며, 아침에 목욕하고 나서 하인이 가져다주는 굴을 50개씩 까먹었다고 한다. 프랑스인들도 굴을 정말로 좋아한다고 한다. 프랑스 국왕 앙리 4세는 에피타이저로 굴 300개를 먹기도 했으며, 소설가 오노레 드 발자크는 하루에 거의 100개 가까이나 되는 굴을 먹어치웠다는 일화로도 유명하다. 제2차 세계대전 중 유럽 전선의 연합군 총사령관이었던 드와이트 D. 아이젠하워도 상당한 굴 애호가로 유명했고, 진급할 때마다 굴이 가득 든 상자를 선물로 받았다고 한다. 철혈정책으로 유명한 독일의 재상 오토 폰 비스마르크도 굴을 좋아해서 하루에 100개가 넘는 생굴을 먹기도 했다.

　2021년 기준 굴 생산량(알굴 기준)은 대략 3만 2000톤에서 3만 5000톤 사이인데 경남이 85퍼센트 정도를 생산하고, 전남이 13퍼센트, 기타지역이 2퍼센트 정도를 차지한다. 경남은 통영이 주산지이며, 전남은 여수에서 그 외에 충남, 인천, 강원 일부 지역에서 굴을 양식한다.

고등어

고등어 또는 참고등어(학명: Scomber japonicus)는 고등어과에 속하는 바닷물고기이다. 《자산어보》에는 고등어(皐登魚)로 기록되어 있으며, 《재물보》에는 고도어(古道魚)로 기록되었다. 한국어 옛말은 고도리(오늘날엔 고등어의 새끼를 말하기도 한다.)라 부른다. 영어로는 chub mackerel, 중국어로는 日本鯖(정식명칭),鯖魚(타이완) 花鯡/花鯤/鮎魚(속칭), 터키어로는 uskumlu(대서양 고등어 및 고등어속 일반), kolyoz(Scomber japonicus), 일본에서는 サバ(鯖, 사바) 또는 マサバ(真鯖, 마사바)라 불린다. 일반적으로 태평양고등어(S. japonicus), 망치고등어(S. australasicus), 대서양고등어(S. scombrus), 대서양처브고등어(S. granti)로 나뉜다. 전세계적으로는 30여종이 있다. 몸길이는 최대 40 cm가 넘으며, 10~22℃인 따뜻한 바다를 좋아하는 회유성 어종이다. 세계적으로 널리 분포하며 치어 때는 플랑크톤을 먹고, 성어는 멸치 또는 작은 물고기를 주 먹이로 삼는다.

원래부터 고등어(高等魚)가 아니다. 정약전의 자산어보에는 '고등어(皐登魚)'라고 나오며, '고도어(古道魚/古刀魚)'라고도 쓰인 다른 문헌과 순우리말이 '고도리'라는 점을 통해 원래 '고도어'였다가 변했을 가능성이 있다. 한국어 고유어 명사 중 끝소

고등어

리가 '-이'인 것의 상당수는 접사 '-이'를 달고 있는 것인데, '고도리'가 같은 구성이라면 어근을 '고돌'로 상정할 수 있다. 여기에 한국어의 특징 중 하나인, 말음 'ㄹ'이 자음을 만날 때 자주 탈락하는 점을 적용하면 한자어 '-어(魚)'가 결합하는 과정에서 어근 '고돌'의 끝소리 'ㄹ'이 탈락해 오늘날의 꼴로 이른 것으로 추측할 수 있다. 고등어의 새끼는 고도리라고 하는데, 사실 옛말로는 고도리가 바로 고등어를 가리키는 순우리말이었다. 이것을 기록할 때, 高道魚, 高刀魚, 古刀魚등으로 빌려 적었는데, 이두와 달리 한자를 음독만 하게 되면서 발음이 약간 변화하여 현재의 고등어가 되었다. 한자로는 高等魚로 쓸 것 같지만, 이런 어원 및 변천과정 때문에 고등이란 음절에 별도의 한자표기는 없다.

영어어원의 기원은 정확히 일수 없는 고대 프랑스 maquerel "고등어"(현대 프랑스 maquereau)이며 아마도 물고기에 표시된 어두운 얼룩, 라틴어인 macula(황반) "반점, 얼룩"에서 유래되었다. 그러나 이 단어는 고대 프랑스어 maquerel (포주, 조달자, 중개인, 대리인, 중개자), 게르만 출처의 단어(중세 네덜란드어 makelaer "broker", 고대 프리지아어 mek "결혼", maken "만들다")에서 유래되기도 했다. 산란을 위해 여름철에 떼를 지어 대량으로 산란하는 모습을 보며 중세 유럽인들은 이러한 이름을 창의적(?)으로 고안해 내었다.

우리 민족이 고등어를 어획하여 이용한 역사는 깊다. 『세종실록』 지리지에는 황해도·함경도 지방의 토산으로 기록되어 있고, 『신증동국여지승람』에는 경상도·전라도·강원도·함경도 지방의 토산으로 기록되어 있다. 영조 때 편찬된 읍지에도 함경도·강원도·경상도·전라도에서 잡히는 것으로 되어 있다. 『자산어보』에는 "길이가 두 자 가량이며 몸이 둥글다. 비늘은 매우 잘고 등에는 푸른 무늬가 있다. 맛은 달고 시고 탁하다. 국을 끓이거나 젓을 담글 수는 있어도 회나 어포는 할 수 없다. 추자도 부근에서는 5월부터 잡히기 시작하여 7월에 자취를 감추며 8, 9월에 다시 나타난다. 흑산도 연해에서는 6월부터 잡히기 시작하여 9월에 자취를 감춘다. 밝은 것을 좋아하는 성질이므로 불을 밝혀 밤에 잡는다. 1750년부터 성하기 시작하였다가 1806년 이후 해마다 줄어들어 자취를 감추었다고 한다. 요즈음 영남의 바다에 새

로이 나타났다고 들었는데 그 이치를 알 수 없다."라고 기록되어 있다.

　고등어는 전 세계적으로 소비되는 중요한 음식 생선이다. 기름진 생선으로서 오메가-3 지방산의 풍부한 공급처이다. 하지만 고등어의 살은 특히 열대 지방에서 빨리 상하며 스콤브로이드 식중독을 일으킬 수 있다. 따라서 적절하게 냉장 보관하거나 경화하지 않는 한 포획 당일에 먹어야한다. 고등어 보존은 간단하지 않다. 19세기 통조림의 발전과 냉장의 광범위한 이용 가능이 불가능한 이전에는 염장과 훈제가 주요 보존 방법이었다. 역사적으로 영국에서는 이 물고기가 보존되지 않고 신선한 형태로만 소비되었다. 그러나 부패가 흔한 일이어서 「케임브리지 유럽 경제사」에는 "영국 문학에는 다른 어떤 물고기보다 고등어 냄새에 대한 언급이 더 많다"고 언급되어 있다.

　고등어는 대표적인 수산자원으로, 조림, 구이, 회, 초밥 등 다양한 방법으로 먹는다. 일본에서는 고등어를 식초로 절인 스시의 종류인 '시메사바'가 유명하며, 특히 납작한 상자에 넣은 밥에 차조기잎과 초에 절인 고등어를 얹어 전통초밥 방식으로 만든 고등어누름초밥이 별미로 알려져 있다. 역사적으로 사바 스시는 고등어를 내륙 도시로 운송하기 위한 해결책(안동간고등어와 같은 목적)으로 교토에서 시작되었으며 오바마(일본 후쿠이현의 도시) 만과 교토를 연결하는 도로는 "고등어 도로"(사바 카이도)라고 지정되기도 했다. 우리나라에서는 2011년 부산광역시의 시어(市魚)로 지정되었다. 우리나라의 경우, 교통이 여의치 않던 시절 영해·영덕 지역에서 잡은 고등어를 내륙 지방인 안동으로 들여와 판매하려면 영덕에서는 육로로 하루 이상이 걸려야 판매가 가능했다. 따라서 고등어창자를 제거하고 뱃속에 소금을 한 줌 넣어 팔았는데 이것이 얼간재비 간고등어이다. 임동면에서 다시 걸어서 안동장에 이르러 팔기 전에 한 번 더 소금을 넣은 것이 안동 간고등어이다.

　프랑스에서는 고등어를 전통적으로 다량의 소금으로 절여서 전국적으로 널리 판매했다. 수년 동안 고등어는 죽은 선원의 시체를 먹었다는 풍속으로 인해 영국과 다른 나라에서 '부정한' 것으로 간주되었다. 1976년 영국의 주부들을 대상으로 실시한 설문 조사에 따르면 대구, 연어 같은 전통적인 주생선을 구입하는 것보다 고등

어를 더 꺼리는 것으로 나타났다. 고등어를 구입 한 적이 있는 주부는 약10%이며 3%만이 정기적으로 구입했다고 조사되었다. 서양에서는 그리 인기 있는 식재료는 아니다. 튀르키예의 에게 해 연안에는 고등어구이를 에크멕이라는 튀르키예 전통 빵에 넣어서 먹는 튀르키예 음식 발륵에크멕(Bal1k ekmek, 고등어빵)이라는 것도 있다. 한국에서는 고등어 케밥이라고도 하는데, 현지에서 이 음식은 케밥으로 분류 되지 않는다. 영국의 대서양 연안 지역이나 스코틀랜드 등에서는 훈제를 해서 먹거 나, 파테(pâté 간이나 자투리 고기, 생선살 등을 갈아서 빠떼(pate)라는 밀가루 반 죽을 입혀 오븐에 구워낸 정통 프랑스 요리)를 만들거나, 갈릭 소스 등을 발라서 구 워먹는 경우가 많다. 이 경우엔 구운 감자를 많이 곁들인다. 말레이시아나 태국, 인 도네시아 같은 동남아시아 국가들과 인도 남부와 스리랑카 등 남아시아 국가들에서 도 고등어를 먹는다. 특히 이들 나라에서는 식자재 자체가 쉽게 부패하는 현지의 기후 특성상 불에 구워먹거나 기름에 튀겨 먹는 것이 주류이며 인도의 경우 그냥 기름에 튀겨 먹기도 하지만 워낙 커리로 유명한 나라답게 여러 가지 커리 향신료들 을 버무리거나 뿌려서 조리해 먹기도 한다.

비타민 B2와 철 함유량이 높고, 참치 같은 등 푸른 생선이나 견과류와 들기름에 많은 오메가-3 지방산이 풍부하다. 오메가-3에는 불포화지방산이 풍부해 뇌 기능 증진에 도움이 되는 역할을 하므로 기억능력을 향상시킬 뿐 아니라 우울증이나 치 매, 주의력 결핍 장애 등과 같은 정신 질환에도 효과가 있다. 또한 고등어의 지질에 는 동맥경화 예방과 혈압 강하, 혈중 지방 저하 등의 작용을 하는 EPA와 DHA등 과 같은 고도불포화지방산이 다량 함유돼 있어 건뇌나 치매, 심근경색이나 뇌경색 예방에도 효과가 있다. 그러나 지나치게 과다 섭취 할 경우 혈액을 과도하게 희석 시켜 뇌졸중 위험을 높일 수 있고, 면역체계에 좋지 않은 영향을 미칠 수 있다. 미 국 식품의약국(FDA)에 따르면 왕고등어는 황새치, 상어, 옥돔과 함께 어린이와 임 산부가 피해야 하는 9가지 물고기 중 하나로, 높은 수준의 메틸수은과 그에 따른 수은 중독의 위험 때문에 피해야 한다고 권고한다.

수은 수준이 높은 상위 바다식량어류

종	평균 ppm	코멘트
옥돔	1.450	멕시코만
황새치	0.995	
상어	0.979	
왕 고등어	0.730	
큰눈참치	0.689	신선/냉동
대서양 스페인 고등어	0.454	멕시코만
스페인 고등어	0.182	남대서양
처브 고등어	0.088	태평양
청어	0.084	
넙치 *	0.056	넙치 가자미, 밑창
대서양 고등어	0.050	
메기	0.025	
언어 *	0.022	신선/냉동
정어리	0.013	
틸라피아 *	0.013	

*는 메틸수은만 분석되었음을 나타냄(다른 모든 결과는 총 수은에 대한 것임)

우리나라의 연간생산량은 2018년 21만 6천 톤에서 2020년 8만 2,884톤으로 해황 악화 및 어황 부진 등으로 감소세를 보이고 있다. 2020년 지역별 고등어류 생산량은 부산광역시가 총생산량의 83.1%로 여전히 많은 비중을 차지했으며, 그 다음으로 경상남도(6.3%), 제주도(4.0%), 전라남도(3.0%) 순이었다. 수출량도 2018년 7천만 달러에서 2020년 3천 6백만 달러로 감소 추세다. 수입량은 2015년 9천2백만 달러에서 감소하다가 다시 2020년 8천8백만 달러로 소폭 증가추세다. 수입량의 대부분을 차지하는 노르웨이산 냉동고등어는 전년 대비 4.3% 증가한 3만 6,390톤이었다.

국내에서 판매되는 고등어의 1/4이 노르웨이산인데 한국 해역 수온상승 때문에 미래에는 국내산 고등어를 구경하기 더 어려워질 수 있다는 연구결과가 있다.

오호츠크 앗카 고등어(일본), 훈제 "후추 고등어"를 곁들인 호밀 빵(덴마크), 딜 버터를 곁들인 고등어 구이(스웨덴)

튀긴 마늘과 후추를 곁들인 구운 고등어(스페인), 고등어, 무, 조미료로 만든 고등어조림(한국)

 더 읽어 보기

용연향 龍涎香 Ambergris(앰버그리스).

　용연향(龍涎香, ambergris)은 향유고래의 소화기관에서 생성되는 윤기 없는 무채색 덩어리다. 단단하고 왁스 질이며 가연성이 있다. 글자 그대로 해석하면 "용의 침

다양한 용연향

으로 만든 향료"란 뜻이다. 어떤 문헌에는 용분(龍糞, 용의 똥)이라고도 기록되기도 했다.

영어 단어 "Ambergris"는 아랍어 단어 anbar에서 전래되어 중세 라틴어 암바르와 중세 프랑스어 암브레를 통해. "ambergris"라는 의미로 나타났다. "amber(호박)"라는 단어는 14세기에 중세 영어에서 나온다. 또는 고대 프랑스어 "ambre gris(회색 호박)에서 유래했고 "회색"의 추가는 고대 로마어에서 "호박"이라는 단어의 의미가 13세기 후반부터 흰색 또는 노란색 호박(ambre jaune)과 같은 발트해 호박(화석 수지)으로 확장되었을 때 이루어졌다고 보고 있다. 이 화석화된 수지는 "호박색"의 지배적인 의미가 되었고, "호박나무"는 고래 분비물에 대한 단어로 남았다.

단독으로 나는 향은 암내에 가깝다고 한다. 바닷속을 떠다닐때는 은은한 흙냄새 같은 향기를 갖게 된다. 이를 아이소프로필 알코올에 녹여서 향료로 쓰곤 했다. 극히 드물게 해변에 밀려오는데 돌처럼 생긴 냄새나는 검은 덩어리로 보인다. 주성분인 앰브레인은 원래 별 향기가 없는 물질이지만, 다른 향과 결합하면 향을 증가시켜

주면서 향 성분을 오래가게 만든다. 과거 용연향은 향의 지속시간을 늘리는 고정제로 높은 가치를 지녔으나 오늘날에는 거의 인공 합성된 앰브록사이드(Ambroxide)로 대체되었다.

사향(머스크), 영묘향(靈描香 사향고양이의 향선낭 분비물)과 함께 향수의 원료로 쓰이는 동물성 향료이며 몽환적이고 포근한 향을 낸다. 고대부터 현재까지도 최고급 향료로 취급되는 물질이다. 희귀성도 그렇고 향료로서의 가치도 있어 당연히 엄청 비싸므로 바다에서 나는 금으로 취급된다. 고대 중국의 황제들이 좋아했다고 한다.

용연향을 향유고래가 만들어낸다는 것이 알려진 것은 그리 오래되지 않았으며, 이 때문에 용연향의 정체에 관해서는 꽤 오랜 세월동안 연구와 추측이 이루어졌다. 초기에는 용연향이 동인도 지역에 사는 어떤 조류의 배설물이라고 생각했다. 거대한 오징어의 단단하고 날카로운 부리가 amber 덩어리에서 발견되었기 때문에 과학자들은 이 물질을 소화할 수 있는 것은 고래뿐일 거라는 추측으로 고래의 위장 관에서 생성된다는 이론과 향유고래가 먹는 오징어와 오징어의 소화되지 않는 각질 부리로 인한 장자극을 보호하는 물질이라는 이론을 세웠다. 연구 결과 용연향의 정체는 수컷 향유고래의 위석으로, 향유고래가 먹이인 대왕오징어의 소화되지 않고 뭉친 부분을 담즙과 함께 밖으로 토해낸 것이라고 밝혀내었다. 혹은 대장 속에 있다가 똥과 함께 배설되기도 한다. 용연향은 오직 수컷 향유고래만 만들어 낼 수 있는데, 이는 수컷이 번식기에 암컷을 차지하기 위한 몸싸움 때문에 소화력이 약해지기 때문이라고 한다. 그래서 녹이지 않은 상태에선 토해낸 찌꺼기답게 썩은 냄새가 진동한다. 때문에 자칫 못보고 지나가면 그냥 버릴 수도 있다. 1946년 "루지치카와 페르낭 라든"이 발견한 암브레인(ambrein)으로 알려진 테르페노이드(terpenoid 식물정유 중 주요성분으로 특이한 향기를 갖는 것이 많고 과실, 향신료, 기호음료 등의 향기성분)의 백색 결정은, 생(raw) 앰버그리스를 알코올로 가열한 다음 생성 용액을 냉각시켜 용연향을 분리할 수 있었다. 용연향은 주로 대서양과 남아프리카 해안에서 발견되는데 브라질, 마다가스카르, 동인도지역, 몰디브, 중국, 일본, 인도, 호주, 뉴질랜드, 그리고 몰루카 제도와 대서양의 바하마 등지이다.

태국에서 발견된 100 kg짜리 용연향

태국의 한 어부가 2020년 한화로 약 35억 원 하는 용연향을 발견해 이슈가 된 적도 있고 2021년 예멘 해안에서 127만 달러 상당의 280kg의 용연향이 발견되었다. 또한 13만 년 전의 화석화된 용연향도 발견되었다.

우리나라에는 열대 남방지방에서 생산되는 유향(乳香)·몰약(沒藥)·안식향(安息香)과 함께 고려시대에 아라비아 상인들에 의하여 들어온 약재로 수입되었다. 약재 용연향은 포획 즉시 분비물을 수거하여 건조시킨 것으로 불투명하며 아교상으로 흑갈색을 띠고 때로 오색의 광채를 발할 때도 있다. 성분은 암브레인(ambrein)·회분 등이 함유되어 있다. 약리작용은 소량에서 중추신경의 흥분작용을 나타내고, 대량에서는 억제효과가 있으며, 강심작용과 더불어 혈압강하작용도 있다. 약효는 혈액순환을 촉진시키고 진통·이뇨작용이 있어서 해소·천식·복통·임질 및 때로 강장효과를 나타내기도 한다. 1회 용량은 1g이며, 금속제에 넣어 보관하는 것은 좋지 않다.

현재 호주는 연방법에 따라 상업적 목적으로 용연향을 수출하고 수입하는 것을 1999년 환경 보호 및 생물 다양성 보존법에 의해 금지되고 있다. 미국 또한 용연향의 소유 및 거래는 1973년 멸종 위기에 처한 법에 의해 금지했다. 인도도 1972

년 야생 생물(보호)법에 따라 판매 또는 소유는 불법이다. 하지만 영국, 프랑스, 스위스, 몰디브 등은 합법적으로 거래할 수 있다. 고가(高價) 임에도 불구하고 희소성과 향수의 향기를 오래 지속시키는 성분이 있기 때문에 샤넬 넘버 5와 같은 고급 브랜드의 향수 재료로 사용되고 있으며 매우 귀하고 얻기 쉽지 않기 때문에 '바다의 보물, 용왕의 선물'이라고 불리기도 한다.

〈참고: 한국민족문화대백과 사전, 브리태니커 백과사전, 야후 재팬, 위키피디아 영문판〉

8.2 어업과 양식업

　어업은 물고기와 다른 수생 생물을 기르거나 수확하는 사업을 의미 할 수 있다. 더 일반적으로, 그러한 산업이 이루어지는 장소(어장)라고도 할 수 있다. 상업 어업에는 담수 수역(모든 어획량의 약 10 %)과 해양 (약 90 %)의 야생 어업 및 양식장이 포함된다. 전 세계적으로 약 5억 명의 사람들이 경제적으로 어업에 의존하고 있다. 2016년에는 1억 7,100만 톤의 어류가 생산되었지만 그 이후로 남획으로 인해 일부 개체수가 감소했다. 경제적, 사회적 중요성 때문에 어업은 국가마다 크게 다른 복잡한 어업 관리 관행과 법적 제도에 의해 관리된다. 역사적으로 어업은 "선착순" (누가먼저 획득하느냐) 접근 방식으로 취급되었지만 최근 인간의 남획과 환경 문제로 인한 위협으로 인해 분쟁을 예방하고 어업에 대한 수익성 있는 경제 활동을 늘리기 위해 어업에 대한 규제가 강화되고 있다. 어업에 대한 현대적 관할권은 국제 조약과 현지 법률의 혼합에 의해 결정된다.

2000년도까지 전 세계 해양의 80%가 어업으로 착취되었다.

어류 개체수 감소, 해양 오염 및 중요한 해안 생태계 파괴로 인해 전 세계적으로 어업에 불확실성이 증가하여 세계 여러 지역에서는 경제 안보와 식량 안보를 위협 받고 있다. 이러한 문제는 기후 변화로 인한 해양 생태계의 변화로 인해 더욱 복잡 해지며, 이는 일부 어업의 범위를 확장하면서 다른 어업의 지속 가능성을 크게 감 소시킬 수 있다.

FAO(유엔식량농업기구 Food and Agriculture Organization)에 따르면 "... 어 업은 물고기 수확으로 이어지는 활동이다. 야생 물고기를 포획하거나 양식을 통해 물고기를 기르는 것이 포함될 수 있다."라고 기재하고 있으며 일반적으로 관련된 사 람, 물고기의 종 또는 유형, 수역 또는 해저의 면적, 낚시 방법, 배의 종류, 활동의 목적 또는 어업 특징의 관점에서 정의된다. 어업의 정의에는 어업 지역과 어획종, 어획자가 포함되며, 정부 및 민간단체, 특히 레크리에이션 낚시에 중점을 둔 단체는 어획자뿐만 아니라 물고기와 서식지를 정의에 포함한다.

물고기라는 용어는 일단 생물학에서 평생 동안 아가미가 있고 팔다리가 있는 경 우 지느러미 모양을 가진 수생 척추동물을 설명하는 데 가장 일반적으로 사용된다. 일반적으로 "물고기"라고 불리는 많은 유형의 수생 동물은 이러한 엄격한 의미에서

물고기가 아니다. 예를 들면 조개류, 오징어, 불가사리, 가재 및 해파리가 그러하다. 초기에는 생물학자들조차 구별하지 않았는데, 16세기 자연사학자들은 물개, 고래, 양서류, 악어, 심지어 하마와 수많은 해양 무척추동물도 물고기로 분류했다. 하지만 어업에서는 물고기라는 용어는 포괄적의미로 사용되며 연체동물, 갑각류 및 수확되는 모든 수생 동물을 포함한다.

어업에서 물고기를 수확하는 어업은 상업, 레저 또는 생활요소의 세 가지 주요 부문으로 나눌 수 있다. 이는 바다 또는 담수나 양식 일 수도 있다. 예를 들어 알래스카의 연어 어업, 노르웨이 로포텐 섬의 대구 어업, 동태평양의 참치 어업 또는 중국의 새우 양식 어업이 그것이다. 전 세계 어획량의 거의 90%가 내수면이 아닌 바다에서 나온다. 이 해양 어획량은 1990년대 중반 (약8천6백만 톤)이후 비교적 안정적으로 유지되었다. 대부분의 해양 어업은 해안 근처에 있다.

대부분의 어업은 비양식 어업이지만 과거로부터 지속적으로 양식 어업은 증가하고 있다. 양식은 굴 양식장, 연어 양식업 같은 해안 지역뿐만 아니라 내륙, 호수, 연못, 물탱크 및 기타 양식공간에서도 나타난다. 전 세계적으로 물고기어류, 연체동물, 갑각류 및 극피동물, 그리고 더 나아가 다시마와 같은 수생 식물을 위한 양식 어업이 있다. 양식장 또는 양어업은 일반적으로 어항이나 어항과 같은 인공구조물에서 식용으로 물고기를 상업적으로 사육하는 것을 의미한다. 전 세계적으로 양식업에서 생산되는 가장 중요한 담수를 포함해 그 어종은 잉어, 메기, 연어 및 틸라피아이다. 어류 단백질에 대한 세계적인 수요가 증가하고 있는 추세로 인해 비양식 어업에서는 광범위한 남획이 발생하여 일부 지역에서는 어류가 크게 감소하고 심지어 완전히 고갈되기도 하였다. 어류 양식은 충분한 먹이, 자연 포식자 및 경쟁 위협으로부터의 보호, 관리자 서비스를 통해 비양식 어류 개체군의 지속 가능한 수확량을 제공한다. 어류 양식은 전 세계적으로 시행되고 있지만 중국이 세계 양식 어류 생산량의 62%를 차지한다. 2016년부터 해산물의 50% 이상이 양식업에 의해 생산되었다. 지난 10년 동안 양식업은 어업 및 양식 생산 증가의 주요 요인이었으며 2000~2018년 동안 연평균 100% 이상의 성장률을 기록하여 2019년에 9천만 톤

WORLD CAPTURE FISHERIES AND AQUACULTURE PRODUCTION BY PRODUCTION MODE

Source: FishStat
Note: Excludes aquatic mammals, crocodiles, alligators and caimans, pearls and shells, corals, sponges, seaweeds and other aquatic plants. Percentages on the figure indicate the shares in the total; they may not tally due to rounding.

https://doi.org/10.4060/cb4477en-fig31
FAO. 2021. World Food and Agriculture – Statistical Yearbook 2021. Rome.

세계 비양식업, 양식업 생산량 비교

의 생산량에 도달했다. 예를 들어 2007년 연어 양식은 전 세계적으로 11억 달러의 가치가 있었다. 연어 양식 생산량은 1982년부터 2007년까지 10배 이상 증가했다. 연어의 주요 생산국은 노르웨이, 칠레, 스코틀랜드 및 캐나다이다.

그러나 연어와 같은 육식성 어류를 양식한다고 해서 비양식 어업이 항상 감소하는 것은 아니다. 양식 어류는 일반적으로 야생 사료 어류에서 추출한 어분과 물고기 기름을 먹는다. 양식과 비양식어업은 서로 상보적 관계에 있다고 볼 수 있다.

경제적으로 지속 가능한 수준을 넘어서는 어류를 포함한 남획은 많은 세계 여러 지역에서 어획량과 어업고용을 감소시키고 있다. 2018년에는 세계 어업이 생산액은 연간 4010억 달러이며 어로어업생산량은 9640만 톤, 양식어업 생산량은 8210만 톤인 것으로 집계됐다. 2019년 FAO 보고서에 따르면 어류, 갑각류, 연체동물 및 기타 수생 동물의 전 세계 생산량은 계속 증가하여 2017년에 1억 7,260만 톤에 도달했으며 2016년에 비해 4.1% 증가했다. 부분적으로 세계 인구 증가로 인해 어류 공급과 수요 사이에 격차가 커지고 있다.

FAO는 2018년에 2030년까지의 주요 동향을 다음과 같이 예측했다.

세계 수산업 · 양식업 주요 지표	
세계어류생산량	1억7900만톤
해면어로어업	8440만톤
내수면어로어업	1200만톤
양식어업	8210만톤
어류 식용소비량	1억5600만톤
수산물 생산액(최초판매액)	4010 억달러
양식어업 생산액	2500 달러
수산업 종사자	5950만명(여성비율 14%)
수산업 종사자가 많은 지역	아시아(85%)
세계 어선수	456만척
보유어선이 가장 많은 지역	아시아(310만척, 68%)
세계어류 생산량 중 국외수출입 비중	38%
어류 수출액	1640억 달라
세계최대 생산 ·수출국	중국
어류 순수출지역	오세아니아, 중남미·카리브 아시아개도국
가장 지속가능하지 않은 수산업	지중해·흑해(62.5% 과잉어획), 태평양 동남아지역(54.5% 과잉어획), 남서대서양(53.5% 과잉어획)
주요 내수면 어업 수역	메콩강, 나일강. 에이야르와디강. 양쯔강

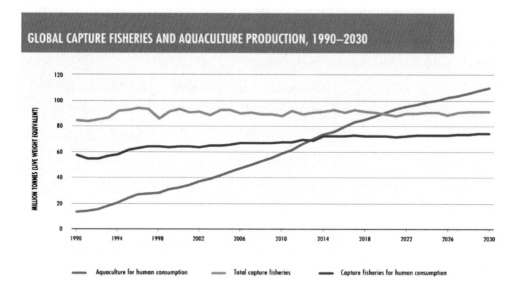

FAO 보고서에 따르면 인구 1인당 수산물 소비량은 1960년 대비 두 배 이상 증가했다. 이는 그 동안의 인구증가를 고려할 때 수산물 공급량과 소비량이 대폭 늘어난 것을 의미한다. FAO는 2030년까지 일인당 소비량이 21.5kg 수준으로 증가할 것으로 예측하고 있다. 하지만 세계 어류 생산, 소비 및 무역은 증가 할 것으로 예상되지만 시간이 지남에 따라 성장률이 느려질 것이다. 중국의 포획 어업 생산량 감소에도 불구하고 자원이 적절하게 관리된다면 다른 지역의 생산 증가를 통해 세계 포획 어업 생산량이 약간 증가 할 것이며 세계 양식 생산 확대는 과거보다 느리게 증가하지만 수요-공급 격차를 메울 것으로 예상된다. 가격은 모두 명목 기준으로 상승하지만 실질 가격은 하락할 것으로 보이며 식량 어류 공급은 모든 지역에서 증가하여 식량 안보 측면에서 우려가 제기된다. 어류 및 수산물 무역은 지난 10년 보다 느리게 증가 할 것으로 예상되지만 수출되는 어류 생산의 비중은 안정적으로 유지 될 것으로 예상된다.

어업 관리의 목표는 재생 가능한 수생 자원으로부터 지속 가능한 생물학적, 환경적, 사회 경제적 이익을 창출하는 것이다. 어업 관리는 지속 가능한 생산이 가능하

도록 수산 자원을 보호하는 동시에 수산 과학을 활용하여 어업생산량 저하를 예방 원칙에 포함할 수 있다. 현대 어업 관리는 정의된 목표에 기반을 둔 적절한 환경 관리 규칙의 정부 시스템과 모니터링 통제 및 감시 시스템에 의해 시행되는 규칙을 구현하기 위한 관리 수단의 혼합이라고 정의 할 수 있다. 대중적인 접근법은 어업 관리에 대한 생태계 접근법이다. 이는 유엔 식량 농업기구 (FAO)에 따르면 *"정보 수집, 분석, 계획, 협의, 의사 결정, 자원 할당 및 공식화 및 구현, 환경 준수를 보 장하기 위해 필요한 법 집행, 자원의 지속적인 생산성 및 기타 어업 목표의 달성을 보장하기 위해 어업 활동을 규율하는 규정 또는 규칙의 통합 프로세스."* 라고 정의 할 수 있다.

수산업법은 어획량과 같은 다양한 어업 관리 접근 방식에 대한 연구 및 분석과 관련이 깊다. 수산업법 연구는 지속 가능성과 법적 집행을 극대화하는 정책 지침을 만드는 데 중요하다. 수산법은 어업 관리 규정을 분석하기 위해 국제 조약 및 산업 규범을 고려하여 소규모 어업과 연안 및 원주민 공동체에 대한 정의에 대한 접근과 아동 노동법, 고용법 및 가족법과 같은 노동 문제가 포함된다. 수산업법에서 다루는 또 다른 중요한 연구 분야는 해산어획물의 안전이다. 전 세계 각 국가 또는 지역에 는 다양한 수준의 해산물 안전 표준 및 규정이 있다. 이러한 규정에는 할당량 또는 어획량 공유 시스템을 포함한 다양한 어업 관리 계획이 포함될 수 있다. 수산업법 에는 양식법 및 규정에 대한 연구도 포함된다. 양식업은 어류 및 수생 식물과 같은 수생 생물의 양식업을 의미하며 양식 사료 규정과 그것이 인체 건강과 안전에 대한 위험이 유무를 검증하기도 한다.

어업의 환경 영향에는 어류의 가용성, 남획, 어업 및 어업 관리와 같은 문제가 포함된다. 산업어업이 바이캐치(bycatch 특정 종이나 크기의 야생 동물을 낚시하는 동안 의도하지 않게 잡히는 물고기 또는 기타 해양 종)와 같은 환경에 미치는 영향 뿐만 아니라 해양 보존의 일부로써 수산 과학 보존프로그램에서 다루어질 수 있다.

어업과 어업으로 인한 오염은 해양 건강과 수질 저하가 가장 큰 원인이다. 버려 진 그물은 플라스틱과 나일론으로 만들어졌으며 분해되지 않아 해양 생태계에 극심

한 피해를 입힌다. 바다는 지구의 71%를 차지하므로 남획과 해양 환경을 해치는 것은 곧 지구상의 모든 사람과 모든 것에 영향을 미친다. 남획 외에도 대량의 해산물 폐기물과 대중이 소비하는 해산물에 포함된 미세 플라스틱으로 인한 해양환경과 인간건강의 위험도 존재한다. 후자는 주로 유자망 및 플라스틱으로 만든 낚시 장비로 인해 발생한다.

Science 저널은 2006년 11월에 4년간의 연구를 발표했는데, 일반적인 추세에 따라 2048년에는 세계에서 자연산 해산물이 고갈 될 것이라고 예측했다. 어업형태도 해양환경파괴를 일으키고 있는데 암초의 파괴가 그 중 하나다. 트롤링어업을 하는 동안 해저를 따라 끌려가는 거대한 그물 때문에 암초가 파괴되고 있다. 이로 인해 또한 많은 산호가 파괴되고 있으며 결과적으로 암초와 산호가 서식지인 많은 종의 생태학적 생물이 위험에 처해 있다.

기후 변화와 어업은 해양 온도 상승, 해양 산성화 및 해양 탈산소화가 해양 수생 생태계를 근본적으로 변화시키고 담수 생태계는 수온, 물의 흐름 및 어류 서식지

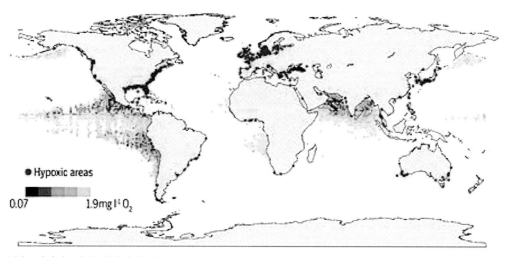

넓은 바다와 연안 해역에서 산소 수준. 지도는 인위적인 영양소로 인해 산소가 2mg/L 미만(빨간색 점) 미만으로 감소한 해안 지역과 300 m(파란색 음영 지역)의 해양 산소 최소 구역을 나타낸다.

손실의 변화에 영향을 받기 때문에 서로 환경적인 영향을 받는다. 이러한 결과는 어류 분포와 해양 및 담수 종의 생산성을 변화시키고 있다. 기후 변화는 어획물의 가용성과 무역에 중대한 변화를 가져올 것으로 예상된다. 이로 인한 환경지정학적, 경제적 결과는 특히 해당 부문에 가장 의존하는 국가에 엄청난 결과를 미칠 것이다. 최대 어획 잠재력의 큰 감소는 열대 지방, 주로 남태평양 지역에서 예상 할 수 있다. 기후 변화가 해양 시스템에 미치는 영향은 어업 및 양식의 지속 가능성, 어업에 의존하는 지역 사회의 생계, 탄소를 포획하고 저장하는 해양의 능력(생물학적 펌프)에 영향을 미친다. 해수면 상승의 영향은 연안 어촌 공동체가 기후 변화의 영향을 크게 받는 반면, 강우 패턴과 물 사용의 변화는 내륙 담수 어업 및 양식에 영향을 미친다는 것을 의미한다. 홍수, 질병, 기생충 및 유해한 녹조의 위험 증가는 양식업에 대한 기후 변화 영향으로 생산 및 기반 시설의 손실로 이어질 수 있다.

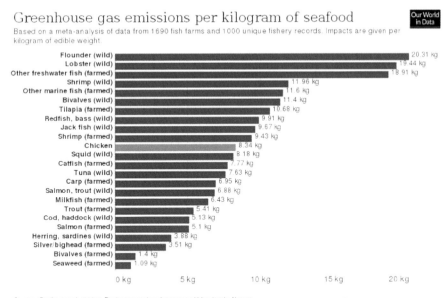

자연산 및 양식 수산물의 온실가스 배출량(kg/kg식용중량)

8.3 해양바이오산업

바이오의 뜻에서 예상할 수 있듯 해양자원 중 살아있는 유기체 즉 해양생물자원을 '해양바이오'라고 하는데 해양바이오산업은 이 해양생물자원을 원료로 생명공학 기술을 이용하여 각종 제품을 생산하는 산업을 말한다. 해양바이오 식품산업(건강기능식품, 식품첨가제, 사료 등), 해양바이오 의약산업, 해양바이오 화학 산업(화장품, 생활화학 제품, 환경복원관련 제품 등), 해양바이오 에너지산업, 해양바이오 연구개발·서비스산업으로 구분된다.

천연물 발견, 바이오 소재 및 질병 치료 관점에서의 의료 분야연구개발과 더불어 질병 예방, 건강 증진, 웰빙 등을 기반으로 한 기능성 식품 소재 및 천연물 신약 등에 대한 R&D(Research and Development 연구 개발) 및 제품 개발 등을 연구할 수 있다. 우리나라는 해양생명자원 소재활용 기반구축 연구개발사업(2021~2025, 480억 원) 등을 통해 현재 4938건인 해양생명자원 유용소재를 오는 2025년까지 1만 5000건으로 확대 발굴한다.

해양바이오 세계시장 규모는 전 세계 바이오 시장의 10% 수준으로 시장규모가 아직 크지 않지만, 미래 성장 가능성이 높다고 평가되어 주요 선진국들이 투자를 확대하고 있다.(GIA, Marine Biotechnology: A Global Strategic Business Report, 2015) 우리나라 해양바이오 시장 규모는 2016년 기준 약 5,369억 원으로 추정된다. 약 396개의 국내 산업체에 약 2,968명이 종사하는 것으로 조사되고 이는 국내 바이오산업 시장규모(8조 8,775억 원)의 약 6%, 종사자(41,899명)의 약 7%에 해당한다. (자료: 해양수산부·한국해양수산개발원(2018), 「해양바이오산업 실태조사 및 정보제공 사업」, 산업통상자원부·한국바이오협회(2017), 「국내바이오산업 실태조사」)

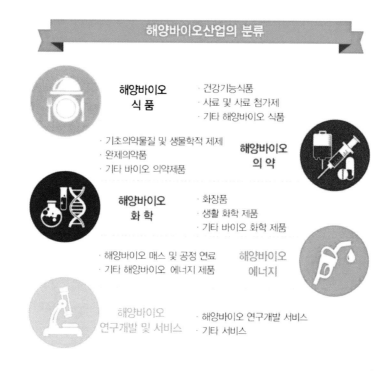

해양바이오산업의 분류

해양바이오 식품
· 건강기능식품
· 사료 및 사료 첨가제
· 기타 해양바이오 식품

· 기초의약물질 및 생물학적 제제
· 완제의약품
· 기타 바이오 의약제품
해양바이오 의약

해양바이오 화학
· 화장품
· 생활 화학 제품
· 기타 바이오 화학 제품

· 해양바이오 매스 및 공정 연료
· 기타 해양바이오 에너지 제품
해양바이오 에너지

해양바이오 연구개발 및 서비스
· 해양바이오 연구개발 서비스
· 기타 서비스

 국가 연구개발사업(R&D)을 통해서 발굴되어 특허와 같은 응용단계에 있는 기술로는 홍합의 접착 단백질을 이용한 피부재생·흉터예방 기능을 갖춘 의료용 접착제가 대표적이다. 이와 더불어 해양미세조류, 김, 감태 등을 이용한 다양한 기술들이 상품화에 성공했다. 해조의 주성분은 셀룰로오스·만니트·라미나린·알긴산·푸코산 등의 탄수화물 중합체를 포함하고 있다. 이들의 대부분은 분리되어 약학이나 미생물학 실험에 쓰이고 있다. 조류에서 추출된 콜로이드 가운데 공업적으로 중요한 것은 한천이나 알긴산 등이다. 알긴산은 갈조류에서, 한천은 홍조류에서 추출된다. 이들 합성물은 증점제, 습윤제, 청정제, 고화제, 팽창제, 응집제, 항생물질 담체로 이용되고 있다. 오늘날 갖가지 해산물에서 공업용 약제와 의약품이 제조되어 있으며, 해양의학, 해양약리학 등의 새로운 학문 분야가 출현했다. 해양에 있는 여러 가지 균류는

강력한 항생물질을 만들어낸다. 연체동물 종류인 복족류(배가 발인 생물)에서는 바이러스를 죽이는 작용을 가진 물질이 추출되고, 그 밖의 연체동물은 항암제의 원료가 되고 있다. 또 해삼이나 해면생물 등에서는 우수한 항균제가 만들어진다. 거의 모든 해양 동물에서 볼 수 있는 여러 독소는 특히 진통제 같은 분야에 매우 중요하다. 예로서 제주산 감태에서 항산화 효과가 탁월하고 항염증 작용이 우수한 '씨놀(Seanol)'을 있는데, 씨놀은 화장품·마사지크림·미용제품·치약·사료의 주요 성분으로 활발히 활용되고 있다. 제주지역 미역으로부터 추출한 레티놀 성분은 탁월한 피부재생 효과는 물론, 주름개선 기능도 있다. 또한 그 외 일본에서는 복어의 독성분인 테트로도톡신(tetrodotoxin)을 근이완제나 진통제로 사용하려는 연구를 진행하고 있고 조개나 산호충에서 발견되는 맹독성 물질 또한 마취나 항암 작용 의약품 등으로 활용할 가능성을 보이고 있다. 바다 속의 박테리아 역시 의약품 개발에서 주목 받는 콘텐츠이다. 노르웨이 과학자들은 실제 박테리아를 활용해서 백혈병, 위암, 결장암, 전립선암 등을 포함하는 11종의 질병에 대한 항생 물질을 시험하고 있다. 일본에서는 미역과 다시마의 꽃인 '톳'에서 나오는 물질 '후코이단'을 항암치료나 염증의 항생제로 개발해서 시판 중이며 이는 항암 치료와 항바이러스에 탁월하고 위염, 위궤양, 장, 식도 등의 염증에 효과가 있다. 또한 해면의 성분인 '아라-A'와 '아라-C'는 실제 항바이러스 및 항암 작용을 입증하여 실제 의약품으로 개발되었고 일본에서는 바다 벌레에서 추출된 네레이스톡신(nereistoxin)을 원료로 하여 강력한 살충제 파단(padan)을 만들었다.

　지금은 많은 의약품을 육지 콘텐츠에서 얻고 있지만 점차적으로 바다와 해양 생물에서도 난치병에 필요한 물질이 개발될 것이다. 왜냐하면 바다는 5만 종 이상을 헤아리는 생물과 아직 파악되지 않은 수산자원 등 천연콘텐츠의 관점에서 볼 때 상당한 잠재성을 지니고 있기 때문이다.

　또한 화학부분에서 오징어나 문어의 색소 세포를 이용하여 적응 위장을 모방 한 은신(隱身)기술을 해양바이로 적용했다. 최근에 휴스턴 대학, 일리노이스 대학, 노스웨스턴 대학의 연구자들은 검은색과 흰색 사이에서 자동적으로 변화되어, 여러 명

암의 회색을 띠게 하는 열-감지 소재(heat- sensitive sheet)를 개발했다. 이 제품의 유연성 있는 표면은 결합된 반도체 작동기, 무기-반사경 및 유기-색변환 물질로 된 광센서와 전환 스위치 등으로 구성된 극도로 얇은 층(ultrathin layers)으로 이루어져 있다. 이것은 자동적으로 배경 색과 조화되도록 작동된다.

'아라-A'와 '아라-C', 테트로도톡신(tetrodotoxin)

'톳'에서 나오는 물질 '후코이단'

문어와 오징어를 모방한 열-감지 소재
(heat-sensitive sheet)

또한 문어는 팔다리를 재생하고, 피부색을 바꾸고, 분포된 신경계와 지능적으로 행동하고, 뉴런이 서로 연결하는 것을 안내하는 단백질인 168가지 프로토카데린(인간은 58종)을 사용하는 능력을 포함하여 생물학 연구에서 많은 가능성을 제공한다. 문어 팔은 동물의 중추 신경계의 개입 없이 대부분 자율적으로 움직이고 감지할 수 있다. 2015년 이탈리아의 연구팀은 최소한의 계산만으로 기어 다니고 수영 할 수 있는 부드러운 몸체의 로봇을 만들었다. 2017년 독일의 한 회사는 두 줄의 빨판이 장착된 부드러운 공압식 실리콘 손잡이가 있는 암(팔구조)을 만들었다. 이는 금속 튜브, 잡지 또는 공과 같은 물체를 잡고 병에서 물을 부어 유리를 채울 수 있었다.

유연한 생체 모방 '문어' 로봇 팔. 바이오 로보틱스 연구소, 피사, 2011

 더 생각해 보기

1. 미래 수산자원의 범위는 어디까지 확산될 것이며 실용적 이용방법에 대해 논의해
보자.

2. 수산자원의 고갈에 대한 대책과 향후 지속가능한 수산자원확보에 대해 경제적, 문
화적, 산업적 입장에서 고찰해 보자.

해양교육

9

9.1 해양교육의 정의와 우리나라의 해양교육

　해양 교육은 단순히 해양에 대한 교육을 넘어 해양에 대한 기본 지식을 바탕으로 해양을 통해 인성을 함양하고 영역을 넓히며 각종 자원을 활용할 뿐 아니라 해양의 환경을 보전하기 위한 교육이라고 할 수 있다. 해양의 범위는 인간의 활동이 가능한 부분으로 연안과 해상 뿐 아니라 해저까지도 확장되는 개념이다. 인간의 활동은 연안과 해상, 해저 모두를 포괄하는 하나의 시스템 내에서 이루어진다. 해양은 그 자체를 하나의 학습 내용으로 다룰 수도 있다.

　그러나 해양과 관련된 교육에 있어서 해양을 하나의 독립된 내용으로써 다루는 것뿐만 아니라 해양이 기타 여러 교과의 학습 소재로 자연스럽게 이용되기도 한다. 해양 교육의 필요성과 중요성은 우리나라의 위치적 특성과 오늘날 과학기술의 발달, 새로운 가능성을 제공하는 자원의 보고로서 해양의 유용성 및 실용적인 측면에 초점을 두어 강조될 수 있다. 그러나 이러한 교육의 외재적인 동기와 더불어 내재적인 측면을 생각해 볼 수도 있다. 예를 들면, 해양 교육을 통해 미래 지구 환경을 보호해야 할 필요성을 인식한다거나 진취성, 평화로움 등의 감수성 발달을 도모할 수 있다. 해양에 대한 (of) 교육에서 한 걸음 나아가 해양을 위한 (for) 교육. 해양을 통한 (by) 교육으로 해양 교육의 의의를 확대할 수 있다. 해양 교육의 내재적 측면으로서 해양은 인성 교육의 장이 될 수 있다. 해양은 국어, 도덕, 예체능, 역사 등의 교과목에 반영됨으로써 지구 환경에 대한 바른 이해, 감수성의 발달, 바다를 배경으로 하는 도전과 개척정신의 고양, 주권이나 국가관에 관한 바른 관점의 정립, 역사적 맥락의 이해 등을 도울 수 있다.

　우리나라의 경우 삼면이 바다로 둘러싸여 있고 해양에 대한 의존도가 매우 높아 해양관련 문제점들(예: 오염, 남획, 종 다양성과 서식처감소)과 이슈들(예: 연안개발

과 간척사업)은 매우 심각한 실정이다. 우리나라 국민들의 해양에 대한 이해 정도를 가늠해보는 연구 보고가 거의 이루어진 바 없으며 해양교육의 정의, 목표, 추진방향, 교과목으로서의 정체성 등에 대한 논의 또한 극히 미미한 정도이다. 우리나라의 해양교육은 학교와 사회에서 과학과 환경 및 통합교육의 형태로 다양하게 이루어지고 있으나 해양교육이 추구하는 목표와 방향에 대한 합의를 배경으로 하고 있지 않은 실정이다.

현재 우리나라의 초중등학교를 제외한 전국 해양교육 시설은 총 121개소이며, 서울·대구·광주·세종 등 7개 광역자치단체는 학교 해양교육 시설이 없다. 해양 관련 정규교육 시설(특성화 고등학교 10개교, 해양 전공 설치 70개교, 씨그랜트사업단 설치 8개 대학) 88개소, 사회 해양교육시설은 43개소로 대부분 국공립시설이다. 해양 분야 고등학교 재학생은 0.17%(2천3백 명), 대학생은1.02%(2만6백 명)이며, 교원 비율은 각각 전체의 0.27%, 1.13%에 불과하다. 2015년 교육과정에서는 해양환경 등 일부 영역만 다루고 있으며, 해양과학·해양산업·해양인문 등에 대해서는 비중이 낮았다. 공공부문의 사회 해양교육 강화와 민간 부문의 참여 확대를 위한 제도적 장치와 협업 시스템 구축도 미흡하다. 전국 177개소의 해양문화시설을 보유하고 있으나, 부산·동해안 등 일부 지역으로 편중되어 있다. 2022년 현재 국공립 해양문화 시설 67개소, 민간 해양문화시설 110개소로 대부분 해양 박물관, 해양 생태 전시관, 체험관 등으로 구성되어 있다. 부분적으로 해양문화 전문가 육성 제도가 시행중이나, 해양문화자산 발굴·콘텐츠 개발 등 다양한 전문 인력은 부족하다. 현재 정부·공공기관에서 갯벌 해설사, 등대 해양문화 해설사, 국립해양박물관 전시 해설사 등이 배출되며 바다 해설사, 극지 해설사 등이 민간 부분에서 배출된다. 하지만 해양 문화자산과 콘텐츠를 산업화하는 다양한 사업 모델과 새로운 성장산업을 위한 관련 전문기업 육성제도는 부재하다. 우리나라 문화 콘텐츠산업 매출액은 117조 6천억 원(2019년)이나 해양부문은 초기시작 단계이다. 국민의 문화소비 기대심리를 충족시키고, 문화다양성을 확보하기 위한 국내외 네트워크와 협력사업은 미미한 상태이다. 이에 우리나라는 "더 누리는 바다, 더 행복한 국민"라는 비전을 가지고 제1차

해양교육 및 해양문화 활성화 기본 계획 (2021~2025)에 따라 다음과 같이 해양교육의 추진하고 있다.

수립 배경은 체계적인 해양교육 실시 및 해양문화 진흥으로 바다에 대한 국민의 삶의 질 향상과 국가의 해양역량 강화를 통한 해양교육문화 산업화로 해양강국 기반조성과 국민의 해양적 소양(Ocean Literacy)을 제고하기 위한 체계적인 해양교육 필요성이 대두되기 때문이다. 해양적 소양(Ocean Literacy)은 해양이 나에게 미치는 영향과 내가 해양에 미치는 영향을 이해하는 것이다. 일반 국민이 알아야 할 필수적인 해양지식 및 알아두면 유익한 교양상식, 해양 관련 직업에 필요한 전문지식 등 차별화된 교육 추진을 추진하는데 의의를 두고 있다. 해양문화자원의 발굴과 해양문화 콘텐츠 개발로 국민의 해양문화에 대한 향유 기회 확대 필요성의 인식으로 말미암아 해양 문화자산 발굴·보전, 콘텐츠 개발 등으로 해양문화자원 활용 증대시킬 수 있다. 해양교육문화 콘텐츠를 산업화하여 새로운 일자리를 창출하고 관련 산업을 육성하여 연안경제 활성화 및 국가 경제 발전에 기여할 수 있는 성과를 보일 수 있고 기술발달과 코로나19로 인한 일상생활 변화에 대응한 디지털 해양교육문화 비즈니스 모델 개발 및 관련 산업부문의 창업 활성화를 도모할 수 있다. 추진 과제 실천 계획의 예산 규모는 2021년 215억 → 2022년 732억 → 2023년 727억 → 2024년 733억 → 2025년 453억 원으로 점차 늘려갈 예정이다. 세부 계획으로 개정 교육과정 선택 과목에 해양관련 내용 내실화, 고교학점제 전면 도입(2025년)에 따른 '통합해양' 선택과목 개발, 생애주기별교육체계마련등과 전국 해양문화자원 실태조사 실시 및 콘텐츠화, 지역 해양문화자원의 가치 제고, 범국민 대상 5대 해양문화체험 프로젝트 보급, 기술발달과 포스트코로나 대응 모바일 중심의 디지털화 지원, 온라인 교육 콘텐츠 개발, 'K-오션 온라인 공개강좌' 구축 추진과 해양교육문화 전문기업 육성 위한 창업부터 성장단계까지 패키지 지원, 전문기업들 간 규모화를 위한 플랫폼 구축, 콘텐츠산업 기반 조성, 해양문화·예술·창작 활동 확산을 위해 인력양성·활동지원·수요기반 구축, 해양문화 출판 및 저술 사업 지원을 통한 해양 인문역량 강화, 지역 자원과 연계한 콘텐츠 창작(크리에이터) 등 신규

문화사업 개척지원, 마을 공동체 수익 사업 지원 및 지역 관광·체험 상품 공모, 국가의 해양역량 강화를 위해 해양교육센터 설치 및 전문기관 지정, 해양교육문화심의위원회·지역해양교육협의회 구성 등 거버넌스 구축, 권역별 해양문화시설 지속 확충, 디지털화·첨단화 등 복합공간으로 기능 개편, 전국 해양문화시설 간 협력 네트워크 운영으로 시너지 창출, 학술교류, 문화행사 등을 통해 국제 역량 강화, 공공과 민간의 가교역할을 할 전문 민간단체 육성, 지역 기반 해양교육 연계 강화가 있다.

제1차 해양교육 및 해양문화 활성화 기본 계획 (2021~2025) 세부과제

세부 과제		추진주체	추진시기
Ⅰ. 해양교육문화 콘텐츠 강화		-	-
1.	학교 및 사회 해양교육 확대	해수부, 관계부처, 지자체, 민간	'21.~
2.	해양문화자원 발굴조사 및 활용 촉진	해수부, 지자체, 민간	'22.~
3.	해양교육문화 디지털화 지원	해사부, 민간	'21.~
Ⅱ. 해양교육문화산업 생태계 조성		-	-
1.	해양교육문화 전문기업 육성	해사부, 민간	'21.~
2.	해양문화 예술·창작 수요 증대	해사부, 민간	'21.~
3.	지역형 해양문화산업 지원 강화	해수부, 지자체, 민간	'22.
Ⅲ. 해;양교육문화 제도·기반 정비		-	-
1.	범 시행에 따른 이행체게 마련	해수부, 관계부처, 지자체, 민간	'21.~
2.	해양문화시설 확충 및 개선	해수부, 지자체, 민간	'21.~
3.	국내·외 협력네트워크 강화	해사부, 민간	'21.~

9.2 해외 해양교육

　미국, 중국, · 일본 등 각 나라에서는 해양교육 강화를 통해 인재를 육성하고, 해양문화 산업화로 국가 경쟁력 강화 및 성장 동력으로 구축하는 추세이다.

　미국은 평생해양교육을 통한 국민의 해양적 소양을 강화 하고 있다. 해양과학교육센터(COSEE)를 설립하여 국가차원의 해양과학교육 과정 및 오션 리터러시(Ocean Literacy) 개발, 범국민 해양평생교육을 통한 국민 해양 소양 함양을 추진하고 있다. 해양교육의 목적을 '해양적 소양(Ocean Literacy)을 갖춘 시민육성'으로 설정하고 해양적 소양의 7가지 기본원리를 도출, 이를 학교 및 사회 해양교육의 교육지표로 활용한다.

　미국에서는 시민들을 대상으로 해양과 그에 관련된 이슈들을 어느 정도 이해하고 있는지 조사한 바 있다. 그 결과는 기대치보다 훨씬 낮았으며 이에 자극되어 2002년 해양적 소양(Ocean Literacy) 캠페인이 시작되었다. 이 캠페인에서는 해양과 관련된 여러 기관들(The National Geographic Society, National Oceanic and Atmospheric Administration[NOAA], National Marine Educators Association, Centers for Ocean Sciences Education Excellence, the College of Exploration)을 중심으로 100여 명의 과학자, 교육자, 정책자들이 참여하여 시민들이 꼭 알아야 할 해양관련 원칙과 개념들을 논의하였다. 이 논의의 결과로 해양적 소양이란 '해양이 나에게 미치는 영향과 내가 해양에 미치는 영향을 이해함'으로 정의되었고, 해양교육의 목적(goals)을 '해양적 소양을 갖춘 시민육성'으로 명확히 하였다. 또한 이 논의를 통해 해양교육에서 무엇을 추구하고 가르칠 것인지를 담고 있는 해양적 소양의 7개 원칙을 2004년에 도출되었다.

해양적 소양의 7개 원칙 (www.oceanliteracy.net)

1. 지구에는 많은 특성을 가진 하나의 대양이 있다.
 (The Earth has one big ocean with many features)

2. 해양과 해양생물이 지구의 특성을 형성한다.
 (The ocean and life in the ocean shape the features of the Earth)

3. 해양은 날씨와 기후의 주된 요인으로 작용한다.
 (The ocean is a major influence on weather and climate)

4. 해양으로 인해 지구는 생물이 살아갈 수 있다.
 (The ocean makes Earth habitable)

5. 해양은 생물다양성과 생태계를 유지하는 근간이 된다.
 (The ocean supports a great diversity of life and ecosystems)

6. 해양과 인간은 서로 불가분의 관계로 연결되어 있다.
 (The ocean and humans are inextricably interconnected)

7. 해양의 대부분은 아직 미지의 세계로 남아있다.
 (The ocean is largely unexplored)

이 해양적 소양의 원칙들은 학교기반 해양교육은 물론이고 해양수족관이나 과학관과 같은 사회기반 해양교육에서도 교육지표로 사용되고 있다. 또한 해양적 소양 캠페인을 주도한 과학자와 교육자들은 이 원칙들이 유치원에서부터 고등학교를 졸업할 때까지의 교육기간을 의미하는 K-12 교육과정에 반영될 수 있도록 해양적 소양 지도체계표(Ocean Literacy Scope and Sequence for Grades K-12)를 개발하였는데, 이는 학교 및 사회기반 해양교육자들이 해양교육의 상세목표와 교육요소들을 잘 이해하고 각 학년에 적합하게 교육할 수 있도록 도움을 준다. 그 결과, 해양적 소양의 함양은 학교기반 해양교육뿐 아니라 정부단체, NGO, 수족관, 대중매체 등에 의해 실시되는 사회기반 해양교육에서도 동일하게 추구해야 할 목적으로

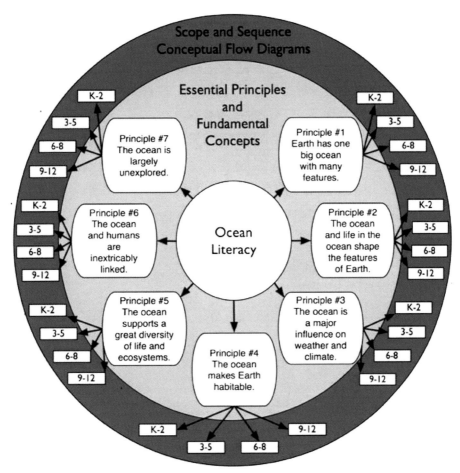

미국의 Ocean Literacy Framework 각 학년 개념 교육의 제안된 과정의 범위와 순서를 표시. 28개의 개념 흐름도.

자리매김 되었다. 또한 '바다의 날(5.22)'을 공휴일로 지정, 해양박물관(80개) 건립 및 네트워크 구축, '해양문화유산 보존 프로젝트'로 체계적으로 관리한다.

중국은 해양교육을 통한 일대일로(一帶一路, One Belt One Road 중국이 추진 중인 신(新) 실크로드 전략으로, 중앙아시아와 유럽을 잇는 실크로드 경제벨트(일대)와

동남아시아와 유럽, 아프리카를 연결하는 21세기 해상 실크로드(일로)를 말함)의 해양 강국정책 추진한다. 해양교육은 천연 자원부(국가해양국)에 해양교육홍보센터를 설치하여 해양교육을 통한 일대일로연계 및 해양굴기전략을 적극 추진하며 세계 최대 규모의 국가해양박물관 건립(천진, 2019)하여 '4개 해양문화 구역(황보하이 문화구역, 동해 문화구역, 타이하이 문화구역, 남해 문화구역)'을 지정 후 지역적 특성을 반영한 해양문화발전전략을 추진하고, 해양문화예술 연구기관 설립(선전, 2018)하였다.

일본은 섬나라답게 '배움의 바다 플랫폼' 구축으로 해양교육 의무화하였다. 제3차 해양기본계획('18~'22)에서 2025년까지 해양교육실시를 의무화하는 '배움의 바다 플랫폼' 추진하고 일본재단에서 운영하는 '오션 이노베이션 컨소시엄'을 통해 해양 인재 및 전문가를 육성한다. '바다의 날(7월 셋째 주 월요일)'을 공휴일로 지정하여 약 115개의박물관 등 다양한 해양문화시설을 관광과 연계하여 지역 발전의 수단 및 성장 거점으로 활용한다.

인도네시아는 해양문화를 해양 정책의 핵심 사업으로 추진한다. 12개 도시에 해양교육 커리큘럼을 도입, 해양 지식과 해양문화의 연계방안 구축하여 '인도네시아 해양 정책(2017.3)에서 해양문화를 7대 핵심전략의 하나로 설정하여 시행한다.

 더 생각해 보기

1. 우리나라의 해양교육이 다른 선진국에 비해 미미한 이유와 그 의미에 대해 이야기 해 보자.

2. 본문 외에 해외의 독특하고 효과적인 해양교육의 사례를 연구해보자.

해양문화콘텐츠 시설-해양박물관

10

해양 박물관 (때로는 항해 박물관)은 해양과 선박과 관련된 물건의 전시 및 해양 관련 문화콘텐츠을 전문으로 전시, 홍보, 교육하는 박물관이다. 해양 박물관의 하위 범주는 해군과 바다의 군사적 사용에 중점을 둔 해군 박물관이 있다. 또한 해군, 해양관련유적지 및 해양문화, 해양기술, 해양산업등을 모두 포괄한다.

해양 박물관의 가장 큰 전시물은 선박으로 접근이 가능한 역사적인 선박(또는 복제품)이지만, 규모가 크고 유지 보수에 상당한 예산이 필요하기 때문에 많은 박물관은 박물관 건물 내에서 모형 선박 또는 부분 선박을 전시한다. 대부분의 박물관에는 흥미로운 선박(예: 전선, 함선), 선박 모델 및 칼과 무기, 유니폼 등과 같은 선박 및 운송과 관련된 기타 작은 품목이 전시되어 있다.

세계에는 수천 개의 해양 박물관이 있다. 대부분 국제 해양 박물관 회의에 속해 있으며, 이 회의는 자료를 수집, 보존 및 전시하려는 각국 해양박물관들의 조정, 관리한다. 해양 박물관의 활동은 선박의 전시하고 복제품을 만들고 박물관 항구를 운영하는데, 특히 독일과 네덜란드 등에서는 개인 소유의 역사적인 선박에 전시도 제공한다. 박물관에서 선박을 보존하면 역사적 선박이 최적의 조건에서 후손을 위해 보존되고 학술 연구 및 공공 교육, 해양문화의 관심과 흥미를 위해 사용할 수 있다.

아이슬란드 문화유산 박물관

쿠르수라 잠수함 박물관

예를 들어 아이슬란드 문화유산 박물관은 베스트피르디르(Vestfirðir)의 볼룽가르비크(Bolungarvík) 마을에 위치한 해양 박물관으로, 19세기 어장, 소금 오두막, 생선 건조 구역, 오두막, 어선 등을 당시의 모습그대로 전시하고 있다. 또한 인도 비사카파트남에 있는 쿠르수라 잠수함 박물관은 잠수함 자체가 박물관이다.

10.1 국립해양박물관(부산)

국립해양박물관(National Maritime Museum of Korea)은 해양과 관련된 역사·고고·인류·민속·예술·과학·기술·산업의 유산을 수습·관리·보존·조사·연구·교육·전시를 함으로써 해양문화, 예술, 과학, 기술, 산업의 발전에 기여하기 위해 2012년 7월 9일 임시로 개관했다. 이후 2015년 4월 20일 특수법인의 발족과 함께 공식 개관했다. 이 박물관은 대한민국 부산광역시 영도구 동삼동의 해양클러스터에 위치하고 있으며, 대한민국의 최초, 최대 국립해양박물관이다. 박물관은 부지면적 45,386 ㎡, 건축면적 25,870 ㎡이며, 지하 1층에서 지상 4층으로 이루어졌다. 공사기간은 2009년 12월

부터 2012년 7월이다. 해양한국의 랜드 마크로 자리 잡은 해양박물관은 대한민국은 물론 세계의 귀중한 해양 유물을 수집·보존·전시하면서 해양의 과거와 현재 및 미래를 체계적으로 보여주고 해양에 대한 교육과 체험의 핵심 기능을 담당한다. 약 22,000여 점의 유물을 수집·수증·복원·복제 등을 통해 관리하고 있으며 주요 유물은 다음과 같다.

- 죽도제찰(일본/1837년): 일본이 자국민에게 조선의 울릉도, 독도 일대 항해를 금지한 경고판

- 지구의(영국/1797년), 천구의(영국/1790년): 영국의 애덤스 일가가 제작한 항해용 지구의·천구의 세트로 동해를 한국해(Mare Corea)로 표기

- 바다의 신비(이탈리아/1646년): 메카토르 도법으로 편찬된 세계 최초의 해도첩으로 전 세계에서 10점이 남아있으며, 아시아에서는 국립해양박물관이 유일하게 소유한 자료

- 충민공계초(조선/1662년): 이순신 장계를 등록한 임진왜란 관련 기록물
- 유네스코세계기록유산: 봉별시고, 통신사 수창시, 시고, 도화소조도 등 문화적 가치를 지닌 자료
- 백자철화운룡문항아리: 용이 그려진 백자철화로서, 부산시 지정 문화재자료 제 99호로 지정

10.2 국립해양유물전시관(목포)

　　국립해양문화재연구소는 우리나라 수중문화유산을 담당하는 국내 유일한 기관이다. 1975년 한국 최초의 수중문화재 발굴조사인 신안해저유적 발견(1975)과 발굴 (1976~1984)을 계기로 1981년 문화재관리국(현 문화재청) 소속 국립문화재연구소 부설 기관으로 목포보존처리장 개설하고 1990년 목포해양유물보존처리소 개소하였으며 1994년 국립해양유물전시관 개관하였고 2009년 국립해양문화재연구소로 명칭 변경하였다. 2011년 태안보존센터 완공 하였고 2012년 수중문화재 발굴 전용 선박 '누리안호' 건조하였으며 2018년에 충청남도 태안에 서해수중유물보관동을 건축했다. 문화재청에 소속된 국립 기관으로서, 우리나라 바다의 수중문화유산의 발굴과 보존을 하고 있다. 이외에도 목재문화재를 비롯한 수중문화재의 과학적 보존과 분석, 고선박(옛 침몰선)과 전통 선박 복원, 옛 선박의 조선기술과 항해기술 연구, 해양고고학적 유적지와 유물 조사, 섬 문화 연구, 전통 고기잡이 연구 등 여러 분야에서 성과를 이루고 있다.

　　해양문화재연구소는 항구도시 '목포'에 위치한다. 목포는 근대 개항도시이자 예로

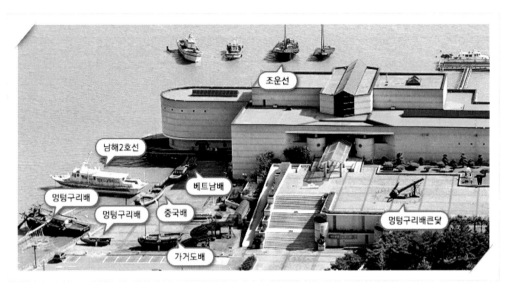

주요 전시품

| 청자 기린모양 향로뚜껑 | 청자 국화무늬 꽃모양 잔 탁 | 석환 | 신안선 | 골각체 주사위 | 청자 모란무늬 꽃병 |

부터 서남해의 수많은 배들이 항해했던 번화한 바닷길이었다. 이 연구소는 서해와 영산강 뱃길이 이어지는 길목 해변에 자리하고 있다. 이에 이곳 목포에 설립된 배경이 여기에 있으며 1976년도의 신안 해저 발굴에서 그 시작이 이루어 졌다. 즉 우리나라 바다에서 최초로 발굴된 대형의 중세 무역선을 보존하기 위해 신안과 가까운 목포에 보존처리장을 설립하였던 것이다.

해양유물전시관은 우리나라 대표 국립 해양역사박물관으로서, 해양 역사와 문화를 느끼고 체험할 수 있는 전시실로 꾸며져 있다. 전시관에 도착하면 가장 먼저 야외의 바다풍경과 전통 배들을 만날 수 있으며 상설전시실은 1층 고려선실과 신안선

실, 2층 세계의 배 역사실과 한국의 배 역사실 등 총 4실이다. 지하에는 바다풍경 넓게 펼쳐진 중앙홀, 어린이해양문화체험관, 기획전시실이 있다. 약5만여 점의 수중문화재, 난파자료, 항해자료, 선박자료, 해양민속품 등을 소유하고 있다. 이중 지정문화재 3건 5점이 있다.

10.3 수산과학관(부산)

① 본전시관
② 전시관입구
③ 선박전시관(기획전시실)
④ 해누리광장
⑤ 야회체험 수족관
⑥ 야외 차양광장
⑦ 화장실
⑧ 바다체험실, 바다풍경 휴게실
⑨ 아라누리 전망대
⑩ 해안산책로 입구

해양수산에 관한 과학기술의 발전과정과 미래상을 소개하여 청소년의 해양수산에 대한 탐구심을 함양하고, 국민들에게 바다를 널리 홍보하기 위하여 1997년 5월 26일 부산 기장군 부지 9,240 ㎡에 개관한 우리나라 최초의 해양수산 종합과학관이다. 국립수산과학원에서 운영하던 수산과학관은 정부 혁신방침에 따라 2005년 1월 1일 부터 사단법인 한국수산회에서 운영하고 있다. 이에 따라 한국수산회는 해양수산과학에 대한 교육 및 홍보기능을 최우선으로 하여 새로운 전시물을 지속적으로

발굴, 전시하고 어린이, 청소년과 함께하는 바다체험교실, 해양수산교실, 수산생물 체험교실 운영과 특별전시회 등 다양한 기획행사를 마련하여 명실상부한 체험학습의 장으로 자리매김해 나가고 있다. 주제별 전시관(본관, 선박전시관). 영상실, 야외 체험수족관이 있고 전시물은 15,개 주제, 1070여종, 7400여점을 보유하고 있다.

고래테마관, 해양자원실, 어업기술실, 수산증양식실, 독도전시관, 바다목장. 수산생물실, 수산물지도실, 수산물 영양사전실, 기장홍보관, 수산과학인 명예의 전당, 포토아쿠아리움, 선박전시관, 도자기 전시관을 보유하고 있다.

10.4 고래문화특구(장생포)

2008년 8월 최초로 고래문화특구로 지정되어 한곳에서 고래박물관, 고래 생태체험관, 고래문화마을, 고래체험바다여행선, 울산함시승 등의 해양체험문화콘텐츠를 이용 할 수 있는 유일한 곳이다.

고래박물관

　옛 고래잡이 전진기지였던 장생포에 국내 유일의 2005년 5월31일 고래박물관을 건립 개관하여 1986년 포경이 금지된 이래 사라져가는 포경유물을 수집, 보존·전시하고 고래와 관련된 각종 정보를 제공함으로써 해양생태계 및 교육연구 체험공간을 제공하여 해양관광 자원으로 활용하고 있다.

　장생포 해양 공원 내에 위치하며 지상4층, 부지면적 6,946 ㎡, 연면적 2,623 ㎡에 1층은 기획전시실, 자료열람실, 2층은 고래 탐험실, 어린이 체험실, 3층은 고래 연구실, 전망대 영상실과 야외전시물(포경선)로 구성되어 있다.

고래 생태체험관

　　울산광역시 남구 장생포해양공원 내에 위치하고 있으며, 2009년 11월 장생포 고래로 244에 연면적 1,834 ㎡, 지상 3층의 규모로 고래관련 전통문화의 보존과 해양생태문화체험의 기반조성을 위하여 건립되었다. 이는 우리나라 최초의 돌고래수족관이며, 바닷물고기 수족관과 생태 전시관 및 과거포경의 생활상을 볼 수 있는 디오라마가 전시되어 있어 장생포의 과거, 현재, 미래를 한눈에 볼 수 있다. 특히 2층에는 어린이들이 입체영화 속에서 고래를 만날 수 있는 4D영상관이, 3층에는 토끼, 육지거북, 대형앵무새 등 다양한 소동물들을 만날 수 있는 체험동물원이 운영되고 있다.

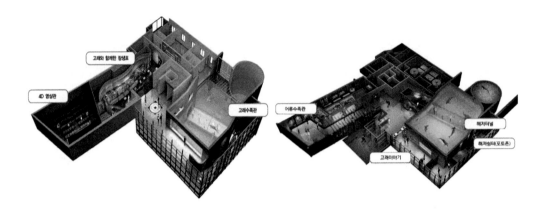

고래문화마을

2015년 조성된 고래문화마을에서는 예전 장생포 고래잡이 어촌의 모습을 그대로 재현하였으며, 고래광장, 장생포 옛마을, 선사시대 고래마당, 고래조각정원, 수생 식물원 등 다양한 테마와 이야기를 담은 공원을 둘러 볼 수 있다. 장생포 옛마을 은 고래 포경이 성업하던 1960~70년대의 장생포의 모습을 그대로 조성한 공간으로, 옛 향수를 불러 일으키는 추억의 공간이자 체험의 공간이다. 영화 및 드라마촬영장으로 활용할 오픈 세트장으로 있다. 면적은 6,300 ㎡으로 건축면적은 1,880 ㎡로 1층, 23동의 주택지와 건물이 있다.

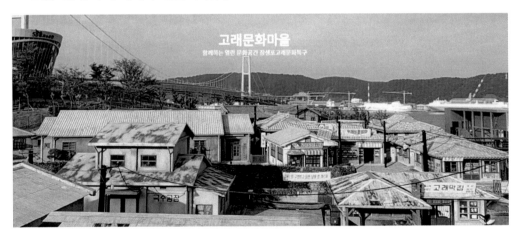

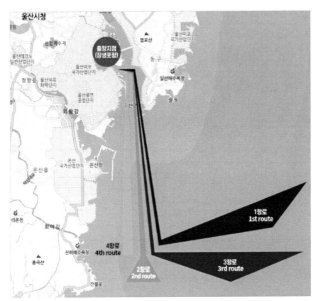

고래바다 여행과 고래문화마을

제1코스 고래탐사
강동방면 해역 [34마일, 3시간]

제2코스 비어크루즈
간절곶 방면해역 [21마일, 2시간]

제3코스 고래탐사
화염추 동남 방면해역 [33마일, 3시간]

제4코스 연안코스
진하방면 해역 [15.4마일, 1시간 30분]

10.5 해녀박물관(제주)

　해녀박물관(Haenyeo Museum)은 제주특별자치도의 해녀 문화를 전승·보존하기 위해 제주특별자치도청 해양수산국 해양산업과에서 관리하는 박물관이다. 제주특별자치도 제주시 구좌읍 해녀박물관길 26에 위치하고 있다. 일제 식민지 수탈정책과 민족차별에 항거해 해녀들의 일으킨 국내 최대 규모 항일운동 집결지로서 해녀항일운동정신을 기리고 제주 여성의 상징으로 강인한 개척정신을 계승 발전시켜 제주해

녀문화 전승 보존에 이바지하고자 해녀박물관을 건립하였다. 건물 2동 4,958.2 ㎡ (지하1층, 지상 3층), 기념탑 1개 (H=12M)가 있다.

10.6 셰르부르 해양 박물관(프랑스)

2002년 개관된 총면적 1만 m²에 주요 소장품으로는 잠수함, 아쿠아리움, 해양 관련 자료가 있다. 셰르부르 해양 박물관은 프랑스 북서부 바스노르망디 주 망슈 데파르트망의 항구도시 셰르부르-옥트빌에 있는 해양 박물관이다. 시 북쪽 대서양 여객 터미널(Gare Maritime Transatlantique)에 박물관이 자리 잡고 있다. 바다 의 도시라는 뜻인 "시테 드 라 메(Cité de la mer)"로 불리기도 한다. 셰르부르-옥 트빌은 코탕탱 반도 북쪽에 위치한 전형적인 해양도시다. 원래 이름은 셰르부르였 고, 2000년 옥트빌과 통합되면서 지금의 이름을 사용하기 시작했다. '쉘브루의 우 산'이라는 영화 덕분에 한국에는 '쉘브루'라는 이름으로 더 많이 알려졌다. 프랑스 가 대서양으로 진출할 때 전진기지였고, 반대로 영국이 프랑스를 침략할 때에도 공

략 대상이었다. 2차 세계대전 때에는 다른 노르망디 지역과 마찬가지로 큰 피해를 입기도 했다.

　셰르부르 해양 박물관은 해양 도시의 박물관답게 바다 관련 전시 및 행사를 주로 하는 박물관이다. 박물관 안에는 12척의 잠수함이 전시돼 있다. 이 중에는 프랑스

해군 최초의 핵 잠수함 르 르두타블(Le Redoutable)도 포함돼 있다. 르 르두타블은 셰르부르에서 건조됐고, 셰르부르 군항에서 처음으로 바다에 띄워진 잠수함이다. 또 50만 리터의 바닷물이 채워진 원형 아쿠아리움을 통해 다양한 어류의 살아 있는 모습을 직접 볼 수 있다. 이외에 항구도시 셰르부르의 역사 및 바다 자원에 관한 자료도 보관하고 있다.

10.7 호주 국립해양박물관(호주 시드니)

호주의 바다 역사와 문화를 알리기 위한 박물관으로서 10층 크기의 요트와 실제 크기의 헬리콥터, 배 등이 전시될 정도로 규모가 어마어마한 박물관으로 외부에 정박해 있는 오래된 해군 군함 등을 승선할 수 있다. 시드니 수족관 근처에 위치한 국립해양박물관은 호주의 바다 역사와 문화를 알리기 위해 1991년에 개관하였다.

국립해양박물관은 10층 크기의 요트가 그대로 전시될 수 있을 정도로 지붕이 높은 구조인 돛의 모양을 가졌다. 'HMS Sirius'라는 침몰당한 범선의 닻이 입구에 서 있으며, 박물관 내에는 캡틴 쿡이 호주를 발견하기 전까지 원주민인 어보리진(Aborigine)의 생활상이 담긴 물품과 최초 유럽 이주민들의 물품이 전시되어 있다. 과거의 물품뿐만 아니라 현재의 해군에 관한 물품들도 전시되어 있다.

또한, 해양박물관의 외부에는 오래된 해군 군함, 잠수함, 범선들이 전시되어있어 각 선박의 입장료를 내면 승선할 수 있는 기회가 있다.

10.8 벤쿠버 해양 박물관(캐나다)

 1955년에 설립되어 인간과 자연, 그리고 해양의 역사를 종합적으로 살필 수 있
는 박물관으로 주요 소장품은 통나무로 만든 카누로 "세계 항해에 성공한 배"들을
비롯해 골드러시 시대의 물레방아, 세계 항해에 성공한 〈틸리컴〉 호와 〈트레카〉 호,
인디언 가옥 등도 볼 수 있다.

　　BC(Maritime Museum of British Columbia) 해양 박물관이라고도 불리는데 캐나다 브리티시컬럼비아 주(州) 빅토리아 배스천 광장(Bastion Square)에 자리한 다. 1955년 브리티시컬럼비아 주의 눈부신 해상 활동을 돌아보고 해양 생태계 및 자연과 인간의 역사에 대한 자료를 전시하기 위해 설립됐다. 이후 소장품이 늘면서 전시 공간이 부족하자 과거 주 법원 건물로 1965년 이전했다. 20여 개의 전시실을 보유한 이곳은 3만 5000여 점의 유물과 4만점의 사진을 소장하고 있다. 이곳을 대 표하는 전시물은 역사적 의미를 지닌 배 3척이다. 태평양 북서 해안에서 가장 오래

된 요트인 〈도로시(Dorothy)〉 호로 1897년에 제작됐다. 통나무로 만든 카누인 〈틸리컴(Tilikum)〉 호와 〈트레카(Trekka)〉 호는 이채로운 항해 기록을 갖고 있다. 〈틸리컴〉 호는 1901년 빅토리아를 출발해 1904년 영국 마게이트에 도착할 때까지 3년 3개월 동안 세계 곳곳을 항해했다. 〈트레카〉 호는 1955년 10월 빅토리아를 출발해 하와이, 샌프란시스코, 뉴질랜드 등을 거쳐 1959년 9월에 돌아왔다.

10.9 독일 해양 박물관(독일 브레메하펜)

독일 해양 박물관(Deutsches Schiffahrtsmuseum)은 독일 해상 선박의 변천사와 항만의 역사를 한눈에 살필 수 있는 박물관으로 독일 브레멘 주 브레머하펜(Bremerhaven)에 자리한다. 고대부터 현대까지 독일 해상 선박의 변천사와 항만의 역사를 조망할 수 있는 곳으로 1975년 9월에 개관했다. 이곳은 500여 개의 다양한 선박 모형과 함께 실물 배들을 전시하고 있다. 대표적 소장품은 700년 가까이 된 목선 "한제코게(Hansekogge)"이다. 한자동맹 시대인 14세기에 건조된 배로 1960년대 베저 강에서 인양된 후 재조립 및 복원 과정을 거쳐 전시되고 있다. 독일 해군의 소형 잠수함, 독일 해군의 함포를 비롯해 카누, 요트 등 스포츠 및 레저용 보트들도 전시돼 있다. 또한 독일 호화 여객선인 〈브레멘〉 호 내부 모습을 담은 모형 단면도와 함께 중세시절 범선, 19~20세기에 건조된 상선, 군함 등의 모형도 볼 수 있다. 내비게이션 및 해양 지도 등 항해 도구도 함께 전시돼 있다. 박물관 야외 전시장에는 대형 범선과 함께 2차 세계대전에서 독일 해군의 위력을 과시한 "U 보트 잠수함"도 정박해 있다.

10.10 배의 과학관(일본)

　　배의 과학관(船の科学館 ふねのかがくかん 후네노카가쿠칸)은 일본 도쿄 도 시나가와 구에 있는 과학관이다. 바다와 선박을 테마로 하였다. 퀸엘리자베스 2호를 모티브로 한 배 모양의 본관은 선박의 구조와 역사, 엔진 등 배와 관련된 각종 기기의 작동 원리와 부품을 전시하고 있다. 또 별관에는 초대 남극 관측선으로 이용했던 "소야"를 비롯한 다양한 배의 실물을 원형 그대로 전시하고 있다. 과학관 내부

구조 역시 실제 배의 구조를 그대로 차용하였고, 제일 아래층에는 배를 움직이는 엔진이나 기관 관련 전시물이 있고 최상층에는 조타실과 관련한 전시실이 있다. 배의 굴뚝에 해당하는 부분에는 전망대가 마련되어 있으며, 일본 해상보안청의 신호소도 본관 건물 내에 있어서 업무를 보는 모습을 견학할 수 있다. 여름에는 "시사이느 풀"을 개장해 수영을 할 수도 있다

10.11 런던 국립 해양 박물관(영국)

1934년에 인증을 받아 설립되어 1937년에 개관한 런던 국립 해양 박물관은 해양 미술관(Maritime Galleries), 왕립 천문대 그리니치(Royal Observatory), 퀸즈 하우스(Queen's House)로 구성되어 있다. 주요소장품으로는 항해 예술, 지도 작성법, 지도사본, 선박의 모형과 평면도, 과학 기기 및 항법 계기, 천문시계 및 천문학 기기 등이 있고 바다, 해전(海戰), 바다의 미래, 탐험가, 넬슨 등 15개의 테마관 체

험관이 있다. 이 박물관은 248만 점의 수집품을 보유하고 있으며 세계를 주름잡았던 영국 해양 역사를 한눈에 볼 수 있다.

　해양 미술관은 항해법, 지도 작성법, 선박의 모형과 평면도, 과학기기 및 항법계기 등 영국 해양 역사에서 가장 중요한 작품을 전시하고 있다. 또한 도서관 소장 도서는 15세기 서적 등 해양 역사 서적에 있어 세계 최대 규모를 자랑한다. 왕립 천문대인 그리니치는 항해 기술의 개선과 항해 중인 경도 측정을 목적으로 1675년 찰스 2세의 명에 의해 설립되었다. 또한 왕립 천문대는 그리니치 표준시간 동경 0도 00분 00초의 기준점으로 유명하다. 퀸즈 하우스는 1616년 제임스 1세의 아내 앤 여왕이 휴식을 목적으로 설립할 것을 명령해서 지어졌고 이후 초기 스튜어트 왕조가 이곳에 기거했다. 퀸스하우스는 최초로 영국에서 세워진 고전 양식 건물이다. 여왕 알현실(Queen's Presence Chamber)의 화려한 천장 장식뿐 아니라 단철 튤립 계단(Tulip Stairs), 그레이트 홀(Great Hall)의 채색, 섬세한 문양의 대리석 바닥 등을 통해 당시 왕조의 화려함을 느낄 수 있다.

10.12 네덜란드 해양 박물관(네덜란드 암스테르담)

　네덜란드 해양 박물관(Dutch Naval Museum) 네덜란드 암스테르담에 있는 해군 박물관으로 네덜란드 해군의 역사를 살펴볼 수 있는 함정, 무기, 해군 영웅 등에 대한 자료를 전시하고 있다. 300여 년 전 네덜란드 해군 무기고였던 곳을 1916년 박물관으로 개조했다. 주요 소장품으로는 1602년부터 1795년까지 식민지 등에서 무역을 해왔던 네덜란드 동인도 회사(the Dutch East India Company)의 옛 범선인 "동인도 암스테르담(Eastindiaman Amsterdam)" 호 복원품이 있다.

또한 2차 세계대전 당시 소해정(掃海艇) "아브라함 크레인센(Abraham Crijnssen)" 호, 잠수함 "토네인(Tonijn)" 호, 철갑선 "스호르피운(Schorpioen)" 호 등이 정박, 전시되어 있다. 2007년 보수를 위해 문을 닫았고 2011년 9월 재개관했다.

10.13 아쿠아리움(수족관)

"수족관"이란 해양생물 또는 담수생물 등을 보전·증식하거나 그 생태·습성을 조사 연구함으로써 국민들에게 전시·교육을 통해 해양생물 또는 담수생물 등에 대한 다양한 정보를 제공하는 시설이다. 박물관의 일종으로, 수상생물 동물원을 흔히 아쿠아리움(AQUARIUM)이라고 한다. 라틴어 물병 자리 "물과 관련된" 중성의 명사를 사용하고 (또한 명사로 "물 운반자"), 아쿠아 "물"의 속격 (akwa "물")으로 라틴어로 된 명사 수족관은 "소를 위한 마시는 장소"를 의미한다.

수족관 원리는 1850년 화학자 로버트 와링턴(Robert Warington)에 의해 개발되었으며, 그와 함께 해양생물학자 필립 헨리 고스 (Philip Henry Gosse)와 공동으로 설계하여 1853년 빅토리아 시대 초기 영국 런던 동물원에서 "피시 하우스"란 이름으로 최초의 공공 수족관이 개관되었다. 1853년 말까지 "피시 하우스"에는 58종의 물고기, 200종의 연체동물, 76종의 갑각류, 27종의 극피동물, 15종의 환형동물 및 작은 무척추 동물 그룹의 해양생물을 포함한 14종의 무척추 동물 등을 수용하였다.

1856년에는 P. T. 바넘이 미국 뉴욕 브로드웨이에 있던 바넘 미국 박물관에 수족관을 만들었다. 1859년에는 보스턴에 보스턴 수족관이 문을 열었다. 아시아에서

는 1882년 일본 도쿄의 우에노 동물원에서 처음으로 건립되었다. 프랑스의 자르뎅(Jardin) 동물원은 1853년 파리에서 최초로 민물과 바닷물 수산생물을 모두 수용하는 수족관을 건립했다. 또한 독일 베를린 수족관은 1869년에 문을 열었다.

런던 "피쉬 하우스"
1875년경

파리 불로뉴 숲(Bois
de Boulogne)의
Jardin 동물원의
수족관

1882년 일본 도쿄의 우에노 동물원의 수족관

그리고 1854년 필립 헨리 고스(Philip Henry Gosse)는 그의 저서 "The Aquariums: An Unveiling of the Wonders of the Deep Water"에서 그때까지 불리던 '아쿠아 비바리움(물고기 사육장)'을 'aqarium 수족관'이라고 부르기 시작했으며, 그 이후 오늘날 우리가 해양 생물의 전시를 위해 사용하는 "아쿠아리움"이라는 용어는 대중화되었다. 또한 영국에서는 그 이후로 작은 수족관이 레저용으로 애호가들에 의해 가정집에 설치되었다.

안나 틴(Anna Thynne 본명 née Beresford 1806~1866)은 영국의 해양 동물학자로 1846년에 작은산호와 해조류를 3년 이상 키우며 최초의 안정적인 해양 수족관을 유지해 최초의 개인 레저해양수족관의 창시자(오늘날의 레저 물생활)로 인정받았다.

최초의 레저 해양수족관 창시자 Anna Thynne

　　우리나라에는 1977년 부산광역시 용두산공원에 최초의 해양수족관이 문을 열었다. 잘 알려진 수족관으로는, 서울특별시 강남구 삼성동에 위치한 코엑스아쿠아리움과 한국 최장 해저터널수족관이 존재하는 부산광역시의 부산 아쿠아리움이 있다. 수도권 지역에서는 고양시 일산서구에 위치한 한화 아쿠아플라넷이 수도권에서 가장 큰 수족관이었다. 대형 수족관에는 수달, 거북이, 돌고래, 상어, 펭귄, 물개 및 고래가 있을 수 있다. 대부분의 수족관 탱크에는 식물도 존재한다. 일반적으로 유리 또는 고강도 아크릴로 구성된 수족관을 유지하며 크기는 부피가 몇 리터 인 작은 유리그릇에서 수천 리터의 거대한 공공 수족관에 이르기까지 다양하다.

　　수족관에 물고기를 보관하는 것은 인기 있는 취미가 되어 빠르게 퍼졌다. 영국에서는 주철 프레임의 화려한 수족관이 1851년 전시회에서 선보인 후 인기를 얻었다. 웨일즈의 해양 동물학자 에드워드 에드워즈 (Edward Edwards)는 1858년 특허에서 "어두운 물 챔버 슬로프 백 탱크"의 유리 전면 수족관을 개발했으며, 물은 천천히 아래위로 순환할 수 있었다.

19세기의 다양한 가정용 수족관

1858년에 출판 된 헨리 버틀러(Henry D. Butler)의 "가정수족관(The Family Aquarium)"은 수족관에 관한 미국 최초의 책 중 하나이며 이후 미국 최초의 아쿠아리스트 협회는 1893년 뉴욕시에서 설립되었으며 1876년 10월에 처음 출판된 "뉴욕 수족관 저널(New York Aquarium Journal)"은 세계 최초의 수족관 잡지로 간주된다.

영국의 빅토리아 시대에 가정 수족관의 일반적인 디자인은 나무로 만든 틀에 코팅으로 방수 처리된 유리 수족관이었다. 바닥은 슬레이트로 만들어지고 아래에 가열 장치도 있었다. 그 후 더 발전된 금속 프레임과 유리 탱크 시스템이 도입되기 시작했고 19세기 후반에는 수족관을 벽에 걸거나 창문의 일부로 장착하거나 새장과 결합하는 등 다양한 수족관 디자인이 탄생했다.

1908년경, 최초의 기계식 수족관은 공기 펌프로 물을 구동하는 제품으로 발명되었다. 레저 아쿠아리움에 공기 펌프도입은 레저 생활에 혁명과 같은 일이었다. 이러한 기술적 발전은 해외에서 물고기를 수입을 더 용이하게 수입할 수 있었고 인기 있는 아쿠아리움 관련 출판물은 더 많은 애호가의 증가로 나타났다. 1960년대에

타르와 실리콘 실란트의 개발로 수족관 애호가들의 수를 들렸다. 캘리포니아 로스 앤젤레스에서 마틴 호로위츠(Martin Horowitz)는 최초의 전체 유리 수족관이 만들었다. 하지만 철체프레임은 녹이 쓰는 단점에도 불구하고 미적 이유 때문에 지금까지 사용되기도 한다.

1990년대 일본의 디자이너이자 사진작가인 타카시 아마노(Takashi Amano)가 대중화시킨 아쿠아 스케이프(Aquascaping 수족관 내에서 미학적으로 즐거운 방식으로 수생 식물뿐만 아니라 바위, 돌, 동굴 또는 유목을 배열하는 기술, 사실상 수중 정원 가꾸기)디자인은 가정 수족관을 단순히 물고기 표본을 전시하는 공간이 아니라 심미적이며 즐거운 구성으로 여기는데 지대한 영향을 미쳤다. 이는 수족관 원예에 대한 관심의 물결을 불러 일으켰으며 수족관 관리의 새로운 표준을 설정하기도 했다. 그 이전의 아쿠아 스케이핑은 네덜란드 스타일의 아쿠아 스케이프 기술이 1930년대에 도입 된 것으로 보고 있다. 네덜란드 수족관은 꽃밭에 육상 식물이 자라는 것처럼 다양한 잎 색깔, 크기 및 질감을 가진 여러 유형의 식물이 표시되는 무성한 배열을 사용하였다. 타카시 아마노 (Takashi Amano)스타일인 일본식은 상대적으로 적은 종의 식물 덩어리의 비대칭 배열로 자연 경관을 모방하려고 시도하는 일본 원예 기술을 그렸으며, 신중하게 선택한 돌이나 유목을 관리하는 규칙을 설정했으며, 일반적으로 황금 비율을 반영하도록 단일 초점으로 배치한다.

1928년에는 세계적으로 45개의 공공용·상업용 수족관이 있었으며 제2차 세계대전 이후까지 거의 증가하지 않았다. 현재 세계의 많은 주요도시에는 상업용·공공용·연구용 수족관들이 있다. 최초의 독자적 상업용 해양수족관은 미국 플로리다의 마린 랜드로 1956년 개인 투자로 세워졌다. 이 수족관의 특징은 거대한 군집의 물고기가 있는 탱크와 훈련된 돌고래가 있다는 것이다. 이런 형태의 수족관들은 커다란 탱크에 수많은 종류의 물고기들을 분류하지 않고 함께 기른다. 하지만 전통적인 수족관에서는 물고기의 종류와 형태를 구분해 놓는다. 미국에서는 1996년 현재 수족관 관리가 우표 수집 후 두 번째로 인기 있는 레저 취미생활이 되었고 1999년에 약 960만 가구가 수족관을 소유했다.

네덜란드와 일본의 아쿠아 스케이핑 스타일

전국 애완동물 소유자 설문 조사의 수치에 따르면 미국인은 2006년 약1억39십만 마리의 민물고기와 960만 마리의 바닷물고기를 소유하고 있었다. 반면에 같은 시기 독일의 수족관에 보관된 물고기의 수를 추정하면 최소 3천6백만 마리였다. 아쿠아리움 레저는 유럽, 아시아 및 북미에서 매우 인기가 있었고 미국에서는 수족관 레저 취미자(aquarists)의 33%가 두 개 이상의 수족관 탱크를 소유했다. 시간이 지남에 따라 수생 생물을 관찰하는 사람들의 잠재적인 스트레스 감소 및 기분 개선을 제공하기 위해 수족관의 유용성에 대한 인식이 높아졌다. 수족관 레저의 연구에 따르면 스트레스 감소, 혈압 및 심박 수 개선, 수면의 질 향상, 불안 및 통증 감소, 흥분한 어린이 치료, 알츠하이머 요법 및 생산성 향상과 같은 많은 건강상의 이점이 있다.

세계적으로 200개가 넘는 수족관이 있다. 우리나라에도 2022년 현재 31개가 운영 중에 있다. 일본은 섬나라라는 이점을 살려 150개 이상의 수족관이 영업 중이다. 이중 오키나와 추라우미 수족관은 2002년 개관한 아시아 최대이자 세계에서는 3번째로 큰 단일 수조를 가지고 있다. 2005년 조지아 아쿠아리움이 개관하기 전까지는 세계 최대였다. 고래상어가 있는 대수조가 유명하며, 해양 엑스포 파크를 포함하여 외부 시설도 굉장히 넓다.

미국의 조지아 아쿠아리움은 2005년 개관한 세계 최대 규모의 수족관으로 수조의 규모가 23,500톤으로 2위인 두바이 아쿠아리움의 2.3배, 아시아 최대이자 세계 3위급인 오키나와 추라우미 수족관의 3배에 달하는 스케일을 자랑한다.

미국 조지아의 고래상어 수족관과 오키나와 추라우미 수족관

또한 미국의 마이애미 해양 수족관은 세계 최대의 열대 해양 박물관으로 15만 ㎡의 부지에 위락시설과 전시관 등이 자리하고 있다. 상어와 악어, 열대조류, 열대어 등을 비롯한 1000여 종의 해양 생물을 관람할 수 있다. 범고래 로리타와 바다거북이 살고 있는 곳으로도 유명하다. '바다사자 샐리의 섬 모험'이라는 쇼와 돌고래 쇼는 관람객들로부터 특히 인기를 얻고 있다. 이곳의 하이라이트는 돌고래 체험으로 방문객이 물에 들어가서 직접 돌고래를 만져보고 먹이를 줄 수 있다.

마이애미 해양 수족관

 더 읽어 보기

해녀이야기

해녀(海女)는 제주도, 부산, 남해연안 또는 동해연안, 드물게는 일본, 동남아시아, 러시아 등에서 잠수하여 해산물을 채취하는 여자들을 뜻하는 말이다. 보통 해녀하면 제주도를 많이 떠올리지만, 남해연안의 섬이나 수심이 깊은 동해연안의 어촌에도 제주도 못지않게 해녀가 많다. 현대에도 남자 잠수부가 없지는 않다. 잠수복을 입고 수면 위에서 기체를 공급받으며 바다를 누비는 남자 잠수부는 머구리라고 부른다.

제주도에선 '잠녀'나 제주도 방언인 '좀녀(좀녀) 또는 좀녜(좀녜) '라고 불렀으나 지금은 둘 다 쓴다. 잠(潛)자의 제주식 발음이 아래아가 들어가 "좀"이다. '해녀'라는 말은 일제강점기에 등장해 1980년대 이후 다수를 차지하게 됐지만 제주 어촌에서는 잘 쓰지 않는다. 채취작업 하러 나가는 것은 물질하러 간다고 표현한다.

조선 시대에는 해녀와 비슷한 일을 하는 남자 잠수부는 포작인(鮑作人), 포작간(鮑作干), 포작한(鮑作漢), 복작간(鰒作干) 등으로 불렀다. 포작(鮑作)이라는 업에 종사하며 진상(進上)역을 담당한다고 해서 붙여진 이름인데 원래는 '보자기'(혹은 보재기)라고 부르는 것을 한자음을 빌려 포작이라고 쓰기 시작한 것으로 추측된다. 어부면서 동시에 잠수사 역할을 하였으므로 신분은 양인이나 하는 일은 천했다. 포작인은 깊은 수심에서 전복과 소라, 고둥 등을 전문적으로 채집하고, 해녀는 비교적 얕은 수심에서 해조류를 중심으로 채집하여 역할이 비교적 구분되어 있었다. 어부 겸 잠수부 겸 수군과 격군(노꾼)의 역할을 겸하는 포작인은 일이 힘들고, 공물로 바쳐야할 전복 등의 할당량은 늘면 늘었지 줄지는 않다 보니 결국 견디지 못하고 죽거나 도주해 버리는 일이 빈번하게 일어났다. 진상해야 할 공물은 많은데 남은 인원으로는 할당량이 도저히 감당이 안 돼 조선정부는 포작의 역을 아예 숫자가 많은 해녀에게 전부 떠넘겨 버렸다. 결과적으로 포작간이라는 직업은 아예 없어져 잠수부는 해녀만 남게 되었다. 지금이야 잠수복을 입고 오리발을 신고 물질을 하지만 옛날에는 저고리 하나 걸치고 바닷속으로 들어갔는데, 1105(고려 숙종 10년) 탐라군(耽羅郡)의 구당사(勾當使)로 부임한 윤응균이 "해녀들의 나체(裸體) 조업을 금한다"는 금지령을 내린 기록이 있고, 일본에서는 개화 이후인 비교적 최근까지 나체로 물질을 하는 곳도 있었다.

조선시대인 1628년(인조 6년) 제주도로 유배된 이건(李健)이 쓴 한문수필 〈제주풍토기〉에도 해녀들의 모습이 그려져 있다. 이건은 글에서 "잠녀(潛女)들은 벌거벗은 몸으로 낫을 들고 바다 밑으로 들어가 미역을 따고 나온다."고 설명했다. 또한, "남녀가 뒤섞여 일하면서도 부끄러워하지 않는 것이 놀랍다"고 기록했다. 당시까지는 남녀 구분 없이 물질을 했으며 조선 후기로 가면서 여성들만 일하는 형태로 변화한 것으로 보인다. 1702년(숙종 28년) 제주목사 겸 병마수군절제사 이형상이 화공 김남길에게 그리게 한 채색화 〈탐라순력도〉에도 해녀가 등장한다. 〈탐라순력도〉 중 취병담에서의 뱃놀이 모습을 그린 병담범주(屛潭泛舟) 편에는 지금의 제주시 용두암 근처에서 작업복을 입고 잠수하는 해녀의 모습이 그려져 있다.

2016년 11월 '제주 해녀문화(Culture of Jeju Haenyeo)'의 유네스코 인류무형문화유산 등재가 확정되었다. 인류무형문화유산에 등재된 제주 해녀문화는 '물질'과 '잠수굿', '해녀노래' 등을 총체적으로 포함한다. 해녀들은 바다 밭을 단순 채취의 대상으로 인식하지 않고 끊임없이 가꾸어 공존하는 방식을 택하였으며 그 과정에서 획득한 지혜를 세대에 걸쳐 전승해왔다. 또한 해녀들은 바다 생태환경에 적응하여 물질 기술과 해양 지식을 축적하였고, 수산물의 채취를 통하

탐라순력도 병담범주(屏潭泛舟)

여 가정경제의 이끌며 가장의 역할을 주체적으로 한 여성생태주의자(Eco-Feminist)들이라 할 수 있다. 반농반어의 전통생업과 강력한 여성공동체를 형성하여 남성과 더불어 사회경제와 가정경제의 주체적 역할을 담당했다는 점에서 '양성평등'의 모범이기도 하다. 또한 제주 해녀는 19세기 말부터 국내는 물론 일본, 중국, 러시아 등 국외로 진출하여 제주경제영역을 확대한 개척자이다.

　해녀의 재래작업복은 '물옷'이라 하는데 하의에 해당하는 '물소중이'와 상의에 해당하는 '물적삼', 머리카락을 정돈하는 '물수건'으로 이루어져있다. 물소중이는 면으로 제작되며 물의 저항을 최소화하여 물속에서 활동하기 좋게 디자인 되었다. 그리고 옆트임이 있어 체형의 변화에도 구애받지 않으며 신체를 드러내지 않고 갈아입을 수 있다. 1970년대 초부터 속칭 '고무옷'이라고 하는 잠수복이 들어왔는데, 장시간의 작업과 능률 향상에 따른 소득 증대로 고무옷은 급속도로 보급되었다.

해녀 직업복 '물옷'과 현대의 고무 잠수복

물질도구로는 물안경, 테왁망사리, 빗창, 까꾸리 등이 있다. 물안경은 20세기에 들어서서 보급되었으며 테왁은 부력을 이용한 작업도구로서 해녀들이 그 위에 가슴을 얹고 작업장으로 이동할 때 사용한다. 테왁에는 망사리가 부착되어 있어 채취한 수산물을 넣어둔다. 빗창은 전복을 떼어내는 데 쓰이는 철제 도구이며 까꾸리는 바위틈의 해산물을 채취할 때나 물속에서 돌멩이를 뒤집을 때, 물밑을 헤집고 다닐 때, 바위에 걸고 몸을 앞으로 당길 때 등 가장 많이 사용하는 물질도구이다. 제주특별자치도에서는 2008년 제주해녀의 물옷과 물질도구 15점을 제주특별자치도 민속 문화재 제10호로 지정하였다.

'숨비소리'는 해녀들이 잠수한 후 물 위로 나와 숨을 고를 때 내는 소리로 마치 휘파람을 부는 것처럼 들린다. 이는 약 1분에서 2분가량 잠수하며 생긴 몸속의 이산화탄소를 한꺼번에 내뿜고 산소를 들이마시는 과정에서 '호오이 호오이' 하는 소리가 난다. 해녀들은 '숨비소리'를 통해 빠른 시간 내에 신선한 공기를 몸 안으로 받아들여 짧은 휴식으로도 물질을 지속할 수 있다. 잠수복을 착용하고 오리발을 사용하는 현대 해녀들의 일회 잠수시간 및 표면휴식시간은 5 m 잠수시에는 약 32초 및 46초이며 10 m 잠수시에는 43초 및 85초로서 5 m 잠수시에는 한 시간에 46번 정도, 그리고 10 m 잠수시에는 한 시간에 28번 정도 잠수한다.

출향해녀는 19세기 말부터 제주를 떠나 국내의 경상도, 강원도, 전라도, 충청도 등지와 해외로 바깥물질을 나간 해녀를 일컫는다. 제주해녀들이 섬이나 먼 바다 어장으로 이동할 때 노를 저으며 불렀던 '노 젓는 소리'를 총칭하여 해녀노래라 한다. 해녀들은 바다 작업장을 오갈 때 직접 노를 저었는데 흥을 돋우기 위해 고향에 대한 그리움 등을 즉흥 사설로 엮어 노래하였다.

해녀집단 공동체의 정서와 인식이 잘 표출되고 있어 구비 전승되고 있다. 해녀노래는 1971년 제주특별자치도 무형문화재 제1호로 지정되었다.

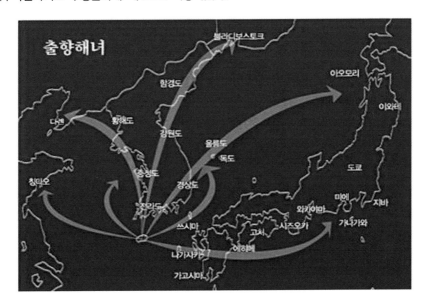

현재 해녀인구는 2021년 기준 8,447명이며 이중 60대 이상이 97%를 차지하고 있다.

해녀현황(2021년말 현재) 통계자료　　　　　　　　　　　　　　　　　　　　　(단위 : 명)

구분	계			제주시			서귀포시		
	2021	2020	2019	2021	2020	2019	2021	2020	2019
계	8,447	8,993	9,022	4,414	4,564	4,588	4,033	4,429	4,435
현직해녀	3,437	3,613	3,820	2,069	2,141	2,241	1,368	1,472	1,579
증감	△176	△207	△78	△72	△100	△28	△104	△107	△50
(증감률)	△4.9	△5.4	△2.0	△3.4	△4.5	△1.2	△7.1	△6.8	△3.1
전직해녀	5,010	5.380	5,203	2,345	2,423	2,347	2,665	2,957	2,856

현직해녀 : 소라, 전복 등 물질작업 (혁무레)을 현재하고 있는 해녀(해남)

제주 해녀라고 해서 태어날 때부터 물질에 적합한 특이한 체질을 가지고 태어나는 것이 아니다. 다만 반복된 물질과 훈련을 통해서 강하고 능숙한 해녀로 거듭나는 것이다. 과거 제주도 해안 마을의 소녀들은 '애기바당'이라고 부르는 얕은 바다에서 물질을 배우는 것이 매우 자연스러운 일이었다. 그러나 1970년대 이후부터는 해녀의 삶이 더 이상 모든 소녀들이 따라야 할 자연스러운 삶이 아닌 것이 되면서 해녀라는 직업은 고민스런 선택의 문제가 되었다. 그럼에도 불구하고 오늘날 각 마을의 제주 해녀 공동체는 새로운 해녀들을 위한 직업학교의 역할을 하고 있다. 2008년 한 마을의 어촌계가 설립한 해녀학교는 보다 체계적으로 물질 기술을 가르치고 있다. 물질 작업은 '눈치껏 배우는' 것이다. 여러 형태의 사냥이나 어로 작업이 흔히 그러하듯이 물질의 경우도 해녀들은 전문가가 되기 위해 반드시 알아야 하는 지식을 명시적으로 밝히지 않을 수 있다. 해녀들이 불을 피워 몸을 덥히는 해안가의 불 턱에서, 또는 해녀들을 위한 현대적인 휴게 시설에서 신참내기 해녀들은 다른 해녀들, 특히 상군 해녀들의 경험을 귀담아들음으로써 필요한 지식을 습득하고 능력을 향상시킬 동기와 책임감을 배운다. 이렇게 물질 기술을 포함한 제주 해녀 문화는 제주 해녀 공동체 안에서 세대를 이어 전승되고 있으며, 각 급 학교와 해녀박물관에서도 가르치고 있다.

제주 해녀들은 바다의 여신인 용왕할머니에게 제사(잠수굿)를 지내 바다에서 안전과 풍어를 기원한다. 잠수굿을 지낼 때는 해녀들이 '서우젯소리'를 부르기도 한다. 또한 배를 타고 노를 저어 물질을 할 바다로 나갈 때 불렀던 '해녀 노래' 역시 제주 해녀 문화에서 중요한 부분이다.

 더 생각해 보기

1. 해양문화시설에 대한 흥미와 관심을 높이는 대안과 참여하는 해양문화콘텐츠를 위한 대중의 노력에는 어떤 것이 있는지 생각해보자.

2. 미래의 새로운 해양문화콘텐츠 시설에는 어떤 것이 포함 될 수 있는지 생각해 보자.

11 해양 관광

해양 관광이란 "각종 욕구 충족을 위해, 일상 영역에서 벗어나 해양과 바다를 여행하는 활동과 거기서 얻어지는 모든 경험"을 의미한다. 따라서 해양관광은 일상의 육지에서 벗어나 해양을 방문하고, 해양에 대해 체험하는 활동을 뜻한다. 자신의 일상 거주지를 벗어나 바다, 섬, 어촌, 해변 등에서 여행하거나 체류하면서 휴양, 생태 탐방, 요트, 보트, 낚시, 해수욕, 크루즈, 수산물 체험 등을 즐기는 행위로 크게 해양생태관광, 해양문화관광, 크루즈 관광등이 있다.

해양수산발전기본법 제28조에는 국민의 건강·휴양 및 정서생활 향상을 위해 해양과 연안에서 이루어지는 관광활동과 해양 레저·스포츠 활동으로 정의 되어 있으며 유럽은 해양관광을 해변(Costal) 관광, 해양(Maritime) 관광으로 구분한다. 여기서 해변관광은 수영, 서핑, 해수욕 등 해안에서 일어나는 관광활동이며 해양관광은 보트, 요트, 크루즈, 수중레저 등 해양을 기반으로 하는 관광활동이다.

해양레저관광의 특성은 첫째 계절성이 가장 크며 이것은 해양환경(조속, 조류, 바람) 의존도가 높고 기상 변화에 민감하여 시기에 따라 즐길 수 있는 해양레저관광의 종류에 차이를 나타낸다. 여름에는 대부분의 해양레저관광이 가능하나, 그 외는 입수활동이 제한된다. 두 번째로 경제성의 측면에서 여름철에 수요가 집중되며 초기 교육 및 레저·안전 장비 구매, 대여 필요 등 관광 소요 비용이 내륙관광에 비해 높아 경제성이 낮다. 해양레저관광 비용(31만원/2.6일)은 전체관광(17만원/1.75일) 대비 높으며, 파도, 바람 등의 견딤이 필요하여 시설비용도 높다. 1인당 관광비용(1일 기준)은 2019년 기준 해수욕장(14.5만원), 해양축제(11.4만원), 어촌체험마을(8.3만원), 해양스포츠(12.8만원), 마리나(19.7만원)이다. 또한 접근성 측면에서 내륙에 비해 이동거리가 길어 해양에 접근하기 위한 교통수단이 요구되며, 대중교통이 부족해 접근성이 낮다. 특히 해상 사고 발생 시 구조가 쉽지 않아 많은 경우 인명사고로 이어지는 만큼 안전교육 실시와 시설·장비 사전점검, 제도 개선 등의 안정성 문제도 있다. 하지만 최근 교통발달과 1인 가족 증가 및 각종장비의 안정성, 편의성증가와 여가 활동에 관심의 고조로 이러한 한계를 극복하며 해양관관산업은 지속적으로 성장해 오고 있다. 세계 관광시장은 최근 10년간 연평균 3.9% 이

주요국 해양수산업 중 해양레저관광 비중

구분	미국 (´16)	중국 (´17)	영국 (´12)	아일랜드 (´18)	프랑스 (´11)	포르투칼 (´13)	뉴질랜드 (´16)	호주 (´16~´16)
해양경제 규제 (GDP비장)	372조 (1.7%)	1,309조 (9.4%)	60조 (4%)	3조 (0.7%)	42조 (1.2%)	6.6조 (3.1%)	3조 (1.9%)	34조 (2.3%)
1위 (비중)	석유가스 모래자갈 채취 (36.8%)	해양레저 관광 (17.1%)	석유 가스 채굴 (51.1%)	해운물류 (31.3%)	해양레저 관광 (48.3%)	해양레저 관광 (35..3%)	해양광물 지원업 (48.3%)	해양레저 관광 44.3해려
2위 (비중)	해양레저 관광 (33.3%)	해양교통 운송업 (8.5%)	해상운송 (18.2%)	해양레저 관광 (29.1%)	석유가스 서비스 (14.2%)	수산업 (25.7%)	해운업 (24.2%)	석유가스 채굴 (37.9%)

상 성장중이며, 전체관광시장에서 해양관광의 비중은 약 50%로 추정(출처: 세계관광기구 UNWTO)된다. 2017년 세계 관광객 규모는 13억 명, 시장규모는 1,460조 원 이였다. 이중 미국은 전체 해양산업(361조원) 중 해양관광(135조원) 36.1% 차지(2015년 기준)하였고 이는 보트소매업, 음식업, 호텔 및 숙박시설업, 마리나, 레저용 차량주차장 및 캠프장, 수상관광투어, 오락·레크리에이션 서비스업, 동물원·수족관 포함된 수치이다. 중국은 전체 해양산업(1309조원)중 해양관광(해양유람, 해양레저, 해양스포츠 등 포함 146조원)이 17.1%(2017년 기준) 차지하며 유럽은 전체 해양산업(218조원) 중 해양관광(90조원)이 41.2%(2016년 기준)차지하고 있다.

OECD는 해양산업의 총 부가가치가 2030년 3조달러에 육박할 것으로 분석하고 있다.(지료: "The Ocean Economy in 2030" 전 세계 기준 2016 OECD) 특히 해양관광 분야는 부가가치와 일자리 창출에서 2위(2010년 기준 해상석유·가스 5천억$, 해양관광 3.9천억$/어로어업 11백만 개, 해양관광 7백만 개)를 기록하였으며, 2030년에는 가장 높은 부가가치(7,800억$)를 창출할 전망이다. 세계관광기구가 선정한 '미래 10대 관광 트렌드(해변, 스포츠, 크루즈, 도서, 생태, 농어촌, 문화, 모험, 테마파크, 국제회의)' 중 해변, 스포츠, 크루즈 등 6개가 해양 또는 연안에서 이루어질 것으로 분석된다.

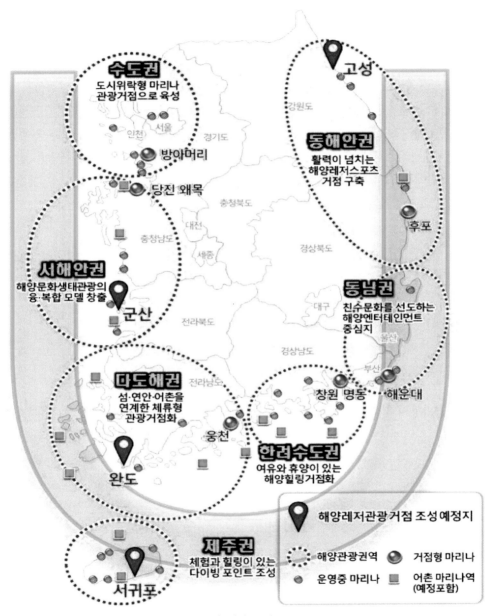

7대 권역 구상도

우리나라는 전국 7대 권역별로 해양레저관광 거점을 개발하여 언제나, 어느 곳을 가더라도 즐길 거리가 있는 바다를 만들겠다는 기본방향을 가지고 멕시코 칸쿤(복합 리조트), 싱가포르 센토사(테마파크), 호주 달링하버(마리나 친수공간)등과 같이 국가주도(특별법 제정, 공사 설립 등)로 개발하여 세계적인 관광지로 발전시키는 정책을 추진하고 있다. 2017년 기준 우리나라의 해양관광 인구는 580만 명으로 이 중 수중레저가 108만 명, 서핑이 20만 명, 카누·카약이 1만5천만 명을 기록했고, 해양레저관광의 총생산 유발효과는 42조2천억 원에 달했다. 해양레저관광은 산업적인 측면에서도 폭넓게 기여하고 있으며 2023년까지 해양레저관광객은 연 1천만명 이상으로 예상한다.

11.1 해양생태관광

해양관광지역의 자연환경 보전, 해양고유문화와 해양역사유적의 보전, 생태적으로 양호한 지역에 대한 관찰과 학습, 해양관광지역과 사업체의 지속 가능한 관광사업, 관광객의 지속가능한 관광 활동 등을 포괄하는 관광이다 지속가능한 관광(sustainable tourism), 녹색관광(green tourism), 자연관광(nature tourism) 등과 유사한 개념이다. 여기에 해양생태관광은 물론 녹색(green 친환경)관광, 연성(鍊成)관광, 책임 있는 관광, 저(低) 영향 관광, 어촌체류관광(stay tourism), 고유한 관광, 해양체험관광(experience tourism), 느린 관광(slow tourism), 해양지리관광(geotourism), 신(新) 관광, 답사관광(field tourism), 해양지역관광(local·level tourism), 어촌관광(rural tourism), 자연관광(nature tourism), 해양모험관광(adventure tourism)등 다양한 명칭과 개념의 관광들이 포함된다.

해양생태관광 어촌체험

　포괄적으로 배를 타고 바다 한 가운데서 바다와 풍광, 그리고 바다의 생물을 관광하는 행위를 포함한다. 예를 들어 울릉도 유람선, 홍도 유람선, 백도 유람선, 고래생태여행 등 바다가 보이는 해안이나 섬 등을 거닐며 바다가 만들어낸 자연의 풍광을 감상하거나 섬 여행, 제주도 올레길, 해안 누리길을 둘러보는 활동이다. 우리나라의 생태관광의 사례를 보면 문화기행, 아름다운 어촌과 마을에서의 체험과 체류 기행, 해안가 템플 스테이, 해병병영체험까지도 포함될 수 있다.

　미국여행사협회의 생태관광에 관한 조언으로 *"발자국 만 남기고 오십시오. 그곳의 사진만 을 가져오십시오."* 말이 있다. 환경보전의 의미도 내포되어 있다는 것이다.

　전 세계 국가들의 경제규모와 경제 수준이 발달하면서 관광산업도 그 규모가 비약적으로 발전하고 세계화를 통하여 전 지구적으로 확산되었다. 그러나 최근의 에너지와 경제 위기는 세계화된 관광 산업에 직접적인 영향을 주고 있음을 보여주고 있다. 실례로 항공기를 통한 관광 여행은 시간은 절약하지만 선박에 비하여 훨씬 에너지 소비가 많으므로 친환경적이지 못한 것이다. 대규모의 호화로운 관광시설이

전 세계 국가들의 경제규모와 경제 수준이 발달하면서 관광산업도 그 규모가 비약적으로 발전하고 세계화를 통하여 전 지구적으로 확산되었다. 그러나 최근의 에너지와 경제 위기는 세계화된 관광 산업에 직접적인 영향을 주고 있음을 보여주고 있다. 실례로 항공기를 통한 관광 여행은 시간은 절약하지만 선박에 비하여 훨씬 에너지 소비가 많으므로 친환경적이지 못한 것이다. 대규모의 호화로운 관광시설이나 여가 시설 등도 과도한 에너지와 자원 소모라는 측면에서 생태관광에 반하는 것이라고 할 수 있다. 그러므로 개인이나 소규모의 집단이 최소한의 도보, 자전거, 대중교통 등 최소한의 교통수단을 이용하고 민박이나 텐트를 이용하는 배낭여행, 민박여행, 장거리 여행 등도 생태관광의 범주에 포함될 것이다.

궁극적이면서 장기적으로는 생각해 보면 생태관광이 지속가능관광이 되고 관광객의 보람과 친환경적인 목적에 맞게 지역사회의 경제적인 이익까지도 보장하는 것이 최종 목표가 되어야 할 것이다.

11.2 해양문화관광

해양문화관광은 해양문화를 중심으로 체험하는 관광활동으로 어촌의 생활환경, 어업 현장, 어업관련 제례와 민속, 어식문화, 어촌의 축제 등 해양문화관광을 대상으로 한다.

경기도 · 인천광역시 연평도 풍어축제, 월미축제 충청남도 보령머드축제, 황도붕기풍어제, 대하축제 전라북도 위도띠뱃놀이, 부안해변축제 전라남도 영등축제, 향일암일출제, 장보고축제, 진남제, 명량대첩축제 경상남도 옥포대첩기념축제, 한산대첩기

지역별 주요 해양문화관광 축제

해양 생태 관광 제주도 올레길 생태 체험

념축제 부산광역시 자갈치문화관광축제, 부산바다축제 경상북도·울산광역시 장생포축제, 우산문화제, 영일만축제 강원도 남대천연어축제, 동해무릉제, 여름바다예술축제 제주도 서귀포칠십리축제, 성산일출제 등이 그 예이다.

해양지역의 고유한 축제와 특색 있게 맞춘 다양한 국내 해양관련 축제에 대해 알아보자.

부산 바다 축제

매년 8월 1일부터 9일까지 개최되는 여름 축제로 1996년 세계적인 관광지 해운대 해수욕장을 포함하여 절경을 자랑하는 부산 전역의 해수욕장에서 대중문화를 중심으로 다양한 문화 예술 행사와 이색적인 체험 행사를 기본으로 기획되어 처음 개최되었다. 개막 행사, 국제 행사, 공연 행사, 체험 행사, 해양 스포츠 행사, 구·군 행사 등 약 40개의 특색 있고 수준 높은 프로그램으로 구성된다.

부산 바다축제 개막식

부산 바다 축제는 한국을 대표하는 여름 축제로 자리매김하였다. 전국 각지에서 온 국내 피서객은 물론 외국 관광객들도 해운대 해수욕장의 한여름 밤바다에서 음악과 불꽃의 향연을 즐긴다. 부산을 넘어 전국의 여름 축제로 자리 잡아 매년 여름 피서객들에게 수많은 추억거리를 주고 있다.

제주레저힐링축제

제주특별자치도 제주시 전역에서 매년 여름에 개최되는 레저 스포츠 축제로 2000년 6월 해양 레저 스포츠 육성을 위하여 하계 해수욕장 개장과 함께 국내·외 관광객을 대상으로 함께 참여하는 스포츠 이벤트 행사 운영이 시초가 되었다. 이를 계기로 제주레저스포츠 축제조직위원회가 조직되는 등 후속 조치가 이뤄지면서 제주시 지역의 레저 스포츠 행사로 매년 개최하게 되었다. 매년 6월부터 3개월 동안 전국 바다낚시대회를 비롯하여 돌하루방배 전국 마스터즈수영대회, 자전거 페스티벌, 해변노래자랑, 제주시방재 철인3종경기대회, 윈드서핑대회, 인라인스케이팅대회 등이 진행된다. 현재 기존 제주 레저스포츠대축제가 확대되어 진행되고 있다.

2022 제주 레저 힐링축제

목포 항구축제(구 목포 해양문화축제)

2006년부터 전라남도 목포시에서 매년 여름에 열리고 있는 축제로서 목포의 해양 문화를 보존하고 널리 알리기 위한 축제로 2006년 처음 개최되었다. 처음 개최 당시에는 유달산 꽃축제와 함께 4월에 열렸으나, 이후 7월 말 ~ 8월 초에 열리는 여름 축제로 변경되었다. 축제가 처음 열릴 때는 「목포 해양문화축제」라는 이름으로 개최되다가 행사 10년 차를 맞은 2015년부터 「목포 항구축제」로 개명되었다. 목포시 평화광장과 삼학도 일원에서 개최되며 매년 100만 명 이상의 관광객이 찾고 있다. 축제에는 불꽃쇼, 세계 최초 해상 부유식 바다 분수 등 다양한 체험 행사들이 마련되어 있으며 평화광장 앞바다, 만남의 폭포, 갯바위 등이 관람 명소로 유명하다.

2022 목포 항구 축제

통영한산대첩축제

매년 8월 중순에 경상남도 통영시 일원에서 임진왜란을 승리로 이끈 한산대첩을 기념하고 이순신(李舜臣) 장군을 추앙하며 지역민의 화합을 다짐하기 위해 개최되는 종합축제 성격의 향토축제이다.

1962년에 "한산대첩기념제전"이란 이름으로 시작한 이 향토축제는 그동안 '한산대첩축제'로 개칭되고 관광축제를 지향하여 2022년 현재 제61회 행사를 치렀다. 원래 이 행사는 매년 10월에 개최되어 왔는데 2000년부터 임진왜란 당시의 실제 한산대첩일인 8월 14일 전후로 개최 시기를 바꾸고, 1999년까지 해군에서 치렀던 한산대첩 기념행사와 해병대가 주관한 통영상륙작전 기념행사, 그리고 한려수도 바다축제 등 4개 행사를 통합, 민·관·군이 공동으로 개최하고 있다. 통영시가 축제를 주최하고 한산대첩기념사업회가 주관한다. 통영한산대첩축제는 관광축제를 표방하기에 길놀이·해상대연주회·전통예술 공연·대풍어제·민속공연·종합문화예술전시·시민거리축제·서커스 공연·바다낚시대회 등 다양한 행사를 펼친다.

통영한산대첩축제

이충무공의 한산대첩을 기리고 지역민의 문화정체성을 강화하는 민속놀이 행사로는, 조선조에 경상 · 전라 · 충청 삼도의 수군(水軍)을 총집결시켜 거행하던, 오늘날의 해군 사열식 및 관함식에 해당하는 군점(軍點)을 위시하여 사또행차 · 남해안 별신굿 · 승전무 · 통영오광대 · 통영검무와 통영항의 해상무대에서 벌어지는 해상연주회 등이 베풀어진다.

보령머드 축제

보령 머드의 우수성을 널리 알리고 대천해수욕장을 비롯한 지역 관광명소를 홍보하기 위해 1998년 7월에 처음으로 축제를 개최했다. 2008~2010년 3년 연속 문화체육관광부 선정 대한민국 대표축제로 지정되었다.

축제기간에 청정갯벌에서 진흙을 채취하여 각종 불순물을 제거하는 가공과정을 거쳐 생산된 머드분말을 이용한 머드마사지(해변셀프 마사지 · 첨단머드마사지체험)

보령머드 축제

　　와 머드체험행사가 운영되고 있다. 대형머드탕 · 머드씨름대회 · 머드슬라이딩 · 머드교도소 · 인간마네킹·캐릭터인형 · 갯벌극기훈련체험 · 갯벌스키대회 등 관광객을 위한 다양한 프로그램과 연계행사를 개최하여 관광객에게 볼거리와 즐길 거리를 제공하고 있다.

　　대천해수욕장 인근 청정갯벌에서 채취한 양질의 바다 진흙은 인체에 유익한 원적외선이 다량 방출되고 게르마늄·미네랄 · 벤토나이트 성분 함량이 높아 피부미용에 탁월한 효과가 있음이 국내외 유수 연구기관으로부터 입증되었다. 2001년에는 ISO 9002 인증 획득 및 2004년 미국식품의약국(FDA) 안정성 검사를 통과했다. 이에 따라 보령시는 머드의 본격적인 상품화에 성공하고, 대천해수욕장에 머드팩 하우스를 설치, 매년 해수욕장 개장과 함께 축제를 개최하고 있다.

거제 바다로 세계로 해양축제

　　바다의 푸른 젊음과 낭만이 있는 축제인 "바다로 세계로"는 남해안 최대 해양스포츠 축제이다. 천혜의 관광자원과 문화예술공연을 함께 즐길 수 있는 축제로 매년 7월 말에서 8월 초쯤 구조라 해수욕장을 비롯한 거제시 일원에서 개최된다. 블루콘

거제 바다로 세계로 해양축제

서트, 거제요트체험, 드래곤 보트대회, 스크린 야구왕, 청소년 동아리 페스티벌, 해변 JAZZ콘서트 등 다양한 프로그램으로 진행되며, 거제의 여름해변을 시원하고 낭만이 가득한 추억으로 남게 해줄 해변축제이다.

11.3 크루즈 관광

'크루즈(Cruise)'라는 말은 '여러 항구를 방문하여 항해하는 것'으로 표현되며, 라틴어 'Cruc' 쿠루크와 'Crux 쿠룩스'에서 유래되었다. 크루즈는 대략 5~7성급 호텔 수준의 서비스와 규모로 단장된 선박이다. 크루즈는 여행의 로망이 아닐 수 없다. 패키지와 개별 여행을 거치고 나면 다음은 크루즈로 간다는 게 여행업계의 오랜 정설이다. 크루즈는 그 자체로 화려한 리조트이며, 고급스러운 음식은 물론 온갖 종류의 위락시설들이 크루즈 안에 모두 갖춰져 있다. 고급스러운 호텔 수준인지라 각종 체력단련, 마사지 등 다양한 서비스는 물론이고 수영, 암벽 등반, 댄스 등 원하는 스포츠를 언제든지 즐길 수 있고 세계 각국 나라 풍의 음식점(한식, 중식, 양식, 일식), 뷔페, 커피숍, 카지노, 헬스클럽, 수영장, 워터파크, 스탠드바, 레스토랑, 영화관, 공연장, 도서관, 편의점, 미용실, PC방, 위성 전화, 산책로, 사우나, 어린이들을 위한 놀이방 등, 도시의 웬만한 시설들은 모두 갖추어져 있다.

크루즈관광은 배에 승선하는 것 자체를 목적으로 한다는 점에서 일반 해운이나 해양관광과는 구별된다. 해운은 배를 통해 화물이나 여객을 운송하는 데 그 목적이 있고, 여타의 해양관광은 배를 이용하여 목적지까지 이동하거나 배를 타는 동안 섬이나 해양생태 등을 관광하는 게 주목적이지만, 크루즈관광은 배를 타는 것 자체가

2022년 운항을 시작해 현재 세계 최대 여객선 타이틀을 보유하고 있는 236,857톤의 로얄 캐리비안 인터내셔널의 원더 오브 더 시즈(Wonder of the Seas)

목적이기 때문이다. 대형 크루즈 선에 승선하여 짧게는 며칠, 길게는 몇 년을 배에서 생활하면서 여가와 관광을 즐기는 것이 크루즈관광인 것이다.

매년 수백만 명에 이르는 여객들의 항해 유람은 여행 산업의 중요한 부분이 되었다. 이 산업의 급속한 성장은 유럽 고객뿐만 아니라 북미 고객들을 위해 2001년 이래 매년 9척 이상의 신규 선박을 건조하게 만들었다. 대개 1,000여 명 정도 승선이 가능하며, 바다 위의 도시, 유원지, 호텔, 위락장이라고 해도 과언이 아니다. 전 세계에 약 70여개의 크루즈 선사들이 400여척이 넘는 배를 가지고 영업 중이지만, 실제로 대부분의 선사들은 몇몇 자본에 인수되어 자회사 또는 산하 브랜드를 형성하고 있다. 보통 카니발, 로열 캐리비안, 노르위전, MSC, 겐팅홍콩 등 5개 업체를 메이저로 쳐주며 이들이 전 세계 크루즈의 90%를 차지하고 있다. 물론 이러한 메이저 기업군에 속하지 않는 선사들도 많이 있다.(2018년 기준)

호화 순항 전용으로 제작된 최초의 선박은 함부르크-아메리카 라인의 총책임자인 알버트 발린(Albert Ballin)이 설계한 독일 제국의 "프린제신 빅토리아 루이스

"프린제신 빅토리아 루이스" 호의 내부 및 외부 모습

(Prinzessin Victoria Luise)" 호였다. 1900년에 완성된 이 배는 120개의 객실을 보유하고 있으며 모두 일등석이었고, 4,409톤(GRT)의 함부르크-아메리카 라인 (HAPAG)의 독일 여객선이었다. 속도는 약 15노트(28km/h)로 1중 팽창 증기 기관으로 운행했다. 1900년 6월 29일 첫 진수되어 1906년 12월 6일까지 함부르크에서 처녀항해를 떠나 뉴욕에 도착했고 뉴욕을 출발하여 서인도 제도로 향했다. 지중해와 흑해 및 발트해를 운항했다.

유럽과 북미의 중요한 산업의 하나지만 우리나라는 초기시작 단계이다. 1980년 이후 세계 크루즈 산업은 7.4%씩 성장 하였고 전 세계 크루즈 시장은 향후 2027년까지 연평균 4%, 아시아 시장은 연평균 약 3.9%의 지속적인 성장이 예상된다. 이용객은 2008년 1,628만 → 2013년 2,042만 → 2015년 2,206만 → 2018년

2,668만 → 2027년 3,957만으로 아시아는 2008년 77만 → 2013년 190만 → 2015년 262만 → 2018년 473만 → 2027년 695만을 예상한다. 크루즈 관광은 1980년대 초까지 세계의 주요 항구를 관광하는 장기 크루즈 관광이었으며 1980년대 중반 이후로는 특정 항구 중심 관광으로 변화하였다. 또한 대부분의 크루즈는 아침마다 다양한 기항지에 배를 정박시켰다가 밤이 되면 출항해 다른 목적지를 항해하는 패턴으로 운영된다. 그래서 일반적으로 크루즈 선사들은 안전하게 배를 정박할 수 있는 항구를 갖추고 있으면서도 매력적인 관광지를 갖추고 있는 기항지가 필요하다. 이에 부산, 인천이 최적지라 할 수 있다. 현재 부산, 인천에 크루저기반시설이 운영되고 있다. 세계의 관광시장은 최고의 완벽한 상품을 최저의 가격으로 시장에 내놓기 위하여 총력을 기울이고 있다. 가격이 높고 꿈같은 상품으로 알려진 크루즈 여행이 크루즈선사의 선박이 날로 대형화되면서 가격도 저렴해지고 있는 것은 이러한 세계시장의 동향을 보여주고 있다. 삼면이 바다인 전통적인 해양국가인 한국도 이러한 경쟁에 들어가기 위한 절호의 시대를 맞이하고 있다. 이에 크루즈 산업에 중요성이 한 번 더 강조된다고 말 할 수 있다. 국내 크루즈 산업은 2020년 연간 10조원의 경제 효과를 창출하는 '황금알'로 급성장이 예상되었다. 이 시기 국내를 찾는 크루즈 관광객은 300만 명이 넘을 것으로 보였다. 해양수산부에 따르면 2020년 크루즈 관광객을 통해 생산 6조1780억 원, 소비 3조7000억 원, 고용 4만4309명 등의 파급 효과가 기대했다. 2019년에 크루즈 관광을 통해 거둔 경제 효과 5조4000억 원의 약 2배에 해당하는 수치다. 하지만 최근 크루즈 관광은 코로나19 확산에 따른 크루즈선 입항 전면 금지로 2020년부터 지금까지 입항 실적이 전무한 실정이다. 최근 부산시는 2026년 크루즈 관광객 30만 명 유치를 목표로 내걸고 '크루즈산업 육성 종합계획'을 수립했다.

카리브 해에는 가장 많은 크루즈선이 운항 중이며, 그 다음은 지중해였는데 2018년부터 아시아 지역이 지중해를 추월하고 세계 2위의 크루즈 시장으로 떠올랐다. 주로 코스타, 프린세스, 로열 캐리비안, 스타크루즈, 드림크루즈 등에서 아시아에 선박을 고정 편성하여 운항 중이었다. 코로나19 사태를 지나 2022~2023년경

구분	2011	2012	2013	2014	2015	2016	2017	2018	2019
관광객	153,317	282,406	795,603	1,057,872	875,004	1,953,777	394,153	201,589	267,381

크루즈 기항지 관광객 입항 현황 단위-명

기준으로는 북미(카리브 해, 알래스카, 미국 서해안 등)와 유럽(지중해, 북해, 대서양 횡단 등)은 코로나 이전만큼 거의 복구가 되었으나 동아시아 쪽은 전체적으로 방역체제가 오래 가면서 크루즈선이 크게 줄어든 상태다.

 더 생각해 보기

1. 세계 여러 나라의 해양관광 발전 과정에 대해 조사해 보고 그 의미를 우리나라와 비교해 보자.

2. 진정한 의미의 해양관광이란 무엇인가에 대해 인간의 심리적 측면에서 고찰해 보고 다른 형태의 해양관광의 모습을 제안해보자.

해양 정책과 해양력

12

12.1 해양 정책

21세기 현재 우리나라뿐만 아니라 전 세계 해양 경제 영역의 확장에 따른 경쟁이 심화되고, 해양 자원 이용 수요가 증대에 따라 해양 환경 보호의 중요성이 대두되어 능동적 대처의 필요성이 강조되는 등 해양·항만 분야에 대한 관심이 지속적으로 증가하고 있다.

이에 이러한 환경의 변화에 따라 우리는 새로운 해양 정책을 통해 신 르네상스 해양시대를 대비해야한다. 보통 해양 정책안에는 외교, 해운, 수산해양시설개발 및 인력양성, 해양 레저, 해양 과학 기술, 수산·해양 환경 분야, 해양안전, 해양문화, 해양역사, 해양법, 항만물류, 수산정책, 해양관광, 해양산업, 해군력 등의 범위를 포함하고 있다.

우리나라는 해양수산발전기본법 제6조에 따라 각 10년마다 해양수산발전기본계획(이하 '기본 계획')을 수립해야 한다. 제2차 해양수산발전기본계획은 2011~2020년 사이였으며 2010년 12월에 수립되었다. 2013년 해양수산부의 재출범 이후 급변하고 있는 정책 환경과 정책 수요 등을 반영하여 해양수산 정책의 중장기 비전·목표 재정립이 필요하며 에너지·디지털 전환, 기후변화 및 환경오염 심화, 인구구조 및 고용구조 변화와 국제사회 역학구도 변화 및 세계적 경기침체 지속 등 다양한 분야에서 변화와 불확실성이 증가함에 따라 제2차 기본계획 수립 당시 미포함 되었던 수산 분야를 보완하고 최근 수립되거나 수립 중인 해양수산정책과 관련하여 다른 나라의 국가계획과의 조화·연계가 필요한 실정이다.

이에 제3차 해양수산발전기본계획(2021-2030)에서는 2030 해양한국 비전을 "전환의 시대, 생명의 바다 풍요로운 미래"로 정하여 3대 목표를 제시했다.

1. 안전하고 행복한 포용의 바다
2. 디지털과 혁신이 이끄는 성장의 바다
3. 세대와 세계를 아우르는 상생의 바다

6대 추진전략

① 해양수산의 안전 강화
② 머물고 싶은 어촌·연안 조성
③ 해양수산업의 디지털 전환
④ 해양수산업의 질적 도약
⑤ 환경 친화적·합리적 해양 이용
⑥ 국제협력을 선도하는 해양강국

개별 정책과제는 다음 표와 같다.

추진전략	정책목표	정책과제
1. 해양수산의 안전 강화	1) 안심하고 일하며 누리는 해양	1-1-가. 해양수산업 종사자의 안전하고 건강한 작업환경 조성 1-1-나. 안전·안심 해양레저관광 활동환경 조성 1-1-다. 선박 및 해양교통 안전관리 선진화 1-1-라. 감염병 대응 해운·항만 방역체계 강화
	2) 믿고 먹는 신선한 수산물	1-2-가. 양식수산물 청정생산 기반 강화 1-2-나. 투명한 품질관리·유통체계 구축
	3) 재난·재해 걱정 없는 안전한 해안	1-3-가. 데이터기반 자연재해 예측·평가 능력 강화 1-3-나. 자연재해 사전 예방적 연안·해양공간 조성 1-3-다. 해양수산 통합형 재난관리체계 구축
2. 머물고 싶은 어촌·연안 조성	1) 함께 잘 사는 어촌	2-1-가. 어촌의 사회안전망 강화 2-1-나. 살고 싶은 어촌 조성
	2) 편리하고 매력 넘치는 섬	2-2-가. 가기 편한 섬, 연결성 강화 2-2-나. 살기 좋은 섬, 주거여건 개선 2-2-다. 보고 싶은 섬, 섬 여행 활성화

추진전략	정책목표	정책과제
	3) 지역과 어우러지는 연안·항만 조성	2-3-가. 지역상생·열린 해양공간 조성 2-3-나. 해양레저·생태체험 관광 특화 공간 확대
3. 양수산업의 디지털 전환	1) 해운·항만산업의 스마트화	3-1-가. 차세대 해운·항만 시스템 구축 3-1-나. 해상 수출입물류 디지털 경쟁력 강화
	2) 수산업의 미래산업화	3-2-가. 수산업 전주기 디지털화 3-2-나. 비대면·온라인 등 수산업 유통망 고도화
	3) 해양수산업의 데이터 경제 활성화	3-3-가. 해양수산 데이터 생태계 구축 3-3-나. 해양수산 디지털 비즈니스 육성
4. 해양 수산업의 질적 도약	1) 해양수산 新산업시장 창출	4-1-가. 해양바이오산업 활성화 및 기술 고도화 4-1-나. 해양레저관광산업 육성 및 저변확대 4-1-다. 첨단 해양장비 산업 조기 상용화 4-1-라. 해양에너지·자원 개발 선진화 4-1-마. 항만 연관산업의 고부가가치 창출 4-1-바. 수산 분야의 미래 성장동력 발굴 및 지원
	2) 기존산업의 혁신 성장 촉진	4-2-가. 해운·항만 산업의 경쟁력 강화 4-2-나. 기업 해외진출 및 규모화 지원 4-2-다. 데이터 기반 정책수립·예측
	3) 선순환 구조의 산업생태계 조성	4-3-가. 해양수산R&D실효성 강화 및 창업성장 사다리 마련 4-3-나. 스마트 해양수산 전문인력 양성 4-3-다. 해양수산 분야 연구역량 강화 4-3-라. 해양 문화·교육. 대중화
5. 환경 친화적·합리적 해양이용	1) 탈탄소·친환경의 쾌적한 항만 실현	5-1-가. 기후변화 대응 해운·항만기술 주도 5-1-나. 항만·선박의 대기질 개선
	2) 해양공간 활용·관리의 최적화	5-2-가. 해양공간계획 기술 고도화 5-2-나. 해양공간관리 이행기반 강화 5-2-다. 연안과 공유수면의 공공성 강화 5-2-라. 육해상 환경관리 연계 강화
	3) 해양생태계의 다양성 보존	5-3-가. 수산자원 회복 등 해양 생태계 보존 강화 5-3-나. 해양-수산 보호구역 통합관리 강화 5-3-다. 자율적 해양환경관리체계 정착

추진전략	정책목표	정책과제
6. 국제협력을 선도하는 해양강국	1) "K-해양수산"으로 국제사회 상생 견인	6-1-가. 국제규범 등 해양수산 의제 주도 6-1-나. 적극적 상생협력으로 국가위상 강화
	2) 굳건한 해양안보로 해양영토 수호	6-2-가. 해양영토 주권·주권적 권리 행사 강화 6-2-나. 안보항만 확대 및 항만보안 강화
	3) 해양협력으로 동북아 번영에 기여	6-3-가. 동북아 해역보전 협력 강화 6-3-나 남북 해양수산협력 지속 추진

　제2차 해양수산발전기본계획(2011~2020)의 성과는 2011년부터 2020년까지 총 42조 7,289억 원을 투자를 통해 2010년대 들어 대내외적인 환경변화와 어려움 속에서도 국내 해양수산업의 세계 경쟁력 유지 및 강화에 기여했다. 5대부분 26개 정책과제, 222개 실천과제를 발굴하고 매년 시행함으로써 해양, 수산, 해운, 항만분야의 발전에 기여했고 해운선대 세계 5위, 컨테이너 처리실적 세계 4위, 수산물 생산량 세계 14위, 조선수주량 세계 1위 등 전통적 해양수산업의 국제 경쟁력을 유지했다. 하지만 연안 및 어촌 지역의 낙후, 연근해 수산자원 고갈, 선진국 대비 뒤쳐진 해양수산업 혁신동력, 해양신산업의 부진 등 여전히 해결해야 할 문제점이 내포되어 어촌지역 85.2%가 지역소멸위험지역이 되었고 어촌의 낮은 삶의 질과 섬에 대한 낮은 접근성이 여전이 남게 되었다. 타 산업 대비 높은 사고 및 재해율, 타 지역 대비 높은 자연재해율 등 해양 안전 문제와 해양플라스틱 문제, 항만도시 미세먼지 문제 등 심각하고 바다의 사막화 및 연근해 어업자원 감소, 높은 화석연료 의존도 등의 환경문제, 해운산업의 약화, 항만의 자동화 답보, 국제화 부족, 낮은 신산업 비중, 재래적수산업 구조와 해양수산 데이터 활용 미흡, R&D를 통한 사업화 실적 부족, 미래 전문인력 양성 미흡의 문제가 대두되었다.

　2023년 현재 코로나19, 우크라이나 전쟁, 금리 인상, 소비 위축 등 다양한 요인으로 세계 경제 성장세가 둔화가 지속하는 가운데 국내 경제는 내수 축(소비와 투자의 부진 등) 및 전 세계적 불확실성 증대(미·중무역 분쟁 등)로 인한 대외 수요 위축으로 위기 상황에 놓여 있는 중이다. 다만, 효과적인 방역, 재정정책 등으로

제2차 해양수산발전기본계획(2011~2020) 실적

부문		2011	2012	2013	2014	2015	2016	2017	2018	2019	2020
I	건강하고 안전한 해양 이용·관리 실현	1,307,197	1,253,215	1,125,196	912,526	928,585	861,828	811,268	891,652	743,426	799,944
II	신성장동력 창출을 위한 해양과학기술 개발	187,894	207,401	254,612	269,390	301,565	288,568	305,014	321,275	334,601	290,623
III	미래형 고품격 해양문화관광의 육성	1,112,446	759,825	558,487	469,007	460,140	448,172	438,925	391,718	468,120	399,747
IV	동아시아 경제 부상에 따른 해운항만산업의 선진화	2,110,832	1,896,728	1,391,249	1,959,038	2,560,359	2,980,457	2,972,219	2,470,016	2,565,766	3,450,680
V	해양 관할권 강화 및 글로벌 해양영토 확보	74,223	58,620	58,329	52,614	35,851	38,346	28,062	43,556	36,306	43,328
합계		4,792,592	4,175,789	3,387,873	3,662,575	4,286,500	4,617,371	4,555,498	4,118,217	4,148,219	4,984,322

　한국의 경제 성장률은 상대적으로 양호하다. 경기하방압력에 대응하여 확장적인 재정정책을 지속하고 있으나 대·내외 수요가 위축되어 수출과 투자 중심으로 낮은 성장세를 유지(2019: 2.0%, 2020: -1.1%)하고 있다. 민간소비위축으로 자동차, 의류, 가전 등 소비재 관련 시장 전체가 부진하며 건설투자의 감소세가 유지되어 철강, 가전, 섬유 등 관련 후방산업이 동반 부진하다. 제조업취업자 수의 감소세가 지속되어 민간부분의 고용이 지속적으로 저조하나 정부투자로 서비스업 고용은 2023년 현재는 양호한 편이다. 또한 주요국의 경제활동이 재개되면서 완만한 회복세를 보이고 있다.

　미국의 경우 코로나19 재확산에도 불구하고 민간소비의 증가와 정부의 적극적인 재정·통화 정책으로 개선 흐름이 이어질 것으로 예상 되며 중국은 공공투자의 확대, 민간의 생산 증가 등으로 상대적으로 양호한 회복세가 유지될 것으로 보인다. 유럽은 경제회복기금 합의, 산업생산 등 생산 증가, 소비 증가 등으로 경기부진이

완화되겠으나, 코로나19 확진자의 급격한 증가로 경기 회복의 속도는 더딜 것으로 예상되고 일본은 소비는 개선되었으나 가계의 심리 위축으로 내수 회복이 더딜 것이며 자동차, 일반기계 등 주력 산업의 수출 부진 지속될 것으로 본다. 신흥국 대부분은 신규 확진자의 증가로 내수 회복 지연, 수출 부진 등 경기 개선의 속도가 늦을 것으로 보인다. (참고: KDI 경제전망, 제36권 제2호, KDI 경제전망 2020년 하반기, 제37권 제2호, 기획재정부 2021년 경제전망)

이러한 상황 속에서 미국, 중국, 일본, 영국 등 주요 국가들은 기후변화, 국제무역환경 변화, 과학기술의 발전, 사회적 변화 등에 대응하여 해양수산 정책을 수립 및 추진 중이다. 특히 4차 산업혁명으로 촉발되는 첨단기술의 해양 분야 도입에 대해서는 주요국 대부분이 적극적으로 추진 중이며 해양의 국제적 주도권 확보를 위한 경쟁도 치열하다. 그럼 주요국의 해양 정책 추진 방향을 분석해 보자.

주요국가 해양수산 정책방향

중점분야	추진 내용	국가
해양환경	지구온난화 등으로 인한 해양의 변화에 대한 지속적 관찰 및 조사, 모니터링, 예측, 대응, 친환경 정책 강화 등	미국, 일본
수산자원	수산자원 보전 및 관련규제 강화, 국제적인 불법어획 단속강화, 양식산업 강화 등 추진	미국, 중국, 일본
첨단기술	디지털 기반 첨단기술을 토대로 스마트양식, 항만물류의 첨단화, 해양수산업의 혁신 및 강화, 해양바이오 등 신산업 강화 등 추진	미국, 중국, 일본, 영국
사회문제	연안 및 어촌, 섬지역 경제의 활성화, 주민의 삶의 질, 섬의 중요성에 대한 정책적 관심 증가	미국, 중국, 일본
국제협력	해양수산 분야의 국제협력 및 극지문제, IMO 등 국제기구에서의 입지 등 국제적 해양수산 아젠다 강화 추진	미국, 중국, 일본, 영국

미국

미국은 최근 해양에서의 이익 창출 및 지속가능성 제고를 위해 '미국의 경제·안보·환경이익 증진을 위한 해양 정책'을 2018년 6월 9일에 추진(행정명령 제13840호)하였다. 연안지역 경제 활성화, 해양산업 발전, 식량안보 정착, 해양과학 및 기술진보, 문화체험 확대, 에너지 및 자원 안보체계 구축 등을 중점 정책 목표로 선정하여 '해양과학기술' 및 '해양자원운영'에 관한 정책 추진계획을 발표(2019년)하였다. 해양과학기술 계획 수립, 자원운영 계획 수립, 해안 및 배타적 경제수역 지도화 등을 포함하여 해양과학기술 부분에 해양환경변화 예측, 대양 탐사, 차세대 해양기술 등을 장려하고 해양자원운영 부분에는 해상교통, 어획노력, 해양수산자원, 연안인프라 등을 중심으로 데이터 구축에 집중하여 미국 해역탐사의 효율성을 제고하고 해양영토에 대한 이해를 증진하기 위한 국가차원의 전략을 수립하였다. 또한 해양탐사 강화, 연안재건, 불법어업 단속 및 개발도상국 지원을 위한 정책수립(2019년)을 하였다. 해양수산정책의 23개의 추진 계획과 12억 1,000만 달러 재정 투입계획을 수립하여 2019년 10월 23일 노르웨이 오슬로에서 개최된 제6회 "Our Ocean 2019"에서 발표하였다.

역사적으로 미국의 해양 정책을 살펴보면, 미국의 해양 정책의 기본정신은 해양을 기반으로 한 새로운 경제 성장 전략을 두고 있는데 이러한 것을 미국의 "Blue Economy"라 한다.

1969년 「Our Nation and The Sea」 계획을 수립하고, 1970년에 해양대기청(National Oceanic and Atmospheric Administration NOAA)을 설립한 이래 30년 만에 신 해양 정책을 수립하였다. 2004년 "An Ocean Blue Print (해양청사진)"를 작성하고 국제적 역할 증대, 해양과학기술 개발 강화, 연안관리 강화 등을 추진하였다. 2004년 대통령과 상원에 "An Ocean Blueprint for the 21st Century (21세기 해양청사진)" 라는 제목의 보고서를 제출한 미국 해양 정책 위원회(U.S. Commission on Ocean Policy)의 주요골자는 다음과 같다.

· 생명을 지탱하는 자원으로서의 해양과 연안의 가치 강조

· 해양은 가장 탐험되지 않고 잘 이해되지 않은 환경

· 현명한 결정을 위한 탄탄한 과학적 근거, 미래에 대한 기초로서의 교육 강조

· 생태계에 근거한 해양과 연안의 관리

· 해양과 연안 연구에 향후 5년 동안 예산을 두 배로 늘릴 것을 권고

2005년에 미의회에서는 국가해양정책법안 (The Oceans Conservation, Education, and national Strategy for the 21st Century Act : OCEANS-21) 을 제출하여 일관성 있는 해양연구 진행 기반 구축하였다. 주요내용은 다음과 같다.

· 해양대기청 NOAA 역할 강화

· 생태계를 기반으로 한 해양관련 국가기준제정

· 연방정부간의 역할 협력개선

· 해양위원회 설립

· 해양학 접근기회 향상

· NOAA의 해양탐사 프로그램 지원

· 지역해양위원회와 주의 생태계를 기반으로 한 관리시스템 수행에 따른 지원금 정립

2006년 NSTC (National Science and Technology Council , 국가과학기술위원회)에서 "다음 10년간 해양과학을 위한 보고서"('Charting the Course for Ocean Science in the United States for the Next Decade')를 제출하고 2009년에 미 대통령 직속 해양 정책 테스크포스팀(Ocean Policy Task Force)을 구성하여 해양연안공간 잠정계획(Interim Framework for Effective Coastal and Marine Spatial Planning) 제출하여 운영 했다. NSTC는 2007년, 우선순위 해양 연구 방향 제시 (Charting the Course for Ocean Science in the United States for the Next Decade) 라는 보고서를 통하여 미래의 해양연구방향 제시하였다. 그 세부적인 정책으로는 다음과 같다.

· **해양자원 정책**

　　해양은 수산자원 그리고 석유, 천연가스, 해상풍력에너지, 가스하이드레이트 등 광물자원과 에너지의 보고이지만, 자원의 개발과 이용은 다른 사회적 가치와 효용과 충돌가능. 자원남획, 인간에 의한 산성화 등 환경변화는 해양생태계에 영향을 주며, 에너지 개발은 환경에 영향을 미침. 따라서 연안 생태계 보존과 지속 가능한 자원의 이용을 위한 생태계에 근거한 관리 전략

· **해양재해정책**

　　자연재해, 연안침수, 지진해일 등 자연재해에 대응하는 능력향상을 위하여 자연재해 가능성, 위험성 평가 등이 필요

· **해양활동정책**

　　해상운송, 수산양식, 에너지 개발 등 산업 활동은 해양에 영향을 미치며, 산업과 과학자 간의 소통과 공동협력.

· **기후변화와 해양의 역할정책**

　　지구표면의 70% 이상이 바다로 덮여 있으며, 전 지구적인 에너지 수지의 불균형은 빙하, 해수의 온도에 영향을 끼쳐 해수면을 상승시키고 생태계에 영향을 미침. 이산화탄소와 온실기체들은 해양의 흡수 능력에 의해 조절되지만 해양에 흡수된 이산화탄소는 해양의 산성화를 일으키며 해양의 생태계를 변화시킴.

· **생태계의 건강지수 향상 정책**

　　해양생태계는 풍부한 수산물을 제공할 뿐 아니라 기후조절, 오염제거, 폐기물 처리, 에너지원, 레크리에이션 등 지구상의 생명들에게 필수적인 작용. 해양생태계는 인간 활동에 의하여 영향을 받고 있으며 생태계의 안정도와 기능을 조절하는 인자, 인간 활동의 영향, 생태계 유형간의 연계(강, 연안, 대륙붕, 심해 생태계)에 대한 이해가 필요

· 인간 건강 향상 정책

해양은 수산물오염, 해수오염 등 병과 관련된 부분 뿐 만 아니라, 새로운 군집 등으로부터 발견되는 항암제 등 의약품, 내독소 감지와 같은 진단, 분자검침, 영양물질 등 인간 건강을 위한 새로운 잠재력을 보유.

2017년에는 해양 건강성 회복을 위한 인프라 투자와 해양과학 연구 분야에 대한 투자 확대를 권고하는 '해양 정책 아젠더(Ocean Action Agenda)'를 발표했다. 경제 활성화와 일자리 창출이 주된 목적이다. 아울러 2018년 도널드 트럼프 미국 대통령이 각 부처와 기관 등에 산재되어 있는 해양 정책 관련 업무를 통합·조정하고 행정절차를 간소화하기 위해 부처간 해양 정책 위원회(Interagency Ocean Policy Committee)를 설립하는 등 해양역량을 강화하고 있다.

최신 미국 해양수산 관련 주요 정책 및 재정 투입 계획

정책	내 용
해양탐사 및 지도화	- 미국 해안 및 연안 지역 지도화를 위한 정책에 10억 달러 예산 투입 계획 - 2030년까지 미해양대기청은 해양 탐사, 해저지형 도식화, 해양영토 지도화 구축
국가 연안 재건 펀드	- 국가 연안 재건을 위해 7천 7백만 달러 예산 투입 계획 - 미해양대기청(NOAA)이 국립어류해양생명재단(NFWF), 쉘석유사(Shell Oil Company), 트랜스리(TransRe)와 협력체계 구축하여 펀드 운영 - 2023년까지 수산자원 및 야생동물 보호, 재난대응 및 복구 관련 정책 수행
중-중간규모 해양 역학 실험	- 지구 기후 시스템 이해를 위한 중-중간규모(10~100km)의 해수 움직임 관찰(미 항공우주국(NASA) 3천만 달러 재정 운영)
통합해양관찰시스템 구축	- 해양, 연안, 오대호를 통합하여 폭풍, 파도, 해수면 등을 관찰하는 통합해양관찰시스템(Intergrated Ocean Observing System) 구축에 3천만 달러 예산 투입
불법어업 근절 통상정책	- IUU어업 근절을 위한 관련 어선, 운영주체에 대한 지원 중단에 서약
파푸아뉴기니 해양생물 다양성 보존 지원	- 미국제개발처(USAID)는 환경보호 프로젝트(Lukautim Graun)의 일환으로 파푸아뉴기니 해양생물의 다양성 보존을 지원하기 위해 2019-2024년까지 1천 9백만 달러 예산 투입 계획
세네갈 수산식량안보 지원	- 미국제개발처(USAID)는 세네갈 수산식량안보 구축 및 불법어업 근절을 위해 1천 5백만 달러를 2019-2024년까지 지원 계획

중국

수산자원 증대 및 양식 산업 강화를 위한 정책추진부분에 중국 정부는 수산자원 증대를 도모하기 위해 2002년부터 시행하고 있는 「어업 어획허가 관리 규정」을 17년 만에 전면 개정(2019년)하였다. 소형, 중·대형 어선을 구분, 어선의 조업구역과 매매에 대한 규제 등에 대한 관리·감독기능을 강화하고, 어업 관련 심사·비준 등 어업의 행정절차를 간소화하였다. '저인망 금어구역'을 기준으로 중·대형 어선은 금어구역 밖에서 조업 어획 시 어획일지의 내용, 제출 방식, 처벌 조항, 신용불량자의 어획쿼터 및 어획허가증명서 신청 제한 등을 구체적으로 명시, 어획에 대한 사후 관리·감독이 강화하고 사물인터넷, 빅데이터, 인공지능 등 최첨단 IT 기술을 수산양식에 융합하는 스마트화 방안을 추진(2019년 2월)하였다. 2019년 2월 15일 국무원 등 8개 부처가 공동으로 "수산양식업 녹색발전"에 대한 건의 내용은 해양목장을 위한 기술 시스템 자체 개발 강화, 해양목장의 수질 검측, 환경재해 예측, 생산된 수산물의 품질·안전 관리 등 해양목장 정보화 플랫폼 구축이었고 그중 산둥성 지방정부는 해양 플랜트 제조업 우위를 기반으로 모니터링, 과학연구, 관리·보호, 보급, 관광 등의 기능을 통합하는 종합 서비스 플랫폼 구축 등을 제안했다. 「물류 고품질 발전 촉진으로 강대한 국내시장 구축 추진에 관한 의견」 발표(2019년)를 통해 중국 국가발전위원회와 부처·기관이 공동으로 25개의 조치를 발표하여 스마트화를 제조업뿐만 아니라, 해양수산 전 분야에도 통용되는 키워드로 부상시켰다. 물류의 스마트화가 강조하고, 디지털 물류인프라 건설을 강화하며, 화물과 운송수단(항공기, 선박, 차량), 장소(물류단지, 대형창고) 등 물류요소의 디지털화 추진을 제시하고 중국 교통운수부는 온라인플랫폼 도로화물운송 경영관리 방법(안)을 마련 중에 있다. 현재 다양한 '운송 플랫폼'들이 활성화되어 있으나 안전감독 및 신용도, 각종 리스트 관리에 대한 법적 규범이 없는 상태이다. 또한 중국은 도서 및 극지관련 정책 강화를 위해 "도서산업발전계획"을 수립하였는데 그 중 도서생태환경정책은 섬의 보호 추진, 무인도 개발 및 이용관리 강화, 도서 모니터링 평가추진, 도서국가와의 협력 및 교류 강화, 도서 통계 조사 등 추진하였고 극지정책 수립 및 연구 강화를 위해

2018년 4월 제34차 남극탐사활동 및 업무조사를 통해 중국의 다섯 번째 남극탐사 기지 건설을 위한 사전준비를 수행하였다. 2018년 중국의 북극정책을 총 망라한 '중국의 북극정책' 발표하고 제9차 북극탐사활동 (2018년)을 통해 북국의 생태환경, 어업자원 및 환경오염물 등에 대한 조사를 수행하였다.

중국의 해양 정책은 2008년 2월 21일에는 국가해양국이 '국가해양사업 발전계획 요강'을 공포하면서 본 구도에 올랐다. 이는 중국 최초의 총체적인 국가해양계획으로서, 지속가능한 발전과 해양강국건설을 이룩하려는 중국의 해양산업 이정표로 평가받고 있다. 2006년부터 2011년까지 수행을 목표로 했으며 장기적으로는 2020년까지 추진하도록 되어 있다. 공산국가특정상 국가가 해양산업 발전을 주도적으로 기획하고, 국가의 해양권익을 수호하며, 국가안전보장, 해양종합관리 강화, 해양자원 개발 질서의 규범화, 해양생태환경 보호, 해양 공익서비스 수준 향상, 독자적인 새로운 해양과학기술 창출 능력 향상, 해양산업의 지속가능한 발전을 보장하는 것을 주요 내용으로 하고 있다.

이중 중국 해양과학기술 발전계획은 해양기초와 기초응용연구의 발전, 해양첨단 기술과 응용기술의 산업화, 신해양산업의 육성을 추진 방향으로 잡았으며 해양기초 과학 연구 능력과 수준의 대폭 향상을 통하여 해양과학기술 연구·개발의 돌파구 마련, 해양과학기술 혁신체계 개선, 독자적인 혁신 능력 향상, 과학기술의 해양경제, 해양 관리, 재해방지, 국가 안전 등에 대한 지원 능력 강화, 해양경제에 대한 해양 과학기술의 기여율 50% 달성, 해양과학기술 자원 배치 개선 및 해양과학기술 인재 30% 이상 증가, 해양과학기술로 하여금 해양산업의 급성장 견인을 통해 2020년까지 중국 해양과학기술의 총체적인 수준을 세계 중등 수준에 도달하게 하여 해양강국으로 도약하는 기반 구축을 목표로 삼았다. 이를 위해 해양환경 검사·측정 기술, 해양개발 보호 기술, 해양기초과학 연구, 해양관리 연구, 해양과학기술 증대 프로젝트, 해양과학기술 혁신체계와 해양인재 육성, 해양기초 조건 플랫폼 구축을 추진했다. 이 중 해양과학기술 및 해양수산 발전을 위한 중대정책과제로 해양자원 개발, 극지 조사, 해양위성, 해양지질, 보장공정, 해양환경 업무화 보장체계 구축, 디지털

해양 등의 프로젝트가 실시되었다.

중국은 '해양굴기'를 표방하고 있는 만큼 해양을 사회경제를 발전시키는 중요한 전략적인 공간으로 인식하고 있다. 이에 따라 2017년에 발표한 "전국 해양경제 발전 13·5 계획"을 토대로 해양경제 발전 구조개선, 해양산업 구조조정, 해양경제 혁신발전 등을 추구하고 있다. 또한 연해지역의 지방정부는 지방차원의 해양경제발전 '13.5' 계획을 편성하여 이를 뒷받침하고 있다. 특히 2019년 3월에는 해양의 종합관리와 해양강국으로 나아가기 위해 우리나라의 「해양수산발전기본법」에 해당되는 '해양기본법'을 제정한다는 방침을 공식화했다.

2013년부터 중국이 추진 중인 해양굴기정책의 시발점인 신(新) 실크로드 전략으로 "일대일로(One belt, One road, 一帶一路) 정책"이 있다. 이는 중앙아시아와 유럽을 잇는 육상 실크로드(일대)와 동남아시아와 유럽, 아프리카를 연결하는 해상 실크로드(일로)를 뜻하는 말로, 시진핑(習近平) 중국 국가주석이 2013년 9~10월 중앙아시아 및 동남아시아 순방에서 처음 제시한 전략이다.

중국이 태평양 쪽의 미국을 피해 육상 실크로드는 서쪽, 해상 실크로드는 남쪽으로 확대하기 위하여 600년 전 명나라 정화(鄭和)의 남해 원정대가 개척한 남중국-인도양-아프리카를 잇는 바닷길을 장악하는 것이 목표이다. 육상 실크로드는 신장자치구에서 시작해 칭하이성- 산시성-네이멍구-동북지방 지린성-헤이룽장성까지 이어지며, 해상 실크로드는 광저우-선전-상하이-칭다오-다롄 등 동남부 연안도시를 잇는다. 중국과 중앙아시아, 남아시아, 서아시아를 연결하는 핵심적 거점으로는 신장자치구가 개발되며 동남아로 나가기 위한 창구로는 윈난성이, 극동으로 뻗어나가기 위해 동북 3성이, 내륙 개발을 위해서는 시안이 각각 거점으로 활용된다. 중국과 아시아 연결하는 해상 실크로드의 거점으로는 푸젠성이 개발된다.

일대일로가 구축되면 중국을 중심으로 육,해상 실크로드 주변의 60여 개국을 포함한 거대 경제권이 구성되며 유라시아 대륙에서부터 아프리카 해양에 이르기까지 60여 개의 국가와 국제기구가 참가해 고속철도망을 통해 중앙아시아, 유럽, 아프리

카를 연결하고 대규모 물류 허브 건설, 에너지 기반시설 연결, 참여국 간의 투자 보증 및 통화스와프 확대 등의 금융 일체화를 목표로 하는 네트워크를 건설된다. 2049년 완성을 목표로 하며 인프라 건설 규모는 1조 400억 위안(약 185조 원)으로 추정된다. 이를 위해 중국은 400억 달러에 달하는 신(新) 실크로드 펀드를 마련하고 아시아 인프라 투자은행 AIIB를 통해 인프라 구축을 뒷받침할 계획이다. 일대일로 구축으로 중국은 안정적 자원 운송로를 확보할 수 있게 되고 이는 경제 성장까지 이어질 것으로 보인다. 중국의 과잉 생산을 해소하는 방안이 되고 건설 수요 급증으로 지역 간 균형적 발전을 이룰 수 있다. 또 중국이 세계 최대 규모인 외환보유액을 효과적으로 활용할 수 있는 방안으로 분석되고 있다.

세부 방안으로는 정책소통, 시설연통, 무역창통, 자금융통, 민심상통 등 5통이 꼽혔다. 정책소통은 각 정부 간 전략, 대책 교류 및 협력 강화, 시설연통은 도로, 철도 등 교통망과 통신망, 에너지 운송 및 저장을 위한 기초시설 연결, 무역창통은 자유무역지대 및 투자무역협력대상 확대(투자 및 무역 장벽 제거), 자금융통은 위안화 국제화, 아시아 인프라 투자은행 인 AIIB와 브릭스(BRICS- 브라질(Brazil), 러시아(Russia), 인도(India), 중화인민공화국(China), 남아프리카 공화국(South Africa)을 통칭하는 말)개발은행 설립 추진, 민심삼통은 민간의 문화교류 강화를 뜻한다.

한편 중국이 중심이 되고 주변국으로 뻗어나가는 형태의 일대일로 전략이 중화주의(中華主義, 중국의 자문화 우월주의)의 부활이 아니냐는 우려가 높아지고 있다. 또한 오바마 미국 대통령이 2015년 2월 의회에 제출한 국가안보전략 보고서인 아시아 재 균형정책(미국 주도로 아시아 태평양 지역을 군사적 · 경제적으로 묶는 전략)과 대립되면서 아시아 지역에 대한 두 국가의 주도권 경쟁이 치열해지고 있다. 144개국이 얽힌, 추가적으로 최대 150년짜리 계획으로 세계 패권을 차지하기 위한 시도이자 미국의 견제·포위에 맞선 대응이며 이에 대해 한국도 현 상황을 냉철히 분석해야할 것이다.

시 주석의 바람과 달리 일대일로는 국제사회에서 경제적으로 커다란 비판에 직면해 있다. 푸단대 녹색금융개발센터의 '2022 일대일로 투자 보고서'에 따르면 2013

중구의 일대일로 정책

년부터 2020년까지 중국은 일대일로 사업에 계획보다 훨씬 많은 총 9620억 달러(약 1240조 원)를 투입했다. 막대한 돈이 들어간 일대일로에 대해 서방 국가들은 중국이 놓은 '부채의 덫(Debt Trap)'이라며 비난한다. 중국의 자금을 지원받은 개발도상국 상당수가 불어난 채무를 감당하지 못해 국가부도 위기에 처해 있어서다. 중국이 일대일로에 끌어들일 때는 선심 쓰듯 돈을 빌려주고선 개발도상국의 상환 유예 및 부채 조정 요구에 인색했던 것도 문제를 키웠다. 오히려 돈을 갚지 못하면 자원이나 시설 운영권을 가져갔다. 2017년 스리랑카는 함반토다 항구 건설에서 진 14억 달러 빚을 갚지 못해 항구 운영권을 중국항만공사에 99년간 넘겼다.

　이런 비판으로 중국은 일대일로의 전략 변화를 꾀하고 있다. 녹색금융개발센터에 따르면 2020년 중국은 기존 일대일로 사업의 중심이었던 인프라 건설 투자를 줄이고 직접 투자 비중을 늘렸다. 중국은 일대일로를 대체할 새로운 대외 경제정책도 육성 중이다. 2021년 유엔총회에서 시 주석이 제시한 '글로벌 개발 이니셔티브'(GDI)가 그것이다. 빈곤 개도국에 긴급 대출을 해주거나 청정에너지·식량·교육을 지원하는 데 중점을 둔다.

일본

일본은 현재 「제3차 해양기본계획(2018~2022)」의 수립(2018년)을 통해 해양의 산업적 이용 촉진, 해양환경의 유지 및 보전, 과학조사 및 연구 강화, 북극정책 추진, 국제적 연계확보 및 국제협력 강화, 해양인재육성 및 국민이해 증진 등을 정책의 목표로 두고 있다. 새로운 기술발전에 따른 해양수산업 발전 도모 및 SDGs(Sustainable Development Goals 지속가능한 발전 목표)의 국제적 틀 안에서의 해양환경 보전, 해양조사 및 모니터링 강화, IMO(International Maritime Organization 국제 해사기구) 대응, 전문인력 양성 등을 포함 한다. 일본 어업법을 개정(2018년)하여 급변하는 수산 환경 변화에 대응하기 위해 일본 정부의 규제개혁 추진회의에서 논의된 내용을 제도적으로 반영하였다. 수산자원의 관리와 공유수면의 이용 제한, 어촌의 활성화, 불법어업 처벌강화 등이 주 내용이다. 일본은 과거 다음과 같은 과정을 통해 해양 정책을 펼쳐 나갔다.

2002년 '21세기일본해양정책' 마련

2005년 요미우리신문을 중심으로 '국가 해양 전략이 없다'는 여론 형성(~2006.6)

2007년 일본재단의 지원하에 동경대가 주도하여 "Ocean Alliance"라는 연합 연구 기구 출범. 해양기본법 제정. 유엔해양법 협약 발효로 인한 해양 질서의 재편 대응 · 종합해양정책본부 출범 (본부장. 일본총리). 여러 부처에 흩어져 있는 해양 정책업무를 통합 조정. 방위성에 우주 해양 정책실 신설. 외무성에 해양 외교정책본부 신설

2008년 일본 해양정책연구재단, "초등학교 해양교육 강화에 관한 보고서" 제출. 해양기본계획 확정. 해양강국을 실현하기 위한 새로운 비전 적극 추진.

이전 일본 해양기본계획 주요 내용는 일본형 해양보호구역 설정추진, 대륙붕 연장을 위한 제반 조치 마련, EEZ 등에서 외국선박의 해양조사 규제, 해양에너지. 광물자원개발 상용화(메탄하이드레이트 및 해저열수광상 10년 후 상용화: 경제산업성 중심), 안정적인 국제해상수송로 확보, 해양안보에 관한 제도 정비, EEZ 등에서 해

양조사사업의 통합 및 조정. 조사방법 정비, 해양에 관한 정보의 일원적 관리 및 제공, 해양에 관한 연구개발의 추진, 연안지역의 종합적 관리, 해양 관리를 위한 외딴 섬의 보전 및 관리였다.

영국

영국 "Maritime 2050"의 목표

No	목표
1	경쟁우위 분야(해운관련법, 금융, 보험, 경영 등)의 강점 극대화 및 녹색금융(green finance) 발전
2	청정해운성장(clean maritime growth) 주도를 통한 경제적 수혜
3	해운관련 신기술 혜택을 통한 영국수혜 극대화 ※ 세계적 수준의 대학교, 중소기업, 글로벌기업 등을 통해 해운혁신을 강화해 달성하고자 함
4	해운의 안전, 보안, 전문지식 분야에서 범세계적 리더로서의 인지도 유지
5	해운인력 증대 및 인력의 다양성 보강을 통한 교육훈련 분야의 세계적 리더십 강화
6	자유무역주의 촉진을 통한 영국해운의 수혜 극대화
7	해운인프라 분야의 상업투자 지원 ※ 모든 해운관련 사업에서 영국의 독보적인 위치를 확보하기 위함
8	국제해사기구(IMO), 국제노동기구(ILO) 등 국제포럼에서 영국의 리더십 강화
9	영국 전 지역 대상 해운클러스터 조성 ※ 해운비즈니스 적합장소가 되기 위해 정부, 해운업계, 학계 등과 파트너십 체결
10	해운, 관련서비스, 항만, 엔지니어링, 해양레저 등 모든 분야를 세계에 홍보하고 '런던국제해운주간(London International Shipping Week)'을 선도적인 국제해운행사로 유지

2019년 1월 영국은 'Maritime 2050 Navigating the future' 발간을 통해 21세기 세계 해운의 리더십 구축을 위한 장기발전전략 선언하였다. 지난 10년 동안 추진한 '해운하기 좋은 나라 영국(Maritime UK)' 사업을 통한 축적한 경험을 토대

로 1년 동안 준비한 것이 'Maritime 2050'정책이다. 앞으로 30년 동안 시행할 해운산업 중장기 로드맵을 만들어 해운강국의 명예를 다시 찾아온다는 복안이다. 이 계획의 핵심 전략은 경쟁력 있는 부문을 더욱 강하게 만들어 해운산업의 부흥을 꾀하는 것이다. 이는 영국을 신기술의 세계적인 시험장으로 개발하여 해양 혁신의 경제적 잠재력을 활용하기 위한 계획으로 2050년 이후에도 선도적인 해양국가의 입지를 유지하기 위한 전략적 선택으로 인공지능(AI)과 가상현실(VR) 등 신기술을 실험하고 입증할 수 있는 해양시험장(Test Bed) 운영과 인력 양성 거점 육성, 해양환경보호가 주 내용으로 한다. 매우 이례적인(수립기간, 계획의 양과 질 등) 장기계획으로 확고한 실천목표를 통해 빠르게 변화하는 해운 분야에서 자국의 위치를 강화하기 위해 수립하였다. 미래 해운의 글로벌 주도권 확보를 위해 2050년까지 달성할 10가지 목표를 설정하였다.

12.2 해양력

지구는 71%가 바다인 수구(水球)로써 21세기에 들어서 그 중요성은 날로 증대가 되고 있는 것은 그 누구도 부정할 수 없다. 예로부터 우리나라도 교역의 상당부분을 바다에 의존해 왔다. 현재 육지의 자원이 고갈되고 있는 시점에서 우리 인류가 지구상에서 생활과 생존에 필요한 자원을 얻을 수 있는 곳은 연안 또는 바닷속 심해이다. 이와 같은 현실에서 역사를 비추어 볼 때 영해와 해상교역로를 수호할 해양력의 역할이 상당히 중요해지고, 비중이 커져야 하는 것은 당연하다.

해양력(Maritime Power, Sea Power, 海洋力)은 국가 이익을 증진하고 국가 목표를 달성하며 국가 정책을 수행하기 위하여 해양을 통제하고 사용할 수 있는 국가

의 역량을 두루 칭하는 말이다. 해양력은 해군력 이상의 것으로 해운, 자원, 해양기지 및 기관을 포함하는 용어이며 국가의 정치력, 경제력 및 군사력으로 전환되는 국력의 일부분이다. 해양력의 구성요소는 해군력(Naval Power), 해운력(Shipping Power), 수산력(Fishing Power), 해양개발력(Marine Developing Power), 해양환경보호력(Maine Environment Power)을 포함한다.

해양력의 개념은 전통적으로는 국가가 지닌 힘의 한 형태로서 전시(戰時)나 평시(平時)를 불문하고 자국의 군사 무역 등에 종사하는 선박이 필요한 해역을 자유롭게 통할할 수 있도록 보장하는 힘이라 할 수 있으며 현대적 개념으로는 자국선박의 자유로운 통항을 보장하는 군사적인 힘 이외에도 해운력, 항만시설등 해양관련 하부구조, 어획능력, 해양감시력, 해양기술력, 해양전문인력, 해양행정력을 포함하는 통합적인 힘이라 할 수 있다.

세계 4대 문명은 강 유역에서 발생하였지만, 이후 에게 해, 크레타, 미케네, 그리스, 로마 및 서부유럽 등 해양 문명세력이 세계문명을 주도 했다. 지중해 문명은 인류발전의 원동력이 되었고 유럽시대를 여는 바탕을 제공하였으며 바다를 접하고 있는 지역은 쾌적하고 풍요로운 정주(定住)여건과 육해상 수송 연계지로서 문명 창조 교류를 위한 유리한 조건을 보유하였다. 지금도 전 세계 교역량의 75%인 약 50억 톤의 화물이 해상을 통해 운송되며 우리나라 수출입화물의 99.7% 이상이 바다를 통해 수송되고 있다. 즉 해양세력이 문명발달 주도했다는 것은 아무런 의심의 여지가 없다.

인류사를 보면 세계를 지배했던 세력은 지중해와 대서양을 지배한 해양세력이었으며, 내륙 지향적이고 소극적인 국가는 쇠퇴 했다. 중세 베네치아의 지중해 지배, 근세 스페인·포르투갈·네덜란드의 대서양 및 인도양 지배, 영국의 대양 제패, 미국의 「팍스 아메리카나」 실현 등을 보면 바로 알 수 있다. 세계 해양사는 지중해에서, 대서양, 인도양, 태평양을 거쳐 남극과 북극의 시대로 접어드는 실질적인 오대양 경쟁시대를 열고 있다. 미래학자들은 *"지중해는 과거의 바다요, 대서양은 오늘의 바다이며, 태평양은 미래의 바다"*라고 하며 환태평양 문명권의 부상을 전망한다.

살라미스 해전과 포에니 전쟁

현재 APEC 21개국은 세계GDP의 50%, 세계 수출의 40%를 점유하고 있고 그 중 세계교역에서 동북아시아의 비중은 1990년 19%에서 2010년에는 30% 이상차지하며 세계를 주도하고 있다.

해양력의 발달과 변화과정을 이해해 보면 역사상 최초의 해양국가로 기원전 5000년경 이집트는 홍해로부터 인도양의 아프리카 연안과 그리스 영토까지 항해하며 해양력을 떨쳤다. 기원전 490년경 그리스는 살라미스 해협에서 페르시아를 격퇴하고 지중해의 해상권을 장악함으로써 현대 서양문명의 근원인 그리스 문화를 이룩하였다. 기원전 264년경 로마의 포에니전쟁 승리로 그리스 다음으로 지중해의 상권을 장악했다.

기원전 30년까지 로마의 지배는 이베리아 반도에서 이집트까지 확장되었다. 로마인들은 지중해 전체를 지배하고 그것을 Mare Nostrum(마레 노스트럼 "우리의 바다")이라고 불렀다.

AD 117년에 가장 넓은 영토의 로마 제국. 그러나 이 지도에서 바다는 마레 인터넘(Mare Internum) "내해"라고 불린다.

 로마제국이 멸망한 5세기이후, 중세초기에는 문화의 암흑기로 해양진출 또한 고대수준에도 미치지 못하였으나, 스칸디나비아 반도지역에 살던 노르만족인 바이킹들은 대활약을 하였다. 베니스 공화국은 중세 후기부터 근대 초기까지 유럽, 북아프리카, 레반트(역사적으로 근동의 팔레스타인(고대의 가나안)과 시리아, 요르단, 레바논 등이 있는 지역) 사이의 지중해 무역을 지배했다. 그들은 아드리아 해안(지중해 북쪽의 이탈리아반도와 발칸반도 사이에 있는 바다)을 따라 수많은 영토를 정복했다. 제노바 공화국(1005년부터 1797년까지 이탈리아 북서쪽 해안의 리구리아에 있었던 독립국)은 중세 후기에 지중해와 흑해에서 가장 강력한 해양 및 상업 강국 중 하나였다. 스웨덴 제국은 중세 후기와 근대 초기에 덴마크 왕국과 스웨덴 왕국의

중세의 해상활동

"Dominium maris baltici (발트해 지배)" 정책은 스웨덴 제국의 발트해 지배를 주도하는 데 도움이 되었다. 중세 말엽에는 포르투갈에 의하여 해양개척이 주도되면서 1540년까지 약100년에 걸쳐 대서양의 윤곽이 밝혀지고 아메리카 신대륙 연안에 스페인, 포르투갈, 영국, 프랑스 등의 기지가 만들어져 부국정책에 의한 식민영토 확장 경쟁이 시작되었다. 포르투갈 제국도 15세기에 발견의 시대를 개척했는데 그것은 최초의 세계 해상 강국이자 세계 제국이었으며 15세기와 16세기에 가장 강력한 제국이었다. 또한 스페인 제국은 16세기와 17세기 전반기에 세계 제국이자 가장 강력한 제국 중 하나였다. 네덜란드 공화국은 17세기 후반에 세계 상업 및 무역로에서 사실상 독점권을 유지했다.

근대의 해상활동은 학술조사의 시작 및 세계지배권의 쟁탈전이었다. 19세기에는 배를 주행시키는 동력원으로써 증기기관 및 디젤기관이 사용되기 시작되었고 대양을 통한 무역의 성장이 두드러진 시기였으며, 생산력의 발전, 석탄과 철의 대량생산으로 상품의 국제교역량은 16배로 증가했다. 이때 대영 제국은 한때 해양 강국(19

세기)이자 초강대국이었다, 학술조사로는 세계의 바다와 육지가 거의 알려져 있었으므로 발견을 위한 탐험보다는 기상, 지질, 생물 등 학술탐구에 힘을 쏟던 때였다. 그러나 19세기부터 20세기 초반에는 유럽 여러 나라에서 산업발전을 위한 해외의 원료공급과 상품시장, 군사력 근거지를 확보하려고 막강해진 해양력을 중심으로 한 식민지쟁탈전이 극심하였다.

1860년대 미국선단은 250만 톤으로 영국 다음의 해양력 보유(남북 전쟁시 1/3 이 파괴)하였고 1904년 일본은 러시아와 러일전쟁으로 중국대륙의 문전을 장악하고 극동 러시아 함대는 동방진출 야욕이 좌절되어 유럽의 세력균형에 불안을 가져왔다. 일본 제국은 19세기와 20세기에 아시아의 주요 해양 강국이었다. 1920년까지 일본 제국 해군은 영국 해군과 미국 해군에 이어 세계에서 세 번째로 큰 해군이었다. 1879년부터 1881년까지 칠레는 페루 해군을 성공적으로 압박,축소시키고 항구를 봉쇄했다. 1883년 에스메랄다(Esmeralda 칠레의 순양함)를 가진 칠레는 아메리카 대륙에서 가장 강력한 해군 있었다. 1885년에 그 배는 이 지역의 새로운 위기 동안 칠레 국력을 보여주고 함포외교를 수행하기 위해 파나마에 배치되기도 했다. 1888년 이스터 섬을 합병함으로써 칠레는 오세아니아의 분할에서 제국 국가가 될 수 있었다. 1910년 독일 제국의 공해 함대는 총 120척의 잠수함과 다수의 군함을 건조하고 세계에서 가장 큰 잠수함 함대를 보유하고 있었기 때문에 가장 강력한 해군 중 하나였다. 소련은 전통적으로 육지에 중점을 두었지만 급속한 해군 확장으로 인해 자국영토지역을 지배 할 수 있었다.

제1차 세계대전 (1914년~1918년)은 영국, 프랑스, 소련, 미국 등을 중심으로 한 연합국과 독일, 오스트리아를 중심으로 한 동맹국들이 유럽해상을 주된 전쟁터로 식민지 확보를 위한 전쟁이었다. 결과적으로 유럽의 해양력 우위가 상실되고 미국의 국제적 발언권이 커졌다.

제2차 세계대전(1939년~1945년)은 미국, 영국, 프랑스, 소련, 중국 연합군과 독일, 일본, 이탈리아 전체주의 국가들이 유럽, 아시아, 태평양의 육해상에서 세계경제공황의 위기를 극복하기 위한 전쟁이었고 결과적으로 미국-소련의 냉전체제가 시

작되고, 해양력의 순위가 유럽에서 미국으로 바뀌었다. 이탈리아도 1918년부터 1945년까지 가장 강력한 해군 중 하나였다.

제2차 세계대전 이후는 국제공동연구 및 해양주권주의 확산의 시대였다. 제2차 세계대전이후 서구연합국은 더 이상 국제간의 폭력행위를 용인하지 않을 것이라는 기대와 유엔성립으로 전쟁이 불필요하다고 판단하여 자국의 경찰임무이상의 해군력 증강을 자제하였으며, 미국을 중심으로 한 민주주의 국가와 소련을 중심으로 한 공산주의 국가의 양대 냉전체제가 성립되었다. 따라서 미국은 소련의 패권을 저지하기 위하여 아시아지역에 적극 개입하였으며, 막강한 해군력으로 전 세계의 해로(海路)안보를 책임지기 위하여 전 세계적인 해양 동맹을 결성하였다. 광복과 태평양전쟁이후 해군력이 거의 없는 한국과 일본은 미국의 해양 동맹국으로 편입되었고 미국은 이들 동맹국들이 건전한 자본주의 무역국가로 성장하는 것을 적극적으로 지원하였다. 이러한 체제는 한국이 그동안 해군력이 없어도 경제발전을 이루고 고도의 산업국가, 무역국가로 성장하는데 큰 몫을 하였다.

또한 세계대전을 거치면서 발달된 과학기술, 특히 전자공학과 전기공학의 진보는 해양조사기술에도 큰 영향을 미쳐 해양음향학이 눈부시게 발전하였으며, 해양탐사 규모가 커짐에 따라 한 나라의 힘만으로는 부족하기 때문에 국제협력에 의한 해양 연구가 활발해져 해양학(대륙붕개발 및 심해저 탐사 등)의 새로운 발전이 이루어졌다. 이에 따라 1600년대부터 해양을 자유롭게 이용할 수 있는 "해양자유원칙"이 사라지기 시작하고, 20세기 중반부터 세계 각국은 자국의 인접 대륙붕과 어업관할권을 주장하게 되었다. 결국 1958년 제1차 유엔해양법회의의 개최를 시작으로 1982년 새로운 국제해양체제의 근간이자 해양에 관한 세계바다헌법인 "유엔해양법협약"이 탄생하게 되었다. 그로부터 12년 후인 1994년 11월 동 협약이 세계적으로 발효됨으로써 유사 이래 처음으로 해양에 대한 모든 이용과 관리에 관한 포괄적인 법적 틀을 제공하게 되었다.

결론적으로 유엔해양법(UNCLOS) 발효이후로 신 해양르네상스시대가 도래했다고 볼 수 있다. 1994년 11월 유엔해양법협약이 발효됨으로써 세계는 비로소 본격적인

해양경쟁시대를 맞이하게 되었다. 해양력과 경제력을 갖춘 선진 연안 국가들은 해양자원개발, 첨단 항만건설, 해상도시건설, 해양과학기술개발 등 거대 해양프로젝트를 이미 실행에 옮기고 있으며, 21세기 해양강국의 꿈을 실현하기 위한 치열한 국제적 경쟁이 촉발되었다. 미국은 고도의 해양 과학 기술력과 막강한 자본력을 바탕으로 해저석유 개발, 해양광물 채굴, 해양과학 탐사, 해양자원 탐사분야에서 초강대국으로 성장하였다. 영국은 오랜 해양국가의 전통을 바탕으로 해양개발을 북해 유전 개발을 위한 실용적 기술기반위에서 해양토목건설, 해운항만관리 등 서비스부문에서 세계 최고의 기술력을 보유하였다. 수산양식, 조력발전, 잠수부문에서 세계 첨단의 기술력을 가지고 있는 노르웨이는 최첨단 어선 및 어구개발기술에 있어서 세계 최고의 수산기술국 지위를 누리고 있다.

일본은 세계적 수준의 조선 및 해양구조물 기술을 보유하고 있으며, 오사카 항만에 1,000헥타르에 달하는 인공섬 "사키시마"를 건설하였고, 이 인공섬에는 무역센터, 공원, 사무실, 고층 아파트 등 최첨단 빌딩이 조화롭게 들어서 있으며, 2008년 오사카 항만 "마이시마", "유메시마" 인공섬과 1966년부터 2009년까지 진행된 고베 연안의 "포트아일랜드 해상도시"를 건설하였다.

현재의 해양 강국 중 하나인 중국은 신흥 글로벌 초강대국으로 간주되며 프랑스 또한 원자력 항공모함과 대규모 해상 함대를 보유한 해양강대국이다. 인도, 러시아, 영국도 대표적인 해양강국이며 거의 모든 학자들이 인정하는 20세기와 21세기를 통틀어 최고의 해양초강대국으로 간주하는 미국이 있다.

노르웨이의 첨단 양식장

인공섬 사카지마와 고베시의 포트아일랜드

경우에 따라 해양력과 해군력을 같은 것으로 정의하기도 한다. 현재 세계최대의 해양력을 가진 미국의 해양력이 곧 해군력이기 때문이다. 현대에서 정의하는 해군력은 해양을 자국의 이익에 맞게 이용하는 것을 포함한다. 즉 자국이 해양을 자유롭게 이용할 뿐만 아니라 타국의 해양을 이용을 방해하는 것, 타국이 방해하는 것을 막는 것까지 포함한다. 이것은 "제해능력"을 말하는데 기존의 해상 병기와 항만 등을 산술식으로 나열하는 것만을 정의하지는 않는다.

1890년, 알프레드 마한(Alfred Thayer Mahan 1840~1914)은 "해양력이 역사에 미치는 영향(The Influence of Sea Power upon History)" 또는 "해상권력사론"라고 번역되는 책을 발표하였다. 그는 미국 해군 제독, 전략지정학자, 전쟁사학자로 "19세기 미군의 전략에서 가장 중요한 인물"로 꼽힌다. 그는 그의 저서에서 "해양을 지배하는 나라가 세계를 지배한다" 라는 유명한 문구를 남긴다. 강력한 해군을 보유한 국가가 세계적으로 더 강력한 영향력을 점유할 수 있다는 마한의 생각은 '해양력'(sea power)이라는 개념으로 드러나며, 이것을 집대성한 것이 1890년에 쓴 책, "해양력이 역사에 미치는 영향(The Influence of Sea Power upon History)"이다. 마한의 해양력 개념은 전 세계 해군의 전략에 엄청난 영향을 미쳤

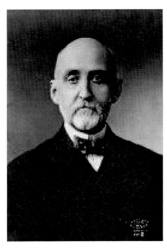

알프레드 세이어 마한
해군 소장

는데, 특히 미국, 독일, 영국 등이 그 영향을 많이 받았다. 그 때문에 1890년대 유럽의 해군력 증강 경쟁이 일어났으며, 이것은 제1차 세계 대전의 원인 중 하나가 된다. 마한의 사상은 지금도 미국 해군의 교리(敎理) 곳곳에 남아 있다.

여기서 파생되고 정의된 용어인 해양력 "Sea Power"는 현대 해군력을 정의하는 데 기초가 되었고 Sea Power(해군력, 해양력)는 기존의 의미 보다 넓은 의미로 정의되어 사용된다. 마한은 이 해군력에 다양한 것을 포함시켰다. 그는 여기에 정부성격, 정부정책, 지역적인 위치, 인구밀도, 국민성, 국토 특유의 모양, 해안선 길이 등을 모두 포함하여 해군력을 정의했다. 마한은 이러한 것들로 인하여 해전에서 유리한 위치와 승리를 확보할 수 있다고 주장했다. 다른 한편으로 세계적인 평화의 기간이 길어져 이러한 정의가 무의미하다는 주장도 있다. 또한 무한경쟁시대인 21세기에는 경제력과 무역이 중요해지면서 '해양이용능력'을 더 중요한 척도로 보기도 한다. 따라서 해군력은 현대에 있어서 해석하는 측에 따라 다양한 범위로 해석이 가능하다.

하지만 해군력의 척도는 그 나라의 해군의 능력이라는 것을 부정할 수 없다. 여전히 21세기 4차 혁명시대에도 힘의 논리는 존재하고 있다.

해군(海軍 navy, naval force, maritime force)은 주로 바다(내륙국의 경우 호수, 강을 주 무대)로 하여 해상 전투 및 상륙 작전을 위해 작전과 관련 기능을 수행할 수 있도록 편성된 군종이다. 그 임무 수행을 위해 수상 함정, 상륙 작전용 함정, 잠수함, 해군 항공대를 보유하며, 이를 위해 통신, 지원, 훈련 및 기타 임무를 수행한다. 해군의 전략적 공세 임무는 국가 해안에 대한 무력 투사(예를 들어, 해상 수송로 보호, 병력 수성, 다른 나라 해군, 항구, 해안 기지에 대한 공격 등)다. 해군의 전략적 방어 임무는 적의 무력 투사를 해상에서 저지하는 것이다. 또한, 핵미사일 사용에 의한 핵 억지력도 포함될 수 있다.

해군을 뜻하는 NAVY는 14세기 초에 라틴어 선박, 배, 나무껍질, 보트를 뜻하는 navigium 또는 navis에서 왔고 이는 고대 프랑스어 navie에서 파생되었다. 해군이라는 "naval"이라는 단어는 "배와 관련된" 이라는 라틴어 navalis에서 유래했다.

"국가의 집단적이고 조직된 해상력"을 의미하는 것은 1530년대에 들어와서이다.

해전(海戰)은 인간이 처음으로 수상 선박에서 싸웠을 때 발전했다. 대포와 이를 운반할 수 있는 충분한 용량을 갖춘 선박이 도입되기 전에 해군 전쟁은 주로 충돌 및 탑승이었다. 고대 그리스와 로마 제국 시대에 해전은 적의 선박을 부딪쳐 침몰시키거나 적 선박 옆에 와서 탑승자를 백병전으로 공격할 수 있도록 노 젓는 사람으로 구동되는, 설계된 길고 좁은 선박을 중심으로 이루어졌다. 해전은 대포가 일반화되고 동일한 전투에서 재사용할 수 있을 만큼 빠르게 재장전 될 수 있을 때까지 중세를 통해 지속적으로 유지 되었다. 군함은 점점 더 많은 수의 대포를 탑재하도록 설계되었으며 해군 전술은 전장에 배치된 전열과 함께 함선의 화력을 넓은 측면에서 견딜 수 있도록 진화했다. 대포를 탑재한 큰 돛을 이용한 범선 개발은 유럽 해군, 특히 16세기와 17세기 초에 지배적이었던 스페인과 포르투갈 해군의 급속한 확장으로 이어졌으며 탐험과 식민주의의 시대를 추진하는 데 도움이 되었다. 해전 진화(進化)의 다음 단계는 선체 측면을 금속으로 제작하거나 그것을 덧대는 작업을 도입하는 것이었다. 증가된 무게로 인해 증기 동력 엔진을 필요로 했고, 그 결과 두꺼운 철갑과 무기 및 화력 간의 군비 경쟁이 발생했다. 최초의 서양의 장갑선인 프랑스

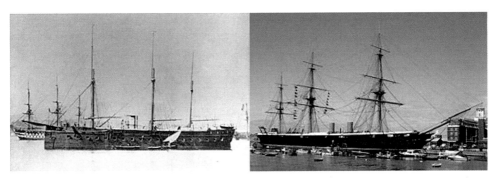

최초의 장갑선 프랑스 글로아르(Gloire 1859년)와 영국 HMS 워리어(HMS Warrior 1859년

글로아르(Gloire 1859년)와 영국 HMS 워리어(HMS Warrior 1859년)는 목조 선박을 쓸모없게 만들어 버렸다. 동양의 경우 최초의 철갑선인 거북선이 태종((1415년) 때와 임진왜란 때 건조된 역사가 있다. 하지만 철갑선에 대해 조선쪽의 기록이 없고 일본 쪽 기록만 남아있어 아직 논쟁이 남아있다.

최초의 실용적인 군용 잠수함은 19세기 후반에 개발되었으며 제2차 세계 대전이 끝날 무렵에는 강력한 해전 무기임이 입증되었다. 해전의 주요 패러다임 전환은 항공모함의 도입과 함께 발생했다. 1940년 타란토(이탈리아 남부의 도시. 아풀리아 지방의 항구 도시)에서, 1941년 진주만에서 처음으로 항공모함은 적함을 단호하게 공격하는 능력을 보여주었다. 제2차 세계 대전은 또한 미국이 세계에서 단연 최강의 해군 강국이 되는 것을 보여주었다. 20세기까지 미 해군은 세계 총 해군력의 70% 이상과 1000톤 이상의 해군 함정을 가장 많이 보유했다. 2000년 이후에는 전 세계 해군력을 다 합해도 미국해군의 해군력에 미치지 못하는 해군력을 보유하게 된다.

해군은 일반적으로 하나 이상의 해군 기지에서 운영되고 기지는 해군 작전에 특화된 항구로서 일반적으로 주택, 군수품 창고, 선박 부두 및 다양한 수리 시설을 포함한다. 해군 전투함은 일반적으로 항공모함, 순양함, 구축함, 호위함, 경무장함, 잠수함 및 상륙 강습함의 7가지 주요 범주로 나뉜다. 또한 급유선, 지뢰 찾기 함, 순

찰선, 수로 및 해양학 조사선 및 지원함과 보조 선박이 있다. 대항해 시대에 선박 범주는 라인선박(Ship of the line 포문이 있는 전선), 호위함 및 갑판이 있는 함 포함(Sloop of war)로 나뉜다.

해군 함선 이름에는 일반적으로 그들이 복무하는 국가의 해군을 나타내는 약어가 접두사로 붙는다. HMS, USS, LÉ 등이 그 예이다. 해군의 많은 분야에서 여성 선원이 인정되었음에도 불구하고 여성 선원은 2010년에 미 해군이 금지령을 해제할 때까지 미국 잠수함에서 복무하는 것이 허용되지 않았다. 주된 이유는 사생활이 거의 없는 연장 근무와 여성으로서 힘든 제한된 조건이었다. 영국 왕립 해군도 비슷한 제한을 한다. 호주, 캐나다, 노르웨이와 스페인은 그 이전에 여성에게 잠수함 근무를 개방했다. 그럼 세계 주요국의 해군력을 분석해 보자.

미국의 해군력

미합중국 해군(United States Navy, USN) 또는 미국 해군(美國 海軍, U.S. Navy)은 미합중국 국군(United States Armed Forces)의 일부로 주로 해양 군사작전을 수행하는 군대이며, 미합중국 국방부(U.S. Department of Defense, DoD)의 4개 군 중 하나이고, 미합중국의 7개 현역복무 기관 중 하나이다. 주요 임무는 바다 통제, 전력 억지, 해양 안보, 해상 수송 등이다. 전쟁의 효과적인 수행에 필요한 해군준비. 지상기반 해군항공, 해군 작전에 필수적인 항공 운송, 해군의 작전 및 활동과 관

미 해군 휘장

련된 모든 항공 무기 및 항공 기술을 포함한 해군 항공의 유지 보수. 항공기, 무기, 군사 전술, 기술, 조직 및 해군 전투 및 서비스 요소의 장비 개발이며 미 해군 훈

련 매뉴얼에는 미군의 임무가 "국익을 지원하기 위해 신속하고 지속적인 전투 작전을 수행할 준비를 갖추는 것"이라고 명시되어 있다.

현역 349,593명(2021년 기준), 101,583명의 예비 예비역 인원(2018년 기준), 279,471명의 민간인 직원(2018년 기준), 함선 480척보유에 즉시 290척이 배치 가능(2019년 기준)하다. 총2623대(2018년 기준)의 항공기를 소유하고 있다. 미 해군은 전 세계 해군 중에서 가장 규모가 큰 해군이며, 세계에서 가장 많은 항공모함을 보유하고 있다. (현재 11척, 1척은 예비역, 제럴드 R. 포드급 2척은 2021년 건조) 현재 모든 미국 항공모함은 핵추진 항공모함이다. 핵잠수함을 통해 작전을 수행하는 유일한 핵추진 해군 군단이다. 본부는 펜타곤이며 알링턴 카운티, 버지니아 주에 있다.

조직은 미국 해군 본부, 대서양 함대 안에 2함대, 대서양함대 수상함대사령부. 대서양함대 잠수함대사령부, 대서양함대 항공사령부, 태평양 함대 안에 3함대(동태평양), 7함대(서태평양), 태평양함대 수상함대사령부, 태평양함대 잠수함대사령부, 태평양함대 항공사령부가 있다. 유럽 함대는 6함대 (지중해), 중부 미 해군은 5 함대(중동아시아)이다. 특수전 사령부, 네이비 실(특수부대), 해양수송 사령부, 해군예비역부대, 해군본부직할부대가 개별 존재한다. 주요기지는 버지니아 주 소재 노포크 해군기지(세계최대 해군기지), 키챕 군 해군기지(미국 핵전력 중추를 담당, 탄도 미사일 전략 원자력 잠수함(SSBN) 8척 모항기지), 샌디에이고(태평양함대 최대 후방지원기지), 하와이 진주만 해군기지(태평양함대 사령부), 요코스카(제 7함대 모항기지), 괌기지, 헌팅턴 Ingalls Industris Pascagoula 조선소, 캘리포니아 포인트 무구 벤츄라 해군기지이다.

미 해군의 역사는 미국 독립전쟁 중인 1775년 10월 13일 창설된 대륙 해군(Continental Navy)과 함께 시작되었다. 미국은 거의 1790년까지 해군이 없었고, 미국 해상 상선은 바르바리 해적(알제리, 튀니지, 리비아, 모로코등 북아프리카 서부지역의 지중해 연안에 있는 항구들을 거점으로 삼아서 활동하던 해적)의 일련의 공격에 노출된 상황이었다. 대륙해군은 미국 독립전쟁 후 해체되었다가, 1794년 의

USS 제럴드 R. 포드 (CVN-78), 이전 니미츠급 선박인 USS 해리 S. 트루먼(CVN-75)과 함께
새로운 제럴드 R. 포드급 선박

회의 'Naval Act of 1794" 법안에 따라 재창설되었다. 미 해군은 미국 남북전쟁 당시 강과 하천을 장악함으로써 남부 연합의 보급을 끊어 전쟁의 승리에 중대한 역할을 했다. 최초의 철강 선체 전함이 미국 철강 산업을 자극하고 "새로운 철강 해군"이 탄생한 1880년대에 시작된 현대화 프로그램으로 미 해군의 급속한 확장과 1898년 구식 스페인 해군에 대한 결정적인 승리는 미국의 해군력을 더욱 증대 시켰다. 미 해군은 제2차 세계대전 당시 일본 제국을 패망시키는데 핵심적인 역할을 했다. 미 해군은 현재 서태평양, 지중해, 인도양 지역에 상당한 규모의 병력을 주둔 시키고 있으며, 미 해군은 이와 같은 평시 전방 전개를 통하여 전 세계 외국 연안에 미국의 해양력을 즉시 투사하고, 지역 위기 시에 신속하게 개입하여 미국의 군사 외교정책을 실현하는 미합중국 정부의 해양 군사력이다.

미 해군은 해군 장관(Secretary of the Navy SECNAV)의 민간 지도하에 전체적으로 해군부의 관리 하에 있다. 가장 고위 해군 장교는 해군 작전 참모총장(hief of Naval Operations CNO)으로 해군 장관에게 보고하는 4성 제독이다. 동시에 해군 작전 참모 총장은 미국 국가 안전 보장 이사회에 이어 군대에서 두 번째로 높은 심의 기관인 합동 참모 총장단의 일원이지만 대통령에 대한 자문 역할만 수행

전 세계 미 해군 작전 지역

하고 명목상 지휘 계통의 일부를 구성하지는 않는다. 해군 장관과 해군 작전 참모 총장은 해군을 조직, 모집, 훈련 및 장비화하여 통합 전투 사령부의 지휘관 아래 작전 준비를 할 책임이 있다. 미합중국 공군에 이은 세계 2위급의 항공 전력을 보유하는 미 해군 항공단의 전투력은 자국 공군을 뺀 나머지 모든 나라들의 공군력을 능가한다. 고액의 유지비가 들어가는 항공모함을 다수 보유하고 있어서 그런지 미군 내에서 가장 많은 예산이 들어가는 군종이다. 매년 그 많은 미국의 연간 국방비 중 대략 43% 내외의 예산이 해군에 책정된다.

중국의 해군력

중국 해군은 자국의 영해를 보호하며 총 25만 명의 병력을 보유하고 있는 무력 집단이다. 마오쩌둥의 "제국주의 침략에 반대하려면 강력한 해군을 건설해야 한다." 는 주장아래 1949년에 창설되어 1990년대 초반까지 인민해방군 육군의 종속된 역할을 수행해왔다. 1990년대 이후부터 현대화를 진행하여 현재 미국에 이어 규모면에서 세계에서 두 번째로 큰 해군을 운용하고 있다. 해군가는 "人民海军向前进"(인민 해군이 전진하다)이다. 2008년부터 공식 중국 국영 언론은 더 이상 "인민 해방군 해군"이라는 용어를 사용하지 않고 대신 "중국해군"이라는 용어와 "중국해군"에 대한 비공식 접두사 "CNS"을 사용한다.

인민해방군 해군사령원은 중국전구사령원과 동급의 내접을 받으며 아울러 중앙군사위에 위원으로 참여한다. 인민해방군 해군은 4개 전구에 분할되며 바다가 없는 서부전구는 해군이 배치되지 않는다. 일단 중국 해군의 목표는 신형 항공모함 건조와 동시에 구축함대와 호위함대 증설, 공기부양정 라이센스 생산과 더불어 수중세력 확대, 그 중에서도 잠수함세력의 확대로 인해 해군력의 증대

중국해군

에 있다. 항공모함으로 랴오닝급 1척(배수량 55,500톤) 산둥급 65,000톤 1척과 85,000톤급 추가 항모가 건조중이며 60000t급 이상 핵추진 항공모함 2척도 건조중이라고 알려져 있다. 바랴그급 1척이 추가 건조계획이지만 아직 미정이다. 300,000명의 현역 인원(2023기준), 535대 이상의 함정(2023년 기준), 600대 이상의 항공기(2023년 기준)를 보유중이다. 2019년 초 중국의 해군 전문가는 2035년까지 중국 인민해방군 해군이 최소 6척의 항모를 운용할 것이며, 이 중 4척은 핵추진 항모가 될 것이라고 주장했다. 인민해방군해군육전대는 6천명 수준의 여단 두 개에 불과해서 대한민국 해병대(2만7천명)보다도 규모가 작았으나, 2017년 육군의 여단들을 해군으로 전속하여 육전대로 전환하는 것으로 10만 명까지 늘린다고 한다. 참고로 미 해병대는 20만에 달한다.

인민해방군 해군은 46개함대로 나뉜다. 황해에 기지를 두고 산둥성 칭다오에 본부를 둔 북해 함대와 동중국해에 기지를 두고 저장성 닝보에 본부를 둔 동해 함대, 남중국해에 기지를 두고 광둥성에 본부를 둔 남해 함대가 있다. 인민해방군 해군은 중국의 전략적 우선순위 변화로 인해 최근 몇 년 동안 더욱 두각을 나타내고 있다. 새로운 전략적 위협에는 대만 해협이나 남중국해와 같은 지역에서 미국과 일본과의 충돌 가능성이 포함된다.

라오닝급 항공모함

러시아의 해군력

러시아의 해군(Военно-морской флот 약칭 ВМФ)은 발트해의 발트 함대, 북극해의 북방 함대, 흑해의 흑해 함대, 태평양(동해)의 태평양 함대, 카스피 해의 카스피 해 분함대 등 4개의 함대와 1개의 전단으로 구성되어 있으며 20세기 초에 결성된 북방 함대를 제외한 나머지는 역사가 18세기로 거슬러 올라가는 전통 있는 함대들이다.

2018년 기준 항공모함 1척 , 순양함 2척, 구축함 10척 호위함 11척, 경무장함 80척, 탱크상륙함 11척, 상륙정60척, 특수 목적함 18척, 순찰선 56척, 기뢰대책선45척, 특수 목적 잠수함8척, 활성탄도 미사일과 순항 미사일 및 공격 잠수함 47척 등을 보유하고 있다.

러시아 해군의 상징

소련 해군의 기지가 있었던 나라

러시아 제국 해군은 1696년 포트르 대제(Peter I)에 의해 설립되었다. 러시아 혁명 후, 구 러시아 제국 해군의 함선들은 우크라이나 인민 공화국에 접수된 흑해 함대의 함선들도 있었지만, 최종적으로는 소련 해군으로 재집결되었다.

제2차 세계 대전 후에도 잠수함대의 증강은 소련에게 중시되었는데, 특히 탄도미사일 탑재 잠수함인 골프급 잠수함이나 호텔급 잠수함 등의 건조는 서방보다 이른 것이었다. 1970년경부터 소련 해군은 범세계적 전략 수행의 필요를 느껴 본격적으로 대양 해군을 건설하기 시작했다.

소련 해군을 계승하고 소련 해군에서 운용하던 함선들을 운용하는 러시아 해군이지만, 러시아 경제의 악화가 현저하기 때문에 예전처럼 대규모 해군 전력의 보유가 어려워졌다. 또 197척의 원자력 잠수함이 폐함(廢艦)되었고, 2006년 말까지 145척이 해체되었다.

냉전 이후 러시아의 조선소는 해군이 붕괴하면서 신규 함정의 발주를 받지 못해 숙련된 인원들을 육성하는데 실패하였으며 새로운 건조 기술도 확보하지 못하게 되었다. 또한 러시아에 만연한 부패와 현실에 안주하려는 행태로 인해 2000년대

러시아 해군의 기함이자 러시아 유일의 항공모함인 쿠즈네초프

들어 러시아 정부차원에서 대대적인 전력 증강 사업을 벌이고 있는데도 불구하고 해군전력의 증강은 미미한 정도이다. 그러나 2013년 가스 및 유가 상승의 가용 자금 증가로 인해 러시아 해군은 일종의 "르네상스"를 가능하게 했으며, 이로 인해 러시아는 "현대화 능력 개발"을 시작할 수 있었다. 하지만 2016년 유가 하락으로 예산이 삭감됐다. 이후 예산확보 노력에도 불구하고 2017년 새로운 항공모함과 원자력 구축함의 개발이 취소되었다. 6세대 탄도미사일 잠수함(SSBN)의 개발은 5세대 Borei급이 아직 건조 중임에도 불구하고 발표되었으며 하위 호위함과 전투함 함대도 비슷한 실정이다. 2021년 수십 년 만에 처음으로 여러 핵잠수함이 해상 시험을 하고 있다고 알려졌다.

2012년부터 러시아 해군 본부 (러시아 주력해군)는 상트페테르부르크에 있다.

일본의 해군력

1954년 창설된 일본의 해상 방어용 자위대이다. 통칭 해자대(海自)라 한다. 해군에 해당하는 자위대의 구성군으로 일본의 자위대 내에서 일본의 영해와 해안 방위, 경비 임무를 수행하고 있다. 제2차 세계 대전 후 일본 제국 해군(IJN)이 해체된 후 창설되었다. 해상자위대는 50,800명(2018년 기준)의 병력과 110척의 군함, 357기

의 항공기로 구성돼있다. 구체적으로 4척의 헬기항모, 40척의 구축함, 6척의 호위함, 기뢰소해함정 40여척, 잠수함 20척과 상륙함 30여척, 1천명의 관련 인력을 보유 중이다. 잠수함 관련 사병 400명을 육성할 계획이다. 본부는 요코스카 항에 있다.

예전에는 영국 해군과 해군력 3위를 다투는 듯 했지만 영국의 군축으로 일본에게 3위에서는 확실히 밀려났으며 현재 해상자위대는 3위인 러시아 해군과 대등 혹은 이상이라는 얘기도 나올 정도로 강한 해군력이다. 일본이 항모를 안 만드는 것은 과거 전범국이었던 입장과 이에 따른 평화헌법 때문이었는데, 중국이 항모를

일본 해상 자위대의 상징

먼저 만들어 배치해버림으로써 '일본이 항모를 만들면 중국을 자극해 동북아시아의 새로운 군비경쟁구도가 만들어진다.'는 그간의 일본의 항모 보유에 관한 반대 논리가 더 이상 통하지 않게 되었고 결국 항모 비슷한 것, 호위함을 만들었다. 이즈모급 다용도운용모함 2척 (2척은 항모화 개수중)이 바로 그것이다.

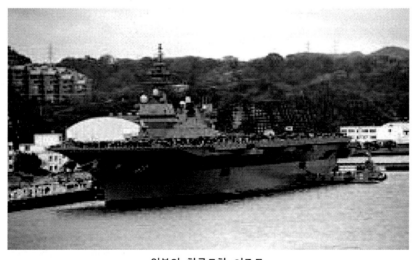

일본의 항공모함 이즈모

중국 정부는 이에 대해 항의하고 있지만 자신들이 먼저 항모를 만들면서 스스로 반대논리를 무효화 해버린 것이나 다름이 없기 때문에 미국도 묵시적으로 승인한 상황이다. 일본 함대가 선박 기반 대공포전 보호를 제공할 수 있는 능력은 항공모함이 없기 때문에 제한되지만 이지스 전투 시스템을 갖춘 구축함과 호위함은 대공 및 미사일전에서 강력한 능력을 제공한다. 미 해

일본 해상자위대의 주요 함대의 위치

군, 러시아 해군, 영국 해군, 프랑스 해군 같은 극소수의 대양해군을 제외한 웬만한 국가들의 해군들이 함부로 대할 수 없을 정도의 막강한 전력을 갖춘, 세계에서 손꼽히는 해상 무력집단이며 소해능력과 대잠전 능력은 미국과 더불어 세계 최정상 클래스이다.

한국의 해군력

대한민국 해군(Republic of Korea Navy, ROK Navy ROKN)은 해산작전 및 상륙 작전을 담당하는 대한민국 군대의 조직이다. 상륙작전을 주 임무로 수행하는 대한민국 해병대를 포함한다. 2020년 기준 한국 해군은 해군 41,000명, 해병대 28,800명을 포함 하여 총 69800명의 정규군을 보유하고 있다. 잠수함정 21척, 수상함정 180여 척. 70대의 항공기 및 상륙차량과 전차는 약 400대를 보유하고 있다.

한국은 해군 활동의 오랜 역사를 가지고 있다. 삼국시대인 4세기 후반, 고구려가 백제를 물리치고 40만 명의 상륙부대를 배치했다. 1380년, 고려의 해군은 최무선이 고안한 선상 함포를 배치하여 침략한 일본 해적선 500척을 격파했다. 이것은 해군 역사상 처음으로 선상 포를 사용한 것으로 알려졌다. 16세기 임진왜란당시 거북선의 창설에 기여한 이순신 장군이 21전 전승의 해전이 있다. 1903년 대한제국 정부는 최초의 현대 해군 함정 양무호(揚武號 KIS Yangmu)를 구입했다. 한국의 해군 전통은 1910년 한국이

2000년에 도입된 ROKN의 로고

일본 제국에 편입된 후 무너졌다. 일제 강점기 동안 일본 제국 해군(IJN)은 진해에 친카이 경비 지구라는 대규모의 해군 기지를 건설하였다. 지금도 진해는 가장 중요한 대한민군 해군기지중 하나이다.

1945년 광복 직후 손원일을 중심이 된 해사협회(Marine Affairs Association)의 발족을 시작으로, 같은 해 11월 11일에는 해군의 모체가 된 해방병단(海防兵團, Marine Defense Group)을 결성, 이듬해 100톤 급의 함선 단 두 척을 토대로 조선해안경비대(Korean Coast Guard)로 개칭하여 1948년 대한민국 정부 수립과 함께 대한민국 해군으로 정식 발족하였다. 손원일 중장은 초대 해군 총참모장(지금의 참모총장)에 취임하였다. 1949년 4월 15일에는 진해 덕산비행장에서 대한민국 해병대(Republic of Korea Marine Corps)가 창설되었다. 1949년 10월 17일에는 처음으로 함포를 갖춘 600톤급 구 미국 해군 구잠함(驅潛艦) USS PC-823을 6만 달러에 구입하여 백두산함(PC 701)이라 명명하였다. 한국전쟁이 발발한 1950년 6월 25일 백두산함은 대한해협 근해에서 병력 600여명과 탄약·식량 등을 실은 북한 인민군의 무장수송선을 격침시켰다. 한국전쟁 발발 시 해군은 6,956명의 병력과

제주 해군기지

미국과 구 일본제국 해군의 함정 33척을 보유하고 있었다. 1953년 7월 27일 정전 협정의 조인 이후 같은 해 9월 10일에는 비로소 한국함대(Commander-in-Chief Republic of Korea Fleet)를 창설하였다. 1972년에는 미국에서 기어링급 구축함 (DD 95 충북)이 도입되었고 1978년에는 한미연합사령부 창설과 동시에 해군구성군 사령부(Combined Naval Component Command)가 창설되었다. 2008년 2월에 는 한미연합사령부 예하에 연합해병구성군사령부(Combined Marine Component Command)가 창설되었다.

한국 해군은 진해, 부산, 동해, 평택, 목포, 인천, 포항, 제주도, 백령도 등 여러 해군 기지를 운영하고 있다. 해군 비행장은 포항, 목포, 진해에 있다. 진해 해군 기 지는 대한민국 함대의 주요 본거지이며 해군 조선소를 포함한 중요한 해군 시설을 보유하고 있다. 부산 해군 기지는 2007년 본부가 진해에서 이전한 이후 한국 함대 의 또 다른 주요 해군 기지가 되었다. 부산기지는 Nimitz급 항공모함만큼 큰 해군 함정을 최대 30척까지 수용할 수 있다. 2016년 완공된 제주해군기지는 해상통신선 을 보호하고 남한 주변 바다에 대한 해군의 통제를 강화하기 위해 설립되었다, 면 적은 축구장 75개 넓이로 해군 함정 20여 척과 150,000t급 크루즈선 규모의 선박 2척을 동시에 수용할 수 있다. 이 제주해군기지가 만들어지면서 대한민국 해군이 고민하던 3함대 전력이 강화되었다. 현재 대한민국 해군은 전 세계 10위의 해군력 을 보유하고 있다.

손원일급 잠수함(214급)

첫 8200톤급 차세대 이지스구축함인 정조대왕함

　　대한민국 해군은 잠수함발사탄도미사일(SLBM)을 장착한 신형 잠수함 사업도 추진한다. 2020년부터 장보고Ⅲ급 9척을 전력화해 1992년부터 투입한 209급 잠수함을 대체할 계획이다. 7조원 규모에 달하는 8200톤 급 이지스함 "정조대왕함"이

2024년 인도 된다. 현재 3척인 이지스함을 2030년까지 12척으로 늘려 보유할 예정이다. 이지스함은 "신의 방패"라 불리며 동시에 1000여개의 적을 공격할 수 있다. 한 대의 가격은 1조 2천억이며 2023년 현재까지 전 세계 6개국만 보유하고 있다. 우리나라는 세계 5번째 이지스함 보유국이다. 경항모급 다목적 대형 수송함(배수량 3만톤급)은 오는 2033년께 진수할 계획이었으나 자체 연구결과 더 큰 중항모급으로 계획이 수정되었다. 또한 한국은 4000톤급 핵추진 잠수함계획도 시도 중이다.

영국의 해군력

영국 왕립해군(Royal Navy RN)은 영국군에서 가장 오래된 군종으로 대영 제국 시대(18세기~20세기)에 가장 강력한 해군을 보유했었다. 2차 대전 때에는 900척의 군함을 운영하다가 냉전 시기에는 소련의 잠수함을 막는 역할을 맡았다. 북대서양 조약 기구 회원국 사이에서 2위의 해군력을 보유하고 있고, 미국, 러시아에 이어서 세계 3위의 해군력을 보유하고 있었다. 현재의 임무는 영국의 영해 방어와 세계의 항로 방어이다. 제국주의 시대가 몰락하고, 대부분의 해외기지는 폐쇄된 상태에서도, 영국해군은 포클랜드 제도와 키프로스 등에 기지를 보유하고, 유사시 거점으로 쓰고 있다.

영국 왕립해군은 1546년 헨리 12세에 의해 공식적으로 창설되었지만 잉글랜드 왕국은 그 이전 수세기 동안 덜 조직화된 해군을 보유하고 있었다. 왕립 스코틀랜드 해군(구 스코틀랜드 해군)은 1707년 연합법에 따라 영국 왕립 해군과 합병될 때까지 존재했었다. 1603년 스페인 함대를 격퇴하고 1707년 스코틀랜드 해군은 영국 왕립 해군과 연합했다. 17세기 중반부터 18세기까지 영국 해군은 네덜란드 해군과 대치했고 이후 프랑스 해군과 해양 패권을 놓고 경쟁했다. 18세기 중반부터 제2차 세계 대전까지 세계에서 가장 강력한 해군이었다. 영국 해군은 대영제국을 건설하

고 방어하는 데 핵심적인 역할을 했으며 8개의
제국 요새 식민지와 일련의 제국 기지 및 석탄
기지는 전 세계적으로 해군 우위를 주장할 수 있
는 영국 해군의 능력을 확보해 주었다. 이러한
역사적 중요성으로 인해 영국인이 아닌 사람들도
"왕립 해군"이라고 부르는 것이 일반적이다. 제2
차 세계 대전 이후, 규모가 크게 줄어들고 냉전
기간 동안 영국 해군은 주로 대잠수함 부대로 변
모하여 소련 잠수함과 대치했다. 소련 붕괴 이후
전 세계 원정 작전을 다시 진행했고 세계 최고의
대양 해군 중 하나로 남아 있다.

영국 왕립해군의 로고

영국 해군은 항공모함 2척, 상륙 수송선 2척,
탄도 미사일 잠수함 4척(핵 억지력 유지), 핵 함대 잠수함 6척, 유도 미사일 구축함
6척, 호위함 12척, 기뢰 대책선 9척, 순찰선 26척 등을 포함하여 34,130명의 현역
해군(2021년 기준)과 4,040명의 해안경비대, 7,960명의 왕립 함대 예비역등과 72
척의 함선(함대조 포함85척), 항공기160대를 보유하고 있다. 기술적으로 정교하고
최첨단의 선박, 잠수함 및 항공기를 보유하고 있다.

HMS 아스투트, 최초의 아스투트급 핵잠수함

HMS 퀸 엘리자베스, 퀸 엘리자베스급 항공모함

해군의 전문 책임자는 영국 국방위원회 제독이자 국방위원회의원이다. 국방위원회는 국방부 장관이 의장을 맡은 해군 위원회에 최고 결정권이 있다. 영국 해군은 영국의 3개기지(포츠머스, 클라이드, 데본포트)와 4개의 해외기지가 있다. 그리고 영국 내 3곳의 비행장과 6곳의 교육기관도 있다. 포츠머스 기지는 영국해군의 주요 수상함대로 데어링급 방공구축함과 23형 호위함의 모항이다. 클라이드 기지는 영국 해군의 호위함대의 절반과 전략원잠인 뱅가드급 원자력잠수함대의 모항이다. 데본포트 기지는 영국해군의 고속정함대와 초계함대, 공격 잠수함인 트라팔가급의 모항이다. 해외기지인 포클랜드 기지는 포클랜드 섬(포클랜드 제도는 남대서양에 있는 영국의 실효지배를 받는 군도)과 주변 영국령 섬들을 보호한다. 키프로스 해군기지는 지중해에서의 영국 이권을 보호한다. 지브롤터 기지는 영국령 지브롤터 반도를 보호한다. 바레인 기지는 조만간 완공 예정이며, 영국의 지중해 전진기지로 사용할 예정이다.

취역중인 왕립 해군 선박에는 1789년부터 "폐하의 배(His Majesty's Ship or Her Majesty's Ship)"가 접두사로 붙여 "HMS"로 약칭된다.

영국 왕립 해군 기지 및 해군 의학 연구소시설

 더 생각해 보기

1) 해양 정책의 목적과 방향은 오로지 헤게모니(Hegemonie)의 의미에서 바라만 봐야 하는지 각자의 생각을 이야기해 보자.

2) 각자가 생각하는 진정한 의미의 해양력은 무엇이며 그것이 정치적으로 다른 나라에 미치는 영향을 국제정세에 비추어 생각해 보자.

13

해양문화공간

13.1 등대

　　등대는 램프와 렌즈 시스템에서 빛을 방출하고 해상 또는 내륙 수로에서 항해 지원을 위한 표지 역할을 하도록 설계된 타워(탑)이자 건물 또는 기타 유형의 물리적 구조물을 말한다. 한때 널리 사용되었던 운영 등대의 수는 유지 보수비용으로 인해 감소했으며 훨씬 저렴하고 정교하며 효과적인 전자 항법 시스템의 출현 이후에도 비경제적이지만 여전히 운영되고 있고 중요한 해상친수 공간으로 활용되고 있다.

　　고대에 등대는 현대의 많은 등대와 달리 암초와 곶에 대한 경고 신호라기보다는 항구의 입구 표시로 더 많은 기능을 했다. 고대부터 가장 유명한 등대 구조는 기원 전 280년에 세워진 이집트 알렉산드리아의 파로스 등대(Pharos lighthouse)이다. 하지만 CE 956년에서 1323년 사이에 세 번의 지진으로 심하게 손상되어 버려진 폐허가 되었다. 전체 높이가 최소 330미터인 것으로 추정되고 세계 7대 불가사의 중 하나인 이 건물은 수세기 동안 세계에서 가장 높은 인공 구조물 중 하나였다. 이집트 프톨레마이오스 왕조의 왕인 "프톨레마이오스 1세 소테르"가 건설한 것으로 알려져 있고 200~300m나 되는 높이에 거대한 거울로 불빛을 반사시켜서 거의 40 km 밖에서도 불빛이 보였다고 전해지며 1183년 아랍의 지리학자 "이븐 주바일"의 기록에는 "아직까지 사용하고 있음." 이라고 적혔지만, 15세기 모로코 출신 여행자 "이븐 바투타"는 "이미 망가질 대로 망가져서 등대 입구로 들어가기도 버겁다." 라고 기록했으므로 그 사이 언제가 쯤 기능을 상실했다고 볼 수 있다.

　　1994년에 프랑스 고고학자 팀이 알렉산드리아 동부 항구에서 파로스 등대의 유적 일부를 발견했다. 2016년 이집트정부의 고대 유물부는 파로스를 포함한 고대 알렉산드리아의 물에 잠긴 유적을 수중 박물관으로 만들 계획을 수립했다.

　　로마 제국이 파로스 등대의 모양을 모방해서 만들어 졌다고 전해지는 스페인 갈

파로스 등대(추정)와 헤라클레스 탑

리아지방의 아 코루냐 (A Coruña)에 있는 손상되지 않은 "헤라클레스 탑 (Tower of Hercules lighthouse)"은 2세기부터 지속적으로 사용되어 왔으며 현존하는 가장 오래된 등대로 간주된다. 헤라클레스 신화와 관련된 문구가 새겨져 있어 이러한 별명을 얻었다. 1791년에 증축되어 현재 높이가 55미터(180피트)이고 스페인의 북대서양 해안을 내려다보고 있다. 2009년 유네스코 세계 문화유산으로 지정되었고 "파로 데 치피오나" 등대에 이어 스페인에서 두 번째로 높은 등대이다.

한국사에서는 비록 신화적으로 각색된 구절이지만 《삼국유사》 권2 기이2 가락국기에 있는, 허황옥이 배를 타고 금관가야로 들어올 때 수로왕이 신하 유천간에 명해 망산도 위에서 기다리다 횃불을 올려 허황옥의 배가 안전하게 들어올 수 있도록 인도했다는 기록이 있다. 고려도경에도 중국 사신의 배가 밤에 다다르면 봉홧불을 밝히는 등대 시스템이 존재했음이 기록돼있다.

현대의 등대시스템은 18세기 초에 시작되었는데, 대서양 횡단 상업의 발전으로 인해 건설되는 등대의 수가 크게 증가했다. 구조 공학과 새롭고 효율적인 조명 장비의 발전으로 더 크고 강력한 등대를 만들어 질 수 있었다. 이때부터 등대의 기능

에디스톤 록(Eddystone Rock)의 윈스탠리 등대(Winstanley lighthouse) Jaaziell Johnston, 1813년

은 항구를 나타내는 것에서 바위나 암초와 같은 운송 위험에 대한 가시적인 경고를 제공하는 것으로 점차 변경되었다.

"에디스톤 록스(Eddystone Rocks)"는 영국 해협을 항해하는 선원들에게 난파될 수 있는 위험구간이었다. 윈스탠리 등대(Winstanley lighthouse)는 바위에 고정된 12개의 철제 지지대로 고정된 팔각형 목조 구조였으며 1696년부터 1698년까지 건설되었는데 이는 넓은 바다에 완전히 노출 된 세계 최초의 등대였다.

등대 설계 및 건설 개발에서 혁신을 가져온 인물은 로버트 스티븐슨(Robert Stevenson)이었다. 그의 가장 큰 업적은 1810년 벨 록 등대(스코틀랜드 앵거스 해안에 있는 벨 록 등대는 세계에서 가장 오래 살아남은 파도치는 등대)를 건설한 것인데, 이는 당시 최신의 공학을 이용한 빨간색과 흰색을 번갈아 가며 회전하는 조명을 적용했다. 그는 광원 선택, 장치설치, 반사경 디자인, 프레넬 렌즈로 선원이 식별 할 수 있는 개별 신호등이 있는 등대를 제작하고 회전 및 셔터 시스템을 혁신시켰다. 프레넬 렌즈는 프랑스의 물리학자 오귀스탱-장 프레넬(Augustin-Jean Fresnel, 1788~1827)이 등대에서 사용하기 위해 개발한 복합 컴팩트 렌즈로 백만

척의 배를 구한 렌즈라는 별칭을 가지고 있고 현재에 들어와 유지 보수가 덜 필요한 회전식 에어로 비콘(Aerobeacon 신호와 광원을 모두 표현할 수 있는 회전식 광원)으로 대체되었다. 또한 등대 건설에 필요한 부품으로 이동식 크레인과 밸런스 크레인을 발명했다.

1782년까지 등대조명은 일반적으로 나무 장작더미 또는 불타는 석탄이었다. 1782년 스위스 과학자 에메 아르간드(Aimé Argand)가 발명한 아르간드 램프는 꾸준한 무연 불꽃으로 등대 조명에 혁명을 일으켰다. 화염 위에 매달린 이산화 토륨 직물형 가연물(可燃物)을 사용하여 밝고 안정적인 빛을 만들었다. 고래 기름, 올리브기름 또는 기타 식물성 기름을 연료로 사용했다. 이 램프는 1784년 매튜 볼튼(Matthew Boulton)이 아르간드(Argand)와 협력하여 처음 생산했으며 한 세기가 넘는 기간 동안 등대의 표준이 되었다.

윌리엄 허친슨 (William Hutchinson)은 1763년에 카토 트릭(Catoptrics) 시스템으로 알려진 최초의 실용적인 광학 시스템을 개발했다. 이 기초적인 시스템은 방출된 빛을 집중된 빔으로 효과적으로 시준하여 빛의 가시성을 크게 높였다. 빛을 집중시키는 능력은 최초의 회전 등대 빔으로 이어졌으며, 여기서 빛은 일련의 간헐적인 섬광으로 나타나 빛의 섬광을 사용하여 복잡한 신호를 전송할 수 있게 되었다.

현대에 들어와 전기 및 자동 램프 교환기의 도입으로 구조 활동 외에 상주하는 등대지기의 필요성이 사라졌다. GPS와 같은 위성 항법 시스템과 같은 해상 항법 및 안전의 개선으로 인해 전 세계적으로 자동화되지 않은 등대가 단계적으로 폐지되었다. 예외적으로 캐나다에서는 여전히 50개의 직원이 있는 등대가 있다. 현대 등대는 일반적으로 강철 골격 타워에 장착된 태양열이나 빛으로 충전되는 배터리로 구동되는 단일 고정 점멸 조명으로 구동된다. 이후 충전식 발광 다이오드 (LED) 패널조명이 널리 사용되었다.

우리나라의 경우 문헌상으로 나타난 최초의 항로표지는 세종실록에 태안군의 가의도리 해상에서 지방수령이 향도선을 배치하여 세곡선이 통과할 수 있도록 한 기

록이 있으며, 근대식 등대가 처음 등장한 것은 강화도 조약 이후 서구 열강들과 차례로 수교를 하면서 각 국의 상선이 들어올 수 있는 항만시설 및 항로표지시설의 설치를 각 열강들에게서 요구받아 1902년 제물포 앞바다에 등대 및 등표설치 공사를 착수하여 1903년 6월 1일 팔미도등대와 소월미도등대(현재 폐지), 북장자서등표, 백암등표를 점등한 것으로, 이것이 한국에서 근대식 등대 역사의 시작이 된다. 이후 한반도 연안에는 국권 피탈 직전까지 유인등대 20기와 무인표지 153기가

프레넬 렌즈

설치되어 운영되었다. 일제강점기 당시 일제는 한반도의 물자를 보다 수월하게 수탈해가기 위한 목적으로 다수의 등대를 설치하였으며, 이 중 일부 등대는 항일운동의 파괴 대상이 되기도 하였었다. 태평양전쟁 시기에는 일본의 군사시설로 이용되는 이 등대들 중 상당수가 연합군의 폭격에 의해 파괴당해 등대들이 수난을 겪었고, 해방 이후에는 철수하는 일본인들이 상당수의 등대들을 파괴해 그나마 남아있던 등대들도 제 기능을 하지 못하게 되었다. 해방 직후 제대로 사용이 가능한 등대는 전체 등대의 20%정도 수준에 불과하였을 정도였다고 한다.

대한민국이 항로표지업무를 인계받게 된 것은 1945년 12월 26일로 해방된 지 4개월이 더 지나서였으며, 1947년 해군의 해안경비대로 이관되었다가 1948년 정부 수립과 함께 교통부 해운국으로 재이관되면서 완전히 우리 손으로 항로표지를 관리하게 된다. 그러나 한국전쟁으로 인하여 상당수의 항로표지들이 파괴되는 바람에 제대로 운영되지 못하다가 전쟁 이후 다시 복구사업을 추진하여 등명기와 전기시설을 갖추는데 주력하여 1960년에는 기존 석유등 광원에서 전기등으로 교체되는 성과를 이루게 된다. 1960년대부터 등대장비가 점차 전자기기로 교체되어가기 시작하였으며, 1970년대에는 거의 모든 등대가 전기식 등명기로 광원을 교체하였고 1988

년에는 무선항법시스템인 로란-C가 도입되면서 전파를 이용한 항로표지기능이 추가되기 시작하였다. 이후 1990년대에 들어서 기술의 발달에 따라 등대의 장비도 큰 변화를 겪는데 컴퓨터를 통한 원격제어가 가능해지면서 낙도 오지에 있는 상당수의 유인등대들이 이때부터 무인등대로 전환되기 시작하였다. 1999년에는 위성항법장치인 DGPS(Differential GPS)가 팔미도등대를 시작으로 전국의 주요 등대들에 설치되기 시작하였으며, 21세기에 들어서는 IT기술을 접목한 항로표지 종합관리시스템을 구축하여 운영하고 있다. 연안에 위치한 등대에는 선박자동식별장치(AIS) 발신기와 수신기를 설치하여 해상교통관제 발전에도 영향을 주고 있다. 현재 우리나라에는 총 3,332개의 등대가 있다. 유인등대는 38기이며, 무인등대는 방파제등대와 유인등대를 합쳐 국유로 등록된 숫자가 3,294기라고 한다. 또한 팔미도(구)등대 제1호(1903.06), 어청도등대 제2호(1912.03), (신안)홍도등대 제3호(1931.02)등 총24호의 등대문화유산을 지정보호하고 있다.

등대의 항로표지는 항로표지법 제2조의 규정에 의하여 등광, 형상, 색체, 음향, 전파 등을 수단으로 항행하는 선박에게 지표가 되는 항행보조시설로서 등대, 등표, 등부표, 입표, 부표, 안개신호, 전파표지, 특수신호표지가 있다. 광파표지는 형상과 색체, 등광을 이용하여 항해하는 선박에 시각적으로 지표를 알려주는 것이다.

팔미도(구)등대 제1호
1903.06

어청도등대 제2호
1912.03

(신안)홍도등대 제3호
1931.02

목포구등대 제4호
1908.01

광파표지 종류

종류		기능
등대		항해하는 선박이 육지나 배의 위치를 확인하고자 할 때 사용하거나 항만의 소재, 항의 입구 등을 알리기 위하여 사용하는 것으로 연안의 육지에 설치된 등화를 갖춘 탑 모양의 구조물을 등대라 한다.
등주		동일한 목적으로 사용되지만 기둥모양의 단순한 형태를 갖춘 부동등을 발하는 것을 등주라 한다.
등표		암초나 수심이 얕은 곳 등에 설치하여 주변을 항해하는 선박에게 장애물 및 항로의 소재 등을 알리기 위하여 사용하는 구조물로서 등화가 있으면 등표라고 하고 등화가 없으면 입표라고 한다.
조사등		암초나 방파제 끝의 돌출부분 등을 조사(照射)하여 주변을 항해하는 선박에게 장애물의 소재를 알리기 위해 설치한 투광기를 갖춘 구조물
도등		선박의 통항이 곤란한 좁은 수로, 항구, 만 입구 등에서 선박에게 안전한 항로를 알려주기 위하여 항로 연장선상의 육지에 고저차가 있도록 설치한 2기의 탑 모양의 구조물로서 등화를 발하는 항로표지를 도등이라한다.
지향등		선박의 통항이 곤란한 좁은 수로, 항만, 만입구 등에서 선박에게 안전한 항로를 알려주기 위하여 항로 연장선상의 육지에 설치한 것으로서 녹광, 백광, 적광, 지향 등용 등기를 갖춘 탑 모양의 구조물로서 백광구역이 안전항로이다.
등부표		항해하는 선박에게 암초나 수심이 얕은 곳의 소재를 알리거나 또는 항로의 경계를 알리기 위하여 해상의 고정위치에 띄워놓은 구조물로서 등화가 설치된 것을 등부표, 등화가 없는 것을 부표라 한다.

형상표지는 주간에 형상 및 색체에 의해서 그 위치를 나타내는 표지시설을 말한다.

형상표지 종류

종류		내용
입표		암초, 천초, 노출암등의 위치를 표시하기 위하여 설치하는 경계표이다. 해중에 고립되어 설치되므로 파랑 및 풍압, 조류 등에 견딜 수 있도록 위치의 선정과 설계를 견고히 하여야 한다. 특히 암초, 기타 위험을 피할 목적으로 쓰이는 것을 피험표라고 한다.
부표		고정표지를 설치할 수 없는 비교적 항행이 곤란한 해상에 정치되며 유도표지로서 역할도 한다. 부표에 등을 단 것을 등부표라한다.
도표		통항 곤란한 수도나 좁은 항만의 입구 등의 항로를 표시하는 것으로 항로연장선 상에 앞, 뒤 2개 또는 그 이상의 육표로 형성되거나 방향표로서 선박의 항행을 유도한다.

음파표지는 음파를 발생시켜 음향을 발사함으로써 선박에 그 위치를 알리는 것이다.

음파표지 종류

종류		내용
에어사이렌 (Air Siren)		공기압축기로 만든 공기에 의하여 사이렌을 울린다. 통상 안개가 많은 해역에 설치된 등대에 병설되어 있으며 안개가 발생하면 그것을 검출하고 자동적으로 음향을 발하여, 선박에 무신호소의 위치를 알리는 것이다.
사이렌(Motor Siren)		전동기에 의하여 사이렌 취명

종류		내용
다이아폰 (Diaphon)		압축공기에 의해서 발음체인 피스톤을 왕복시켜 취명
다이아프렘 혼 (Diaphon Horn)		전자력에 의해 발음판을 진동시켜 취명
무종 (Fog Bell)		가스의 압력 또는 기계장치로 타종하는 것

전파의 특징인 직진성, 등속성, 반사성 등을 이용하여 선박이나 항공기의 지표가 되고 있는 것을 통틀어 무선표지 또는 전파표지라고 한다.

전파표지 종류

종류		내용
위성항법 보정기준국 (DGPS)		Differential Global Positioning System 의 약자로서 24개(21개, 예비 3)의 위성을 이용한 위성항법장치 (GPS)의 측위오차를 보다 정밀하게 보정하여 중파 283~325 kHz로 Radio Beacon신호 (A2, A)와 함께 MSK로 변조된 G1 D전파를 발사하는 시설로서, 정도는 약 10 m이내이고 유효거리는 약 100 M 정도이다.
레이더비컨 (Radar Beacon)		레이콘은 무지향성 전파를 24시간 발사하여 선박에서 사용중인 레이더(Radar)의 화면상에 모르스 휘선을 나타내어 배의 위치를 알 수 있도록 하는 장치이다. 농무시나 기상 악화시 선박의 안전 운항에 기여하고 있다.

종류		내용
로란국 (LORAN국)		LORAN(Long Range Navigation)이란 쌍곡선 항법을 이용하여 선박의 위치를 측정할 수 있는 장거리 무선항법장치로서 Loran-A 와 Loran-C가 있다.
무선표지국		– 중파무선표지국(Radio Beacon) 선박이 무선방향탐지기(RDF)로 송신국의 방위 측정이 가능하도록 일정시각에 전파(285 kHz~325 kHz)를 발사하는 시설을 말하며, 무지향성식 및 지향성식 표지국이 있다. – 마이크로파 무선표지국(Microwave Beacon)
데카국 (DECCA국)		선박이 데카수신기로 선위를 측정토록 70~130 kHz의 장파(지속파)를 발사하는 시설을 말하며, 1주국과 주국으로부터 80~110 km 떨어진 2 또는 3종국으로 1체인을 구성하며 전파의 위상차를 비교하여 시간차를 측정하는 쌍곡선항법장치이여, 유효거리는 주간 550 M, 야간 300 M정도이다.

등대의 색은 아무렇게나 정해지는 것이 아니라 국제항로표지 기준에 의해서 정해지게 된다.

하얀색 : 일반적으로 유인등대에는 백색을 칠한다. 또한 육상에 위치하는 등대들도 일반적으로는 하얀색을 칠한다.

빨간색 : 우현표지로 항구 방향으로 들어오는 배의 우측에 자리한다. 항로의 오른편에 설치되며, 항구로 들어오는 배는 이 적색 빛의 왼쪽으로 항해하여야 항구로 들어올 수 있다.

초록색 : 좌현표지로 항구 방향으로 들어오는 배의 좌측에 자리한다. 항로의 왼편에 설치되며, 항구로 들어오는 배는 이 녹색 빛의 오른쪽으로 항해해야 항구로 들어올 수 있다. 단, 이 좌현표지를 육상(방파제)에 설치할 경우에는 시설물을 흰색으로 칠한다.

노란색 : 주변에 암초나 항해에 장애를 줄 수 있는 요소가 있으니 이쪽으로는 접근하지 말라는 의미이며, 주의를 요한다는 뜻이다.

검은색
빨간색 : 고립장해표지로 여기 방향에는 침몰선이나 암초, 기타 항해에 장애를 주는 요소가 있다는 의미.
검은색

일반적으로 등대의 불빛 색은 등대의 색과 거의 동일하다.

하얀색 : 이쪽으로 계속 오면 안됨. 여기를 피해갈 것. 쭉 오면 육지나 암초와 만남. 단 이를 항해 기준점으로 삼기도 한다. 고립 장해 표지 시에는 5초나 10초에 1회 섬광을 발신한다.

빨간색 : 우현표지, 여기 왼편으로 지나가면 항구로 들어갈 수 있음.

초록색 : 좌현표지, 여기 오른편으로 지나가면 항구로 들어갈 수 있음.

일반적인 항만에서는 홍색과 녹색 불빛 사이에 백색 불빛을 오게 하여 항해하면 항구로 들어올 수 있게끔 유도하고 있다.

노란색 : 특수표지, 이쪽으로 오면 인공적으로 설치된 시설물과 충돌할 수 있으니 오지 말 것을 의미하는 경우가 많다. 주로 공사 중인 해역이나 부두의 정박지점 등에 사용된다. 이 외에 항해에 방해되는 인공적인 요소들이 있으니 주의하라는 의미도 함께 담고 있다.

대한민국의 해안 문화 중 제주도는 도대불이라는 독특한 근현대의 등대 문화를 가지고 있다.

제주도 특유의 해안 시설물로 제주도에서 고기잡이 나간 배가 무사히 포구를 찾아 들어올 수 있도록 돌을 쌓아서 불을 밝힐 수 있게 만든 대(臺)로 주로 주변에서 쉽게 구할 수 있는 현무암을 쌓아서 만들었다. 전기가 들어오기 이전 시절인 20세기 초반(일제강점기) 제주도 연안 곳곳에 건설되었으며, 석유로 불을 피우거나 물고기 기름을 사용하여 불을 피우는 각지불 혹은 남포등을 도대 위에다 걸어놓았다. 전기가 들어오기 이전 제주도 지역에만 존재하던 일종의 등대라고 할 수 있으며, 일종의 신호유적에 해당한다. 제주도 도내 최초의 도대불 건설은 1915년으로 알려져 있으며, 가장 늦게 건설된 것은 1965년으로 전해진다.

도대의 어원에 대한 설은 여러 가지가 있지만 등대를 뜻하는 일본어 "도오다이"에서 유래하였다는 설이 가장 유력하다. 이외에 길을 밝혀준다는 의미인 도대(道臺)라는 설도 꽤 유력한 설 중 하나이다. 또 다른 어원으로는 돛대처럼 높은 대(臺)를 세워 불을 밝혔기 때문에 '돛대불'이라 했고 이것이 '도대불'로 바뀌었다는 주장이 있다. 불을 밝히는 연료로는 물고기 기름, 솔칵(송진, 관솔), 석유 등으로 마을마다 사

용 연료가 달랐으며, 이는 각자 마을의 사정에 맞게 운영되었다. 도대불을 쌓는 재료는 처음에는 돌을 이용하였고 이후 쇠를 이용한 곳도 있었으나 쇠로 만든 도대불은 쉽게 부식되어 온전하게 남아있는 것을 찾아보기 어렵다.

이 도대에 불을 밝히는 일을 "불칙"이라 하였으며 그 역할을 하는 사람을 "불칙이"라고 불렀다. 불을 켜는 시점은 주로 해가 지는 무렵부터 시작하여 출어를 나간 선박들이 항구로 돌아오는 새벽 무렵까지였으며, 불칙이의 역할은 나이가 많아서 더 이상 배를 탈 수 없는 늙은 어부들이 돌아가면서 불칙을 담당하였다고 한다. 항구에 선박이 무사히 돌아오면 돌아온 선박들은 이 수고에 대한 감사의 의미로 잡은 생선 중 일부를 불칙이들에게 주어서 생계를 이을 수 있도록 하였었다. 이 도대불은 등명대, 탑망대, 관망대, 광명등 등의 이름으로 불리기도 하였다.

도대불을 등명대(燈明臺)라고도 하는 이유는 제주시 조천읍 북촌리 도대불 비석에 '燈明臺'라고 새겨져 있고, 화북 포구에도 같은 글귀가 쓰인 비석이 있기 때문이다.

1915년 12월에 세워진 제주시 조천읍 북촌리에 세워진 도대불

1957년 제주시 용담동에 세워진 용담동 다끄내 도대불

　도대불이 생길 무렵의 시기는 제주도 연안에 마라도등대나 우도등대, 산지등대의 건설과 거의 비슷한 시기이다. 그러나 이들 근대적 등대들은 제주도 주민들과는 전혀 상관없는 육지와 제주도를 오가는 선박이나 제주도를 그냥 스쳐가는 외부 선박들을 위한 것이지 어민들에게 직접적으로 와 닿는 시설물은 아니었다. 이런 이유로 도대불은 일반적인 등대와는 달리 민간 차원에서 직접 관리하는 등대였다. 형태에는 원뿔형, 원통형, 사다리꼴형, 상자형, 표주박형 등이 있다.

　제주도 어민들의 길잡이가 되던 도대불은 1970년대 제주도 전역에 전기가 보급이 되기 시작하면서 점차 사용되지 않게 된다. 애초에 불의 밝기 자체가 호롱이나 횃불 정도였기 때문에 없는 것 보다 나은 정도였고 전기를 사용하는 훨씬 밝은 등대들이 설치되면서 빠르게 도태되어 버렸다. 이후 제주도 연안의 무인등대들과 방파제등대 및 등주들에게 그 자리를 넘겨주고 사용되지 않게 되었다. 이후 제주도 연안의 항만 시설의 확충과 해안도로의 건설로 해안가에 있던 상당수 도대불 시설이 철거되거나 돌무덤의 형태로 파손되어 방치되게 되었다. 제주도 연안 포구마을마다 있었던 것으로 추정되는 도대불은 2010년 기준으로 총 18곳이 있는 것으로 확인되며, 일부 시설은 마을 주민들이 자리를 인근으로 옮겨서 다시 복원하기도 하였다.

13.2 섬

섬은 사면이 물로 둘러싸인 작은 육지이다. 바다·호수·강 내에 존재하며 도서라고도 한다. 원래는 간척·매립되었거나 방파제·방조제·교량 등으로 연륙된 도서와 제주도 본도는 섬에서 제외된다. 하지만 지금은 일반적으로 육지와 인공적으로 연결된 땅도 4면이 물로 둘러져 있으면 섬으로 생각한다. '물로 에워싸인 땅'이라고 하면 왠지 대륙과 정의가 같은 것 같아 보이는데 실제로 그렇다. 대륙은 정확히 객관적인 정의가 있는 게 아니고 섬 중에서 가장 큰 것들을 그렇게 부르는 것일 뿐이다. 보편적으로는 그린란드를 가장 큰 섬으로 취급하고 오스트레일리아를 가장 작은 대륙으로 취급한다. 그래서 그린란드보다 넓은 땅덩어리를 대륙, 그린란드와 면적이 같거나 더 좁은 땅덩어리를 섬이라 일컫는다. 해양법에 관한 국제연합 협약 제121조는 섬을 다음과 같이 정의 한다.

1. 섬이라 함은 바닷물로 둘러싸여 있으며, 밀물일 때에도 수면 위에 있는, 자연적으로 형성된 육지지역을 말한다.
2. 제3항에 규정된 경우를 제외하고는 섬의 영해, 접속수역, 배타적 경제수역 및 대륙붕은 다른 영토에 적용 가능한 이 협약의 규정에 따라 결정한다.
3. 인간이 거주할 수 없거나 독자적인 경제활동을 유지할 수 없는 암석은 배타적 경제수역이나 대륙붕을 가지지 아니한다.

한국어 〈섬〉의 15세기 고어는 〈셤 (훈민정음 해례본)〉이다. 島(도)라는 한자를 우리말로 설명하면 "물위에 떠있는 땅"이 된다. 여기에서 물은 水로 바꾸고 땅은 뭍으로 바꾸면 "수에 떠있는 뭍"이 된다. 이것이 바로 섬의 어원이다. 이를 우리말 공식에 대입하면 수 = ㅅ 에 떠 = ㅓ 있는 뭍 = ㅁ ㅅ ㅓ ㅁ = 섬이 된다.(출처: 한글학회)

　비슷한 발음으로 고대 이집트어 섬(shemm)이라는 발음이 있는데 이는 "범람하는 것"이라는 뜻을 가지고 있다. 이는 "침수되어 고립된 구역"을 의미한다. 언어적으로 비슷한 발음은 어원적으로 관련성이 있을 수도 있다. 같은 맥락으로 일본어 "시마"는 우리말 섬에서 유래한 것이다.

　영어 "ISLAND" 라는 단어는 중세 영어 iland, 고대 영어 igland 또는 ieg에서 파생되었으며, 독립적으로 사용될 때 '섬'을 의미하고 land는 현대적 의미를 지니고 있다. 참고로 네덜란드어로는 eiland ,독일어로는 Eiland이다. 고대 영어 ieg는 실제로 스웨덴어 ö와 독일어 Aue의 동족이며 라틴어 아쿠아(물)와 관련이 있다.

　섬 중에서도 사람이 살지 않는 섬을 무인도라고 한다. 전 국토가 섬으로 이루어진 나라를 섬나라라고 하며 2011년 현재, 국제연합에 가맹한 193개국 중 47개 국가가 섬나라로 분류된다. 섬 보유수가 제일 많은 나라는 스웨덴으로 267,570개, 그 뒤가 노르웨이로 239,057개의 섬을 가지고 있다.

세계 TOP 10 섬 보유국 2019년 기준

국가	섬 보유수
스웨덴	267,570개
노르웨이	230,057개
핀란드	178,947개
캐나다	52,455개
미국	18,617개
인도네시아	17,508개
호주	8,222개
필리핀	7,641개
중국	6,961개
일본	6,852개

우리나라는 인도네시아, 필리핀, 일본 등에 이어 3,348개(2018년 기준)의 유·무인도를 갖고 있는 아시아 5위의 섬 보유 국가이다.

면적별 5대 도서는 제주도(1,849 ㎢), 거제도(378 ㎢), 진도(363 ㎢), 남해도(357 ㎢), 강화도(302 ㎢)이고, 인구 규모별 5대 도서는 제주도(66만 명), 거제도(24만 명), 강화도(6만 992명), 남해도(5만 명), 진도(4만3천명)이다.(2019년 기준)

이어도는 이름만 들어간 섬 같지만 평상시엔 수면 아래 4.6 m에 잠겨 있다가 파도가 크게 치면 잠깐 잠깐 드러나 주변을 지나던 배를 위험에 빠뜨렸던 암초(暗礁)다. 독도는 항상 수면 위에 있지만 인간이 거주할 수 없거나 독자적인 경제활동을 유지할 수 없기 때문에 암초(巖礁)로 분류되며 배타적 경제수역이나 대륙붕을 가지지 않는다. 김포섬이나 안면도는 본래 반도나 곶이었다가 운하를 뚫어서 섬이 된 예이다. 그리고 둘 다 육지와 다리가 연결되어 있다. 세계에서 인구 밀도가 가장 높은 섬은 아이티의 Ilet a Brouee(일레 브로) 섬으로 약 1,200평에 500여명의 인구가 상주한다. 콜롬비아의 산타크루스 섬은 세계에서 인구 밀도가 다섯 번 째로 높은 섬이다. 가장 많은 국가가 공유하는 섬은 보르네오(브루나이, 인도네시아, 말레이시아)이다.

우리나라 섬 면적 비교(2019년 기준)

순위	섬이름	면적	순위	섬이름	면적
1	제주도	1849.2	16	교동도	47.14
2	거제도	378	17	백령도	46.3
3	진도	363.16	18	미륵도	45.59
4	남해도	357.28	19	비금도	44.13
5	강화도	302.4	20	고금도	43.2
6	안면도	113.46	21	암태도	43.09
7	완도	91	22	석모도	42.84
8	울릉도	72.9	23	도초도	42.38
9	돌산도	68.9	24	대부도	40.34
10	거금도	62.08	25	임자도	39.3
11	안좌도	59.88	26	청산도	33.3
12	창선도	54.26	27	보길도	32.99
13	자은도	52.19	28	신지도	28.16
14	영종도	50.5	29	증도	26.99
15	압해도	49.12	30	금오도	26.46

　　제주도·울릉도·독도 등의 화산섬을 제외한 여러 도서는 해수의 침수작용으로 육지와 분리되어 육지의 높은 부분이 섬으로 되었다. 따라서 섬의 경사는 일반적으로 급하며 평지가 적다.

　　일반적으로 섬지역의 기후는 해양의 영향으로 한서의 차가 작고, 연중 기온의 변화가 적으며, 강수량이 비교적 많은 것이 특색이다. 제주도의 연평균기온은 15℃, 남해안 지방은 13~14℃, 울릉도의 연평균기온은 12℃로 나타난다. 연강수량도 제주도의 남동해안지역은 1,800㎜ 내외로서 전국 최다우지이며, 남해안지역은 1,500㎜에 달한다. 울릉도는 1,400~1,500㎜의 많은 강수량을 보이고 있는데, 이 섬에서는 여름철의 강우량보다 겨울철의 강설량이 더 많은 것이 특색이다. 한반도 남서 도서지방에는 난대림인 동백나무·북가시나무·가시나무·녹나무·참식나무·감탕나무·팽나무 등의 상록활엽수림이 자생한다. 제주도 한라산의 남쪽에는 난지식물(暖地植物)의 종류가 많고, 울릉도는 북위 35°30′에 위치하나 해양성기후의 영향으로 상록활엽수가 분포한다. 난지식물인 동백나무·참식나무 등은 해류를 타고 북상하여 황해도의 여러 섬에까지도 분포한다.

한국의 섬

강화도·제주도·진도 등과 같은 섬에는 선사시대의 유적이 남아 있어 오래 전부터 인간이 거주했고 문화전파의 통로가 되어왔음을 알게 한다. 역사상 섬은 해상 활동의 근거지로, 국방상 중요 방어 지역으로 중요한 역할을 담당해왔다. 신라 말 당나

라 해적들의 약탈이 심해지자 장보고(張保皐)는 828년(흥덕왕 3년)에 완도에 청해진 (淸海鎭)을 설치하고 해적의 출몰을 제압하여 서해와 남해의 해상권을 장악하였다. 또한 당나라와 일본 간의 해상무역을 관장하는 큰 세력으로 성장하였다. 신라 말기 와 고려 초에 당나라의 해적, 여진의 침입과 특히 13~16세기에 걸친 왜구의 침입 으로 울릉도·진도는 한때 공도(空島)가 되었고 섬주민의 피해는 극심하였다. 그러나 섬은 국방상 중요한 역할을 하였는데, 강화도는 1232년(고종 19년)에 몽고군의 침 입에 장기 항전하기 위하여 약 39년간 고려의 도읍이 되었다. 강화도는 개경에 가 까운 섬으로 천연의 요새여서 해전에는 경험이 없는 몽고군을 무찌르기에 알맞은 곳이었다. 고려가 강화도로 천도한 뒤 강도(江都)라 부르게 되었고 이때부터 몽고와 장기전을 치렀다. 강화도로의 천도는 섬을 방어지로 해서 나라를 지킨 대표적인 예 이다. 또한, 삼별초(三別抄)도 강화도·진도·제주도·남해도·거제도를 중심으로 몽고군 에 항거했다. 특히 1270년(원종 11년)에 진도에 용장성(龍藏城)을 쌓고 궁정을 조성 하여 하나의 도성을 이루었다. 진도를 중심으로 항몽의식이 고무되고 남해안의 여 러 섬과 연안 지역에서 항몽 투쟁을 하였다. 그리하여 이들 지역에는 많은 유물·유 적이 그 흔적으로 남아 있다. 조선시대에는 임진왜란 당시 한산도의 역할이 매우 중요하였다. 한산도는 주위에 도피할 곳이 없고 적이 궁지에 몰려 항거하게 되면 굶어죽을 수밖에 없는 곳으로 이곳에서 이순신(李舜臣)은 왜적을 크게 격파하여 임

남해안의 섬의 따뜻한 기후

진왜란 3대첩의 하나를 이루었다. 병자호란과 병인양요·신미양요 때에도 강화도는 국방상 중요한 역할을 하였다. 또한 섬은 유배지로 많이 이용되어 제주도의 김정희(金正喜), 보길도의 윤선도(尹善道), 강진의 정약용(丁若鏞) 등은 유배지에서 활동하여 섬 문화 발달에 기여했고 이른바 유배지 문화가 형성되었다. 계속되는 왜구의 침입으로 조정에서는 고종 때까지 공도정책(空島政策)을 시행하였다. 즉 섬에 거주하는 주민들을 집단으로 육지에 이주시키고 섬에는 주민이 없도록 하는 정책이었다. 그러나 서남해 연안도서에 거주하는 현재 주민들의 조상은 대략 임진왜란 이후부터 서서히 입도(入島)하기 시작하였다. 울릉도의 경우는 1884년(고종 21년)에 고종이 공도정책을 버리고 울릉도 개척령을 공포하여 이민을 장려함으로써 정식으로 이주가 시작되었다.

일반적으로 섬은 본토에서 먼 거리에 있기 때문에 교통이 불편하고, 평지가 적어서 농산물 생산도 부족하여 항상 기근에 시달린다. 또한 낙후된 어로 장비 등으로 소득이 낮고, 교육·문화 등의 혜택이 적어서 미개발 지역으로 남아 있는 경우가 많았다. 섬을 개발하려는 움직임은 1970년대에 들어와서 활발해졌다. 최근에는 전기 가설, 무의촌 정리, 정기선 또는 명령항로 개통 등의 도서 개발이 활발해지고 있다. 정부에서도 2015년 시행된 「도서개발촉진법」을 제정하여 본격적인 도서개발을 하고 있다. 그러나 아직까지는 도서의 고립성·낙후성 및 교육·의료 등의 문제 때문에 본토로 이주하는 이도 현상이 계속되고 있다.

섬에 문화라는 인간의 삶의 형태가 생기려면 사람이 있어야 한다. 무인도라 하더라도 수산물이나 농산물 같은 자원이 나오거나 등대·초소·국방시설·관광시설 등이 있다면 한때나마 섬의 문화가 생긴다. 유인도로 지속이 되는 섬이 있는가 하면 이전에 사람이 살던 흔적만 남아 있을 뿐 지금은 무인도가 된 경우도 있고, 얼마 전에 입도하여서 아직 섬의 문화라고 부르기 어려운 경우도 있다. 문화적 특성을 말하려면 100여 년 이상의 역사가 있는 섬과 섬사람을 전제해야 한다. 섬의 지리적 성격은 육지와 떨어진 외딴 곳이며 반드시 육지나 이웃 섬에 가기 위해서는 배와 같은 교통수단이 있어야 한다. 그리고 그 섬의 자연환경에 적응하여 살아가는 현실

적이며 실리적인 생활 방식 또는 생존 형태가 독특하게 형성이 된다. 이리하여 그 섬만의 문화적인 특성이 생기는 것이다. 또한 중앙의 문화가 어떤 경로로 들어오면 그곳에 정착하여 섬 사정에 맞게 새로운 모습으로 변한다. 그래서 섬의 문화에는 폐쇄성과 독자성이 드러난다. 과거에는 바다 때문에 육지 문화의 전파가 지연되고 섬 문화의 육지로의 진출도 쉽지 않아서 섬은 문화적으로 고립되고 자체의 순수성이 오래 유지될 수 있었다. 그래서 섬은 인종적·민속적으로 사이가 동떨어져 연락이 끊어지는 격절성이 나타났으며 전통적인 습관과 풍습이 많이 남아 있어 과거를 비교, 연구하는 데 좋은 대상이 되었다

섬이 육지 가까이 있고 왕래가 빈번하며 인구가 많지 않으면 섬의 특색 있는 언어가 잘 형성되지 않는다. 경기만·태안반도·다도해 섬의 언어는 육지와 별반 차이가 없지만, 육지와 멀리 있고 규모가 큰 제주도는 제주도만의 독특한 언어현상이 생겼다.

독특한 제주도 방언

제주도 방언	표준어
누구 있수과?	누구 있습니까?
안녕 하우꽈?	안녕 하십니까?
아방, 어멍 다 펜안 했수과?	아버지, 어머니 모두 편안 하셨습니까?
어디 갔당 왐쑤과?	어디 갔다가 오십니까?
요새 어떵 살미꽈? 좋수과?	요새 어떻게 사십니까? 좋습니까?
혼저 옵서	어서 오십시오
아는 질도 들으멍 가라	아늘 길도 물으면서 가라
제주도 사투리로 말 호난	제주도 사투리로 말 하니까
무신 거옌 고람 신디 몰르쿠게?	모라고 말하는지 모르겠지요?
도르멍 옵서	빨리 오십시오
어드레 감디?	어디로 가느냐?
어떵 갑니까?	어떻게 갑니까?
어드레 감수과?	어디로 가십니까?
이래 옵서게	이리로 오십시오
온저 온저 옵서게	어서 어서 오십시오
솔작 솔작 옵서게	살짝 살짝 오십시오

어려운 환경에서 살아가는 섬사람의 민속은 '생존과 생활의 방법과 멋'이라고 할 만하다. 자연현상을 관찰하여 살아가는 데 이로움을 얻고자 하는 노력이 강하였던 것이다. 민속의 형태는 여러 가지가 있다.

바람을 숭상하고 두려워하는 바람신앙을 가지며 바람을 위한 영동할아버지, 또는 영동할머니 제사를 지낸다. 바다에서 사는 용왕에게 제사를 지내는 풍습이 있다. 어장고사는 돼지머리와 그 어장에서 나는 고기(제주도는 구별 없이 모두 사용한다.)·떡·술·국·밥·그물을 설치하고 제주(祭主)가 "목욕 정제하고 용왕님께 성의껏 올리니 많이 잡히고, 무사하며, 종업원도 협조하여 열심히 일할 수 있게 해 달라." 고 구두로 기원하거나, 무당을 불러서 굿을 한다. 물론 효험이 있다고 믿는다. 현재 해안 및 섬지방에서 풍어를 기원하는 공동 제의로는 동제와 별신제(別神祭)가 있는데 이것은 풍어와 마을의 평안과 무사고를 기원하는 의식이다. 개인 제의로는 뱃고사와 뱃굿이 있어 선주 각자가 배에 모시고 있는 배서낭에게 배와 선원의 안전 및 풍어를 기원한다. 또한 어촌도 농촌과 다름없이 촌락마다 촌락 수호신을 모시고 있다. 촌락 수호신에 대한 당(堂) 제사를 거행할 때는 배들이 귀항을 서둘러서 당 제사에 참가한다. 섬에서는 당집을 짓고 안전과 풍어를 비는데, 물론 당에는 당신(할머니·노인·장군 등)이 있다. 심지어 뱀이 신의 모습이 될 수도 있다. "인간은 어떠한 경로로 인간이 되었으며 어떻게 섬에 이로움을 주었는가" 하는 내력이 전설이나 무가(巫歌)로 전해오는 것이다.

용왕제와 풍어당굿

각 섬의 입도조 설화, 개도신화(開島神話), 장수나 무당 등 독특한 인물의 전설은 섬 자체의 성격을 규정하기도 한다. 제주도에는 「설문대할망설화」가 전해오는데 설문대할망은 키가 큰 거대한 여신으로 제주도와 육지를 잇는 다리를 놓으려 했으나 그가 먹고 입을만한 자원이 없어서 실패하고 말았다는 이야기이다. 이상과 현실, 소원과 실망의 교차가 절실하게 나타난 내용이다.

섬의 민요는 노동과 관련하여 민중에 의하여 형성되고 환경에 따라서 그 곡이나 내용이 언제나 변할 수 있는 유동성이 있기 때문에 섬의 환경적인 특성을 잘 반영하고 있다. 또한 다른 문학에 비하여 서민들의 숨김없는 생활의 정서를 반영하고 있다. 섬의 민요는 사해용왕을 불러가며 안전하기를 바라는 것과 이런 고단하고 위험한 생활을 해야 하는가 하는 신세 한탄이 있는 것, 죽더라도 안전한 곳으로, 그보다 살아서 저 이상향(제주도의 이어도)에 들어갔으면 좋겠다는 것, 임경업 장군이나 용왕신의 덕분에 고기가 잘 잡혀서 부자가 되었으면 좋겠다는 내용이 대부분이다. 섬의 자장가에도 육지 자장가보다 어머니의 한탄과 소원이 잘 나타난다. 뱃노래와 고기잡이노래는 지역에 따라서 그 곡조와 가사가 다르다. 일반적으로 의생활은 육지와 비슷하나 지리적 조건과 생활 풍습이 특이한 제주도에서는 감물염색(柿染)의 옷을 많이 입었다. 덥고 습기 많은 기후에서 생활하는 제주도인들에게는 항상 빳빳하고 살에 붙지 않는 옷감이 필요하였다. 그러한 이유에서 감물염색이 생겼다. 염색법은 7, 8월에 풋감을 따서 으깨어 즙(汁)을 낸다. 이 즙이 옷에 완전히 흡수되도록 충분한 양으로 염색한 후 찌꺼기는 털어내고 옷 모양을 펴서 여름의 직사광선 아래에서 건조시켜야 한다. 열 차례 반복하여 건조시키면 짙은 적갈색(赤褐色)으로 염색이 되고 빳빳하게 풀 먹인 옷같이 된다. 감물염색을 돛천에 사용하기도 했다.

도서지방의 특징적인 식품은 소금에 절인 염장식품일 것이다. 특히 전라남도의 여러 섬에서는 여러 가지의 염장식품이 생산되고 있다. 젓갈은 예로부터 전해오는 우리나라 고유의 식품으로서 지방에 따라 종류도 다양하다. 해역별로 대표적인 젓갈명을 들면 동해안의 명란젓·오징어젓, 남해안의 멸치젓·굴젓·갈치내장젓·조개젓·

제주 감물염색

꼴뚜기젓 등이 있다. 그 중에 생산량이 가장 많은 것은 서해안의 새우젓과 남해안의 멸치젓이다. 과거에 다도해의 여러 섬에서는 주식이 고구마와 보리였다. 현재는 도서 인구의 감소와 소득 증대 및 다수확 품종의 볍씨 보급으로, 주식이 쌀로 변하고, 밭에는 고구마·보리 대신에 특용작물인 마늘을 많이 심고 있다

　섬지방을 중심으로 민가형을 살펴보면, 전라남도의 남서 해안·도서지방·영산강 연안에는 홑집인 중앙부엌형 민가가 주로 분포하고, 제주도에는 겹집인 3실형민가(三室型民家)가 넓게 분포하고 있다. 울릉도에는 홑집 형태의 누목형민가(累木型民家)인 투방집이 독특한 경관을 이루며 분포했었다. 투방집은 풍부한 나무를 사용하여 너와를 지붕 재료로 사용하였고 눈·비·햇빛·바람 등을 막기 위하여 우데기를 설치하였다. 이 중 가장 넓은 지역에 분포하는 다도해의 민가 중에서 완도군 청산도(靑山島)의 예를 들어 주생활을 살펴보면 민가의 평면은 4칸집이 대부분이고 극소수가 3칸집이다. 대지 내의 주요 건물은 큰 채와 행랑채이다.

　우리나라의 도서지역에는 경제적 가치가 높은 자원들이 산재해 있으며 그 일부가 이용, 개발되고 있다. 도서지역에 산재된 주요 자원으로는 인근의 해양공간에 분포한 양식업·수산업·염전 등을 중심으로 한 수산자원, 일부 섬에 분포하고 있는 규사

고령토·동·아연 등의 지하자원, 특용작물을 비롯한 농업 생산물과 최근에 더욱 부각되고 있는 섬의 문화유적 및 수려한 해상경관으로 이루어진 관광자원 등을 들 수 있다. 도서지역의 지하자원으로는 약 40여 종의 광물이 분포하고 있고, 이들 광물 중 납석·규석 및 규사가 매장량의 55%를 차지하고 있다. 주요 광물별 분포 지역을 살펴보면, 백령도의 철·석회석, 신안군 도초도·비금도·압해도의 사금·규사·납석·석회석·철광석, 완도군 일대 도서의 고령토·규사·엽납석(葉蠟石), 진도군 조도의 다이아스포아·황철석·천청석(天靑石), 신안군 일대 도서와 군산시 선유도·보령시 월산도의 사금·사철·질콘늄·세늄·티탄철 등을 들 수 있다. 특히 전라남도의 무안과 신안 등의 해안과 해저에 분포하고 있는 규사는 반도체의 원료가 된다. 그리고 서남 해안에 만곡의 해안선과 도서에 연하여 전 국토 면적의 4%가 넘는 약 4천㎢의 간척지 조성이 가능한 천해의 해저에는 경제적 가치가 큰 광물자원 및 골재자원(骨材資源)이 막대한 양으로 부존되어 있을 가능성이 높다. 한편 남서 해양의 대륙붕 3·4·5광구에서도 석유와 천연가스의 부존 가능성이 높다. 도서지역은 입지의 특성상 다양한 수산자원을 보유하고 있는데 개발, 이용되는 것으로는 연·근해어장을 중

아름다운 한려해상 국립공원

심으로 한 어업·양식업·수산제조업 및 제염업 등을 들 수 있다. 연·근해의 주요 어장으로는 연평도어장·고군산군도어장·청산도 어장·나로도어장·칠산도어장·서거차도어장·흑산도어장·장승포어장 등으로서 삼치·조기·문어·전갱이·새우·민어·고등어·갈치 등 70여 종에 달하는 어족이 어획된다. 한편 어류·패류·해조류 등의 천해 양식업이 활발하게 행해지고 있다.

도서지역의 대표적인 국립공원으로는 태안해안국립공원, 홍도(紅島)·조도(鳥島)·백도(白島)를 중심으로 한 다도해해상국립공원, 한려수도의 여러 섬을 중심으로 한 한려해상국립공원 등이 있고 이밖에 많은 도립공원과 지정 관광지를 보유하고 있다.

인문학적으로 섬은 아름다움이며 바다안의 오아시스이다. 바다는 힘든 삶의 경유지이자 바다 유목민의 안식처다. 섬이 있어 인간은 또 다른 황량한 바닷속에서 여유와 심리적 안정을 찾는다. 다양한 섬만의 해양문화는 독창적이며 다양하다. 해양문화 콘텐츠 중 섬은 가장 중요한 해양성과 해양문화를 보여주는 요소 중의 하나라 하겠다.

13.3 해변과 해수욕장

해변(海邊)은 해안선을 따라 파도와 연안류(沿岸流)가 모래나 자갈을 쌓아올려서 만들어 놓은 퇴적지대로서, 특히 파도의 작용을 크게 받아 형성된다. 대부분의 해변은 모래로 되어 있으며, 해수욕에 적합하여, 해수욕장이 많이 생겨져 있다. 해빈(海濱)이라고도 한다. 해변은 파도나 해류가 모래 같은 부유물을 연안에 퇴적시켜서 형성된다. 연안의 바위의 풍화 등으로 침식이 발생하게 되고 이것이 연안에 쌓이게

세인트 오스왈즈 베이(St Oswalds Bay), 도싯, 영국. 야생 모래와 지붕널
해변은 파도 작용에 의해 자연적으로 형성되고 유지.

된다. 연안의 산호초 역시 해변의 모래를 만드는데 중요한 역할을 한다.

바다와 땅이 맞닿은 곳에 있는 지대로 해안(海岸)이나 '해변가', 바닷가라고도 한
다. 비슷한 것으로 여느 강이나 호수 근처는 강가(강변, 江邊)와 호숫가(호수변, 湖
水邊)라고 한다. 이를 통틀어 연안(沿岸)이라고 한다.

공유수면 관리 및 매립에 관한 법률 제2조 제1호 (나)목은 "해안선으로부터 지적
공부(地籍公簿 지적부)에 등록된 지역까지의 사이"로 정의한다.

해변은 해안선을 따라 있으며 대개 오랜 시간에 걸쳐 파랑과 바람 등으로 말미암
아 바위가 부서져 생긴 모래나 자갈로 이루어진다. 태풍이나 파도가 모래를 옮겨
생기는 경우도 있다. 종류는 보통 모래해안, 자갈해안, 갯벌해안으로 나뉘며 한반도
의 경우는 주로 동해안에 모래해안이 발달하고, 서해안과 남해안에 갯벌해안이 발
달하였다. 동해안에 모래해안이 발달한 까닭은 동해로 흘러드는 하천들은 하나같이
길이가 짧아 해안까지 모래가 쉽게 이동되고, 해안선이 단순하기에 파랑이 힘을 잃

지 않고 그대로 바위에 부딪쳐 깨뜨릴 수 있으며, 조류(潮流)가 뚜렷이 나타나지 않아 모래가 쉬이 쌓일 수 있기 때문이다. 거꾸로 서해안이나 남해안은 섬이나 반도, 곶 등의 지형이 많아 해안선이 복잡하고, 이로 말미암아 파랑이 해안에 다다를 즈음에는 힘이 다 빠지며, 조류가 생겨 모래가 쉬이 쌓일 수 없기 때문에 갯벌해안이 발달한 것이다. 이러한 이유로 자갈해안도 주로 서해안이나 남해안에서 볼 수 있다. 해수욕장은 대부분 모래해안에 위치하고, 자갈해안 해수욕장은 '몽돌'해수욕장이라 칭하는 경우가 많다.

3면이 바다로 둘러싸인 우리나라 해안선의 총길이는 1만 5,257 km (2022기준)이다. 전해보다 23.9 ㎞ 줄어들었다. 서해안과 남해안은 반도·만·섬 등이 많아 해안선의 출입이 복잡한 리아스식 해안이다. 특히 남해안은 해안선의 거리가 직선거리의 8배 이상이나 되고, 섬이 많은 다도해를 이루고 있다. 이와 같이 해안선이 복잡한 것은 서해안과 남해안으로 뻗은 산지가 침강했거나 해면이 상승하여 구릉지나 산줄기는 섬 또는 반도가 되고, 낮은 곳은 물이 들어와 만이 된 침강(침수) 해안이기 때문이다. 동해안은 전반적으로 지반이 융기했고, 산맥이 해안선을 따라 평행하게 달리고 있어 빙하기 이후 해면의 상승이 있었으나 해안선이 단조로운 융기(이수) 해안을 이루고 있다.

동해안(東海岸)은 두만강에서 부산 송도까지의 해안으로, 직선거리는 809 km이고, 실제 거리는 1,373 km이다. 동해안은 바다 밑이 올라와 육지가 된 융기(이수) 해안으로 해안선의 드나듦이 단조롭고, 함경산맥·태백산맥 등이 동해에 치우쳐 있으며, 산맥의 급사면이 바다 밑으로 계속되어 수심이 깊은 급경사를 이룬다. 깊은 수심과 해안 주변이 거의 막혀 있고, 해협이 좁아 조수의 차가 아주 적다. 해안선이 단조로워 양항이 적으나, 북쪽의 조산만, 중앙부의 동한만과 그 안의 영흥만, 남쪽 영일만·울산만 등의 나진·웅기·청진·원산·포항·울산 등은 천연의 양항을 이루고 있다. 강릉 이남에는 사빈 해안이 많아서 사주·석호 등이 많이 발달되어 있다. 동해의 수심은 평균 1,530 m나 되고, 조수의 차는 웅기와 원산이 0.2 m, 울산이 0.5 m 정도이다. 동해안은 해안선이 단조로워 해수욕장 등으로 사용된다.

남해안(南海岸)은 침강(침수) 해안으로 동쪽 부산 송도에서 전라남도 해남까지로 직선거리는 225 km이나 실제 거리는 8.8배인 6,865 km나 된다. 해안선은 서해안과 함께 복잡한 리아스식 해안과 다도해를 이룬다. 남해안은 태백산맥·소백산맥 등의 남북으로 향하는 산맥과 동서로 뻗은 남해산맥이 남해에 침강되고, 바닷물의 영향으로 골짜기는 깊이 패이고, 깎여 남은 모퉁이는 곶이 되었다. 해안 평야의 발달은 미약하고, 해안의 지형은 경사가 완만하나 양항이 많은데, 부산·진해·마산·충무·삼천포·여수 등이 그 대표적인 항구이다. 간만의 차는 동해·서해의 중간 정도로 목포에서는 4.3 m, 부산에서는 1.3 m이며 서해안처럼 갯벌은 발달하지 못하였다.

서해안(西海岸)은 압록강에서 해남까지로 직선거리는 650 km이나, 실제 거리는 7배가 넘는 7,018 km나 되는 리아스식 침강 해안으로 해안선이 복잡하고 수심이 얕다. 서해 전체가 하나의 큰 만을 이루고 있기 때문에 조수의 차가 크다. 아산만 부근의 조수 차는 9.5~10 m까지 달하여 세계적으로도 조수 차가 큰 곳 가운데 하나이다. 이곳에서 남북으로 갈수록 작아져서 북쪽 용암포도 약 5 m, 남쪽의 목포는 약 4 m 정도이다. 서해는 수심이 얕고 조수의 차가 심하여 넓은 개펄이 발달한 반면에 인천·군산 등과 같이 항만에 수문식 독·뜬 다리 등 특수 시설이 필요하나, 조차를 이용한 조력 발전을 할 수 있는 유리한 점도 있다. 현재 세계최대의 발전량을 자랑하는 조력 발전소가 가동 중이다.

해변은 모래의 색깔에 따라 다양한 특징을 갖는다.

백사장은 대부분 석영과 석회암으로 만들어지며 장석과 석고와 같은 다른 미네랄도 포함할 수 있다. 밝은 색의 모래는 석영과 철에서 색을 얻으며 남유럽, 튀니지와 같은 지중해 분지의 다른 지역에서 가장 흔한 모래색이다. 열대지역의 백사장의 모래는 산호와 연체동물과 같은 해양 생물의 껍질과 골격에서 나온 탄산칼슘으로 구성된다. 핑크 산호모래는 탄산칼슘으로 구성되어 있으며 버뮤다와 바하마 제도와 같은 산호 조각에서 분홍색 색조가 나타난다. 검은 모래는 현무암과 흑요석과 같은 화산암으로 구성되어 있어 회색-검정색을 띠고 있다. 하와이의 푸날루우 해변(Hawaii 's Punaluu Beach), 포르투갈의 마데이라의 프라이아 포르모사(Madeira's Praia

Formosa), 모로코의 푸에르테벤투라의 아주이 해변(Fuerteventura's Ajuy beach)
이 이러한 유형의 모래의 예이다. 붉은 모래는 화산암에서 철이 산화되어 생성된다.
그리스 산토리니의 코키니해변(Santorini's Kokkini Beach) 또는 캐나다의 프린스
에드워드 아일랜드의 해변(Prince Edward Island in Canada)은 이러한 종류의 모
래의 예이다. 오렌지색 모래는 철분이 풍부하다. 주황색 석회암이나 해양생물의 껍
질 및 화산 퇴적물의 조합 일 수 있다. 몰타 고조의 람라 베이(Ramla Bay in
Gozo, Malta) 또는 이탈리아 사르데냐의 포르토 페로(Porto Ferro in Sardinia)
가 각각 그 예이다. 녹색 모래는 감람석 때문인데 유명한 해변은 현무암과 산호 조
각이 포함된 하와이의 파파콜레아 해변이다.

　해변은 주로 물과 바람의 움직임에 의해 모양이 바뀐다. 탁하거나 빠르게 흐르는
물 또는 강풍과 관련된 기상 현상은 노출된 해변을 침식된다. 해안의 해류는 해변
퇴적물을 보충하고 폭풍 피해를 복구하지만 인접한 해변의 모양을 조금씩 바꾸기도
한다. 해변 모양의 변화는 나무와 다른 식물의 뿌리를 훼손 할 수 있는데 파도 작
용에 노출된 해안 곳을 훼손하여 치명적인 붕괴를 초래할 수 있다. 인간이 정착 한

해변모래의 다양성

버뮤다 애스트우드 파크에 있는 분홍색 모래 해변, 아주이의 검은 모래해변.

해안 지역은 필연적으로 인공 구조물에 의해 해안선의 모양과 해변의 특성을 크게 바꿔 놓을 수 있다.

　해변은 해변 휴양지와 관련이 있고 이러한 해안을 방문하는 사람들이 경험하는 뚜렷한 목적으로 해안의 탁 트인 풍경과 해변 놀이, 음식 섭취, 산책과 같은 독특한 여가 활동을 포함한 요인의 조합으로 구성된다.

침식으로 인한 해안선이 변화된 호주 12가도 바위

고대의 휴양지 바르콜라

해변은 영국 학자 데이비드 재럿 (David Jarratt)의 연구로 거슬러 올라갈 수 있으며 재럿의 저널 기사 '영국 해안 리조트에서의 장소 감각: 모어 캠브의 해변 탐험 (Sense of place at a British coastal resort: Exploring seasideness in Morecambe)'(2015)에 잘 요약되어 있다. 재럿는 해변을 웰빙 및 향수와 연결하며, 현대 사회가 공유하는 문학과 예술의 이미지를 보여주었다. 영국 북서부 해안의 한때 인기 있는 해안 리조트인 모어캠브(Morecambe)를 중심으로 진행된 연구는 해변의 이해에 대한 인문학적의미를 제시했다.

로마 시대에도 부유한 사람들은 해안에서 자유 시간을 보냈다. 그들은 특히 아름다운 장소에 목욕 시설(소위 해양 리조트)이 있는 대형 빌라 단지를 만들었는데 오늘날 이탈리아의 나폴리만에 있는 바이아에(Baiae)마을과 근처의 아말피 해안 (Amalfi Coast)의 바르콜라(Naples and in Barcola in Trieste)에서 최초의 레저와 건강관리를 위해 해수욕이 시작됐다고 알려져 있다.

바이아에(Baiae)는 로마 공화국 말기에 기원전 100년부터 서기500년까지 이곳에 빌라를 지은 부유한 로마인들에 의해 유행하는 휴양지였다. 그곳은 쾌락주의적인 지역으로서의 많은 소문으로 악명이 높았다. 또한 영국 에식스의 메르시 섬(Mersea Island, in Essex, England)도 로마인들의 해변 휴양지였다.

목욕기계를 사용하는 윌리엄 히스(1795 - 1840)의 목판화 "브라이튼의 인어"

최초의 체계적인 해변 리조트는 레크리에이션과 건강을 위해 해변에 당시 유행하는 온천 마을을 자주 방문하기 시작한 귀족을 위해 18세기에 문을 열었다. 가장 초기의 해변 휴양지 중 하나는 1720년대에 문을 연 영국 북부 요크셔의 스카버러(Scarborough in Yorkshire)였다. 이곳은 17세기에 마을 남쪽의 절벽 중 하나에서 흐르는 산성 물줄기가 발견된 이후로 세련된 온천 마을로 이름이 난 지역이었다. 이 당시 최초로 롤링 목욕 기계(18세기부터 20세기 초까지 사람들이 평상복에서 벗어나 수영복으로 갈아입고 해변으로 걸을 수 있도록 하는 장치)가 1735년에 도입되었다.

그 당시 수영과 목욕은 '같은 개념'이었다. 더불어 목욕은 청결을 위한 일종의 치료행위였다. 이러한 개념은 근대까지 이어져 1750년 63세의 영국 의사였던 리처드 러셀(Richard Russell)은 바닷물을 마시고 목욕하는 치료법을 담은 "분비기관 질병

등의 치료에 있어서 해수 사용에 관한 논문"을 출간해 베스트셀러가 된다. 이에 러셀은 아예 자신의 진료소를 브라이튼(영국 잉글랜드 남동부 이스트서식스주 서단에 위치한 마을) 해안가로 옮겼고, 이어서 다른 의사들과 환자들이 그곳으로 몰려든다. 그 뒤를 이어서 호텔과 해수요법 시설 등이 생기면서 최초의 의료 치료해수욕장 및 리조트가 들어섰다.

1793년 독일 메 클렌 부르크의 하일리 겐담 (Heiligendamm)은 유럽 대륙의 첫 번째 해변 휴양지로 설립되어 유럽 귀족을 발트해로 이끌었다.

브라이튼 리조트는 개장 후 조지4세의 왕실 후원을 받아 건강과 즐거움을 위한 리조트로서의 리조트사업시장의 폭을 런던으로 확대했으며 해변은 더 많은 런던 상류층의 즐거움과 경박함의 중심지가 되었다. 이 추세는 그림 같은 리조트의 풍경이 새로운 낭만적인 이상과 부합하며 상류층사이에 더 세련된 가치를 높이는 계기가 되었다. 즉 귀족들을 더 귀족화 시키는 필수 코스가 되어갔다.

이러한 형태의 여가를 중산층과 노동 계급으로 확장된 것은 1840년대 철도의 개설과 빠르게 성장하는 리조트 타운에 저렴한 요금이었다. 특히, 영국 폴턴(Poulton) 지역 블랙풀(Blackpool)의 작은 해변 마을로 가는 지선이 완공되면서 지속적인 경제 및 인구성장의 붐이 일어났다. 철도로 도착하는 방문객의 갑작스러운 유입으로 기업가들은 숙박 시설을 짓고 새로운 명소를 만들어 1850년대와 1860년대에 걸쳐 더 많은 방문객과 해변 마을의 발전이 급속하게 늘어났다.

하일리 겐담 (Heiligendamm)은 해변 리조트

브라이튼 리조트, 19세기 초

　리조트의 두드러진 특징은 산책로와 유람선으로, 다양한 공연이 사람들의 관심을 끌기 위해 경쟁했다. 1863년에는 블랙풀의 북쪽 부두가 완공되어 상류층 방문객들도 방문해 그 지역의 명소가 되었다.

　근대에 시작된 수영과 해수욕의 부활은 곧 건강과 청결을 되찾으려는 움직임을 의미한다. 19세기부터 다시 모습을 드러낸 대중목욕탕은 수영장을 겸했다. 1800년대 후반 영국에서는 열악한 도시 빈민과 노동자들을 위해 몸을 담그는 탕 개념의 수영장이 여럿 들어선다. 미국에서도 1868년 최초의 지상 시립수영장이 문을 열었다. 당시의 시설들은 치명적인 문제를 안고 있었는데, 욕장의 물이 대부분 정화되지 않았을 뿐 아니라 수영장 자체가 씻는 곳이었다. 청결을 위한 욕탕이 오히려 질병을 퍼뜨리는 온상이었다. 이러한 풍경은 반세기를 거쳐 개인 욕실의 대중화, 정화시설의 개량 등을 통해 서서히 사라진다. 그래서 인기 있는 해변 휴양지 중 상당수에는 목욕 기계가 장착되어 있었다. 청결개념 외에도 이 기간의 모든 것을 덮는 비치웨어(수영복)조차도 비신사적거나 여인들에게는 교양적이지 않다고 인식돼 일반적으로 대중적이지 못했다.

　상업용 해수욕은 19세기 말까지 미국과 전 세계로 퍼졌다. 미국 최초의 공공 해변은 1896년에 개장 한 매사추세츠 주의 리비어 비치(Revere Beach)였다. 지중해와 프랑스 리비에라(Riviera)는 이미 18세기 말에 영국 상류층에게 인기 있는 해수욕 리조트였다. 20세기 초 하와이와 호주에서 개발된 서핑은 해수욕장으로 사람들을 더 불러 모았다. 1970년대까지 저렴한 항공 여행은 지중해, 호주, 남아프리카

및 미국의 해안 지역과 관광객 증가로 글로벌 관광 시장의 성장요인으로 이어졌다. 본다이 비치(Bondi Beach)는 호주 시드니의 인기 해변 지역이고 에스토니아의 여름 수도인 페르누(Pärnu)는 특히 발트해에서 아름다운 모래 해변으로 유명하여 가장 인기 있는 여행지 중 하나이다. 현재 유럽, 남아프리카, 뉴질랜드, 캐나다, 코스타리카, 남미 및 카리브 해의 30개국 이상에서 최고의 레저 해수욕장들은 최고의 수질 및 안전을 제공하며 해변관광 산업을 발전시키고 있다.

우리나라의 경우 부산광역시 서구의 송도해수욕장이 1913년에 개장된 우리나라 최초의 해수욕장으로 알려져 있다. 다시 말하면 부산 송도 해수욕장은 현재까지 운영되고 있는 가장 오래된 해수욕장이다. 부산 중심부에서 가까운 곳에 자리한 송도 해수욕장은 1913년 부산에 거류하던 일본인들이 송도유원주식회사를 설립하고 해수욕장을 개발한 것이 시작이다. 하지만 1907년 개장한 인천 만석동 묘도해수욕장은 부산 송도해수욕장보다 6년 앞서 개장한 우리나라 최초의 해수욕장이다. 하지만 1931년 폐장되어 지금은 운영되지 않는다.

우리나라에는 2023년 현재 전국적으로 약 330여개의 해수욕장이 있으며, 주요 분포는 강원도에 94개, 전라남도에 66개, 충청남도 51개 등이고 전라북도가 9개로 가장 적은 규모이다. 주요 해수욕장은 인천 송도·작약도·을왕리·서포리, 충청남도의 만리포·연포·대천·무창포·몽산포, 전라북도의 선유도·변산, 전라남도의 계마리·고하도·송호리·신지도·보길도·율포·나로도, 제주도의 함덕·삼양·표선·중문·협재·대정, 부산광역시의 다대포·송도·해운대·송정, 경상남도의 상주·비진도·구조라, 경상북도의 대본리·포항 송도·월포·망양정·죽변, 강원도의 안인·남애리·오산·근덕·망상·옥계·경포·주문진·하조대·낙산·삼포·송지호·화진포 해수욕장 등이 있다. 북한의 원산 명사십리해수욕장, 황해도 몽금포해수욕장은 광복 전에는 전국적으로 유명한 해수욕장이었다.

해수욕장의 이용 및 관리에 관한 법률 2조 1항에는 우리나라의 해수욕장을 다음과 같이 정의하고 한다.

폐장된 최초의 해수욕장 모도 해수욕장과 현재까지 개장되고 있는 송도해수욕장

"해수욕장"이란 천연 또는 인공으로 조성되어 물놀이·일광욕·모래찜질·스포츠 등 레저 활동이 이루어지는 수역 및 육역으로서 지정·고시된 구역을 말한다.

일반적인 해수욕장의 조건은 다음과 같다.

1) 기상조건 : 기후, 온도, 풍속, 일조시간, 풍향, 강우량 등

2) 해수조건 : 수질(투명도), 수온, 청결성, 조류, 파고 등

3) 지형 및 해안 상태 : 모래사장의 길이와 폭, 모래의 질, 이용 가능 면적, 해저상태(수심, 경사도, 암초 유무 등), 유입하천, 배후지, 해저자원 등

4) 해수욕장의 구비조건 :

① 모래사장의 길이는 500 m이상이어야 한다.

② 사질과 수질은 염분 함량이 낮고 깨끗해야 한다.

③ 해수욕 시즌인 7월 초부터 8월 말까지의 수온은 25℃ 이상이어야 한다.

④ 해당 지역의 여름철 쾌청일수가 2주일 이상이어야 한다.

⑤ 해수욕을 즐기는 지역 주변에 위험요소나 위험성이 없는 곳으로 안전성을 갖추어야 한다.

⑥ 편의시설이 있어야 한다.

해수욕장 시설물 설치 및 관리 운영기준은 다음과 같은 평가대상의 기준으로 정한다.

1) 백사장 : 백사장의 길이와 폭 그리고 해수욕이 가능한 수심 1.8m이내의 면적 등 백사장의 조건이 해수욕장으로 이용하는데 적합하여야 함

2) 수질 : 해수욕장수질기준운용지침(국토해양부훈령 제2008-87호, '08. 6. 3)에 따라 "적합"판정을 받은 지역이어야 함

3) 해상 : 해조류나 쓰레기와 같은 부유물과 유해생물이 해수욕장 이용행위를 방해하지 않도록 하여야 함

우리나라에서 가장 많이 찾는 해수욕장은 부산 해운대 해수욕장이며 전체 이용객은 1130만 명이다. 코로나 19사태로 2021년 이후 이용객은 급감했다. (2020년 기준)

관광객이 가장 많이 찾은 해수욕장 TOP10
비교 기간 : 2019년 7월, 2020년 7월 · kt 푸

랭킹	2019년 07월		2020년 07월	
	해수욕장명	관광객수	해수욕장명	관광객수
1	해운대해수욕장	1,250,060	광안리해수욕장	785,789
2	광안리해수욕장	942,907	보령 해수욕장 관광특구	630,340
3	보령 해수욕장 관광특구	786,713	해운대해수욕장	591,654
4	대천해수욕장	666,925	대천해수욕장	475,619
5	강릉 경포해수욕장	577,185	강릉 경포해수욕장	377,955
6	함덕 서우봉 해변(함덕해수욕장)	316,943	을왕리해수욕장	376,632
7	을왕리해수욕장	286,902	일광해수욕장	353,378
8	남항진해변(남항진해수욕장)	269,567	왕산해수욕장	333,057
9	대대포해수욕장	229,929	남항진해변(남항진해수욕장)	273,816
10	일광해수욕장	216,934	낙산해수욕장	273,189

해운대 해수욕장 : 2019년 7월 1위 → 2020년 7월 3위로 순위 변화
2019년과 2020년의 상위 5개 해수욕장 리스트는 동일
'인천 왕산 해수욕장' '양양 낙산 해수욕장'이 2020년 7월 새롭게 10위권에 진입

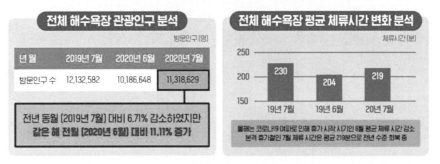

전체 해수욕장 관광인구는 **작년 7월 대비 6.71% 정도 감소**하였으나
올해 7월 강수량이 최근 9년 만에 최다인 점을 고려하면 **관광객이 크게 줄어든 수준은 아니었으며,**
'20년 6월 대비 11.11% 증가로 코로나19로 인한 여파는 전체적으로는 점차 해소되고 있는 것으로 추정

가장 많이 찾는 해수욕장과 이용객 수

더 생각해 보기

1. 친수공간인 해양문화공간을 인문학적 의미에서 논의해 보자.

2. 본문 외의 또 다른 해양문화공간의 문화적, 사회적, 경제적, 인문학적 측면에서 생각해 보자.

해양문화산업의 미래

14

14세기 이탈리아를 중심으로 한 유럽의 르네상스가 고대 그리스와 로마의 문화를 추구하는 이상으로 한 인문주의를 바탕으로 학문과 예술의 부활이라는 의미를 가진다면 21세기의 해양르네상스는 가야로 대표되는 해상문화와 육상 문화의 융합, 장보고의 해양경영, 이순신 장군의 해양지배, 동양의 지중해로 불리며 해양으로 뻗어갈 수 있는 한반도의 유리한 지정학적 위치, 바다를 공존과 치유, 교류와 개방으로 보는 새로운 패러다임의 전환이 해양문화산업의 강국으로서의 과거의 찬란한 해양강국의 위상과 역사를 다시 재현해보자는 미래지향의 미를 담고 있다고 볼 수 있다.

이런 해양르네상스는 육지중심의 사고를 지양하고 해양 친화적 사고를 고취시키는 해양의식의 전환이라고 말 할 수 있다. 해양의식은 한마디로 해양에 대한 의식이자 세계관이다. 1994년 11월 16일 '유럽해양법협약'이 체결된 이후를 세계는 '신해양시대'라고 부른다. 과거 주로 항해만 이루어진다는 바다에 대한 생각이 바다 자체가 경제활동의 장으로 바뀜에 따라 모든 나라들이 해양의 중요성을 인식하고 국가 해양력을 성장동력의 새로운 정책을 수립한다. 특히 우리나라는 3면이 바다라는 좋은 자연인문적조건을 갖추고 있고 꾸준한 해양 활동으로 성장하고 있지나 실제적으로는 국가뿐만 아니라 국민의 해양의식에 대한 관심이 매우 낮은 게 사실이다.

전통적인 대륙국가인 중국은 강국이 되기 위해서는 지금 해양국가로의 변신이 꽤하고 있다. 국가 기획 프로젝트의 요지는 중국이 근대화에 과정에서 뒤처진 이유를 해양성과 개방성의 결여 때문으로 판단하고 진단하였을 뿐만 아니라, 상대적으로 근대 유럽의 국가들이 열강 반열에 들어 선 것은 강한 해양력을 중시했기 때문이며, 중국이 초강대국이 되기 위해서는 앞으로 21세기가 요구하는 새로운 패러다임인 민족과 종교, 국가 그리고 지역을 초월하는 해양성의 회복이라 여기고 있다. 여기서 해양력이라는 개념은 1890년에 알프레드 마한(Alfred Mahan, 1840년~1914년)이 교편을 잡은 미 해군대학교에 있을 때 저술한 〈역사에 의한 해양력의 영향력〉이라는 저서를 통해서 일 것이다. 마한은 그의 저서애서 주장하듯 "해양력이 역사에 있어 진로와 국가의 번영에 아주 훌륭한 영향을 미쳤고 있으며 해양력의 역사는 곧 해양에서 시작하여 해양에 의해서 국가와 국민을 한층 더 위대해지

게 하는 사회적인 모든 것을 포함하는 광범위하게 적용된다."라고 주장으로 다시 한 번 해양력의 중요성을 강조하였다. 이를 위해 마한은 설명에 해양력이란 용어를 바다 자체가 가진 어떤 힘이나 권력을 가지고 있다는 것을 강조하기 위하여 Maritime이라는 용어 대신 Sea Power라는 복합적인 명사를 사용한다고도 하였다. 이에 특히 우리나라가 주목해야 할 것은 해양력이라는 것이 군사적 형태로서만 존재하는 것이 뿐만 아니라 전시와 평시를 모두 막론하고 국가발전에 필요한 국력의 아주 중요한 한 부분이라는 개념이다.

바다를 어머니라고 여기는 유럽문명은 일찍부터 해양력을 중시하였다. 로마의 정치가인 키케로(Marcus Tullius Cicero BCE 104~BCE 43)는 "바다를 제압하는 자만이 언젠가는 제국마저 제압하게 한다."고 진단했다. 팍스 브리타니카(Pax Britannica) 시대의 열리는 것을 예견하듯 16세기의 영국의 정치인이자 탐험가인 월터 롤리는(Sir Walter Raleigh 1554~1618)는 "바다를 지배하는 자 또한 무역을 지배하며 세계의 부를 지배하게 되어 결국에는 세계를 지배한다." 는 명언을 남겼다. 이러한 바다를 중시하는 사상은 영국 역사학자 폴 케네디(Paul Michael Kennedy 1945~)의 "우리가 바다를 조금 더 알고자 하는 것은 그것이 단순한 호기심 때문만이 아니라 그 속에는 우리 인간들의 생존이 걸려 있는 문제가 있기 때문이다"는 주장을 봐서도 오늘날에도 그 정신이 승계되고 있다.

미국의 J. F. 케네디가 "해양은 지구상에 최후로 남아있는 프론티어이다." 라는 한 것은 해양이 서양 근대성의 상징임을 대변하고 있다는 것이다. 해양이 서구 중심적인 근대성의 핵심에 놓인 것은 16세기 말부터라 보고 있다. 이때부터 시작된 16세기 대항해시대는 서구가 해양을 서구 자본주의의 발달과 절대적으로 분리시킬 수 없게 종속시키고 있었다. 오늘날을 신 해양 시대라 부르는 것은 우리가 자유해양의 시대를 거쳐 분할 관리되는 해양의 시대를 맞았다는 의미이다. 유엔해양법에 있어 1994년 11월 16일부터 국제 법으로 효력(200해리 배타적 경제수역 EEZ)을 발휘하고 UN이 다시금 1998년 〈세계 해양의 해〉로 선포한 바도 봐서도 알 수 있다. 육지자원의 고갈과 함께 세계화는 해상운송의 역할이 더욱 증폭시킴에 따라 해양이

유례없이 강조되고 있다.

　우리나라의　해양의식은 과거 전통시대와 이후 근대로 나누어 분석 할 수 있을 것인데 역사시대는 한 마디로 현실세계와 다른 세상 즉 신화로서의 바다라는 개념으로 집약된다. 신화에서 보면 바다는 대체로 피난처와 초월의 세계를 나타내는 모습이다. 신라시대의 석탈해는 용궁 출신이며 가야의 건국자인 수로왕의 부인 허황후도 바다 너머 인도의 나라에서 왔다. 이러한 신화를 보면 용이라는 존재는 바다와 하늘을 자유자재로 이동하는 초월적 상징의 모습이며 이것이 사는 곳이 곧 용궁이라 볼 수 있다. 민속학에서는 바다는 풍요와 번영의 근원이나 성스런 영역이어서 인간의 행하는 세계 저편에 있는 용왕을 숭상하여 먹이기와 용왕 맞이하기는 해난사고를 사전에 미리 예방하기 위한 신앙의 한 양식으로 나타나 신성한 곳으로서의 바다를 보여준다. 특히 금기적인 타부(taboo)의 풍습은 인간과 바다의 심리적 거리를 설명하기에 올바른 예이다.

　해양에 대한 사상과 의식의 변화가 이루어지는 것은 200여년 전의 근대 이후이다. 서구 근대화가 해양을 통해 전파되었다는 점에서 생각해 본다면 해양이 가지는 근대성(modernity)이 바로 그것이라 해도 과언이 아니다. 일찍이 해양인인 최남선은 지리학 전공자답게 앞으로 나아갈 새로운 문명을 바다와 연결시켰다. 이 점은 이광수의 계몽으로 이어지면서 김기림과 정지용 같은 근대주의자(modernity)에 의해 지속적으로 확산된다. 특히 근대화(modernization) 과정에서 연안해의 역사와 함께 원천민속이 거의 훼손되기도 하고 파괴되어져 이에 해양문화의 적극성과 근대성이 우리 사회에 뿌리내릴 수 있는 터전은 과거부터 사라져 버렸다. 이는 전통적인 생활양식을 사라져가는 것이 곧 근대성에 이르는 것이 또한 아니기 때문이다. 이는 오히려 전통을 전달하고 새로운 전통을 형성하는 과정에서 올바른 근대화의 길이 만들어 진다고 할 수 있다. 그러나 전통을 부정하고 근대를 세우려는 집약적 근대화의 과정 속에서 우리는 해양을 경제적 가치로 인식하고 세계로 나아가는 변화를 통해 하고 문화적 접근이 이루어지는 해양화를 불가능하게 만들기도 하였다. 그런데 이러한 경제적 문제와 비교하여 해양문화 또한 대단히 중요하다. 이는 근대

적인 해양문화가 없는 우리나라의 입장에서 본다면 해양문화를 바로 세우는 일은 앞으로 우리의 미래와 직결되는 것이다. 해양문화는 일반적으로 바다를 통한 삶, 해양과 관련된 정신, 예술과 문명, 해양과 관련한 사회의 발전 과정, 해양 가치와 생활방식 그리고 해양과 관련하여 인간생활의 의미를 만들고 이를 실행하는 것으로 규정할 수 있다. 하지만 바다를 통한 삶은 패총 등과 같은 고고학적 의미를 증거로 제시되고 있는 만큼 오늘의 상황에서 그리 의미 있는 것이 되지는 못했다. 해양과 관련된 정신, 예술과 문명 또한 우리에게 뚜렷하게 제시된 바 없다.

그렇다면 미래의 해양문화는 어떠한 방향으로 발전되어야 하겠는가?

첫째, 해양 친화적 해양문화를 육성해야만 한다. 즉, 바다에 대한 의식의 변화를 가능하게 할 문화 프로그램을 개발하는 데 중점을 두어야 한다. 또한 교육과 언론 제도와 함께 대중 미디어를 활용하여 해양에 대한 의식과 패러다임, 인식을 전환시키는 노력을 계속해야 한다. 그 후 해양과 관련된 문화산업 육성에 중점을 쏟아야 한다. 정부시스템을 형성하고 이를 통해 해양 관고, 해양 영화, 해양 문화콘텐츠, 미술 등을 생산하고, 해양과 관련된 복합적인 문화공간을 만들어 해양 문학, 해양 유물, 해양 만화, 해양 수족관, 해양 정보, 콘텐츠를 소비자에 의해 선택되고 소비될 수 있도록 한다. 이러한 공간 외에도 해양친수 공간을 확대하는 것은 필수적으로 요구된다.

둘째, 육지 중심적 사고를 극복한 해양 문화를 육성해야만 한다. 즉, 육지와 해양을 하나의 유기체로 보는 공존을 추구하는 생태학적 시각과 관련된다. 낙동강의 하구 끝을 하구로 보느냐 하단으로 보느냐의 차이에 따라 분뇨처리장이 되기도 하고 하구댐 건설되기도 한 것처럼 우리가 바다를 어떻게 보느냐 하는 관점은 따른 인류의 패러다임은 미래를 위해 대단히 중요한 인식의 문제이다. 또한 인식의 변화의 이러한 생태학적 관점은 바다를 우리가 또 다른 세계로 보는 전통적인 해양적 패러다임과 거리가 있을 수도 있다.

셋째, 해양에 관한 의식의 패러다임의 전환은 해양문화를 의미와 상징의 장으로

만드는 것을 주된 의미로 봐야 할 것이다. 과거 지나간 생활양식 분석과 이해를 통하여 이러한 해양문화가 있었다는 단순한 인류문화학적 문화연구의 갈래로 해양문화 발전의 대안을 구하기는 어렵다. 무엇보다 우리는 해양문화를 현실문화로 적극 활성화하는 방편이 강구되어야 하는데, 이를 위해서 해양문화를 다시 생산하고 우리스스로 소비할 수 있는 시스템을 국가 차원에서 개발하여야 할 것이고 그 다음으로 해양문화의 자료들을 집대성하고 이를 보존, 보전하여 연구할 수 있는 제도적 장치가 필요할 것이다.

50~60년 전 인류가 처음 달에 도달하였을 때, 달보다 훨씬 가까운 지구의 포함되어 있는 바다에 대해 인류가 모르는 것이 더 많다는 사실이 오히려 역설적으로 다가온다. 하지만 돌이켜 생각해보면 최초의 바다 탐험이 생존의 장에서 호기심이 가득한 항해로 시작되었다는 것과 오늘날에 이르러 바다를 심해의 영역까지 탐험하고 있는 역사적 상황을 고려해 본다면. 더욱더 바다를 이해하는 것은 우리의 의무가 아닌가 싶다.

그러므로 여기에 인류와 함께 공존하는 바다의 존재의미를 이해해야 하는 이유가 있고 해양문화를 확산시킬 수 있는 해양문화산업의 힘이 절실히 필요한 것이다. 나아가 미래를 위한 발전적인 지속가능한 해양가치를 창출해 해양문화산업에 기반을 둔 새로운 해양 패러다임을 만들고, 인류의 삶의 질을 또한 지속가능하게 향상시키는 해양 패러다임의 공유와 해양문화와 철학적 의미의 확산이 필요하다. 이를 통해 해양문화산업을 기본으로 한 간학문적인 융합이 이루어져 21세기가 요구하는 미래에 대한 바다에 새로운 패러다임을 제시할 수 있는 동기를 부여할 수 있는 분야로 충분히 발전할 수 있다고 본다. 그동안 늘 우리 인류의 역사와 함께 했고 지속했던 바다를 인문학적으로 이해해 본다는 것은 과학기술의 세계 속에서 살고 있는 우리 현대인들에게 있어서도 획기적인 사고의 전환이 아닐 수 없다. 이에 이번 해양문화산업연구의 목적이 바다와 인간과 사회, 그리고 역사와 과학 및 인문, 문화, 철학, 문학, 예술 등의 인간에 의해 행해지는 육체적, 정신적 활동의 과정의 이해라고 볼 수 있으며 순수하게 태곳적부터 지속하고 있는 인류생명의 근원인 해양 즉 바다의

모습을 총체적으로 이해해 보는 데 목적이 있다고 할 수 있다.

여기서 인간의 해양화를 호모 오션니엔스(HOMO OCEANIENS 해양적 인간)로 정의하며 인간의 사고의 패러다임에 해양의 의미의 가치관을 적용해볼 수 있다. 또한 STEAM 교육에 OCEAN(해양)을 더해 STEAMO(STEAM + OCEAN)의 교육적 철학을 통해 해양적 소양과 교양을 가진 새로운 21세기 신 해양르네상스의 맞는 사고의 전환이 일어난 인간의 모습을 제시해 볼 수 있다. 이를 다시 말해면 신 해양 시대를 맞아 이제 해양에 대한 인식과 해양 패러다임을 새로운 차원에서 탐구해야 할 단계에 이르렀으며 해양적 인식으로의 대전환을 통해 해양성을 삶과 관련된 인문학으로 실천하는 계기가 되어 대륙형에서 해양형으로 시대정신의 대전환의 새로운 시대에 필요하나는 것이다. 그로인해 해양적 사고로의 전환이 국가 해양 발전 전략의 발전방향을 제시해 줄 것이며 나아가 정확한 해양의식과 관념이 정립되어 해양문화산업 발전의 구체적 운영 방안을 제시하며 바다와 해양에 대한 의식변화를 불러일으킬 것이다.

이 저서는 이러한 논의를 통해 해양적 문화를 기반으로 한 해양문화산업의 가능성을 제시한다고 볼 수 있다. 하지만 이에 대한 부수적인 연구가 뒷받침되어 해양문화산업의 발전을 위한 연구가 계속 될 수 있도록 추가 연구가 필요할 것이다.

이 저서의 특징은 해양문화산업을 통해 정확한 정의를 알고 일반적인 대중들이 해양을 인간의 생활 속에서 접해보고 이해한다는 목적을 지니고 있다. 하지만 이러한 일은 단순히 구호로써 그칠 수 있다. 이를 해결하기 위해 21세기 4차 혁명시대와 디지털 시대에 맞는 콘텐츠를 개발하여 일반인들이 쉽게 해양문화산업의 이해를 가질 수 있도록 해야 한다. 이를 위해 가장 시급한 문제는 바로 접근성과 편리성에 염두를 두어야 한다. 접근성의 부분에서 생각해 본다면 해양문화산업을 접하는 방식의 수월성이다. 이는 IT 기술이 기반이 되어야 할 것이다. 현재 해양과 관련된 빅데이터 기술을 활용하여 많은 콘텐츠들이 개발되고 활용되고 있다.

모바일 인터넷과 소셜 미디어의 등장으로 폭증하는 데이터가 경제적 자산이 되는

'빅 데이터(Big Data) 시대' 도래하고 있다는 것이다. 빅 데이터란 기존의 통상적으로 사용되는 데이터의 수집 및 관리, 처리와 관련된 소프트웨어의 한계를 넘어서는 크기의 데이터로서 기존 방식으로는 데이터의 수집, 저장, 검색, 분석 등이 어려운 데이터를 총칭하는 용어이다. 그러므로 이러한 빅데이터를 활용하여 해양이라는 공간을 기반으로 생성되는 복합적 정보 분석 및 예측을 기반으로 통합적 해양정보서비스의 구현이 필요하다. 해양이라는 공간을 기반으로 해양 환경, 기후변화, 해사안전, 물류, 수산, 항만, 레저 등 다양한 활동에 의한 막대한 양의 데이터를 바탕으로 이러한 데이터를 아카이브(archives)로 저장하여 일반인들과 해양 정보가 필요한 다수의 대상에게 정보를 전달해 주는 ICT(Information and Communication Technologies)적인 애플리케이션과 인터넷 상의 콘텐츠가 필요하다. 이를 위해선 개별 시스템별로 생산 관리되고 있는 데이터를 통합하여 공유·개방할 수 있는 플랫폼 구축이 필요한 것이다.

현재 우리나라 해양, 수산 및 해운항만물류 분야의 신산업 트렌드 분석, 신 상품개발, 미래 산업동향 예측, 새로운 비즈니스 모델 수립, 정책 방향 수립 등에 필요한 정보를 빅 데이터를 활용하여 수집하고 분석하는 중장기 연구개발사업의 추진하고 있다. 이에 우리는 앞으로 해양수산 관련 업무를 통해 생산되는 대량의 정보와 다양한 비정형 데이터를 효과적으로 수집, 관리, 분석, 제공하기 위한 체제를 마련하고 ICT기술과 해양수산 관련 업무와의 융, 복합을 통해 새로운 부가가치를 창출하고 해양콘텐츠의 혁신에 활용하여 이용자와 수혜자 중심의 서비스 발굴 및 구현을 위한 세밀하고 실현가능한 중장기 로드맵을 마련하여야 한다. 예를 들어 제주도는 빅데이터를 활용한 SMART 관광정보 서비스 사업을 추진하고 있다. 이 시스템의 핵심은 바로 U(ubiquitous) IT 기술 활용이다. 어디서나 쉽게 세계 7대 자연경관 제주의 관광정보를 찾을 수 있는 환경을 구축하고, 제주도의 관광지 정보, 기상청의 기상정보, 통신사업자의 휴대폰 정보를 이용해 관광정책 수립, 관광정보 제공, 창업정보 제공, 마케팅 기초 정보 제공하여 종합적 서비스를 운영하고 있는 것이다.

빅 데이터를 이용한 분석 서비스는 언제, 어디에서나 연결되어 있는 초 연결사회를 상징적으로 보여주는 것으로 분절되고 단절된 서비스보다는 서로 연계된 서비스 개발이 가능하다. 1,2,3차 산업을 모두 포함하고 있는 해양수산의 경우 개별 산업 차원의 서비스 발굴도 좋지만 전체 산업을 연계할 때 창조적이고 혁신적인 서비스가 만들어 질 것으로 기대되고 있다. 이를 위해선 조선, 해양, 해운 통합 서비스 발굴 등 산업간 융·복합 서비스 발굴이 중요하다는 것을 강조하고 싶다.

또한 해양수산 분야의 빅 데이터를 효율적으로 운영하고, 업무에 적절히 활용하기 위해서는 빅 데이터 관리, 운영을 위한 거버넌스 개선이 필요하다. 현재와 같은 개별 업무 단위 중심의 정보시스템도 성과를 발휘하고 있으나 미래에 요구되는 빅 데이터 구축 전략 측면에서는 조직간 칸막이를 뛰어넘는 조율과 일관성 확보가 중요하다. 또한 해양수산 빅 데이터 시스템의 목표를 해양수산부를 포함한 유관 조직과 관련 수요와 일치시킬 필요가 있으며 빅 데이터 시스템 관리자의 역할과 권한을 정의하고 그에 맞는 책임을 부여하여 최고 의사결정자의 지원과 조직 내 공감대 형성을 통한 목표관리, 서비스 제공 체제를 구축하는 것이 중요하다. 대내외적인 환경 변화, 혁신적인 기술 도입, 새로운 유형의 데이터 발생, 신규 수요 등을 반영하여 지속적으로 빅데이터 서비스 개선을 수행하여야 한다.

민간 분야 창의력 활용도 필요하다. "정부 3.0"의 핵심 과제의 하나인 "공공데이터의 민간 활용 기반 혁신"강화를 위한 민간참여, 협업과 소통, 정보 공개 등 관련 시스템 정비가 필요하며 공공분야의 데이터를 공개함으로써 민간이 새로운 비즈니스를 만들어내고 이를 통해 고용창출과 성장기반을 강화해야 한다. 해양, 수산, 해운, 항만 등 산업별, 분야별로 축적된 다양한 데이터를 개방, 공개하여 민간정보와 공공정보를 연계한 서비스 개발이 중요하다. 어느 한 분야만의 데이터와 서비스만으로는 이용자의 수요를 충족시키는데 한계가 있으므로 물류가시성 확보와 같은 서비스의 경우, 통관정보 및 운송정보와 연계될 때 전체 물류구간에 대한 서비스제공이 가능하게 하여 공공분야에서 모든 서비스를 제공할 필요도, 제공할 수도 없기 때문에 데이터 표준, 보안 등 필수적인 사항은 합의를 통해 정하고 이용자에 적합

한 서비스는 민간이 주도적으로 개발하도록 유도하여 빅데이터 공개와 제공이 해양수산 분야와 국내 스타트업 기업들의 성장에 촉매 역할을해야 할 것이다.

해양수산부의 경우 업무 단위별로 다양한 정보시스템을 구축, 운영 중이며 개발 시스템 간 연계와 융, 복합이 절실하다. 정보화 담당부서에서 전체 아키텍처와의 조율, 시스템 보안, 중복 투자 여부, 표준화 등 핵심 업무를 담당하지만 개별 시스템 구축과 운영은 대체로 업무 수행 부서에서 진행된다. 시스템 간 정보공유와 활용도 제고 측면에서는 개선의 여지가 있으므로 해양수산부 외에 산하기관 및 유관기간에서 보유 및 관리하는 데이터의 활용과 민간부문 데이터와의 연계를 통한 서비스 개발 및 제공을 위해서는 빅 데이터 센터 구축이 필요한 것이다. 이를 위해 해양수산 산업별, 업무별 데이터와 민간의 통신데이터, 신용 및 금융데이터 등 업종별, 기업별 데이터와 연계하는 센터에서는 해양수산 빅 데이터를 이용한 서비스 발굴 등에 주력하고 빅 데이터 분석서비스, 빅데이터 공개, 스타트업 컨설팅, 해양수산 주체들의 데이터 격차 해소, 산업간 데이터 융, 복합 등을 수행하여 국제해사기구(IMO) 빅 데이터 트레이닝 센터 구축 등 전략적 사업이 필요하다.

집중 육성할 산업군은 정보를 활용하고 있으나 단순 정보 제공 및 활용에서 서비스의 고도화가 필요한 산업 군으로 해양안전, 해양환경, 해양레저·관광, 여가관련 서비스업과 해양음악, 미술 등도 포함된다. 전략 산업 군으로는 현재는 활용실적이 미비하나, 빅 데이터를 이용한 기대효과가 큰 산업 군으로 어업, 양식업, 수산 제조업, 도매 및 소매업, 해양건설, 조선, 항만, 해운, 물류 등이다. 경제적 측면으로 해양수산정보서비스의 질적 향상으로 해양수산정보의 고 부가가치창출 및 국민의 생명과 재산을 보호하고 해양수산산업의 발전 견인할 수 있으며 해양수산 데이터 활용가치에 대한 사회적 인식 제고 및 이에 상승한 콘텐츠 기반 수익 모델 창출에 기여할 수 있다. 산업적 측면에서 플랫폼 공동 활용을 통한 지자체간 해양수산 빅 데이터 활용 협업 체계하여 마련 대규모 해양수산 데이터 분석을 통한 사회변화 예측 및 정책 입안 사업 기회 포착, 민간·공공의 융합된 지식 활용 및 개방을 통해 다양하고 창의적인 신규 비즈니스 창출 및 산업 활성화 도모할 수 있다.

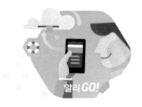

해양정보 **통합 플랫폼**

- 해양수산부내 전체 해양수산정보 메타데이터 구축
- 산업화, 해양공간계획 등에 필수적인 해양정보 통합 구축

해양정보 **서비스 플랫폼**

- MSP, 해양수산, 정책지원, 방재활동 지원 등 내부 서비스 "공유海"
- 해양레저스포츠, 여행 등 대국민 해양레저정보 포털 "개방海"
- 해양공간정보의 정확한 표출을 위한 해양 중심의 새로운 베이스맵

해양정보 **유통 플랫폼**

- 민간에서 활용할 수 있는 해양정보 데이터셋 유통
- 해양 Data 및 제품을 홍보, 판매, 구입할 수 있는 마켓플레이스

빅데이터를 바탕으로 해양정보를 제공하는 국가해양정보마켓센터(KOMC)

현재 많이 활용되는 해양기상정보는 사용자가 의사결정에 활용할 수 있는 정보로 가공되어 제공될 필요가 있으며, 해양안전, 수산업, 레저관광, 운송업, 건설업, 금융보험업, 기상기업 등 산업 분야별 유형 및 특성에 맞는 맞춤형 서비스가 필요하다. 현재 기상청은 약 31종의 빅데이터 중 25개를 개방하여 제공하고 있다. 기상정보를 활용하고자 하는 수요는 증가 중이나 제공되는 기상기후정보는 한정적이기 때문에 개방 시스템 환경 구축을 통한 기상기후 데이터 활용 플랫폼 지원, 정부 및 공공기관, 기업의 요구에 부응하는 기상기후 빅 데이터 전문 인력 양성이 필요하다. 기상기후 빅데이터 활용 방안으로 어업·수산분야 자원 수급 효율성 제고와 관광·레저 분야 기상기후 위험 관리 및 맞춤형 상품 개발 및 공공인프라(항만, 해수욕장 등) 분야의 안전관리 지원이 필요하다. 기상기후 빅 데이터의 기상산업계 활용을 고도화를 위한 지원 방안으로는 신뢰성 있는 데이터자원의 확보 및 제공을 위해 기상기후 빅 데이터 활용 플랫폼 지원 전략의 하나인 개방 시스템 환경(OSE: Open System Environment)을 구축으로 방재·국가안보 등 공공·행정 분야, 건설·유통 등의 민간·시장 분야, 보건·관광 등의 국민·개인 분야에 활용하는 것이다.

이러한 빅 데이터는 선박안전 입출항 지원서비스, 어업정보 서비스, 적조 예측 서비스, 해수욕장 관광 수요 예측 서비스, 특정지역 안개를 중심으로 상세한 관측 및 고해상도 예측정보 특화 서비스, 레저정보 서비스, 운항정보 서비스, 북극항로 서비스, 해양안전 정보 서비스, 불법어로 예측정보 서비스 등 다양한 분야에서 사용될 수 있을 것으로 판단된다.

선박 안전 입출항 지원서비스는 파고, 해류, 조류, 풍향, 풍속, 기상정보 등의 빅 데이터 생산 및 분석 활용되며 특정지역 안개를 중심으로 상세한 관측 자료와 고해상도 예측정보 특화서비스로는 현장관측정보, 모델정보, 위성정보 등의 빅 데이터 생산 및 분석 활용될 수 있다. 해수욕장 해양기상정보 현장 서비스로는 기상정보, 수온정보, 해류, 이안류 정보 등의 빅 데이터 생산 및 분석 활용되며 레저정보(요트, 낚시, 유람선 등) 서비스로는 바람, 해류, 조류, 해무, 기상정보 등의 빅 데이터 생산 및 분석 활용된다. 운항정보 서비스로는 파고, 파랑, 기상정보, 유람선,

여객선, 크루저 정보 등 빅 데이터 생산 및 분석 활용되며 어업정보 서비스로는 양식장 정보, 해황 정보, 수온, 적조, 해파리, 기상정보, 염분 정보 등의 빅 데이터 생산 및 분석 활용되고 있다. 북극항로 서비스로는 지구온난화에 따른 북극해 해빙으로 북극항로 관련 해양기상정보 등의 빅 데이터 생산 및 분석 활용되며 해양안전정보 서비스로는 인적요인(도선사, 선장, 항해사), 물적 요인(선박), 환경요인(해상교통) 등의 정보 등에 활용하고 수산자원 예측 및 어황 정보 서비스로는 기상기후 데이터 및 해양수산 데이터와 연계한 정보 등의 분석 활용되며 불법어로 예측정보 서비스는 주요 어로 지역별·어종별·시기별 어획량 예측, 단속정보, 어획량 이력데이터, 해양기상정보 등 빅 데이터 생산 및 분석에 활용된다.

이러한 기상기후 빅 데이터를 활용한 고부가가치 서비스 제공과 서비스 확대 및 새로운 콘텐츠 개발을 위하여 산업 분야별(해양안전, 수산업, 레저관광, 운송업, 건설업, 금융보험업, 기상기업 등) 유형별 특성에 맞는 맞춤형 고품질 서비스가 제공되어야 한다. 맞춤형 서비스를 제공하기 위해서는 국가차원에서 협업생태계 조성이 필수적이다.

이를 관·학·연·산 협업생태계 조성 환경이 중요한데 이러한 분위기를 만들기 위하여 첫째 해양 정책과 기상정책의 융합, 둘째 학문적으로 해양학과 기상학의 융합, 셋째 R&D 기초연구와 응용연구의 융합이 필요하다. 이후 수요분석, 생산정보공유, 단일화 순서로 협업생태계를 구축할 수 있다.

이렇듯 해양관련 빅 데이터는 우리 인간과 밀접한 연관성을 가지며 우리생활에 영향을 주고 있다. 즉 해양문화산업의 접근 방법은 우리 인간이 얼마나 생활전반에 해양의 대한 접근성과 관련성을 밀접하게 연관시켜 인간의 해양에 대한 가치관과 패러다임의 변화를 통해 21세기 초 연결시대에 그것을 어떻게 연관시켜 활용해 나가는지가 가장 중요할 것이다.

 더 생각해 보기

1. 지속가능한 해양문화산업 발전을 위한 대안을 문화적, 경제적, 산업적, 인문학적 입장에서 제시해 보자.

2. 해양문화와 해양인문학, 해양문화산업의 범위의 확장은 어디까지 가능한지 논의해 보자.

보론

보론 1
한국 조선산업의 성장과 기술발전

송성수(부산대학교 교양교육원 교수, 과학기술학)

한국의 조선산업은 수주량을 기준으로 1973년에 95만 7천 톤에 불과했던 것이 1980년 170만 6천 톤, 1990년 573만 7천 톤, 2000년 2,068만 6천 톤을 거쳐 2010년에는 2,771만 2천 톤으로 증가했다(〈표 1〉 참조). 특히 한국은 2001년을 제외하면 1999~2009년에 계속해서 세계 1위의 선박수주량을 차지했다. 그러나 한국의 조선산업은 2010년에 중국에 1위 자리를 내 주었고, 그 이후로 계속해서 하강 국면을 보였다. 다행히 2008년부터는 회복세에 진입했는데, 그것은 기본적으로 한국의 조선산업이 그 동안 축적했던 기술력이 있었기 때문이다. 이 글에서는 1969~2007년을 대상으로 한국의 조선산업이 어떻게 성장하고 기술능력을 발전시켜 왔는가에 대해 살펴보고자 한다.[1]

〈표 1〉 한국 조선 산업의 발전 추세(1973~2010년)　　　　　　　　단위: 천 톤, %

구분 \ 년도	1973년	1980년	1985년	1990년	1995년	2000년	2005년	2010년
수주량	957 (1.3)	1,706 (9.0)	1,339 (10.4)	5,737 (23.8)	7,763 (30.4)	20,686 (45.8)	21,609 (35.2)	27,712 (35.6)
건조량	14 (0.1)	522 (4.0)	2,620 (14.4)	3,460 (21.8)	6,218 (27.8)	12,218 (39.1)	17,628 (38.0)	31,546 (32.9)
수주잔량	–	2,489 (7.2)	4,667 (18.0)	8,521 (21.4)	14,684 (30.3)	30,524 (42.9)	59,955 (36.1)	89,595 (34.3)

1) 주: ()는 세계 조선산업에서 차지하는 비중임.

[1] 이하의 논의는 송성수, 『한국의 산업화와 기술발전: 한국 경제의 진화와 주요 산업의 기술혁신』 (들녘, 2021), 169-181, 278-286, 405-413쪽에 입각하고 있다.

1. 대형 조선소의 건설과 기술습득

　　한국의 조선산업은 1970년대에 현대그룹이 울산에 대형 조선소를 건설하면서 급속히 성장하기 시작했다.[2) 한국에서 대형 건설소를 건설하는 작업은 1970년 6월에 4대핵(核)공장 계획이 확정되고 현대가 실수요자로 선정되는 것을 계기로 본격적으로 추진되었다. 그러나 그 이전에도 현대는 조선산업에 진출하기 위해 외국과의 합작투자를 지속적으로 시도해 왔다. 현대는 1969년 여름에 캐나다 엑커스(Ackers) 건설회사와 접촉했으며, 1969년 10월에는 이스라엘 해운회사인 팬 마리타임(Pan-Maritime)과 협상을 추진했다. 또한 현대는 1970년 초에 일본의 미쓰비시중공업과 다시 합작투자를 시도했으나, 같은 해 4월에 중국 수상 저우언라이(周思來)가 발표한 '주(周)4원칙'으로 인해 별다른 진전을 보지 못했다.[3) 1970년 7월에는 조선소 건설이 제4차 한일정기각료회담의 정식 안건으로 상정되었지만, 일본이 한국의 조선산업을 내수 위주로 국한하고 경영권을 요구하는 바람에 한일협상은 무산되고 말았다.

　　일본과의 협력이 어려워지면서 현대는 유럽을 활용하되 합작투자 대신에 차관을 도입해 독자적으로 조선소를 건설하기로 방침을 정했다. 현대는 1971년 초에 서독의 아게베세(A. G. Wesse)조선소와 접촉했으나 선박판매에 대한 과도한 수수료 요구로 협상이 결렬되었다. 1971년 9월에 현대는 영국의 애플도어(A&P Appledore)와 스코트리스고우(Scott Lithgow)를 대상으로 협상을 전개하여 기술제휴 및 선박판매 협조 계약을 체결했다. 같은 해 10월에는 그리스의 해운회사인 리바노스(Livanos)로부터 25만 9천 톤급 초대형유조선 (very large crude oil carrier, VLCC)

2) 현대그룹에서 조선사업을 담당해 온 주체는 현대건설 조선사업추진팀(1969~1970년), 현대건설 조선사업부(1970~1973년), 현대조선중공업(1973~1978년), 현대중공업(1978년~현재)의 순으로, 삼성그룹의 경우에는 삼성조선(1977~1983년)에서 삼성중공업(1983년~현재)으로, 대우그룹의 경우에는 대우조선(1978~1994년), 대우중공업(1994~2000년), 대우조선해양(2000년~현재)의 순으로 변천해 왔지만, 이 글에서는 편의상 '현대', '삼성', '대우'로 칭하기로 한다.

3) 주4원칙은 1970년 4월 중국 수상 주은래(周思來)가 일본의 우호무역대표단과 회담을 진행한 후 밝힌 원칙에 해당한다. 그것은 ① 대만이나 한국과 거래하는 메이커 및 상사, ② 대만이나 한국에 다액의 투자를 하고 있는 기업, ③ 베트남전쟁 때 무기를 제공한 기업, ④ 일본에 있는 미국의 합병회사나 자회사 등과는 거래를 하지 않겠다는 네 개의 항목으로 구성되어 있다.

〈표 2〉 현대의 조선산업 진출에 관한 협상의 개요

연번	시기	대상 국가	대상기관	결과	비고
1	1969년 여름	캐나다	엑커스	합작 결렬	한국의 조선산업에 대한 비관적 견해
2	1969년 10월	이스라엘	팬 마리타임	합작 결렬	커미션 요구, 경영권 장악 시도
3	1970년 4월	일본	미쓰비시중공업	합작 결렬	미쓰비시의 주(周)4원칙 수용
4	1970년 7월	일본	일본조선협회	합작 결렬	소형조선소로 제한, 경영권 요구
5	1971년 3월	독일	아게베세조선소	합작 결렬	선박판매에 대한 과도한 수수료 요구
6	1971년 10월	그리스	리바노스	차관조달 성공	애플도어 및 스코트리스고우와 협조계약 체결(1971년 9월)

자료: 김주환, "개발국가에서의 국가-기업 관계에 관한 연구: 한국의 조선산업발전과 '지원-규율' 테제에 대한 비판적 검토" (서울대학교 박사학위논문, 1999), 98쪽을 일부 보완함.

2척을 수주하는 데 성공했으며, 이를 토대로 현대는 영국, 스페인, 프랑스, 서독, 스웨덴 등 5개국으로부터 차관을 조달할 수 있었다.[4]

한국 정부와 KIST가 현대의 조선산업 진출에 가이드라인을 제공했다는 점도 주목할 만하다. KIST는 1969년에 경제기획원의 요청으로 기계공업 육성방안에 관한 조사연구를 수행했는데, 거기에는 중기계 종합공장, 특수강 공장, 주물선 공장, 대형 조선소 등 4대핵공장 건설을 중심으로 기계공업을 육성하기 위한 세부 분야별 계획이 포함되어 있었다. 특히 그 보고서는 문제점 진단이나 육성 분야의 제시에

[4] 현대가 조선산업에 진출한 자세한 경위에 대해서는 현대중공업, 『현대중공업사』 (1992), 310-332쪽; 김주환, "개발국가에서의 국가-기업 관계에 관한 연구", 85-104쪽; 배석만, "조선 산업의 성장과 수출 전문 산업화", 박기주 외, 『한국 중화학공업화와 사회의 변화』 (대한민국역사박물관, 2014), 396-408쪽; 박영구, "1971년의 한국 현대조선공업 시작은 정말 어떠하였는가?", 『한국민족문화』 61 (2016), 431-462쪽을 참조. 당시에 정주영은 조선소 건설에 필요한 자본과 기술을 확보하기 위해 매우 도전적인 활동을 벌였다. 그는 1970년 9월에 애플도어사의 롱바톰(Longbattom) 회장을 만나 거북선이 그려져 있는 500원 짜리 지폐를 꺼내 우리 민족의 선박건조 기술의 잠재력을 내세웠으며, 1971년 10월에는 요르거스 리바노스(George Livanos)를 만나 울산시 미포만의 백사장 사진 한 장, 5만분의 1 지도 한 장, 26만 톤급 유조선 설계도면 한 장을 가지고 협상을 추진했던 것으로 전해진다.

머무르지 않고 공장건설에 필요한 구체적인 실행계획(action plan)까지 망라하고 있었다. 예를 들어, 대형 조선소의 경우에는 조선소 건설 준비의 주체, 임해조선공업단지의 조성, 시설 및 생산규모의 책정, 건설소요자금의 조달 등이 거론되었던 것이다.5)

현대는 1972년 3월에 울산에서 조선소 건설 기공식을 가졌고 4월 10일에는 리바노스와 26만 톤급 VLCC 1호선과 2호선에 대한 건조계약을 체결했다. 울산조선소 공사를 준비하고 전개하는 과정에서 현대의 조선사업계획도 몇 차례에 걸쳐 수정되었다. 연간건조능력을 예로 들면, 1971년 7월에는 50만 톤급이었지만 1972년 3월에는 70만 톤급으로, 1973년 1월에는 100만 톤급으로 확대되었던 것이다.6) 당시 우리나라의 대표적인 조선소였던 대한조선공사의 연간 건조능력이 10만 300톤에 불과했다는 점을 고려해 볼 때 현대의 도전은 매우 야심찬 것이었다고 평가할 수 있다.

현대는 1974년 6월에 제1도크와 제2도크를 완공하여 울산조선소 1단계 사업을 완료했고 1975년 5월에는 제3도크를 추가했다. 선진국의 경우에는 비슷한 규모의 조선소를 건설하는 데 4~5년이 걸렸지만 현대는 2년 3개월 만에 울산조선소를 만들었던 것이다. 현대가 조선소 건설과 함께 선박 건조를 병행했다는 점도 주목할 만하다. 현대는 울산조선소 기공식이 거행된 지 약 1년 후인 1973년 3월에 VLCC 1호선 건조에 착수했고, 같은 해 8월에는 2호선 건조도 추진했다. 현대는 조선소를 완공한 후 선박을 주문받아 생산하는 것이 아니라 조선소를 건설하면서 선박을 동시에 건조하는 방식을 채택했던 것이다. 이러한 방식은 현대가 세계 조선산업의 역사상 처음 시도한 것으로 일명 '정주영 공법'으로 불리기도 하는데, 이에 대해 정주영은 다음과 같이 회고한 바 있다.

5) 문만용, 『한국의 현대적 연구체제의 형성』, 207-208쪽. KIST 설립 10주년을 기념하여 내한한 호닉(Donald F. Hornig)이 울산의 현대조선소를 방문했을 때 KIST가 조선소에 어떤 공헌을 했느냐고 질문하자 정주영이 바로 "I got idea from KIST"라고 답했다는 일화도 전해지고 있다[한국과학기술연구원, 『KIST 50년, 잊히지 않을 이야기』(2016), 69쪽].

6) 현대중공업, 『현대중공업사』(1992), 338-342쪽.

우리 조선소는 도크를 만드는 것도 그렇고 배를 짓는 것도 그렇고 모두 세계 기록을 세웠어요. … 72년 3월에 맨땅에다가 빔을 박기 시작해서 74년 6월에 첫배를 진수시켰으니 말이야. 그것도 26만 톤이나 되는 거대한 배를 말이지. 2년 만에 도크 만들고 건조까지 한다는 건 상상을 못하는 일이지요. 그럼, 그걸 어떻게 해냈느냐, 그것도 생각을 바꾸는 거예요. 한마디로 말하면 배를 거꾸로 만드는 거야. 도크도 없지, 철판 자르는 공장도 없지, 그렇다고 도크를 완공할 때까지 기다리면 세월 다 가는데 언제 배를 만들어? 원래는 도크부터 만들고 선수와 선미를 설계대로 조립해 나가야되는데 그게 돼? 그러니까 배 엉덩이부터 들이밀어 가지고 도크가 만들어지는 진도를 맞춰서 선수를 조립하고, 배 몸체를 들여놓고 그런 식으로 해나간 거예요. … 그렇지 하지 않았으면 절대 리바노스의 배를 제 공기에 맞출 수가 없었어요.[7]

울산조선소를 건설하는 도중에도 VLCC에 대한 수주는 계속되었다. 현대는 1973년 4월에 일본의 가와사키기선(川崎汽船)과 재팬라인(Japan Line)에서 각각 23만 톤급 VLCC 2척을 수주했고, 같은 해 9월에는 홍콩의 월드와이드쉬핑(World Wide Shipping)과 26만 톤급 VLCC 4척에 대한 계약을 체결했으며, 1974년 3월에는 재팬라인으로부터 26만 톤급 VLCC 2척을 수주했다. 이로써 현대는 1974년 6월에 울산조선소가 준공되기 전까지 모두 12척의 VLCC를 수주하는 성과를 거두었다.[8]

1973년은 한국의 조선업계에 기회와 위협을 모두 안긴 해였다. 한국 정부는 중화학공업화 정책의 일환으로 1973년 4월에 '장기조선공업진흥계획'을 수립하여 1980년까지 국내 수요를 자급하고 320만 톤의 선박을 수출한다는 목표를 세웠다. 같은 해 10월에 대한조선공사는 거제도 옥포에 100만 톤 규모의 조선소 건설에 착수했고, 1978년 12월에 고려원양 등은 거제도 죽도에 10만 톤 규모의 조선소를 건설하기 시작했다.[9] 그러나 1973년 10월에 시작된 제1차 석유파동의 여파로 세

7) 이호, "경제비사: 정주영의 조선업 도전 ⑨: 거꾸로 공법으로 세계 기록 세워", 『이코노미스트』 (2007. 3. 27).
8) 『현대중공업사』, 370-373쪽.

계 경제가 급속히 침체되면서 조선업계는 커다란 위기에 봉착했다. 실제로 현대는 1974년 3월에 2척을 수주한 것을 끝으로 1986년까지 단 1척의 VLCC도 수주하지 못했다. 현대는 세계 조선시장에 성공적으로 데뷔한 직후에 곧바로 경영위기에 봉착했던 것이다.[10]

한국 정부는 조선산업을 구제하기 위해 계획조선과 연불수출금융을 실시했다. 계획조선이란 해운사가 선가의 10~15%만 지불하면 나머지 전부를 정부가 정기 저리로 융자해 주는 제도이고, 연불수출금융은 해외 선주에 대해 장기 저리의 자금을 대출해 주어 선박을 구입하게 한 다음 연차적으로 상환 받는 제도이다. 계획조선이 국내 시장을 확대하기 위한 수단이라면, 연불수출금융은 해외 시장을 확대하기 위한 조치에 해당한다.[11] 현대도 적극적인 위기관리를 통해 스스로 활로를 찾아 나섰다. 현대는 VLCC 대신에 소형특수선으로 방향을 전환하여 1974~1976년에 24척의 다목적 화물선을, 1975년에는 11척의 로로선(컨테이너 트레일러 겸용선)을 수주했다. 이보다 더욱 중요한 대책은 현대건설이 수주한 중동의 건설공사에 철 구조물을 납품하는 데 있었다. 현대조선의 매출액에서 철 구조물이 차지하는 비중은 1976년 7.7%에서 1978년 31.6%로 크게 증가했다. 이와 함께 현대조선은 경영다각화를 추진하여 1975년 4월에는 수리조선 전문업체인 현대미포조선을 설립했고, 1977년 2월에는 발전설비 제작을 담당하는 중전기 사업부를 설치했으며, 1977년 3월에는 선박용 엔진 생산업체인 현대엔진을 설립했다.[12]

1970년대 말에는 한국 조선업계의 구조에도 상당한 변화가 있었다. 대한조선공사는 1978년 8월에 옥포조선소 제1도크를 완공했으나 같은 해 12월에 대우그룹으로 넘어갔으며 대우조선은 1981년에 부대설비를 완공했다. 고려원양 등이 건설 중이던 죽도조선소는 1977년 3월에 우진조선, 같은 해 4월에는 삼성그룹에 인수되었

9) 『현대중공업사』, 368-370쪽; 한국조선공업협회, 『한국의 조선산업: 성장과 과제』 (2005), 172-173쪽.
10) 김주환, "개발국가에서의 국가-기업 관계에 관한 연구", 107-110쪽.
11) 김주환, "개발국가에서의 국가-기업 관계에 관한 연구", 110-115쪽; 한국조선공업협회, 『한국의 조선산업』, 173-177쪽.
12) 『현대중공업사』, 384-389쪽; 김주환, "개발국가에서의 국가-기업 관계에 관한 연구", 115-121쪽.

고 삼성조선은 1979년에 제1도크를 완공했다. 현대는 지속적으로 조선소를 확장하여 1977~1979년에 4개의 도크를 추가하여 총 7개의 도크를 확보했다. 현대, 대우, 삼성의 설비확장을 바탕으로 한국의 조선설비 규모는 1970년에 18만 7천 톤에 불과했던 것이 1974년의 110만 톤을 거쳐 1979년에는 280만 톤으로 증가했다.[13] 이처럼 대우조선과 삼성중공업이 조선소를 확보하면서 한국의 조선산업은 대기업 간 경쟁을 통해 성장하는 패턴을 보이기 시작했으며, 울산에 이어 거제가 조선산업의 중심지로 부상했다.

1970년대를 통해 생산규모가 지속적으로 확대되는 가운데 현대를 비롯한 한국의 조선업체들은 기술인력과 기능인력을 확보하는 데 많은 노력을 기울였다. 현대는 대한조선공사와 대동조선 등 국내 조선업체에 근무하던 기술자들을 모집했지만, 그것만으로는 기술인력을 충분히 확보하기 어려웠다. 이에 따라 현대건설이나 현대자동차와 같이 현대그룹에 속한 업체에 근무하던 기술자들을 울산조선소에 전입시키는 방법도 활용되었다.[14] 이처럼 현대는 기업집단의 장점을 십분 활용하여 울산조선소 프로젝트를 진행할 수 있었는데, 이에 대해 암스텐은 『아시아의 다음 거인(Asia's Next Giant)』에서 다음과 같이 쓰고 있다.

현대중공업은 조선 부문에 아무런 전문적인 경험을 가지고 있지 않았지만, 현대그룹은 기술적으로 연관된 분야들, 특히 건설에 대한 경험이 있었고, 엔지니어들이 그들의 노하우를 이전하기 위해 현대중공업으로 파견되었다. 현대중공업의 최상층 경영진은 이전에 현대건설의 고위경영자였다. 현대중공업이 기한을 맞춰야 하는 어려움에 처했을 때에는 현대건설의 엔지니어들이 즉각 동원되었다. 게다가 현대건설은 현대중공업에 다수의 현장관리자들을 제공했으며, 미포조선소 건설을 관리했고, 타당성 조사를 지휘하기도 했다. 현대자동차는 작업처리 시간을 줄이기 위해 엔지

13) 김효철 외, 『한국의 배』, 72쪽. 이경묵·박승엽, 『한국 조선산업의 성공요인』 (서울대학교출판문화원, 2013), 84쪽에 따르면, 당시에 한국 정부는 대우와 삼성의 반대에도 불구하고 조선소를 강제적으로 할당했으며, 대우와 삼성은 '이왕 하게 된 사업, 규모를 늘리자.'라는 심산을 갖게 되었다.
14) 『현대중공업사』, 342쪽.

니어들을 파견했으며, 조립라인에 기술을 지원하고 훈련기법을 제공했다. 현대시멘트는 생산관리직 사원들을 파견했다. … 이러한 인력들을 동원할 수 있었던 덕분에 현대중공업은 신속히 행동할 수 있었으며, 시장에서 새로운 인력을 채용하는 데 따르는 지연을 피할 수 있었다.15)

또한 현대는 1972년 9월에 영국 애플도어의 윌슨(Robert L. Wilson)을 소장으로 초빙한 후 사내훈련소를 개설하여 자체적으로 기능인력을 양성하기 시작했다. 교육훈련과정은 6개월이었으며, 가스절단, 배관, 판금, 전기, 기계공작, 제도, 관리 등의 11개과를 운영했다. 이런 식으로 현대는 1975년 말까지 정규훈련생 2,172명을 포함하여 총 3,636명을 배출했고, 이를 통해 조선소 건설과 선박 생산을 원활히 추진할 수 있는 인적 기반을 마련할 수 있었다. 1973년 7월을 기준으로 울산조선소에 고용된 인원수는 기술직 580명, 기능직 4,800명, 사무직 280명 등으로 총 5,600명을 넘어섰다.16)

그러나 현대가 확보한 국내 인력으로 곧바로 VLCC를 건조하기에는 역부족이었다. 이와 관련하여 1992년에 발간된 『현대중공업사』는 "당시[1970년대 초] 국내 기술진의 수준은 용접 등 기본적인 건조기술 분야를 제외하고는 외국에서 들여온 설계도면을 읽을 수 있는 인력마저 없는 정도였다."고 기록하고 있다.17) 이처럼 국내 기술진의 수준이 일천했기 때문에 현대는 선박건조에 필요한 제반 기술을 외국에 의존할 수밖에 없었다. 현대는 1971년 9월에 애플도어의 중계로 영국의 스코트리스고우, 덴마크의 오덴세(Odense)와 기술도입에 대한 계약을 체결했다. 스코트리스고우의 26만 톤급 VLCC에 대한 설계도를 구입했으며, 오덴세로부터는 스코(J. W. Schou)를 비롯한 기술자들을 파견 받았다. 또한 1972년 12월에는 일본의 가와사키중공업과 23만 톤급 VLCC에 대한 설계도 제공, 선박 수주의 대행, 기자재 구입의 알선 등을 포함한 기본협정을 체결했다. 조선소 건설의 경우에는 1972년 3

15) Alice H. Amsden, Asia's Next Giant, pp. 286-287.
16) 『현대중공업사』, 344쪽. 1960~1970년대 조선산업의 인력 양성과 정책에 대해서는 배석만, "조선 산업 인력 수급 정책과 양성 과정", 박기주 외, 『한국 중화학공업화와 사회의 변화』 (대한민국역사박물관, 2014), 569-617쪽을 참조.
17) 『현대중공업사』, 342쪽.

월 기공식 직후에 현대의 기술진이 일본 종합건설회사인 가지마(鹿島)건설에 파견되어 해당 기술을 배웠다.[18]

기술도입의 내역에는 기술연수도 포함되어 있었다. 현대는 1972년 3월부터 8월까지 대졸 출신 기술인력 60명을 2차로 나누어 3개월씩 스코트리스고우의 킹스톤조선소에서 기술연수를 받도록 조치했다.[19] 스코트리스고우는 현대가 수주한 것과 동일한 사양의 선박을 건조하고 있었기 때문에 기술연수생들이 조선의 기본 개념과 26만 톤급 VLCC의 내역을 이해하는 데 큰 도움을 주었다. 당시에 스코트리스고우의 기술연수에 참여했던 황성혁은 "그 조선소에서는 이미 26만 톤급 VLCC 건조가 상당한 공정까지 진행되고 있었"고, "조선소와 배의 구석구석을 누비면 우리는 바짝 마른 해면이 물기를 빨아들이듯 보는 것, 듣는 것 모두를 흡수했다."고 회고한 바 있다.[20] 또한 현대의 기술진은 공식 일과가 끝난 후에도 보고서를 작성하여 선박 건조에 관한 자료를 축적하는 데 열의를 보였다.

저녁이 되면 보고서를 썼다. 먹지를 넣어 두 장의 사본을 만들고 원본을 [울산의] 조선소로 보냈다. 형식적인 보고서가 아니었다. 온갖 정성을 다 기울였다. 그날 본 것, 배운 것 모두를 상세하고 알기 쉽게 썼고, 관련 자료와 스케치들을 덧붙였다. 그 보고서들은 작업 착수 준비를 하고 있던 조선소의 각 부서가 요긴하게 사용하였다. 당연히 보고서에 대한 조선소의 반응도 진지했었다. 보고서에 대한 질문과 그에 대한 추가자료 요청이 많았다. 그에 따라 보고서는 때로는 상당한 두께가 되기도 했다. 보고서는 울산의 조선소 건설과 선박 건조 준비에 중요한 길잡이가 되었다.[21]

18) 『현대중공업사』, 342-344쪽. 배석만, "현대중공업의 초창기 조선기술 도입과 정착과정 연구", 『경영사학』 26-3 (2011), 184-185, 190쪽.
19) 배석만, "현대중공업의 초창기 조선기술 도입과 정착과정 연구", 185쪽.
20) 황성혁, 『넘지 못할 벽은 없다』 (이앤비플러스, 2010), 35쪽. 이와 관련하여 정주영은 현대의 초창기 기술진에 대하여 "현장을 한번만 보면 설계도면 못지않게 그대로 뽑아내. 아주 우수해요. … 스콧리스고에 갖다 풀어놓으니까 이놈들이 걸어 다니는 사진기고 걸어 다니는 컴퓨터야. 그리고 단숨에 배워."라고 평가하기도 했다[이호, "경제비사: 정주영의 조선업 도전 ⑩: 전국 엿장수 죄다 울산에 왔어", 『이코노미스트』 (2007. 4. 14)].
21) 황성혁, 『넘지 못할 벽은 없다』, 36쪽.

　　그러나 스코트리스고우에서의 연수는 상당한 한계를 노정하고 있었다. 스코트리스고우의 경우에는 블록 건조방식이 아닌 선대(船臺) 건조방식을 채택하고 있었고 숙련노동자들이 기본설계만 가지고 축적된 경험에 입각하여 선박을 제작하고 있었다. 이에 반해 가와사키중공업을 포함한 일본의 조선업계에서는 블록 건조방식이 일반화되어 있었으며, 현장작업을 세분화·단순화·표준화하여 설계도에 반영하는 생산설계가 발달되어 있었다. 현대는 1972년 12월부터 1973년 10월까지 총 9차례에 걸쳐 기술직 41명, 기능직 56명 등 총 97명을 가와사키에 파견하여 생산설계와 생산관리를 전면적으로 학습하는 계기를 마련했다.22) 이와 관련하여 당시 현대의 기술이사를 맡았던 백충기는 스코트리스고우에서의 연수가 "우리가 건조할 선박의 윤곽이나 조선소가 이런 작업을 한다는 개념을 초보자에게 심어준 것은 사실"이지만 "후일 가와사키중공업에서 추가 연수한 것이 우리 기술진의 생산관리기법 습득에 큰 도움이 됐을 것"이라고 평가한 바 있다.23)

　　당시에 대다수의 일본 조선업체들이 한국에 대한 기술이전을 꺼려했음에도 불구하고 가와사키중공업이 현대에 적극 협조했다는 점도 주목할 만하다. 가와사키중공업이 현대에 많은 서비스를 제공하자 일본 내에서도 이를 비난하는 목소리가 많았던 것으로 전해진다.24) 그 배경으로는 가와사키중공업이 가와사키기선과 재팬라인으로 하여금 현대에 선박 건조를 주문하도록 중계했다는 점을 들 수 있다. 가와사키중공업은 일본의 해운회사들에게 현대가 건조하는 선박의 품질을 보증하겠다고 약속했으며, 현대가 가와사키의 설계도를 가지고 가와사키 기술진의 지도를 통해 선박을 건조할 뿐이라고 강조했다. 결국 가와사키중공업은 자신이 공언한 품질 보증을 위해 현대에 대한 기술제공과 인력훈련을 책임감 있게 수행했던 셈이다.25)

22) Alice H. Amsden, Asia's Next Giant, pp. 276-279; 배석만, "현대중공업의 초창기 조선기술 도입과 정착과정 연구", 190-196쪽. 선대 건조방식에서는 경사진 활주대 위에서 강판 한 장 한 장을 조립하여 선박의 몸통을 완성한 후 선체를 바다에 진수시켜 의장작업을 하는 식으로 진행되는 반면, 블록 건조방식은 선체를 몇 등분으로 분할한 블록을 육상에서 완성한 후 기중기를 이용해 도크에 올리고 용접으로 결합함으로써 선체를 완성한다.
23) 백충기, "한국 최초의 VLCC가 뜨기까지", 현대중공업, 『현대중공업사』 (1992), 406쪽.
24) 이경묵·박승엽, 『한국 조선산업의 성공요인』, 147쪽.
25) 배석만, "현대중공업의 초창기 조선기술 도입과 정착과정 연구", 191쪽.

현대가 기술도입이나 기술연수를 통해 선진국의 기술을 확보하기는 했지만 그것을 생산현장에서 재현하는 것은 쉬운 일이 아니었다. 한 관계자에 따르면 1호선과 2호선이 건조되기까지 104가지의 크고 작은 시행착오가 있었다고 한다. 예를 들어 외국의 도면과 통계에 지나치게 의존하는 바람에 무수한 오차가 생겼고, 이를 수정하는 과정에서 예상보다 60%가 넘는 자재가 추가로 소요되었다. 또한 용접공들이 눈에 잘 띄지 않는 부분을 적당히 땜질하기도 했으며, 선박을 조립하는 과정에서 중요한 부품을 빠뜨리는 사례도 있었다.[26] 이러한 우여곡절을 거듭하면서 생산현장의 문제를 해결하는 작업이 반복적으로 이루어졌고 이를 통해 현대는 선박 건조에 필요한 노하우를 습득할 수 있었다.

1974년 6월에는 울산조선소 준공식이 거행되었다. 현대가 건조한 VLCC 1호선은 애틀랜틱 배런(Atlantic Baron), 2호선은 애틀랜틱 배러니스(Atlantic Baroness)로 명명되었는데, 애틀랜틱 배런은 길이 345 m, 폭 52 m, 높이 27 m로서 당시 국내 최대의 빌딩인 삼일빌딩의 규모를 능가했다. 현대는 1974년 11월에 애틀랜틱 배런을 인도함으로써 세계 역사상 최초로 조선소 준공과 함께 선박수출을 완료하는 기록을 남겼다.[27]

VLCC를 건조하는 경험이 축적되면서 현대의 생산기술은 지속적으로 향상되었다. 예를 들어, 현대의 선박검사 합격률은 1973년에는 38.1%에 불과했지만 1976년에는 선진국에 근접한 84.1%로 향상되었고, 1983년에 현대는 LR(Lloyd's Register of Shipping)과 DNV(Det Norske Veritas)로부터 선박 부문의 품질수준을 인정받았다. 특히 현대가 처음에는 스코트리스고우의 26만 톤급이나 가와사키중공업의 23만 톤급을 모델로 삼았지만, 7번째 VLCC부터는 두 모델을 혼합한 방식을 채택했다는 점은 주목할 만하다. 즉, 선체는 스코트리스고우의 26만 톤급을, 기관실은 가와사키의 23만 톤급을 기초로 삼고, 의장은 스코트리스고우 식과 가와사키 식을

26) 『현대중공업사』, 357-358쪽.
27) 『현대중공업사』, 360-363쪽.

대형선 건조의 새로운 지평을 연 애틀랜틱 배런 호

혼합한 형태를 채택했던 것이다.28) 이처럼 현대는 다양한 선박의 기술적 사양을 적절히 조합함으로써 자신의 독특한 건조기술을 정립할 수 있었으며, 이를 통해 가와사키를 비롯한 외국 업체에 대한 협상력을 높일 수 있었다.29)

이러한 건조기술의 향상에도 불구하고 설계기술의 습득은 쉽게 이루어지지 않았다. 현대는 조선소 설립 5년이 넘도록 선박을 자체적으로 설계한 경험이 없었으며 모든 설계도면은 외국 조선소나 컨설턴트로부터 수입하고 있었다. 현대는 1978년에 기본설계실이라는 독립 조직을 신설하면서 설계능력을 본격적으로 확보하기 시작했다. 선형설계에 대한 개념을 세우고 외국선사의 실적선(實積船)을 토대로 선체구조에 관한 상세설계에 착수했던 것이다. 1979년부터는 독일, 덴마크, 캐나다 등에서 설계기술을 추가로 도입하여 상세설계를 넘어 기본설계에 도전했고, 그것은 1980년

28) 배석만, "현대중공업의 초창기 조선기술 도입과 정착과정 연구", 203쪽.
29) 이에 대해 김주환, "개발국가에서의 국가-기업 관계에 관한 연구", 105쪽은 '짜집기식 기술조합'이란 용어를, 배석만, "현대중공업의 초창기 조선기술 도입과 정착과정 연구", 207쪽은 '현대중공업형 유조선 모델' 혹은 '현대중공업식 조선기술'이란 용어를 사용하고 있다.

대에 현대가 표준형선을 자체적으로 설계·개발하는 것으로 이어졌다.30)

대우와 삼성도 현대와 유사하게 기술도입과 해외연수를 통해 선진국의 조선기술을 습득하는 과정을 밟았다. 여기서 특기할 점은 한국의 조선업체들이 주로 유럽 국가들의 기술을 도입했다는 점이다. 옥포조선소의 경우에는 대한조선공사 시절인 1977년에 영국의 애플도어와 번스(T. F. Burns)에서 기술을 도입했으며, 죽도조선소의 경우에는 삼성이 1978년에 덴마크의 B&W(Bumeister & Wain)로부터 기술을 도입했던 것이다.31) 일본은 세계 조선시장을 계속해서 지배할 의도를 가지고 있었고 한국의 조선산업이 가져올 부메랑 효과를 염려하고 있었기 때문에 한국에 조선기술을 이전하는 데 소극적인 입장을 취했다. 이에 반해 유럽의 조선산업은 이미 사양기에 접어들었기 때문에 기술이전에 비교적 호의적인 자세를 보였다.32)

2. 조선산업의 합리화와 기술추격

한국의 조선산업은 1970년대에 현대, 대우, 삼성과 같은 재벌기업들이 잇달아 대형 조선소의 건설을 추진함으로써 급속한 성장을 경험했다. 한국은 1981년에 생산 규모의 측면에서 세계 2위의 조선국으로 발돋움했으며, 현대중공업은 1983년에 세계 조선시장 발주량의 10.3%를 수주해 세계 최고의 실적을 달성하기도 했다. 그러나 1980년대에 들어와 세계경제가 하강 국면을 맞이하면서 전(全)세계적으로 신조(新造) 수주량이 감소하는 경향을 보였다. 이에 따라 한국의 조선업체들은 고정비용이 높은 대형설비의 가동률을 높이기 위해 저가 수주와 같은 공격적인 영업 활동을 전개해야 했다. 이를 통해 1980~1986년에 연평균 250만 톤을 수주하여 건조능력

30) 『현대중공업사』, 549-550쪽.

31) 삼성은 처음에 일본의 IHI에게 기술협력을 타진했으나 IHI가 삼성의 모든 해외영업에 대한 허가권을 요구하는 바람에 두 기업의 기술협력은 무산되고 말았다[삼성중공업, 『삼성중공업 20년사』 (1994), 136-137쪽].

32) 김주환, "한국 조선업의 세계제패 요인에 관한 연구: 상품주기론에 대응한 조선업 발전전략을 중심으로", 『대한정치학회보』 16-1 (2008), 260-264쪽. 이러한 점을 바탕으로 김주환은 "조선업에 관한 한 일본과 한국은 처음부터 경쟁 관계로 시작했지 동북아국가들 간에 생산물주기에 따른 사양산업의 이전과는 거리가 있다. … 한국의 산업화를 과거 식민지적 맥락과 지역통합적 관점에서 이해하는 커밍스이론은 섬유산업이나 포항제철을 대상으로 한 경우는 타당한지 모르나 조선산업에는 해당하지 않는다."고 주장했다(같은 논문, 272쪽).

대비 약 60%의 물량을 확보할 수 있었지만, 판매가격이 원가 수준에 불과하여 한국 조선업계의 재무구조가 크게 악화되기에 이르렀다.

1980년대 중후반에 한국의 조선산업은 부침을 거듭했다. 1985년을 바닥으로 세계 조선시장은 서서히 회복되기 시작했으며, 1986년에는 엔고의 영향으로 일본의 가격경쟁력이 떨어지면서 신조 상담이 한국으로 몰리게 되었다. 이에 따라 세계 수주량에서 일본이 차지하는 비중은 1983년 56.5%에서 1987년 34.7%로 대폭 감소했지만, 한국의 비중은 같은 기간에 19.2%에서 30.2%로 증가했다. 그러나 1987년 이후에는 임금이 상승하는 가운데 조업 중단이나 납기 지연의 사례도 발생하여 한국 조선업계의 경영상태가 다시 악화되었다. 다행히도 세계 조선시장이 1989년부터 호황 국면으로 접어들면서 1990년대의 전망도 밝아 보였다.[33]

한국 조선업체의 고용인력은 1984년에 약 7만 5,700명까지 증가한 후 1988년에는 약 4만 8천명으로 연평균 10.2%의 감소세를 보였다.[34] 흥미로운 점은 조선업체들의 고용인력 중에서 사무직이나 기능직보다는 기술직의 상대적 비중이 증가세를 보였다는 점이다.[35] 특히 1980년대 중반의 불황기에 일본이 생산단가를 낮추기 위해 선박의 표준화를 추진하면서 설계인력을 대폭 감축했던 반면, 한국의 경우에는 설계인력의 양성에 대한 지속적인 투자를 아끼지 않았다. 그 결과 일본은 설계능력이 크게 약화되어 표준화된 선박의 수주에 치중하게 되었던 반면, 한국은 우수한 설계인력을 바탕으로 차별화된 기능의 선박을 다양하게 수주건조하기 시작했다. 그것은 한국이 1990년대 이후에 다른 국가에 비해 선주의 요구에 재빠르게 대응하여 이를 반영할 수 있는 능력을 발휘하게 되는 기반으로 작용했다.[36]

33) 1980년대 한국의 조선산업에 대해서는 한국조선공업협회, 『한국의 조선산업』, 41-49쪽; 김효철 외, 『한국의 배』, 74-80쪽을 참조.
34) 한국조선공업협회, 『한국의 조선산업』, 102쪽.
35) 한국조선공업협회, 『한국의 조선산업』, 45쪽. 1980년과 1989년을 비교해 보면, 기술직은 5,155명에서 8,086명으로, 기능직은 30,092명에서 39,645명으로, 사무직은 3,441명에서 3,172명으로 변화했는데, 직군별 연평균증가율은 기술직 5.1%, 기능직 3.1%, 사무직 -0.9%였다.
36) 김형균·손은희, "조선 산업의 일본 추격과 중국 방어", 이근 외, 『한국 경제의 인프라와 산업별 경쟁력』 (나남출판, 2005), 270-271쪽.

1980년대에 들어와 한국의 조선업체들은 기술능력 향상을 위해 다각도의 노력을 기울였다. 외국으로부터의 기술도입은 1971~1979년에 32건이었던 것이 1980~1986년에는 130건으로 증가했는데, 그 내역은 조선소 운영이나 선박건조에서 설계기술과 기자재 등으로 선진화되었다.[37] 현대중공업과 달리 조선산업에 늦게 진입한 대우조선과 삼성중공업에게는 해외연수도 중요하게 고려되었다. 특히 삼성의 경우에는 1986년에 일본의 사노야스 사와 기술협력 계약을 체결한 후 1987~1989년에 총 288명의 인원을 파견하는 적극성을 보였다.[38] 이와 함께 한국 조선업계의 기술자들은 해외 출장을 통해 비공식적인 방법으로 자료를 입수하는 활동도 전개했다.[39]

1980년을 전후하여 한국의 조선업체들이 일본인 퇴직기술자를 기술고문으로 활용한 것도 주목할 만하다. 당시에 일본의 조선산업은 대대적인 감축의 국면을 맞이하고 있었고, 한국의 조선업체들은 퇴직한 일본인 기술자들을 적극적으로 활용했던 것이다. 삼성중공업은 1979년부터 일본인 퇴직기술자들을 영입하여 시스템 운영, 건조과정의 문제점 해결, 각종 선진지표 파악 등에 도움을 받았다. 특히 1986년 이후에는 제품의 성능 향상, 고유모델의 개발, 신규 사업의 추진 등으로 기술고문의 활용 범위가 더욱 넓어졌다. 대우도 일본인 기술고문을 일찍부터 활용했으며, 현대는 1988년에 이를 뒤따랐다. 일본인 고문들은 한국의 조선소 현장이 가진 문제점을 분석하고 이에 대한 해결책을 제안함으로써 해당 기술의 조기 습득과 현장 적용에 많은 도움을 주었다.[40]

무엇보다도 한국의 조선산업이 선진국 수준에 도달하기 위해서는 진일보된 기술

37) 한국산업은행, 『한국의 산업(상)』 (1987), 415쪽; 한국산업기술진흥협회, 『'62~'95 기술도입계약현황』 (1995), 146-147쪽.

38) 『삼성중공업 20년사』, 257-259쪽.

39) 이와 관련하여 한국경제 60년사 편찬위원회, 『한국경제 60년사 II: 산업』, 226쪽은 1980년대 한국 조선기술 혁신의 원천으로 자체 개발과 해외 출장을 들면서 "원래 [해외 조선소의] 현장 촬영을 못하게 막았지만 몰래 카메라를 숨겨 들어가 필요한 현장에 대한 촬영을 감행했고 귀국하여 동료들과 토론을 거쳐 [국내] 현장에 곧바로 적용했다."고 쓰고 있다.

40) 『삼성중공업 20년사』, 261-262쪽; 이경묵·박승엽, 『한국 조선산업의 성공요인』, 157-159쪽.

을 독자적으로 개발할 수 있는 능력이 필요했다. 이러한 문제의식은 1980년대를 통해 한국의 조선업체들이 잇달아 연구개발체제를 정비하는 것으로 이어졌다. 현대중공업은 1983년에 용접기술연구소를, 1984년에는 선박해양연구소를 설립했고, 대우조선은 1984년에 선박해양기술연구소를 설립했으며, 삼성중공업은 1984년에 종합기술연구소 내에 선박연구실을 설치한 후 1986년에 선박해양연구소로 확대·개편했다. 여기에는 한국 정부가 1980년대 이후에 민간 기업의 연구개발 활동을 촉진하기 위해 금융, 세제, 인력 등에 대한 지원시책을 대폭적으로 강화해 왔다는 점이 중요한 배경으로 작용했다.41)

특히 현대가 1984년에 선박해양연구소를 설립하면서 예인 수조(towing tank)와 2개의 작은 수조를 건설했다는 점은 주목할 만하다. 최적 선형을 만들기 위해서는 적정비율로 축소시킨 모형선을 실제 해상조건과 유사한 수조에서 각종 시험을 실시해야 한다. 과거에는 이러한 모형시험을 외국의 연구소에 의뢰했기 때문에 물적·시간적 손실은 물론 노하우 유출도 심각했다. 그러나 현대는 1984년부터 모형시험을 자체적으로 실시함으로써 각종 시험비용을 절감하는 것은 물론 적기에 시험결과를 설계에 반영하고 관련된 자료를 축적할 수 있었다. 이와 같은 자료의 축적은 유사한 선형이나 새로운 선형을 개발하는 데 큰 도움이 되었으며, 대외적인 신뢰도를 높일 수 있는 중요한 기반으로 작용했다.42)

이러한 연구개발체제의 정비를 바탕으로 한국의 조선업체들은 설계기술과 생산기술을 중심으로 선진국을 본격적으로 추격하기 시작했다. 설계기술의 경우에는 유럽식 기본설계와 일본식 생산설계를 바탕으로 이를 점진적으로 개선함으로써 유조선이나 벌크화물선과 같은 일반 상선에 대해서는 자체적인 설계가 가능해졌다. 그러나 LNG운반선을 비롯한 고부가가치 선박에 대한 설계기술은 아직 확보하지 못한 상태였는데, 한국의 조선업체들은 LNG운반선에 대한 기술을 도입하고 주요 부분의 실물모형을 시험제작하여 이에 대한 국제적 인증을 받는 등 고부가가치 선박시장에

41) 한국조선공업협회, 『한국의 조선산업』, 87-89쪽.
42) 『현대중공업사』, 647-650쪽.

대한 진출을 착실히 준비했다.[43] 현대중공업이 그동안 축적된 설계기술을 바탕으로 당시 선가의 1/2 내지 2/3 수준으로 건조할 수 있는 표준형선을 개발하고, 코리아 타코마조선이 압축된 공기를 수면으로 강하게 내뿜어서 선체를 띄우는 공기부양선(surface effect ship, ESE)을 개발한 것도 1980년대의 중요한 성과였다.[44]

생산기술의 측면에서는 1980년대 이후에 다양한 장치와 기법을 활용함으로써 선박생산의 효율성을 제고했다. CAD/CAM 기술이 활용되어 컴퓨터를 활용한 선박의 설계와 생산이 이루어지기 시작했고, 레이저 절단설비가 채택되어 절단작업의 정확도와 속도가 크게 제고되었으며, 이산화탄소 용접기법과 플럭스 피복(flux cored wire) 용접기법이 보급되어 용접능률이 대폭적으로 향상되었다. 이와 함께 평블록(panel block)을 이동시키며 선체를 조립하는 패널 라인이 설치되었고, 선체블록을 완성한 후에 블록 전체를 공장 내에서 도장을 실시하는 방법이 적용되었으며, 배관과 기기설치를 포함한 의장 작업도 선체블록을 도크에서 탑재하기 전에 대부분 이루어지게 되었다.[45]

생산관리에서는 일본의 전문가를 초청하여 이론적 계획관리 기법을 도입한 후 이를 전산화하여 각 조선소의 실정에 맞게 개선하고 보완하는 작업이 이루어졌다.[46] 현대중공업의 경우에는 1978~1989년의 12년에 걸쳐 생산관리를 고도화하는 작업이 지속적으로 전개되었다. 현대중공업은 블록의 탑재 순서를 고려하여 탑재 네트워크(load network)를 작성하는 것을 시작으로 일정표와 품셈표(estimating standards)의 표준화, 공간별 작업공사표의 작성, 설계도면 코드와 작업단위 코드의 연결, 공정별 온라인 시스템의 개발 등을 추진했다. 1989년에는 이와 같은 성과를 바탕으로 종합생산관리시스템이 구축됨으로써 공정의 계획과 관리, 자재관리, 도면관리, 예산관리, 작업지시, 실적관리 등 거의 모든 생산관리가 온라인으로 가

43) 한국조선공업협회, 『한국의 조선산업』, 86쪽; 한국산업기술진흥협회, 『산업기술개발 30년』, 213쪽.
44) 『현대중공업사』, 550-551쪽; 한국조선공업협회, 『한국의 조선산업』, 89-90쪽.
45) 한국조선공업협회, 『한국의 조선산업』, 86-88쪽; 한국산업기술진흥협회, 『산업기술개발 30년』, 212-213쪽. 생산기술의 변화 추이에 대해서는 정광석, "한국의 조선 생산 기술", 『대한조선학회지』 40-3 (2003), 95-102쪽을 참조.
46) 한국조선공업협회, 『한국의 조선산업』, 88쪽.

능해졌다.[47)

한국조선공업협회가 2005년에 발간한 자료는 1980년대에 이루어진 한국 조선업체의 기술혁신 활동을 다음과 같이 정리하고 있다.

1970년대의 대형 조선소 건설 이후 정상적인 운영체계가 정착되면서 기술적 기반이 어느 정도 갖추어지게 되었으며, 1980년대부터는 세계 조선산업 선도국이던 일본과의 양적·질적 차이를 줄여갈 수 있게 되었다. 당시 한국의 조선기술은 일본에 비해 설계기술과 생산기술 면에서는 약간 뒤져 있었고, 관리기술의 면에서는 상당히 뒤져 있었기 때문에 현장 조선기술의 개발과 보급에 많은 노력이 투입되었다. 또한 대형 조선소들은 조선기술을 자체적으로 개발할 수 있는 능력을 확보하기 위해 기업 연구소를 설립하고, 신형 시험시설, 용접 연구장비 등을 구비하면서 연구개발체제를 갖추었다.[48)

1989년 8월에 한국 정부는 조선업계의 경영정상화를 추진하고 향후 조선산업의 성장에 대비하기 위하여 조선산업 합리화 조치를 단행했다.[49) 정부는 조선업계의 경영부실이 과잉시설투자로 인해 발생했다고 진단하면서 1993년까지 신규 진입이나 시설 확장을 금지했으며, 대우조선, 인천조선, 대한조선공사를 합리화 대상 업체로 지정했다. 대한조선공사는 1990년에 한진그룹에 인수되면서 한진중공업으로 개편되었고, 한진중공업은 동해조선, 부산수리조선, 코리아타코마를 잇달아 합병했다. 인천조선의 경우에는 한라그룹에 인수된 후 한라중공업(현재 현대삼호중공업)으로 상호가 변경되었다. 한진중공업과 한라중공업에는 부실기업을 인수한 대가로 세제 혜택이 주어졌다. 대우조선에 대해서는 일부 계열사의 통폐합과 같은 자구노력을 전제로 하여 대출금 상환 유예와 신규 대출금 제공이 이루어졌다.[50)

1990년대 초반에는 대체 수요를 중심으로 한 세계 조선경기가 호조되면서 설비

47) 『현대중공업사』, 811-812쪽.
48) 한국조선공업협회, 『한국의 조선산업』, 86쪽.
49) 이에 앞선 1989년 3월에는 대우조선 정상화 방안이 확정되었는데, 그 배경과 경위에 대해서는 김주환, "개발국가에서의 국가-기업 관계에 관한 연구", 137-172쪽을 참조.
50) 김기원 외, 『한국산업의 이해』, 339-340쪽; 한국조선공업협회, 『한국의 조선산업』, 180-182쪽.

의 신증설이 활발하게 추진되었다. 특히 그동안 조선산업 합리화 조치로 인해 한시적으로 억제되었던 설비의 신증설이 1993년에 해제됨에 따라 삼성중공업을 필두로 현대중공업, 한라중공업, 대동조선(현재의 STX조선) 등이 연이어 도크의 신증설을 추진했다. 이러한 설비 확장은 1990년대 후반부터 세계적으로 조선수요가 확대될 것이며 그 속에서 한국의 조선산업이 높은 국제경쟁력을 확보할 수 있다는 기대에서 비롯되었다. 1993년에는 엔화가치가 높게 평가되는 것을 배경으로 한국이 기존의 500만~600만 톤 수준을 훨씬 넘어선 950만 톤의 선박을 수주하여 일본을 제치고 세계 1위의 수주국으로 부상하기도 했다.[51] 1988년과 1995년을 비교해보면, 선박 건조량은 337만 7천 톤에서 566만 3천 톤으로, 선박 수출량은 292만 8천 톤에서 464만 7천 톤으로 증가했다(〈표 3〉 참조).

〈표 3〉 한국 조선산업의 수급 추이(1975~1995년)　　　　　　　단위: 천 톤, %

구분		1975년	1982년	1988년	1995년
수요	내수	508	1,259	505	1,416
	수출	416	1,216	2,928	4,647
계		924	2,475	3,433	6,063
공급	생산	612	1,790	3,377	5,663
	수입	312	68.5	56	40.0
내수의 수입비율		61.4	54.5	11.1	28.2
생산 중 수출비율		68.0	67.9	86.7	82.1
세계에서의 위치		14위	2위	2위	2위
국내 산업에서의 비중	생산	2.0	3.8	1.6	1.5
	수출	2.4	13.0	2.9	3.1

자료: 381쪽

51) 51) 산업연구원, 『한국의 산업: 발전역사와 미래비전』 (1997), 381-382쪽; 한국조선공업협회, 『한국의 조선산업』, 51쪽. 참고로 한국과 일본이 세계 선박 건조량에서 차지하는 비중을 비교해 보면, 한국은 1975년의 1.2%에서 2002년의 39.7%로 30배 이상 증가했지만, 일본은 같은 기간에 49.7%에서 36.6%로 약간의 감소세를 보였다(정광석, "한국의 조선 생산 기술", 95쪽).

선박 건조량이 증가하면서 조선기자재에 대한 수요도 확대되었다. 한국의 조선기
자재 생산량은 1985년에 6억 3,800만 달러였던 것이 1990년의 10억 820만 달러
를 거쳐 1995년에는 21억 1,220만 달러로 크게 증가했다. 이와 함께 조선기자재
의 국산화도 활발히 추진되어 조선기자재의 수입의존도는 1985년에 40.0%였던 것
이 1990년 31.2%, 1995년 24.2%로 점점 감소되었다. 이에 따라 조선기자재업체
의 전업도도 1986년 20.5%에서 1996년 32.3%로 지속적으로 상승하는 경향을 보
였다. 이를 통해 한국의 조선산업은 선박 건조량이 증가하면 조선기자재의 수입비
중도 높아지는 과거의 경향에서 벗어날 수 있었다.[52]

1994년 5월에는 현대중공업, 대우조선, 삼성중공업, 한진중공업, 한라중공업 등
5대 조선업체와 한국기계연구소 선박해양공학연구센터의 참여를 바탕으로 한국조선
기술연구조합이 결성되었다. 한국조선기술연구조합은 산학연 연구개발 협력체계를
구축하여 조선산업 분야의 공통애로기술과 관련 첨단기술에 관한 기술적 과제를 해
결하는 것을 목적으로 삼고 있다. 이와 함께 1996년 10월에는 중소 조선업체의 구
조 고도화와 기술경쟁력 제고를 위해 한국중소조선기술연구소(현재 중소조선연구원)
가 부산에 설립되었다. 과거에는 조선업체별로 사내 연구소를 설립하여 기술경쟁력
을 강화해 왔던 반면, 1990년대 중반 이후에는 연구조합이나 전문연구소를 통해
협동적 기술개발을 추진했던 것이다.[53]

조선산업에 정보기술을 접목하는 작업도 활발히 전개되어 한국조선기술연구조합
을 중심으로 대형 조선업체들이 컨소시엄을 구성하여 조선 CIMS(computer
integrated manufacturing system) 개발사업이 추진되었다. 생산기술에서는 조립
공정과 용접공정에 로봇이 널리 사용되기 시작했으며, 3차원 대형 블록을 정확하게
측정하는 기술이 개발되어 노 마진(no-margin)으로 여유를 두지 않고 가공하더라
도 조립이 가능하게 되었다. 선체블록의 대형화도 더욱 촉진되어 중량 2,500톤 급
의 초대형 블록 생산체제도 구축되었다. 이와 함께 설계, 생산, 검사, 인도 및 사후

52) 52) 한국조선공업협회, 『한국의 조선산업』, 137-139쪽.
53) 53) 김효철 외, 『한국의 배』, 99-100쪽.

관리에 이르는 전 과정에 걸쳐 ISO 9000 인증을 취득하여 국제적 신뢰성도 높아졌다.54)

이러한 기술혁신활동을 바탕으로 한국의 조선업체들은 세계 조선산업을 선도하고 있던 일본과의 기술격차를 빠른 속도로 줄여나갈 수 있었다. 한국 조선산업의 기술수준은 1980년대 초반에는 일본의 40% 정도에 불과했지만 1990년대 초반에는 70% 내외, 2000년에는 90% 이상으로 향상된 것으로 평가되고 있다. 1992년에 있었던 상공자원부의 조사에 따르면, 일본을 기준으로 한국의 설계기술은 71%, 생산기술은 75%, 관리기술은 68%의 수준을 보였다.55) 또한 2000년에 실시된 산업연구원의 조사에 따르면, 일본을 기준으로 한국의 설계기술은 92%, 생산기술은 97%, 관리기술은 90%의 수준으로 평가되었고, 중국의 경우에는 각각 60%, 65%, 60%의 수준을 기록했다.56)

3. 조선산업의 재도약과 기술선도

1997년에 발생했던 한국의 외환위기는 역설적이게도 조선산업의 경쟁력을 높일 수 있는 계기로 작용했다. 원화환율이 큰 폭으로 상승하여 가격경쟁력이 제고되었고 수주 받은 선박의 선수금과 대금이 달러로 유입되어 환차익이 발생했던 것이다. 물론 외환위기는 차입금에 의한 타격이 컸기 때문에 한라중공업과 대동조선은 부도 사태를 맞이했고 대우중공업은 그룹 차원의 파탄으로 화의 절차를 밟게 되었지만, 한국의 조선산업 전체로는 외환위기가 호기로 작용했다. 세계 조선시장도 연간 발주량이 2,200만~3,700만 톤에 이르는 등 호조세가 계속되어 한국의 조선업체들은 외환위기를 빠르게 극복할 수 있었다.57)

여기서 주목할 점은 일본이 20세기 말부터 조선산업이 불황으로 접어들 것으로

54) 한국조선공업협회, 『한국의 조선산업』, 91쪽.
55) 한국산업은행, 『한국의 산업(상)』 (1993), 461-463쪽.
56) 한국산업은행, 『한국의 산업(상)』 (2002), 162-163쪽.
57) 김효철 외, 『한국의 배』, 82쪽.

예측하여 건조시설을 축소했다는 점이다. 이와 관련하여 1990년대 초반에 조선산업의 호황기가 도래했을 때 몇몇 조선전문가들은 호황이 10년 정도 갈 것이며 이후에는 조선산업의 수요가 감소할 것으로 예측하기도 했다. 그러나 이른바 '중국 효과(China effect)'로 인하여 세계 조선산업은 지속적인 호황을 맞이하면서 선박에 대한 주문이 폭주했다. 일본이 이를 소화하지 못하는 가운데 한국은 세계 1위의 조선 강국으로 발돋움하게 되었고 중국도 대대적인 조선산업의 육성에 나섰다.[58]

한국은 2001년을 제외하면 1999~2007년에 수주량 기준의 세계시장 점유율에서 계속해서 1위를 차지했다. 한국 조선산업의 위상은 세계 조선업체의 순위에서도 잘 드러난다. 2006년 9월의 수주잔량을 기준으로 세계 10대 조선업체 중에는 한국의 조선업체가 7개나 포함되어 있었다. 현대중공업, 삼성중공업, 대우조선해양, 현대미포조선, 현대삼호중공업, STX조선, 한진중공업이 그것이다. 현대중공업이 모든 선종에서 세계적인 경쟁력을 보이면서 1위를 차지하는 가운데 삼성중공업과 대우조선해양이 초대형 컨테이너선과 LNG선을 중심으로 세계 2위를 놓고 경쟁하는 양상이었다.[59]

한국의 조선업체들은 그동안 축적된 기술과 연구개발체제의 정비를 바탕으로 1990년대 이후에 우수한 성능과 높은 부가가치를 갖춘 선박을 설계하고 이를 경쟁력 있게 생산할 수 있는 능력을 확보했다. 특히 한국은 단순히 일본을 따라가는 데 그치지 않고 기술경로를 차별화함으로써 2000년대에 들어서는 기술적인 측면에서도 세계를 선도하기 시작했다. 그것의 결정적인 계기는 LNG선 시장에서 새로운 기술표준을 선점했다는 점에서 찾을 수 있다.

58) 김주환, "한국 조선업의 세계제패 요인에 관한 연구", 268-269쪽. 1990년대 이후 중국과 일본의 조선산업에 대해서는 이경묵·박승엽, 『한국 조선산업의 성공요인』, 212-220쪽; 일간조선해양, 『위기의 한국 조선해양산업』 (2015), 33-86쪽을 참조.

59) 전호환, 『배 이야기』 (부산과학기술협의회, 2008), 17쪽. 그밖에 세계 10대 조선업체에 포함된 기업에는 대련선박중공업(중국, 6위), 외고교조선(중국, 8위), 고요조선(일본, 10위)이 있었다. 2007년 7월을 기준으로 하면 세계 10대 조선업체에 현대중공업, 삼성중공업, 대우조선해양, 현대미포조선, STX조선, 대련선박중공업, 현대삼호중공업, 외고교조선, 강남장흥중공업(중국), 후동중화조선(중국)이 포함되었다(배용호, "조선산업의 혁신경로 창출능력", 131쪽).

〈표 4〉 주요국의 세계 조선시장 점유율 추이(1997~2007년)

구분	1997년	1999년	2001년	2003년	2005년	2007년
세계시장	36,480	28,940	36,667	74,041	161,331	167,522
한국 (비중)	6,764 (29.2)	6,325 (33.3)	6,990 (29.6)	18,810 (42.9)	13,571 (32.4)	32,861 (37.7)
일본 (비중)	8,790 (37.9)	4,934 (26.0)	7,932 (33.5)	12,335 (28.1)	9,446 (22.6)	10,017 (11.5)
중국 (비중)	1,211 (5.2)	1,924 (10.1)	2,802 (11.8)	6,107 (13.9)	6,606 (15.8)	31,382 (36.0)

단위: 천 CGT(Compensated Gross Tonnage), %
주: 수주량 기준이며, ()는 세계시장에서 차지하는 비중임.

　　LNG선은 '조선기술의 꽃'으로 불릴 정도로 최첨단의 기술능력을 요구하며 한 척에 1억 달러가 넘는 초고가 선박에 해당한다. LNG선은 LNG를 싣는 탱크인 화물창의 구조에 따라 모스(moss)형과 멤브레인(membrane)형으로 나뉜다. 선체와 LNG 탱크가 분리된 모스형은 극저온으로 인해 선체가 파손될 위험이 적은 반면 용량의 확장이 어렵고, 선체와 탱크가 일체화된 멤브레인형은 상대적으로 안전성이 떨어지지만 대용량을 운반할 수 있는 장점을 가지고 있다. 모스형은 노르웨이의 모스 로젠버그(Moss Rosenberg) 사가 개발한 후 일본에서 상업화되었으며, 멤브레인형의 경우에는 프랑스의 가즈 트랜스포트(Gaz Transport, GT)와 테크니가즈(Technigaz, TGZ)가 기초기술을 보유하고 있었다.[60]

　　한국의 조선업체들은 1990년 이후에 LNG선 시장에 진출하면서 모스형과 멤브레인형을 놓고 치열한 경쟁을 벌였다. 세계 최고의 조선국인 일본이 채택하고 있는 모스형을 추종해야 한다는 주장과 앞으로 세계 LNG선 시장에서 일본과 경쟁하기 위해서는 멤브레인형을 개척해야 한다는 주장이 팽팽히 맞섰다. 1990년에는 모스형의 국내 건조권을 독점하고 있던 현대중공업의 입장이 수용되어 모스형 LNG선이

60) 김형균·손은희, "조선 산업의 일본 추격과 중국 방어", 271쪽; 이경묵·박승엽, 『한국 조선산업의 성공요인』, 118-120쪽.

발주되었다. 그러나 1992년 이후에는 한진중공업, 대우조선해양, 삼성중공업이 추진한 멤브레인형 LNG선도 동시에 발주되는 양상을 보였는데, 한진과 대우는 GT형을, 삼성은 TGZ 형을 선택했다.[61]

특히 대우조선해양은 멤브레인형 LNG선에 도전하면서 건조기술의 혁신에 박차를 가했다. LNG선 건조를 위해 외국에서 들여온 장비들은 국내의 작업환경과 잘 맞지 않았기 때문에 새로운 작업 프로세스를 연구하고 이에 적합한 장비를 개발하는 데 집중했던 것이다. 이를 통해 LNG선 전용 자동용접기, 단열박스 자동조립장치, 보온재 자동 주입장치 등과 같은 주요 장비가 모두 국산화되었다. 특히 대우조선해양은 LNG선 통합자동화시스템(integrated automation system, IAS)을 자체적으로 개발했는데, 그것은 최적화된 그룹 개념을 도입하여 복잡하게 얽혀 있는 각종 장비들을 통합적으로 관리할 수 있게 함으로써 운전 및 유지보수의 효율성을 제고하는 데 크게 기여했다.[62]

일본이 개발한 모스형 기술을 빌리지 않고 멤브레인형 LNG선의 상업화를 독자적으로 추진한 한국의 모험은 큰 성과를 거두었다. 멤브레인형의 약점으로 꼽혔던 안전성의 문제는 통신기기와 조선기자재의 발전을 배경으로 점점 완화되었고, 한국의 조선업체들이 인도한 멤브레인형 LNG선이 지속적으로 무사고 운항 기록을 세웠다. 멤브레인형의 우세에 결정적 계기로 작용했던 것은 LNG선을 비롯한 선박의 대형화 추세였다. 멤브레인형의 경우에는 탱크의 형상이 선박의 모형과 동일하기 때문에 빈 공간이 발생하지 않아 선박의 대형화에 거의 제한을 받지 않았다. 게다가 미국과 유럽 등이 대형 LNG선을 수용할 수 있는 기지를 신설하면서 한 번에 많은 용량을 운송할 수 있는 멤브레인형이 각광을 받았다. 이를 통해 멤브레인형은 LNG선의 새로운 표준으로 부상했으며, 한국의 조선업체들은 LNG선 시장의 주도권을 잡게 되었다. 뒤늦게 멤브레인형에 뛰어든 일본의 조선업체들이 한국의 기술을 도입

61) 채수종, 『미래를 나르는 배, LNG선』 (지성사, 2004), 95-109쪽; 이경묵·박승엽, 『한국 조선산업의 성공요인』, 120-129쪽.
62) 채수종, 『미래를 나르는 배, LNG선』, 116-118쪽; 대우조선해양, 『옥포조선소: 신뢰와 열정의 30년, 1973-2003』 (2004), 272-273쪽.

하는 현상도 나타났다.63)

이와 같은 멤브레인형 LNG선의 상업화는 한국 조선산업의 기술발전패턴이 경로 추종형에서 경로개척형으로 전환된 사례로 평가되기도 한다.

한국[의 조선]기업은 기존의 기술경로를 그대로 추종하는 것에 머무르지 않고 새로운 기술경로를 선도적으로 개척해 비약적인 기술추격을 이룩할 수 있었다. 그 계기가 된 것이 바로 LNG 선박 분야로의 진출이다. 만일 한국이 LNG선을 건조하기 위해 일본으로부터 관련 기술을 그대로 도입하고 모방했다면, 한국 기업의 관련 기술수준이 일본을 능가하기까지는 상당한 시간이 소요되었을 것이다. 그러나 한국 기업은 일본이 채택하고 있던 기술표준인 모스형 화물창이 아니라 당시 상용화되지 않았던 멤브레인 화물창을 채택하였고, 이는 한국 기업이 일본과 경쟁하기 위해 기존의 기술경로를 추종하기보다 새로운 기술경로를 개척했다는 것을 의미했다.64)

2000년대에 들어와 한국 조선산업의 기술혁신 활동은 더욱 가속화되었다. 이전에는 기본설계, 상세설계, 생산설계가 순차적으로 진행되어 왔으나 최신 정보기술을 접목시켜 여러 단계를 동시에 최적으로 설계할 수 있는 기반이 조성되었고, 로봇의 소형화와 경량화가 이루어져 다양한 작업 지역에 투입됨으로써 생산공정의 자동화가 더욱 진척되었다. 또한 선박의 수주에서 인도에 이르는 모든 공정을 전산화하여 공정간 정보교류를 원활히 하고 핵심기술의 개발과 연계하는 시스템이 마련되었으며, 국제적인 환경규제에 선제적으로 대응하고 연료의 효율을 높일 수 있는 친환경 기술의 개발도 적극 추진되었다. 한국의 조선해양 분야에 대한 특허출원도 가파르게 증가하여 2001년에 300건을 돌파한 후 2007년에는 900건에 달했고, 2008년에는 1,200건을 넘어서 미국과 일본을 제치고 세계 최고의 특허 보유국으로 올라섰다.65)

63) 김형균·손은희, "조선 산업의 일본 추격과 중국 방어", 272쪽; 이경묵·박승엽, 『한국 조선산업의 성공요인』, 130-132쪽. 현대중공업은 2003년에 세계 최초로 개발한 플라즈마 용접기법을 멤브레인형 LNG선에 적용함으로써 두 가지 형태의 LNG선을 건조하는 최초의 업체가 되기도 했다(채수종, 『미래를 나르는 배, LNG선』, 113쪽).

64) 김형균·손은희, "조선 산업의 일본 추격과 중국 방어", 263-264쪽.

65) 2000년대 한국 조선산업의 기술혁신에 대해서는 이규열, "선박기술의 현황과 전망", 『기계저널』 45-2 (2005),

이러한 기술혁신을 바탕으로 한국의 조선업체들은 초대형 컨테이너선과 LNG선을 비롯한 고부가가치 선박에 대한 요구에 탄력적으로 대응할 수 있었다. 7,500TEU 이상 초대형 컨테이너선의 경우에 1997년 1월부터 2007년 3월까지 전 세계에서 인도된 160척 중에 국내의 업체들은 117척을 건조하여 70%가 넘는 점유율을 보였다.[66] LNG선의 수주 점유율도 지속적으로 증가하여 2003년에 59%였던 것이 2005년 76%를 거쳐 2007년에는 90%에 육박하기에 이르렀다.[67] 2007년을 기준으로 한국, 중국, 일본의 선종별 시장점유율을 살펴보면, LNG선은 한국 89.5%, 일본 7.2%, 중국 5.8%, 컨테이너선은 한국 64.4%, 일본 3.9%, 중국 20.0%, 탱커는 한국 59.2%, 일본 6.2%, 중국 26.0%, 벌커 캐리어는 한국 24.4%, 일본 14.7%, 중국 51.4%를 기록했다.[68]

더 나아가 한국의 조선업체들은 복합적 기능 혹은 새로운 기능을 가진 선박을 잇달아 개발하는 데 성공함으로써 기술선도자의 지위를 더욱 확고히 다질 수 있었다. LNG-RV(regasification vessel), FPSO(floating production storage offloading), 쇄빙유조선 등이 여기에 속한다. LNG-RV는 LNG선 위에 액체가스를 기체로 바꾸는 장치를 장착하여 선박에서 곧바로 소비자에게 가스를 공급할 수 있게 한 것이다. 세계 최초의 LNG-RV는 대우해양조선은 2005년에 건조하여 벨기에의 엑스마에 인도한 바 있다.[69] FPSO는 바다에서 원유를 채취하여 정유하는 기능을 보유한 것으로 삼성중공업은 2006년에 세계 최초의 자항추진 FPSO를 개발하여 호주의 우드사이드로 인도했다. 쇄빙유조선은 결빙 해역에서 얼음을 부수어 나가면서 원유를 운반하는 선박인데, 2007년에 삼성중공업이 전후진 양방향 운행이 가능한 쇄빙유조선을 세계 최초로 건조하여 러시아의 소브콤플로트에게 인도했다.[70]

46-52쪽; 대한조선학회, 『대한조선학회 60년사』 (2012), 189-211쪽을 참조.

66) 이경묵·박승엽, 『한국 조선산업의 성공요인』, 112쪽.

67) 김형균·손은희, "조선 산업의 일본 추격과 중국 방어", 272쪽; 홍성인, "한국 조선산업의 글로벌 경쟁과 차별화 전략", 『KIET 산업경제』 2008년 9월호, 34쪽.

68) 홍성인, "한국 조선산업의 글로벌 경쟁과 차별화 전략", 30쪽.

69) 배용호, "조선산업의 혁신경로 창출능력", 145쪽; 이경묵·박승엽, 『한국 조선산업의 성공요인』, 173-174쪽.

70) 전호환, 『배 이야기』, 167-168쪽을 바탕으로 관련 정보를 검색하여 서술함.

　　한국의 조선업체들은 소위 '신(新)건조공법'을 통해 공정혁신의 측면에서도 참신한 시도를 선보였다.[71] 그동안 대부분의 조선소들은 도크 일정이 꽉 차 있어서 추가 수주 및 건조가 어려운 상황이었기 때문에 더 이상의 선박 수주를 감당하기 어려운 경우가 적지 않았다. 이러한 상황을 극복하기 위하여 한국의 조선업체들은 다양한 형태의 새로운 건조공법을 개발함으로써 도크의 추가적인 건설 없이 건조량을 늘리고 납기를 맞출 수 있는 역량을 확보했던 것이다. 현대중공업의 육상건조공법(on-ground building method), 삼성중공업의 메가 블록 공법(mega block method), STX조선의 스키드 런칭 시스템(skid launching system), 한진중공업의 DAM 공법은 그 대표적인 예이다.

육상건조를 위해 사용된 말뢰의 눈물

71) 김경미, "육상건조공법 등 다양한 새 기술 성공", 『해양한국』 2005년 2월호, 36-40쪽; 이경묵·박승엽, 『한국 조선산업의 성공요인』, 163-172쪽; 배용호, "조선산업의 혁신경로 창출능력", 146-148쪽. 육상건조공법에 관한 자세한 분석은 송성수, "육상건조공법: 현대중공업", 최영락 외, 『차세대 기술혁신 시스템 구축을 위한 정부의 지원시책』, 60-74쪽을 참조. 육상건조를 위해서는 도크건조 때보다 훨씬 규모가 큰 골리앗 크레인이 필요했는데, 현대중공업은 스웨덴에 있던 세계 최대의 크레인인 '말뢰의 눈물'을 공수하여 이를 보수한 후 사용했다. 말뢰의 눈물은 1,200톤을 들어 올려 종전의 기록인 760톤을 갱신한 바 있다.

〈표 5〉 한·중·일 조선산업의 경쟁력 비교(2007년)

범주	세부사항	일본	한국	중국
가격요인	재료비	100	100.2	106.4
	인건비	100	105.9	142.6
	기타 경비	100	101.7	121.5
	종합	100	102.6	123.5
비가격요인	품질	100	100.3	75.7
	성능	100	100.5	82.5
	납기 준수	100	99.7	78.7
	금융	100	94.1	78.1
	선주의 신뢰도	100	99.9	74.1
	종합	100	98.9	7.8
인력기반	평균연령	100	106.8	116.4
	생산인력	100	106.1	94.9
	설계인력	100	109.8	78.8
	종합	100	107.6	96.7
기타	생산성	100	94.5	68.8
	정보화	100	103.5	70.6
	마케팅	100	105.1	81.3
	종합	100	101.0	73.6

주: 일본을 100으로 할 때의 점수이며, 1년에 2점의 격차를 상정함.

현대중공업의 육상건조공법은 기존의 건조도크를 사용하지 않고 육상에서 선박을 조립한 후 완성된 선박을 레일 위로 밀어서 바지선으로 옮기고 바지선을 잠수시켜 선박을 바다에 띄우는 공법이다. 삼성중공업의 메가 블록 공법은 도크 밖에서 기존보다 5~6배가 큰 초대형 블록으로 조립한 후 해상크레인을 이용해 도크 안으로 이동시키는 공법이고, STX조선의 스키드 런칭 시스템은 선박의 절반씩을 육상에서 건조한 후 해상에서 연결하는 공법이다. 한진중공업의 DAM 공법은 도크에서는 도크 내 탑재가 가능한 길이만큼의 선박을 건조하여 진수하고, 도크를 초과하는 구간

은 육상에서 나머지 블록을 만든 뒤 해상에서 이 두 단위를 용접·접합시키는 공법으로서 댐은 수중 용접을 위한 불막이 구조물을 의미한다.

한국조선협회가 2007년에 발간한 자료에 따르면, 일본을 100으로 할 때 한국은 가격요인에서 103, 비(非)가격요인에서 99, 인력기반에서 108 등의 경쟁력을 보이고 있다. 특히 한국은 품질, 성능, 정보화 등의 기술적 측면은 물론 생산인력, 설계 인력 등과 같은 인력의 측면에서도 세계 최고의 수준을 확보하고 있다. 그러나 한국의 조선업체들은 LNG선과 같은 고급선박에 대한 원천기술을 아직도 유럽이나 일본에 의존하고 있는 상태에 놓여있다. 이에 반해 한국이 강점을 보이고 있는 응용 기술은 중국을 비롯한 후발국이 상대적으로 추격이 용이한 성격을 띠고 있다.

보론 2
니체가 바라보는 바다: "차라투스트라는 이렇게 말했다"를 중심으로

김은철(부경대학교 공간정보시스템공학과 연구교수)

니체의 책 "차라투스트라는 이렇게 말했다" 소개

'모든 사람을 위한, 그러면서도 그 누구를 위한 것도 아닌 책'이라는 부제를 가진 니체의 "차라투스트라는 이렇게 말했다"(1883-1885)는 니체 스스로에게 의미가 있는 책이다. 하지만 사람들은 마치 성경이나 불경을 알고 있듯이 알고는 있어도 선불리 읽기를 주저하기 십상이다. 그래서 우리는 책을 읽고 세밀하게 이해하기를 다소 멈추고, 같이 소리 내어 낭독하면서 니체 텍스트가 우리에게 던지는 의미를 느끼려고 한다. 왜냐하면 이 책은 니체의 삶과 밀착되어 있어서 여느 다른 논리적이거나 체계적인 철학서적과 다르기 때문에 행간에 함축된 의미를 분석하기 보다는 그 의미를 자유롭게 해석하여 '느낌의 다름'을 서로 나누는 것이 낭독의 즐거움이 되기 때문이다.

이 책은 크게 4부로 나뉘어져 있고 이 각각에 20개 정도의 독립된 스토리가 있고, 앞에 10개 단락으로 된 긴 머리말이 있다. "이제 나는 차라투스트라의 내력을 이야기하겠다. 이 책의 근본 사상인 영원회귀 사유라는 그 도달될 수 있는 긍정 형식은 - 1881년 8월의 것이다 : 그것은 '인간과 시간의 6천 피트 저편'이라고 서명된 채 종이 한 장에 휘갈겨졌다."(이 사람을 보라) 이것은 니체 스스로가 "차라투스트라는 이렇게 말했다"를 저술한 배경을 설명한다. 실제 니체는 스위스의 실바프라나 호수를 산책하고 있었는데, 그 근처에 피라미드 모습으로 우뚝 솟아오른 거대한 바위를 보고, 마치 번개에 맞은 듯이 이 책을 번뜩이는 영감을 받으며 서술하기 시작했다고 말했다.

이 책의 등장인물이자 주인공은 물론 단연 차라투스트라이다. 차라투스트라는 조로아스터라는 이름으로도 불리는 고대 중동 지역에서 불을 숭배하던 한 종교의 신을 가리킨다. 니체는 이 신이 스스로 세상에 내려와 예언하고 사람들에게 가르침을 내리는 과정을 통해 자신의 철학 을 이야기하고자 했다.

'신은 죽었다'로 시작되는 차라투스트라의 선언을 통해 권력에의 의지, 초인, 영원회귀 등의 니체 핵심개념 들이 여러 가지 우화와 비유로 드러난다. 그 내용을 간략하게나마 아래에 소개하고자 한다.

첫째, "신은 죽었다"는 무엇을 의미하는가? 이 신은 분명 유럽인들이 믿고 있는 기독교의 신이기도 하고, 형이상학적 진리의 이름을 지닌 표상이기도 하다. 이 신은 이제 니체가 살았던 19세기 말, 서양 문명의 위기에 더 이상 의미의 지표가 되지 못한다. 아니 새로운 가치 창조를 위해서도 니체는 이러한 낡은 가치의 표상의 중심에 있는 신에게 사형 선고를 내린 것이다.

"신은 올곧은 것 모두를 왜곡하고, 서 있는 것 모두를 비틀거리게 만드는 일종의 이념이다. 무슨 이야기냐고?… 유일자, 완전자, 부동자, 충족자 그리고 불멸자에 대한 이러한 가르침 모두를 나는 악이라고 부르며 인간 적대적이라고 부른다."([차라투스트라], 행복한 섬에서, 141-142쪽)

둘째, 영원회귀란 무엇을 뜻하는가? 간단히 말하면 삶은 계속 반복해서 살아져야 한다는 뜻이다.

"네가 지금 살고 있고, 살아 왔던 이 삶을 너는 다시 한 번 살아야만 하고, 또 무수히 반복해서 살아야만 할 것이다 : 거기에 새로운 것이란 없으며, 모든 고통, 모든 쾌락, 모든 사상과 탄식, 네 삶에서 이루 말할 수 없이 크고 작은 모든 것들이 네가 다시 찾아 올 것이다."(이 사람을 보라)

현대를 살아가는 우리의 삶은 흔히 다람쥐쳇바퀴 도는 삶이라 비유되고 비록 그날이 그날인 시큰둥한 날들의 연속이라 할지라도 그 삶을 긍정하고 받아들이는 용기와 지혜가 필요하다는 것을 역설한다.

넷째, 위버멘쉬(Übermersch: 초인으로 번역된 독일어를 현재는 음역을 하여 그대로 사용)는 누구인가? 예전에는 초인이라 번역되던 개념이 '인간을 초월한다, 넘어선다'라는 의미를 갖기 쉬워 오해의 소지가 있어 독일어 위버멘쉬를 소리나는 그대로 번역하고 있다. "차라투스트는 이렇게 말했다" 제1부에서 '세 변화에 대하여'를 보면 "나 이제 너희에게 정신의 세 변화에 대해 이야기하련다. 정신이 어떻게 낙타가 되고, 낙타가 사자가 되며, 사자가 마침내 어린아이가 되는가를" 보면, 위버멘쉬가 되기 위해 우리는 어린 아이가 될 것을 권고한다. 또한 위버멘쉬는 새로운 가치의 창조자이다. 이는 낡은 형이상학적 가치와 도덕을 과감히 버리고 새로운 가치를 만들어가고자 하는 강한 의지를 가졌기 때문이다.

니체는 우리의 창조 의지를 억누르는 신이 일종의 억측임을 강조하고, 신에 앞서 위버멘쉬를 창조해 낼 것을 말한다. 간혹 니체를 망치를 든 철학자로 부르는 경우가 있다. 기존 가치, 우상에 대해 신랄하게 비판하고 이 우상 파괴를 서슴지 않는 사람이 바로 니체이기 때문이다. 마지막으로 위버멘쉬는 삶을 사랑하는 자이다. 니체는 이 책에서 생명과 삶의 소중함을 끊임없이 역설한다. 삶을 사랑한다는 것은 삶을 아름답게 재창조하는 것을 말한다. 니체는 삶에 대한 사랑을 '운명애'(amor fati)라고 불렀다. 운명을 사랑한다는 것은 운명을 아름답게 창조하는 것이다.

그렇다면 위버멘쉬가 되는 것의 의미와 방법은 앞에서도 언급했듯이 어린 아이가 되어야만 된다. 니체에게는 어린 아이의 삶 속에서 새로운 가치의 창조를 보았다. 우리를 속박하는 규범적 삶이 얼마나 무상한가를 안다면, 놀이를 즐길 줄 알고 규범에 목매지 않는 삶은 마치 주사위 놀이를 하는 어린아이를 연상시킨다. 삶에는 어떤 규약과 도덕이 있는 필연성이 없다고 니체는 역설한다. 이제 차라투스트라는 선언한다. "신은 죽었노라"고. 그리고 또 차라투스트라는 군중을 향해 이렇게 말한다. "나 너희에게 위버멘쉬를 가르치노라. 사람은 극복되어야 할 그 무엇이다. 너희는 사람을 극복하기 위해 무엇을 했는가?"(차라투스트라는 이렇게 말했다)

니체의 해양 메타퍼 예시

니체의 바다는 최후의 요새없이 새로운 육지들, 즉 사유영역들을 찾아내고, 탐색하고자 하는 열망적으로 발견하려는 사유운동에 대한 긍정이고, 동시에 이 바다는 사유자체의 토대로서 육지에로 바다의 운동방식의 전파이다.

"실로, 사람은 더러운 강물과 같다. 몸을 더럽히지 않고 더러운 강물을 모두 받아들이려면 사람은 먼저 바다가 되어야 하리라. 보라, 나 너희들에게 위버멘쉬를 가르치노라. 이 위버멘쉬는 바로 너희들의 크나큰 경멸이 그 속에 가라앉아 몰락 할 수 있는 그런 바다다."

"이 높디높은 산들은 어디에서 오는 것일까? 나 일찍이 물어본 바 있다. 그 때 나는 그들이 바다에서 솟아올랐다는 것을 알게 되었다. 그 증거가 산에 있는 돌과 산정의 암벽에 기록되어 있지 않은가. 더없이 깊은 심연으로부터 더없이 높은 것이 그의 높이까지 올라왔음이 틀림없으렷다."

니체는 끊임없이 철학을 바다로 은유하고, 소크라테스 이후 철학자들이 영원한 것만을 추구하여 안주하고 있다고 비판한다. 니체는 멈추어 안주하는 것은 진리가 아니라고 말한다. 그는 바다처럼 무한한 변화만이 있을 뿐이라고 말한다.

"정신의 바다를 항해하는 사상가에게서 난파는 피할 수 없거나, 내재적이다."

"나는 내일 생겨야 할 일을 오늘 알고 있다. 나는 난파했다: 나는 잘 항해했다."

니체에게서 정신의 바다를 잘 항해했다는 징표는 난파당했다는 것이다. 영원성에 머물러 있다는 것은 항해할 바다가 여전히 남아있는데도 불구하고 정신의 바다를 더 이상 항해하지 않았다는 징표이다.

새로운 바다로

저기로 - , 가도 싶다. 나는.

나를 믿고 내가 젓는 노를 믿으며.

가슴을 연 바다는 넓고.

그 푸르름 속으로

내 제노아의 배는 물살을 가른다.

삼라만상은 더더욱 새로운 윤기를 더하고

정오가 우주 공간에, 시간 위에 잠든다.

오직 네 눈동자만이 -,

두려웁도록 나를 용서하누나,

끝없는 영원이여!

니체의 바다

니체는 진리가 없음을 창조의 기회로 긍정한다. 그에게 해석뿐인 이 세계는 주관주의도 객관주의도 아닌 창조로 가득 찬 세계다. 길이 하나 뿐인 것도 길이 없어지는 것도 아니라 천 개의 길이 과잉 상태로 분포되어 있고 니체는 이 과잉을 즐기라고 단언한다. 니체의 철학은 위험하다, 그러나 즐겁다. 중국 전국시대의 시인 굴원

(屈原)은 땅 위에 서 있는 것보다 바다위에 서 있는 것이 더 안전하다고 말했다. 이는 바다 위에 있으면 늘 위험을 의식하기에 조심하게 되는 반면 땅 위에서는 자신이 안전하다고 믿어 위험에 처하기 때문이다. 니체를 읽는 것은 흔들리는 바다 위에 서 있는 것과 같다. 언제 자신의 믿음과 신앙을 깨부수는 그의 비웃음 소리가 닥쳐올지 모르기 때문이다. 그러므로 니체를 읽을 땐 각오를 해야 한다. 그러나 니체의 파도로부터 멀리 떨어져 서양철학의 전통적 기반 위에 안전히 서는 순간, 그 믿음과 신봉으로 마음이 안정될지는 몰라도 이 믿음은 결국 위험을 불러올 것이다. 인류의 재앙들이 왜 탄생했는가! 인간의 오만과 독단, 이성에 대한 신적 신봉! 그리고 스스로의 능력에 대한 자만, 그것이 인류의 재앙을 초래하지 않았는가? 니체의 바다 위에 서서 그의 망치질을 받아라, 그럼으로써 기반이 단단하지 못한 믿음들을 박살내라, 그러면 스스로 단단해질 것이고 스스로 창조할 힘을 갖게 될 것이다. 이 힘에의 의지! 그것이 니체 읽기의 궁극이다.

바다 되기: 전체 인격의 실현

니체에게서 자기와의 만남, 즉 자기화의 문제는 또 하나의 비유적인 언어로 설명된다. 노자도 자연의 최고의 지혜를 상징할 때 물, 계곡, 강, 바다 등의 비유를 사용하고 있듯이, 우리는 니체의 저작에서 물, 샘물, 분수, 강, 호수, 바다 등 물과 연관된 풍부한 상징들을 만날 수 있다. 니체가 사용하는 물과 연관된 상징어는 과연 무엇을 의미하는 것일까? 융에 의하면 "물은 가장 잘 알려진 무의식의 상징"이자 "물은 심리학적으로 무의식화된 정신"을 의미한다.(융, 원형과 무의식, 125) 그에 따르면 "물은 지상적인 것, 만질 수 있는 것이며, 충동이 지배하는 육체의 액체, 혈액이자 피비린내 나는 성질, 동물의 냄새이며 열정이 가득 찬 육체성이다."(위의 책, 126) 니체 역시 우리 몸의 4분의 3 정도가 물로 구성되어 있다"(KSA 9, 524)고 말하면서, 우리의 물질적 육체의 주요한 구성 요소인 물을 생명을 나타내는 비유, 그리고 더 나아가 심리적 세계를 대표하는 상징으로 사용한다.

사실 물을 심리적 내면 세계와 연관해 연상적으로 설명하는 것은 플라톤이나 칸

트가 하고 있듯이 서양 철학에서 공통적으로 나타난다. 플라톤은 인간의 몸을 "끊임없이 흐르는 밀물과 썰물의 강 흐름"에 비유하며, 이와 연관해 지각의 문제, 사랑의 열정, 두려움이나 분노의 문제 등을 언급했다. 칸트 역시 "情動은 댐을 무너뜨리는 물과 같이 작용한다. 정열은 자신의 하상을 점점 더 깊이 파묻는 강의 흐름처럼 작용한다"라고 말하며, 정동을 이성에 의해 통제해야만 한다고 주장한다. "인간의 정열은 순수 실천이성에는 암과 같이 치명적인 손상을 입히며, 여러 가지 면에서 치유될 수 없다"고 말하는 칸트와 달리, 니체는 그러나 몸과 정동은 흐르는 강물처럼 위험하고 파괴적이 될 수 있을지언정 영혼 안에 생명성이 있어야 한다면 이것들은 보존될 필요가 있는 엄청난 심리적 에너지의 근원이라고 본다. 이러한 의미에서 바다는 니체의 텍스트에서 종종 심리적 생명의 광대함의 이미지로 사용된다. 니체는 인간이, 더러운 강물을 받아들이면서 동시에 스스로 더러움을 정화하여 생명이 살아 움직이는 바다가 되어야 한다고 말한다.

"참으로, 사람은 더러운 강물과 같다. 더럽혀지지 않은 채 더러운 강물을 모두 받아들이려면 인간은 먼저 바다가 되어야 한다.

보라, 나는 너희에게 위버멘쉬를 가르친다: 이 위버멘쉬가 바로 너희의 크나큰 경멸이 가라앉아 몰락할 수 있는 그런 바다다."(KSA 4, 15)

"내 마음속에는 하나의 호수, 조용히 숨어 자족하는 호수가 있다. 이 호수의 물을 내 사랑의 물이 낮은 곳으로, 저 바다로 밀어낸다."(KSA4. 106)

이것은 인간이 인간 사회의 현실성이나 세속성을 받아들이면서 동시에 자기 안에서 이를 승화시키고 이를 통해 다른 인간들을 생명 있게 만드는 사랑의 엄청난 심리적 에너지를 가져야 한다는 것을 의미한다. 이것은 곧 자기 안의 에로스의 자연스러운 흐름 덕분에 분리되고 틀에 갇힌 자아가 전체적인 의식 자각의 지평으로 확장될 수 있다는 것을 말한다. 모든 강물을 받아들이는 바다가 된다는 것이나 호수에서 바다로 흘러간다는 것은 작은 자아의 세계를 편 인간의 보편적인 삶의 원형이

담겨 있는 집단 무의식의 세계로 진입한다는 것을 의미한다. 이것은 인간의 원형을 자기 안에서 발견하는 자신의 전체 인격의 실현 과정인 것이다. 융에 따르면, 니체의 바다란 전체 인격이 실현되는 개성화의 과정이자 생명의 실현 과정이다. 인간의 보편적인 삶을 체화하고 이를 수용하는 바다 같은 인간의 내면적 에너지는 생명이나 사랑으로 발현된다. 니체가 "생명은 기쁨이 솟아오르는 샘"(KSA 4, 124)이며, "영혼 또한 솟아로는 샘"(KSA 4, 136)이고, "나의 영혼 역시 사랑하는 자의 노래"(KSA 4, 16, 18 52)와 같다고 말하는 것은 전체 인격을 실현한 자에게는 바다 같은 생명의 에너지와 사랑이 넘쳐흐르기 때문이다.

위버멘쉬의 본질로서의 바다

차라투스트라가 말하는 위버멘쉬는 누구인가? 차라투스트라는 초인을 첫째 스스로를 극복해 나가는 존재, 둘째, 대지의 뜻, 셋째 바다와 같은 존재라고 부른다. 그렇다면 바다와 같은 존재라는 것은 무슨 뜻인가?

"참으로, 사람은 더러운 강물과 같다. 더럽혀지지 않은 채 더러운 강물을 모두 받아들이려면 인간은 먼저 바다가 되어야 한다.

보라, 나는 너희에게 위버멘쉬를 가르친다: 이 위버멘쉬가 바로 너희의 크나큰 경멸이 가라앉아 몰락할 수 있는 그런 바다다."(KSA 4, 15, 차라, 18쪽)

니체에게 고인 물은 거품이 이는 오염된 물이다. 이와 달리 바다는 끊임없이 움직이고 활동하는 힘이다. 힘을 통해 바다는 오염된 물들을 정화하며 항상 순수한 물로 머문다. 이와 마찬가지로 위버멘쉬는 오염된 인간을 받아들이고 정화할 수 있는 순수한 존재이다. 또한 바다는 모든 강물이 흘러드는 종착지인 동시에 모든 생명체를 잉태한 원천, 근원이기도 하다. 이런 의미에서 니체의 바다는 모든 강물을 받아들이는 모성적 바다이다.

"바다는 모든 인간에게 모성적 상징 가운데 크고 변하지 않는 것의 하나이다."(가스통 바슐라르, 꿈과 물, 이가림 옮김, 문예출판사, 1993, 164쪽 재인용)

이 인용문에 의하면 차라투스트라가 말하는 위버멘쉬안에는 남성적 이미지뿐 아니라 여성적 이미지도 포함되어 있음을 알 수 있다. 초인은 남성성과 여성성을 포함하는 전인적인 이미지인 것이다. 이 점은 '천개나 되는 젖가슴을 갖고 있는 바다의 갈망'(KSA 4, 149, 차라, 206쪽)이라는 표현에서도 확인할 수 있다. 그리고 바다가 갖는 이미지는 넓음과 깊음이다. 바다는 항해자들이 꿈꾸는 먼 나라와 연결된 곳이며 영웅들의 모험이 시도되는 장소이다. 바다는 모험을 강행하는 자들에게만 허락되는 곳이며 아직 알려지지 않은 세계를 품고 있는 존재이다.

이와 같이 차라투스트라의 바다는 위험이 있는 곳이며, 그 위험을 즐기고 극복할 수 있는 사람들을 우한 장소이다. 바다가 위험한 것은 그것이 심연의 깊이를 간직하고 있기 때문이다. 그러나 바다의 깊이는 모험을 즐기는 탐험가들에게는 그들 용기의 높이를 반영한다.

"나는 나의 운명을 안다. 그는 이윽고 슬픈 듯이 말했다. 좋다! 나는 이미 각오하고 있다. 방금 나의 마지막 고독이 시작된 것이다. 아, 발아래 펼쳐져 있는 검고 슬픔에 찬 바다여! 아, 무겁고 음울한 짜증스러움이여! 아, 숙명이여 그리고 바다여! 나는 너희에게 내려가야 한다."(KSA 4, 195, 차라, 251쪽)

태양이 새로 오르기 위해 대지 아래로 내려가야 하듯이, 차라투스트라의 바다는 위버멘쉬가 되기 위해 겪어야 할 심연의 바다, 즉 몰락의 바다이기도 하다. 그러나 태양의 뜨고 짐이 하나이듯이, 바다의 깊이는 곧바로 바다의 높이이기도 하다.

"이 높디높은 산들은 어디에서 오는 것일까? 나는 일찍이 이렇게 물은 바 있다. 그때 나는 그들이 바다에서 솟아올랐다는 것을 알게 되었다."(KSA 4, 195, 차라, 252쪽)

차라투스트라의 바다는 대지 아래 있는 바다가 아니라 하늘의 바다이며, 태양을 머금은 바다이다. 그 바다는 초인이 배를 타고 항해하게 될 하늘의 바다인 것이다. 이렇게 차라투스트라의 시학은 물에서 대지로, 대지에서 불로, 불에서 공기로 높아지는 수직 지향성의 시학이다.

이렇게 차라투스트라의 바다는 '하늘', '대지'의 메타포와 연결된다. 차라투스트라의 바다는 대지로부터 흘러온 강물들이 모이는 곳이고, 태양의 뜨거움으로 가벼워져 하늘을 향하다가 다시 무거워져 대지를 향하는, 거대한 원운동을 하는 곳, 즉 영원히 회귀하는 바다인 것이다.

이 모든 것을 종합하면 차라투스트라가 위버멘쉬를 바다와 같은 존재라고 표현한 것 안에는, 위버멘쉬는 경멸스러움이란 오염을 정화하는 자, 모든 것을 받아들이는 모성적 근원, 자신 안에 심연적 깊이를 지니는 자, 위험성을 무릅 쓰고 모험을 강행하는 저, 심연적 깊이를 하늘의 높이로 끌어올리는 자라는 의미가 들어 있는 것이다.

보론3

북항 재개발을 통해 바라 본 대한민국 해양문화 전환의 기대

과학기술학 박사 표중규

부산경남 민영방송 KNN 기자

부산 북항에 재개발이 시작된 것은 2012년으로 볼 수 있다. 2012년 10월 26일 부산항 북항 3,4부두에 국제여객터미널 기공식이 열리면서 1990년대부터 말로만 추진되던 북항 재개발은 드디어 현실화에 첫 발을 떼었다. 자연포구로 시작한 부산항의 출발을 1407년 부산포 개항부터 계산하더라도 605년만에 변신이 시도된 것이다. 이런 재개발은 역설적으로 부산항의 필요성 증대와 항 규모의 확대, 그리고 내부 시설의 업그레이드까지 오히려 항으로서의 부산항이 가지는 의미와 가치가 커졌기 때문에 더 시급해졌다. 이런 시대적 변화와 확장에 대한 요구는 기존 부산항이 이미 포화상태라 그 자체로서는 불가능한 상황이었다. 당시 부산항은 1912년

제 1부두 신축을 시작한 것을 시점으로 1980년 제 8부두가 1,000톤급 2선석, 5,000톤급 1선석, 1만톤급 1선석과 1만5,000톤급 3선석 등 7척의 선박이 동시에 접안할 수 있는 규모로 완성될때까지, 현재의 〈북항〉이라는 명칭으로 확장될 수 있는 사실상 모든 역량을 다 갖춘 상황이었다. 물론 이와는 별도로 1979년 시작된 2단계 개발사업과 1985년 시작된 3단계 개발사업 등을 통해 계속 기존 부두의 개축 사업과 물양장 확보 등이 이어졌으며 1,704 m규모의 외항방파제, 780m 의 신규 컨테이너 부두, 7.7 km의 진입도로와 철로에 6기의 컨테이너 크레인이 설치되는 등 계속적인 확장은 계속되어갔다. 이를 통해 최종적으로 북항은 5만톤급 3척을 포함해 68척이 접안할 수 있는 항만으로 완성되었다. 그러나 결론적으로 이정도 규모로는 이미 세계 5대 항만으로 성장한 부산항의 물동량을 모두 소화하는 것이 버겁다는 것이 명백했다.

때문에 여전히 개축 등 개선작업이 계속되고 있던 1990년대에도 곳곳에서 '더이상 북항 만으로는 항만으로서의 기능을 제대로 수행할 수 없다'는 의견이 제기되고 시작했고 전문가들을 중심으로 새로운 항만이전의 필요성이 공개적으로 거론되기 시작했다. 1997년 대한민국을 강타한 외환위기와 이때부터 급속하게 하락하기 시작한 부산시의 경제 침체 등으로 속도는 늦춰졌지만 항만이전을 위해 필요한 행정 절차는 꾸준히 추진되었다. 1996년 건설교통부와 부산지방해양수산청, 그리고 부산시가 협의하여 신항입지를 가덕도 북서안으로 결정하였고 1996년 7월 20일 부산지방해양수산청이 항계변경과 신항개발 계획을 제시하였고 1996년 해양수산부에서 삼성물산(주) 등 컨소시엄 업체를 우선 협상대상자로 지정해 21차례에 걸친 협상과 심의 끝에 1997년 사업자로 지정하였다. 삼성물산(주)등 27개사 컨소시엄이 부산신항만(주)를 설립해 1997년 11월 4일 기공식을 기점으로 공사를 시작했고 마침내 2003년 1월 22일 부산신항 방파제공사가 준공되었다. 그리고 3년 뒤 2006년 1월 19일 부산신항이 30개 선석 가운데 3개를 먼저 개항하고 여기에 2월 25일 스위스 선사 MSC소속 컨테이너선 리사(RISA, 5천TEU)가 입항하면서 본격적인 부산신항 시대를 맞이하였다. 이때 필자가 중계방송을 통해 추운 신항, 허허벌판에서 첫

부산 북항의 완성된 조감도

컨테이너선의 입항과 부산신항의 전망을 보도했던게 엊그제 같은데 벌써 15년이 넘었다. 그 사이 부산신항은 더욱 빠르게 성장해왔다.

이런 부산신항은 당초부터 〈부산항이라는 이름은 그대로 유지하면서, 부산항을 찾아 몰려드는 화물운송수요를 그대로 흡수하면서, 기존 항이 갖는 한계를 넘어〉 설 필요가 제기되면서 검토되었다. 이를 위해 도출한 방법론이 바로 부산신항 (Pusan New Port, 하지만 현행법상 정식 명칭으로는 "신항"이다. 부산 강서구부터 경남 진해까지 걸쳐 있기 때문에 부산이 붙어 있는 신항명칭은 받아들일 수 없다는 당시 경남도의 강경한 입장 때문에 현재까지 혼란스러울 밖에 없는 이런 정식 명칭이 정해졌다. 실제로 2,000년대 초반까지도 경남지역 언론에서는 연일 부산신항은 안 된다는 강경한 기사와 논설들이 줄을 이었다.)이었다. 그리고 실제로 부산신항은 큰 혼란 없이 안착해 지속적으로 성장했으며 이제 국책사업으로 맞닿은 진해신항까지 추진되면서 부산항은 제 2가 아닌, 제 3의 성장과 변신을 계속하고 있

다. 이렇게 성공적으로 항만의 기능이 신항으로 옮겨가면서 과거 항만으로서의 부산항이 가졌던 정체성은 정부의 Two-Port 정책72)에 의해 다소 훼손되었지만 여전히 그 역할은 대한민국 해양물류의 최전선이자 핵심인 항만을 견지하고 있다. 그렇다면 이제 우리가 주목해야 할 것은 남아있는 기존의 부산항, 즉 부산 북항이다. 즉 이제 더 이상 항만은 아니지만 6백년 이상, 아니 한반도에 국가가 세워져 바다를 통해 일본 등 세계와 오갈 때 그 핵심역할을 했던 부산 북항이 이제 더 이상 항만이 아닌 현실에서, 대한민국의 해양문화에서 어떠한 위상을 갖고 어떠한 미래를 꿈꾸는지에 대한 논의와 이해가 필요하다.

북항 재개발은 초량동과 수정동 일대를 개발하는 1단계와 범일동과 좌천동을 개발하는 2단계로 나눠지는데 전체 공사는 2008년에 시작했지만 2023년 2월 현재 아직도 1단계조차 준공되지 않았다. 2022년 5월 4일 1단계 구역 친수공간이 20만 9천㎡가 일반에 공개되면서 윤곽은 드러났지만 아직 전체적인 이미지는 공사장 그 이상도, 이하도 아니다. 특히 주거용 아파트가 없는 대신 레지던스, 즉 호텔식 오피스텔이 허가를 받아 건축되었거나 건축예정인데 이미 들어선 협성종합건업의 61층짜리 협성마리나G7의 경우 로얄층의 가격급등으로 제 2의 엘시티 논란을 빚기도 했다. 여기에 롯데건설의 59층 레지던스와 동원개발의 77층 레지던스가 잇따라 계획되면서 사실상 당초 기획한 첨단 해양산업*해양문화공간 대신 또 하나의 명품주거단지(?)로 전락한 '제 2의 센텀시티'가 되는 것은 아닌가 하는 우려도 낳고 있다. 역시 아직 진행중인 북항 2구역 역시 이미 들어선 아파트들 외에도 49층 규모의 두산위브와 57층 규모의 자이 힐스테이트, 69층 규모의 푸르지오 등이 계속 건축과 입주를 앞두고 있다. 이미 동구 산복도로 등 원도심에서는 예전에 당연히 보아왔던 부산항은 사라진지 오래고 높은 건물들이 병풍처럼 둘러싼 스카이라인은 왼쪽

72) 부산항과 광양항을 국내 대표항만으로 키우는 투-포트 정책은 전두환 정부에서 시작되었고 2023년 현재까지 공식적으로 폐기된 적 없는 대한민국의 항만정책이다. 하지만 2020년 기준 물동량 규모에서 2181만TEU 대 215만TEU로 10배 이상 차이를 나타낼 정도로 극명한 차이를 보이는 두 항만을 서로 동등한 수준으로 키우겠다는 정책은 사실상 정치적 목적에 의해 추진되었다는 게 중론이다. 인천항에 이어 만년 3위인 광양항을 국가대표항만으로 키우는 것이 현재 항만물동량 해소에 어떤 역할을 하고 어떤 효과를 불러올지에 대한 논의도 사실상 중단됐지만 여전히 광양항은 부산항과 대등한 경쟁상대로서 육성중인 투 포트 가운데 하나이다.

으로는 엘시티, 오른쪽으로는 현재 허가가 진행 중인 부산롯데타워로 연결되면서 이제 "뷰(view)가 곧 돈(money)"이라는 가치등식이 부산 북항에서도 예외가 아니라는 점을 소리 없이, 시각으로 웅변한다. 북항의 표상, 아니 부산의 랜드마크로 만든다던 오페라하우스는 2020년 착공은커녕 공법마저 아직도 미정이라 올초 새롭게 내세운 2025년 준공 역시 누구도 확언할 수 없는 상황이며 2,115억원이던 공사비는 이미 3,000억원을 돌파했고 앞으로 수백억 원이 더 들어도 이상하지 않은 상황이다.

하지만 이런 북항 재개발의 현실만으로 부산의, 나아가 대한민국 해양문화의 현실을 재단하는 것은 온당치 않아 보인다. 이런 판단에는 초반의 혼선과 잘못된 배치, 시도들이 노이라트의 배73)처럼 변화하리라는 긍정적인 기대도 분명 영향을 미치지만 본질적으로는 그와 상관없이 북항 재개발　자체가 가지는 대한민국 해양문화에서의 의미에 보다 근본적으로 천착해볼 필요가 있다. 즉 부산 북항이라는 대한민국을 대표하는 항구의 존재와 변화가 가지는 의미는 크게 3가지 측면에서 전체적으로 살펴보아야 한다.

가장 먼저 북항 재개발을 통해 해양도시 부산이 가지는 지리적, 공간적 변화에 주목해야한다. 부산에 처음 항구가 만들어지고 이용되고 확장된 것은 국가적 계획이나 우연이 아닌, 지리적인 특성으로 인해 빚어진 자연적인 흐름이었다. 이는 삼국 시대부터 왜구의 침탈에 가장 취약한 지역이라는 약점으로 작용하여 부산 지역 내부에서도 현재의 동래, 금정 쪽은 살기 좋은 동네로 여겨져 관헌 등이 주로 자리잡은 반면 서구부터 기장군 까지 바다와 접한 지역은 부산 내에서도 변방으로 손꼽히면서 유사시 양민들만 방치되는 서러운 지역이었다. 실제로 과거 해안지역에 사

73) 과학철학자인 오토 노이라트(1882~1945)가 처음 제안했지만 실제로는 W.V.O. 콰인이 널리 알린 개념으로 이미 바다 위에 떠 있는 배를 재구축하기 위해서는 바닥부터, 즉 기초부터 재구축할 수 없으며 이를 위해서는 하나의 대들보를 빼는 동시에 다른 대들보를 넣는 식으로 하나씩 재구축해가는 수 밖에 없으며 이러한 작업을 위해 선체의 나머지 모든 부분이 지지대로 사용될 수 밖에 없다는 전체론적 입장에서의 은유를 뜻한다. 따라서 바다를 항구에 정박시키거나 독(dock)에 넣어서 완전히 처음부터 재구축할 수 없다면 어떤 식으로든 항해해가면서, 즉 해당 사업을 진행시켜가면서 보다 나은 방향으로 개선해나가는 수 밖에 없음을 의미한다.

완성된 북항의 지구별 배치 계획

는 이들은 사회적 신분은 물론 경제적 상황까지 열악해 최근까지도 부산 내부에서도 2류 시민으로 지목되기도 했으며 매축지 마을, 적기 마을 등 일제 강점기를 이어오며 사회 하류층이 격리에 가깝게 자연촌락, 혹은 계획적인 구역으로 내륙과 구분되어 구성되었다. 이러한 인식은 1992년 부산 광안리 매립지역에 삼익비치가 당시로서는 최고가의 아파트 단지로 준공되며 야외 풀장에 각종 커뮤니티 시설까지 갖춘 새로운 모델을 제시하면서 조금씩 바뀌어가기 시작했다. 2020년대 들어서는 오히려 최고가 건축물의 대명사로 거론되는 엘시티부터 마린시티의 초고층 건물들, 용호동의 W나 재건축이 추진되는 삼익비치 등 해변에 자리 잡은 주거용 건축물들의 고공행진으로 그 위상이 역전되고 있는 형국이다.

즉 유사 이래 바다와 접한 탓(?)에 부동산 가치는 물론 교육과 행정 등 전반적인 삶의 질 자체가 내륙지역에 비해 턱없이 열악해야만 했던 해변지역, 그 중에서도

부두노동자들의 거친 삶이 그대로 녹아들었던 부산항과 그 인근지역이 대규모 매립 작업으로 더 이상 항만이 아니게 된다는 것은 그 물리적인 위치와 공간의 본질적인 변화를 의미한다. 과거에 조업, 위판, 접안, 하역, 선적, 물류 등 항구와 항만 기능으로 대변될 수밖에 없던 자연적인 해안지역에서 이제 문화, 연구, 산업, 위락, 소통, 여기에 주거(부산시나 부산항만공사, 부지조성만 맡은 해수부까지 모두가 부정한다 해도 이미 주거기능으로서의 북항의 가치가 가장 주목받는 것은 부인할 수 없다)까지 완전히 새로운 기능을 수행하기 위한 인공적인 매립육지로 탈바꿈하면서 북항은 더 이상 부산항의 일부가 아니게 되었다. 과거 항구와 항만의 기능이 인류에게 주어진 이후 수백 년 혹은 그 이상의 기간 동안 해양으로 진출하기 위해 반드시 거쳐야했던 〈해양으로의 전진기지〉 북항은 사라지고 대신 태고로부터 이어진 해양과의 관계, 자연적으로 성립되어있던 해변이라는 지리적 위상을 매립을 통해 인위적으로 재설정해 가깝게는 한반도, 멀게는 유라시아까지 〈육상으로의 전진기지〉로서 북항을 재설정한 것이다.

그렇다고 이런 표면적, 물리적 인식의 전환이 해양으로부터 북항을 유리시키는 것은 결코 아니다. 오히려 기존에 물리적으로 고정된 북항의 위상을 이제 육상의 시각에서 재설정함으로써 새로 조성된 매립지라는 육상의 위상이 해양의 시각에서 고찰될 수 있는 계기가 마련되었다고 볼 수 있다. 북항 매립지에는 시드니의 오페라 하우스와 같은 랜드마크를 꿈꾸는 오페라 하우스를 중심으로 북항친수공원과 마리나, 육상교통시설 등이 복합적으로 자리하면서 글로벌 해양도시로 변화하려 한다. 북항 재개발 부지는 이미 공개된 1단계 친수공원부터 세관, 연안여객터미널과 롯데백화점 광복점(롯데부산타워)를 연결한 뒤 부산대교와 영도물양장까지 이어지는 한 축과 연안여객터미널을 시작으로 동광동에서 용두산 타워, 보수동까지를 잇는 축이 서로 엇갈리면서 XY 두 축을 이룬다. 이 두 축을 그물망처럼 연결하면서 6.25 동란 이후 자생적으로 구축된 수리조선의 메카인 깡깡이마을과 당초 510m의 마천루를 꿈꿨지만 결국 324 m의 타워로 마무리된 부산 제 2의 높이를 자랑하는 부산롯데타워가 맞닿아 있는 과거와 미래, 역사와 욕망, 그리고 해양과 육지가 한데 어우

러진 공간을 형성하게 된다. 그 위상은 독특하게도 과거처럼 바다를 향한 육상의 시각이 아니라, 육상을 향한 바다의 시각에 의해 규정되는데 즉 재개발되는 북항 자체가 하나의 육상도시로서 해양과 맞닿아 해양의 성격을 그대로 갖고 있으면서도 더 이상 해양을 향해서만 확장되거나 그 확장성만을 꿈꾸는 것이 아닌, 이중적 성격의 해양도시로 구성되고 있다는 것을 의미한다.

물론 이 새로운 형태의 해양도시는 아직 명확히 규정되지는 않은데 이는 북항 재개발 자체가 아직도 그 정책적 방향이 계속 수정중이며 정권이 바뀔 때 마다, 또 경기불황 등 사회적 상황이 바뀌는데 따라 함께 변화한다는데 가장 크게 기인한다. 최근 민선 9기 박형준 시장 들어서는 15분 도시, 즉 걸어서 모든 기능을 15분 내에 접할 수 있는 콤팩트 시티로 고밀도 개발되는 형태로 그 콘셉트가 바뀌고 있으며 이를 위해 연안여객터미널과 부산도시철도 2호선 중앙역에 북항트램노선이 연계될 예정이고 수변부는 선형공간으로 워크(work) 플레이(play) 라이브(live)가 가능한 생활 SOC 기능을 확장하며 상업*문화*청년주거*공공시설까지 함께 연계하는 방안이 추진 중이다. 이는 과거 북항과 그 인근지역처럼 〈해양을 중심으로 한 해양도시〉가 아니라 〈해양과 맞닿아 육지를 지향하며 새로운 라이프 스타일을 추구하는 해양도시〉로서의 본질적인 변화를 의미한다. 즉 해양과 맞닿은 물리적, 지리적인 특성은 그대로 유지하지만 본질적으로는 해양이 아닌 새롭게 태어난 육상을 지향하며 매립을 통해 해양에서 이탈했지만 여전히 문화적 친수공간으로 해양을 품고 있는 해양도시로 탄생하고 있는 것이다. 보다 멀리는 영도의 한국해양대 캠퍼스까지 연결하는 예술대학이나 도심 크루즈센터를 해상택시, 해상버스로 잇는 해양관광 상품이 기획, 추진되고 있으며 실제로 이미 북항1부두 창고에서 예술축제인 부산비엔날레가 개최되고 부산항 국제컨벤션센터에서 인디게임들의 축제인 인디 커넥트 페스타가 열리는 등 다양한 시도들이 현실로 드러나고 있다. 여기에 부산일보, 부산 MBC 등 지역 언론사들이 잇따라 입주를 준비하면서 앞으로 미디어*문화시설들까지 집적화되면 부산에 아니 대한민국에 없었던 새로운 형태의 해양도시가 부산 북항에 들어서게 되는 셈이다.

또한 북항 재개발이 가져온 해양도시로서 지리적, 공간적인 변화와 동시에 체질적, 본질적인 변화는 단순히 부산이라는 도시 안에서의 의미를 넘어 한반도에 있는 대한민국이라는 국가 자체에 커다란 변화의 시발점이 될 수 있다. 수도권 1극 체제로 굳어진 한국은 이미 전체인구의 절반이상이 수도권에 집중되면서 사실상 수도권의 선호, 수도권 주민들의 이익이 대한민국 전체의 의사를 좌지우지하는 상황까지 왔다. 이 결과 예를 들어 고리원전의 고준위방사성폐기물 저장소를 그대로 고리원전에 함께 저장해두겠다거나 4대강 사업의 결과로 낙동강 전체 원수에 급속도로 증가한 독성물질 마이크로시스틴에도 불구하고 낙동강 보를 그대로 존치하겠다는 등의 정책적 판단은 이미 대한민국의 모든 시각이 수도권으로 마치 전체주의 사회처럼 함몰되어버렸음을 의미한다. 하지만 이렇게 굳어져가는 수도권 1극체제에 대한 거부와 타파, 그리고 새로운 시도의 움직임이 시작된 곳이 바로 해양도시 부산을 중심으로 진행된 부울경 메가시티였다. 민선 7기 김경수 경남도지사의 제안 이후 부산과 울산의 민주당 정권이 적극 힘을 합치며 가속화되던 부울경 메가시티는 이후 부산의 오거돈 전 시장이 성추문으로 사퇴하면서 잠시 흔들렸지만 박형준 시장이 그대로 배턴 터치에 나서면서 계속 궤도를 달렸다. 하지만 민선 8기 박완수 경남도지사가 백지화를 선언하고 김두겸 울산시장이 부산경남 대신 포항경주의 해오름동맹쪽으로 방향을 틀면서 메가시티는 순식간에 백지화됐고 끝까지 이어가보려던 박형준 부산시장 역시 결국 초광역 경제동맹이라는, 법적 실체조차 없는 선언적 슬로건 아래 메가시티의 꿈을 사실상 포기했다. 결국 부산시의회에서 마지막으로 2023년 2월 2일 부울경 특별연합 규약을 3개 시도가운데 마지막으로 폐기하면서 부울경 메가시티와 관련된 모든 행정적 기반마저 사라지고 말 그대로 부울경 메가시티는 허공으로 사라졌다.

정말 메가시티 백지화를 주장한 이들이 부산경남울산의 미래와 실익을 위해서였는지 아니면 자신만의 정치적 이익을 위해서였는지는 지역민들, 그리고 미래세대가 판단할 몫이겠지만 해양도시로서의 미래를 함께 꿈꾸던 부울경으로서는 지극히 아쉬울 수 밖에 없다. 하지만 현재까지 보여주는 이런 경과와는 별개로 이 정도까지

부울경 메가시티라는 새로운 시도를 해나갈 수 있었던 가장 큰 원동력은 바로 북항을 중심으로 한 해양도시로서의 근본적인 힘이었다. 즉 대한민국에서 해양으로 뻗어나갈 수 있는 제 2의 도시를 중심으로 그 도시의 모태인 경남과 맞닿은 울산이 함께 해양도시로서 힘을 모으고, 동시에 반대로는 유라시아 대륙을 연결할 물류망의 시발점인 동시에 가덕도 신공항을 통해 수도권의 인천공항과 함께 성장해나갈 관문공항을 함께 갖춘 해양도시를 중심으로 거가대교와 부울고속도로로 이어지는 부울경의 저력이 대한민국 최초의 2극 체제, 수도권 1극에서 벗어난 다극체제의 씨앗을 뿌릴 수 있었던 것이다. 실제로 부울경 특별연합이 폐기된 이후 2022년부터 충청권 특별연합이 속도를 내고 있고 강원과 전북도 특별 자치도로 거듭나면서 다극화 노력으로 이어지고 있는데서 그 성과를 확인할 수 있다. 이렇게 대한민국의 다극화가 현실로 이뤄지게 되면 반드시 한반도의 중간에 갇혀있는 수도권 대신 대륙과 해양으로 동시에 뻗어나갈 수 있는 지리적, 공간적, 그리고 새로운 시대 새롭게 변해온 본질적인 해양도시로서의 토대 위에서 부울경이 새로운 또 하나의 중심으로 설 수 밖에 없다. 그러한 변화의 시발점에 바로 새로운 세대, 새로운 형태의 해양도시, 대한민국 북항이 들어서고 있다.

지금껏 논의한 북항의 청사진이 과연 얼마나 현실화될지는 아무도 알 수 없다. 실제로 초고층 주거단지가 잇따라 들어서면서 부산항을 대변하던 야경을 촘촘하게 가로막기 시작한 북항의 모습에 실망하는 이들이 점차 늘어나고 있는 것도 사실이고 또 오픈 카지노를 포함한 복합리조트 계획 역시 정권이 바뀌면서 백지화되는 과정을 통해 제 2의 싱가포르, 제 2의 마리나베이 샌즈를 꿈꿔온 그림도 이미 불가능하게 돼버린 게 현실이다. 북항을 연결한다는 트램은 사실 부산경남 곳곳에서 수십 차례 지겹게도 논의되었거나 논의되고 있지만 단 한번도 현실화된 적 없으며 북항에 들어선다던 대규모 복합건물 등 개발계획은 경기침체를 이유로 서로 첫 삽 뜨기를 미루며 눈치만 보고 있다. 그러는 사이 동부산의 기장군과 강서구의 명지신도시, 에코델타신도시로 새로운 개발계획들이 착착 수립되고 또 현실화되면서 과연 북항이 원도심의 새로운 희망이 될 수 있을지에 대한 의구심이 지역민들 사이에 확산되

고 있다. 그래서 지금껏 논의한 북항의 잠재력이 과연 피어나지 못한 한송이 꽃망울이 되어 엘시티나 마린시티와 같은 제 2의 초고가 명품 주거단지에서 멈출 수도 있다. 이런 현실 속에서 단순히 장밋빛 전망과 원론적인 의미, 그리고 풍부한 잠재력만을 논하는 것은 언어도단(言語道斷)일 수밖에 없다.

하지만 니체의 영원회귀(永遠回歸, ewig wiederkehren)처럼 결국 어떠한 부정적인 결론으로, 우리가 의도하지 않았지만 부산에, 혹은 부울경에, 나아가 대한민국에 긍정적이지 않은 결론으로 이어진다하더라도 지금 이 시점에서 해양도시로서의 북항이 마땅히 가져야할 의미와 나아가야할 길, 그리고 이뤄내야 할 목표에 변화가 있을 수는 없다. 호주의 시드니처럼 항만이 인근 산책로와 연결되면서 도심에 활기를 주고, 또 지하철과 버스 등 도심과 직접 연결되면서 또 한꺼번에 크루즈를 통한 해상관광은 물론 오페라 하우스와 미술관까지 함께 연결되는 해양도시의 그림을 아직은 포기할 필요가 없다. 싱가포르처럼 1970대 수질오염으로 수변구역 개선을 시작으로 기존 건물들을 복원해 개조하면서 마리나베이 샌즈를 만들어내고 국제공모를 통해 마리나베이 가든의 식물원까지 만들어 슈퍼트리의 야경과 복합리조트로 이뤄낼 수 있는 랜드마크의 변화를 여전히 꿈꿔도 괜찮다. 새로운 해양도시의 모델로 대한민국의 해양문화를 바꿔나갈 북항은 이제 겨우 걸음마 단계일 뿐이기 때문이다. 우리가 보다 관심 깊게, 앞으로도 계속 부산 북항을 지켜봐야할 이유도 바로 여기 있다.

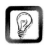 더 생각해 보기

1. 해양 문학 작품 속에서 나온 모티브와 벤치마킹(bench-marking)이 된 또 다른 전 산업분야에 적용된 키워드와 문화콘텐츠에 대해 알아보고 논의해 보자.

2. 학습한 내용을 바탕으로 해양시를 작성하여 시의 주제와 의미 및 의의를 기존 해양 시와 분석해 해양시의 적용범위를 연구해보자.

참고문헌

[1] 강전섭(1981). 이방익(李邦翼)의 표해가(漂海歌)에 대(對)하여. 한국언어문학 20

[2] 강봉룡, 김경옥 외 3명 (2007). 해양사와 해양문화. 경인문화사

[3] 강봉룡 (2008). 해양인식의 확대와 해양사. 역사학보 200, 67-97

[4] 강정숙 (1991), 한국 근대시에 나타난 서구 지향성과 전통 지향성의 변모양상 연구. 국내석사학위논문 건국대학 교육대학원

[5] 강은정 (2020). 이어도 해양경계획정과 해양주권 국민인식 확산 방안. 2016 년과 2020 년 국민인식조사 비교 분석. 평화학연구 21.4, 301-323

[6] 구모룡 (2002). 해양 인식의 전환과 해양문화. 부산광역시 해양수도 21, 26-49

[7] 김남석 (2018). 해양문화와 영상문화. 이담북스

[8] 김동철 (2014). 부산 해양축제의 시공간적 형태와 변화 특성 연구. 국내석사학위논문 부산대학교 대학원

[9] 김명희 (1982). 박재삼 시론 - 바다와 저승의 이미지. 새 국어교육

[10] 김소영 (2013). 영화 속 등대의 상징 분석과 콘텐츠 활용방안 연구. 글로컬 창의 문화연구 3, 48-64

[11] 김영돈 (1983), 제주도민요연구, 조약돌,

[12] 김종규, 김정현 (2021). 해양공간정보학. 전남대학교출판문화원

[13] 김선태 (2012), 목포해양문학의 흐름과 과제. 도서문화 40, 261-288

[14] 김상구 (2011). 부산광역시 해양문화 발전방향에 관한 시론적 연구. 한국지방정부학회 학술대회자료집, 105-121

[15] 김성귀,박수진 (2010). 국제 해양 주도권 확대 방안 연구. 한국해양수산개발원

[16] 김성민 (2021). 해양인문학연구〈해양인문학의 정의와 적용분야를 중심으로〉. 국내박사학위논문 부경대학교 대학원

[17] 김성준 (1999). 세계에 이름을 남긴 대항해자들의 발자취. 신서원

[18] 김성준 (2001). 유럽의 대항해시대. 신서원

[19] 김성준 (2003). 영화로 읽는 바다의 역사. 혜안

[20] 김성준 (2007). 해양탐험의 역사. 신서원

[21] 김성준 (2009). 영화에 빠진 바다. 혜안

[22] 김성준 (2014). 해양과 문화. 문현

[23] 김성준 (2015). 서양항해선박사. 혜안

[24] 김성준 (2014). 한국항해선박사. 문현

[25] 김성준 (2015). 역사와 범선. 교우미디어

[26] 김성준 (2019). 대항해시대. 문현

[27] 김성희 (2010). 한국 해양극문학의 '바다' 연구. 국내석사학위논문 원광대학교 일반대학원

[28] 김순제 (1982). 한국의 뱃노래. 호악사

[29] 김승수 (2007), 정보자본주의와 대중문화산업, 한울 아카데미

[30] 김열규 (1998). 한국인의 해양의식. repository.kmou.ac.kr, 1-45

[31] 김정흠 (2001). 중고생을 위한 해양과학 이야기. 연구사

[32] 김지은 (2019). 해양환경교육의 관점에서 해양박물관의 의미. 한국환경교육학회 학술대회 자료집, 165-170

[33] 김창겸 (2017). 신라 문무왕 (文武王) 의 해양의식 (海洋意識). 탐라문화 56, 117-14

[34] 김학민 (2010). 블루 캔버스(바다보다 더 매혹적인 바다그림 이야기). 생각의나무

[35] 김홍섭 (2011). 해양강국 실천을 위한 행정조직 부활의 필요성 연구. 한국항만경제학회지 27.4. 313-346.

[36] 김홍섭 (2010). 우리나라 새로운 해양문화의 도입과 확장 전략에 관한 연구. 한국항만경제학회지 26.4. 269-288

[37] 김혜영 (2008). 지속가능한 해양관광지 개발 연구." 국내박사학위논문 경기대학교 일반대학원

[38] 나승만, 신순호 외 3명 (2007). 해양생태와 해양문화. 경인문화사

[39] 남송우 (2013). 해양 인문학의 모색과 해양문화콘텐츠의 방향. 해안과 해양 6.2, 24-27

[40] 남진숙, 이영숙 (2019). [茲山魚譜] 의 해양생태인문학적 가치와 융합연구 제언. 문학과 환경 18.2, 139-174

[41] 류민영(1982). 한국현대희곡사. 홍성사

[42] 류인숙 (1984). J.M.W.Turner의 繪畵연구. 국내석사학위논문 홍익대학교

[43] 마광 (2016). A Legal Study on the Chinas practice of marine legislation. 국제법무 8.1, 239-257

[44] 마츠다 히로유키 (2015). 해양보전생태학 (현명한 바다 이용). 자연과생태

[45] 미에다 히사키, 콘도 타케오 외 1 (2012). 바다와 해양건축 (21세기에는 어디에서 살 것인가?). 기문당

[46] 박경하 (2019). 21세기 해양 생활사 연구 동향과 방향. 역사민속학 57, 7-23

[47] 박대석 (2015). 해양 어메니티를 활용한 대지미술 사례연구: 모래조각을 중심으로. 도서문화 45, 239-273

[48] 박성쾌(2011). 해양과 육지의 통합 철학에 대한 제언. 계간 해양수산 2, 30-32

[49] 박이문 (2004). 사유의 열쇠, 창비

[50] 박인태 (1997). 해양자원과 활용. 학문사

[51] 박홍균.(2018) 해양산업에서 해양관광의 트랜드 분석. 해운물류연구 34.3 473-488

[52] 변동명 (2010). 여수해양사론. 전남대학교출판부

[53] 변지선 (2021). 해양관련 구술채록 기록물 활용 빅데이터 연구 시론. 문화와 융합 43. 851-866

[54] 백종현 (2004). 철학의 주요 개념 1 · 2. 서울대 철학사상연구소

[55] 서애영 (2012). 등대를 활용한 해양문화콘텐츠 활성화 방안 연구. 국내석사학위논문 건국대학교 대학원

[56] 손동주,서광덕 (2021). 동북아해역인문학 관련 연구의 동향과 전망 - 부경대 HK+사업단 아젠다 연구와 관련하여. 인문사회과학연구 22.1, 115-140

[57] 손율 (2019). 바다풍경을 통한 심상적 표현 연구. 국내석사학위논문 경북대학교 대학원

[58] 심경훈 (2000). 바다에 관한 회화적 이미지 연구. 국내석사학위논문 중앙대학교 대학원

[59] 신정호 (2009) 한중 해양문학연구 서설:'해양인식'의 기원과 '해양문학' 범주. 중국 인문학회 학술대회 발표논문집, 353-363

[60] 신정호 (2012). 한중 해양문학 비교 연구 서설-시론 (試論)적 접근. 도서문화 40,

[61] 289-320

[62] 아키미치 토모야 (2005). 해양인류학. 민속원

[63] 양구어전(楊國楨) (2010).해양인문사회과학 되돌아보기. 해양도시문화교섭학 vol3, 225-251

[64] 옥태권 (2006). 해양소설의 이해. 전망

[65] 엄태웅, 최호석 (2008). 해양인문학의 가능성과 과제. 동북아 문화연구, 17, 159-178

[66] 알프레드 베게너 (2010). 대륙과 해양의 기원. 나남

[67] 오어진, 오성찬 (2013). 해양소설의 서사 전략 연구. 인문학연구 15, 171-193

[68] 옥태권 (2004). 한국 현대 해양소설의 공간의식 연구. 동남어문논집, 211-239

[69] 유민영 (1982). 한국현대희곡사. 홍성사

[70] 윤명철 (2014). 한국해양사. 학연

[71] 윤선영 (2010). 세계박람회 테마관 전시 콘텐츠 및 연출에 관한 연구-여수세계박람회

[72] 해양산업기술관을 중심으로. 정보디자인학연구 15, 131-140

[73] 윤수진 (2011). 바다를 주제로 한 회화표현 연구 - 본인작품을 중심으로-." 국내석사학위논문 영남대학교 대학원

[74] 윤정임 (2014). 「바다의 편지」에 나타난 최인훈의 예술론. 국내석사학위논문 숙명여자대학교 교육대학원

[75] 윤옥경 (2006). 해양 교육의 중요성과 지리 교육의 역할. 대한지리학회지 41, 91-506

[76] 윤일 (2017) 일본문학의 해양성 연구: 일본 해양문학 담론에 나타나는 '해양성'. 동북아 문화연구 51, 467-477

[77] 윤치부 (1994) 한국해양문학연구(韓國海洋文學硏究). 학문사

[78] 윤홍주, 김성민 (2021). 해양인문학의 이해. 인터비전

[79] 원용태, 이말례, 노효원, 곽훈성 (2008). 해양 에듀테인먼트 게임의 개발과 활용. 한국컴퓨터게임학회논문지. vol 2008, 37-46

[80] 이경란 (2016). 용신 (龍神) 신앙을 통해 본 해양종교문화. 동북아시아문화학회 국제학술대회 발표자료집, 462-466

[81] 이경호 (2002). 한국의 해양화와 부산의 전망. 국제해양문제연구 13.1 , 205-215

[82] 이동근, 한철환, 엄선희(2003). 역사와 해양의식: 해양의식의 체계적 함양방안 연구. 연구보고서, 1-219

[83] 이석용 (2007). 국제해양분쟁해결. 글누리

[84] 이석우 (2004). 해양정보 130가지. 집문당

[85] 이윤선 (2007). 해양문화의 프랙탈, 竹幕洞 水聖堂 포지셔닝. 도서문화 30, 85-129

[86] 이원갑(2010). 해양관광 활성화를 위한 해양문화콘텐츠 활용방안 연구. 연구보고서, 1-165

[87] 이응백, 김원경, 김선풍(1998). 국어국문학자료사전. 한국사전연구사

[88] 이재우 (2019). 영미 해양문학산책. 문경출판사

[89] 이초희 (2013). 해양교육 정책도구가 해양의식수준에 미치는 영향. 세계해양발전연구 22, 245-275

[90] 임세권(1994). 한국 선사시대 암각화의 성격. 국내박사학위논문 단국대학교대학원

[91] 임환영 (2015). 아리랑 역사와 한국어의 기원. 나남

[92] 조선화 (2009). 복합문화공간의 특성을 적용한 박물관 공간계획. 국내석사학위논문 국민대학교 디자인대학원

[93] 조숙정 (2014). 바다 생태환경의 민속구분법. 국내박사학위논문 서울대학교 대학원

[94] 정규상, 이현성 외 1명 (2013). 해양 공간디자인. 미세움

[95] 장이브 블로 (1998). 해양고고학 (암초에 걸린 유물들). 시공사

[96] 전망편집부 (2017). 해양과 문학 20호. 전망편집부

[97] 정승건 (1999). 해양정책론. 효성출판사

[98] 정해상 (2017). 해양과학과 인간. 일진사

[99] 조정희 (2020) 해양성의 기표를 통한 바다 이미지 변천에 관한 연구:〈갯마을〉과〈명량〉을 중심으로. 영화연구 85, 355-382

[100] 주수완 (2016). 반구대 암각화 고래도상의 미술사적 의의. 강좌 미술사 47, 89-107

[101] 재단법인해양문화재단 (2000). 우리나라 해양문화. 실천문학사

[102] 채동렬 (2017). 해양자원의 웰니스 산업적 이용가능성과 해외치유관광 개발 전략. 해양관광연구 10, 65-81

[103] 최성두, 우양호 외 1명 (2013). 해양문화와 해양 거버넌스. 도서출판선인

[104] 최복주 (1993). 정지용의 〈바다시〉 연구. 국내석사학위논문 공주대학교

[105] 최성애 (2016). 한·중·일 해양교육 현황과 시사점: 학교 해양교육을 중심으로. 연구보고서, 7-41

[106] 최영호(1998). 국민해양의식 고취와 교육문제. 해양문화연구, vol 24, 39-56

[107] 최형태, 김웅서 (2012). 해양과 인간. 한국해양과학기술원

[108] 하세봉 (2019). 조공시스템론과 그 이후 - 해양인문학에의 시사점 탐색. 인문사회과학연구 20.2, 439-458

[109] 한겨레신문사 (1999). 해양과 문화. 편집부

[110] 한국언론정보학회 (2011), 현대사회와 매스커뮤니케이션, 한울

[111] 한국의 신화 (1964) 장주근, 성문각

[112] 한국해양수산개발원 (2003). 역사와 해양의식 pp.1-254

[113] 한국해양연구소 (1995). 해양개발의 현재와 미래. 편집부

[114] 한국해양학회(2017). 한국해양학회 50년사. 지성사

[115] 한승원 (1992). 작가의 말: 내고향 남쪽바다. 청아출판사

[116] 홍승용 (2019). 해양책략 1. 효민

[117] 홍석준 (2005). 인류학적 관점에서 본 해양문화의 특징과 의미 : '해양문화의 지역체계 만들기'의 사례를 중심으로" 해양문화학 [Journal of Maritime Culture] 창간호 .12. 45-66

[118] 홍순일 (2007). 서해바다 황금갯벌의 구비전승물과 해양정서. 도서문화 30, 287-335

[119] 홍장원 (2017). 해양문화 정책 방향에 관한 연구. 연구보고서, 1-145

[120] 황인철 (2020). 바다의 순환적 생명력에 대한 연구. 국내석사학위논문 단국대학교 대학원

[121] 후지이 키요미츠(2019). 해양개발. 전파과학사

[122] Calza, Gian Carlo (2003). Hokusai. London: Phaidon. ISBN 978-0-7148-4304-9.

[123] Harmanşah, Ömür (ed) (2014), Of Rocks and Water: An Archaeology of Place, 2014, Oxbow Books, ISBN 1-78297-674-4, 9781782976745

[124] Cotterell, Arthur, ed. (2000). World Mythology. Parragon. ISBN 978-0-7525-3037-6

[125] Kim, Jeong-Sik(2009). Proceedings of the Korean Institute of Navigation and Port Research Conference. Korean Institute of Navigation and Port Research, 25-49

[126] Kim, Sam-Kon, and Cheol-Pyo Cha.(2009). A Study on objective and content domains of marine education in the fish and marine high school. Journal of Fisheries and Marine Sciences Education 21.2, 237-246

[127] Kim, Hong-Seop (2013): A Study on the Development and Activation of Marina Port for the Expansion of the Marine Leisure Sports. Journal of Korea Port Economic Association 29.1, 215-245

[128] LEE, Sang-Cheol, and WON Hyo-Heon (2015) A Study on the Level of the Occupational Basic Competencies of Fisheries and Maritime High School Students. Journal of Fisheries and Marine Sciences Education 27.4, 1202-1210

[129] Mack, John (2011). The Sea: A Cultural History. Reaktion Books. ISBN 978-1-86189-809-8

[130] Pak,Sung-Sine.(2011). A study on architectural type and design characteristics of floating architecture. Journal of Navigation and Port Research 35.5 407-414

[131] Pontoppidan, Erich (1839). The Naturalist's Library, Volume 8: The Kraken. W. H. Lizars. pp. 327–336. Archived from the original on 25 March 2021. Retrieved 27 August 2020

[132] Rawson, Jessica (ed). The British Museum Book of Chinese Art, 2007 (2nd edn), British Museum Press, ISBN 978-0-7141-2446-9

[133] Raban, Jonathan (1992). The Oxford Book of the Sea. Oxford University Press. ISBN 978-0-19-214197-2

[134] Russell, F. S.; Yonge, C. M. (1929). "The Seas: Our Knowledge of Life in the Sea and How It is Gained". The Geographical Journal. 73 (6): 571–572

[135] Sickman, Laurence, in: Sickman L. & Soper A., The Art and Architecture of China, Pelican History of Art, 3rd ed 1971, Penguin (now Yale History of Art), LOC 70-125675

[136] Stow, Dorrik (2004). Encyclopedia of the Oceans. Oxford University Press. ISBN 0-19-860687-7

[137] Westerdahl, Christer (1994). "Maritime cultures and ship types: brief comments on the significance of maritime archaeology". International Journal of Nautical Archaeology. 23 (4): 265-270

[138] 미국국립기록보관소 https://www.archives.gov/research

[139] 국립해양문화재연구소 https://www.seamuse.go.kr

[140] 미국국립해양역사학회 https://seahistory.org/

[141] 브리태니카 www.britannica.com

[142] 위키피디아 www.ko.wikipedia.org

[143] 한국민족문화대백과사전 www.encykorea.aks.ac.kr

[144] 해양교육포털 www.ilovesea.or.kr

[145] 미국해양고고학 연구소 https://nauticalarch.org

[146] 현대해양 http://www.hdhy.co.kr

[147] 윌리엄 터너 https://www.william-turner.org

[148] 미국해양 관리국: Maritime Heritage Program https://sanctuaries.noaa.gov

해양문화 산업의 이해 II

인 쇄 발 행 2024년 1월 20일 발행
저 자 김성민 · 윤홍주 · 송성수 · 김은철 · 표중규 · 정한석
발 행 인 송기수
발 행 처 위즈덤플
편 집 처 위즈덤플
표지디자인 디자인붐
인 쇄 처 트윈벨미디어
등 록 번 호 제 2015-000009 호

주 소 서울 은평구 증산로 15길 69, 2층
전 화 02-976-7898
팩 스 02-6468-7898
이 메 일 gsinter7@gmail.com
홈 페 이 지 gsintervision.kr

I S B N 979-11-89342-50-0(94600)
 979-11-89342-51-7(세트)

정 가 40,000 원

W+ 도서출판
위즈덤플